MASTERWORKS

Iain Zaczek

명화를 이해하는 60가지 주제

가까이서 보는 미술관

초판 발행 2019. 1. 31
초판 4쇄 2021. 4. 12

지은이 이에인 잭젝
옮긴이 유영석
펴낸이 지미정

편집 문혜영, 이정주, 강지수
디자인 한윤아
마케팅 권순민, 박장희

펴낸곳 미술문화 │ **주소** 경기도 고양시 일산동구 고양대로1021번길 33
스타타워 3차 402호
전화 02)335-2964 │ **팩스** 031)901-2965 │ **홈페이지** www.misulmun.co.kr
등록번호 제2014-00189호 │ **등록일** 1994. 3. 30
인쇄 동화인쇄

ISBN 979-11-85954-47-9(03600)
값 25,000원

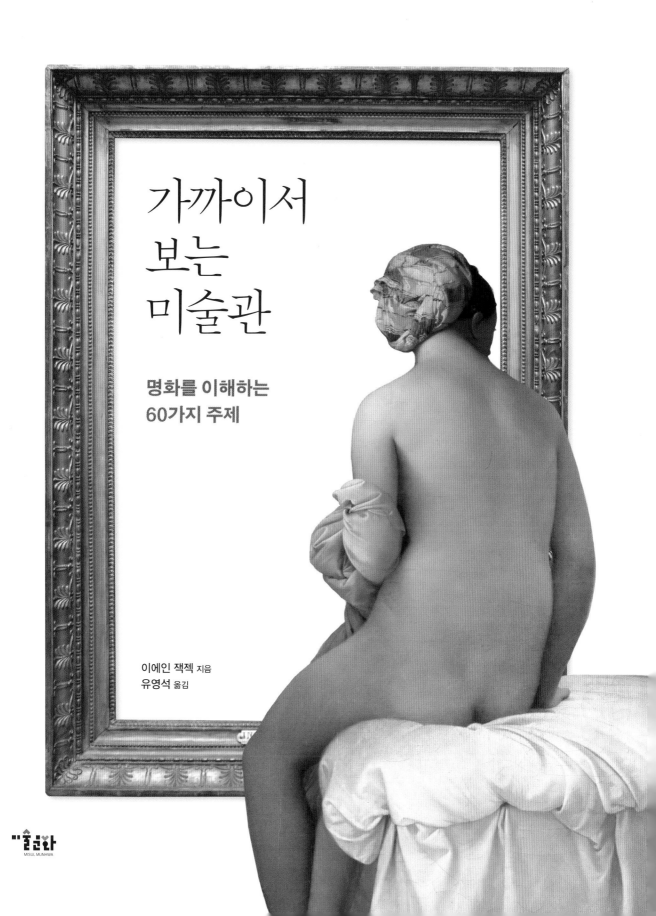

가까이서
보는
미술관

명화를 이해하는
60가지 주제

이에인 잭젝 지음
유영석 옮김

미술문화
MISUL MUNHWA

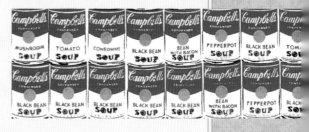

서론

'명화(masterwork 또는 masterpiece)'라는 말은 수세기를 거치며 그 뜻이 의미심장하게 변화해왔다. 이 말은 오늘날 대개 위대한 화가의 작품을 가리키거나 경매시장에서 아주 비싼 값에 팔리는 작품을 지칭한다. 또한 세계를 바라보는 창조적인 시각이나 혁신적인 접근 방법을 표방하는 미술작품에도 적용할 수 있다. 하지만 화가들이 직인조합에 소속되어 있었던 중세시대로 거슬러 올라가보면 그 기원이 너무나도 평범하다는 사실에 다소 놀라게 될 것이다.

다른 여러 조직 중에서도 직인조합은 젊은 화가들을 훈련시키는 역할을 했다. 그림을 배우고 싶어하는 화가들은 거장의 밑에 들어가 도제가 되었다. 거장의 작업장에 들어간 도제는 그림을 배우면서 온갖 천한 일들을 도맡아했다. '마스터피스masterpiece'란 바로 도제가 하나의 독립된 장인으로서 자격을 갖추기 위해 훈련 마지막 과정에 제출했던 일종의 심사용 그림이었다. 마스터피스를 평가할 때 독창성이나 창의성 따위는 고려 대상이 되지 못했다. 화가들은 순전히 장인으로만 평가되었고, 따라서 개성보다는 기술적 능력이 훨씬 더 중시되었다.

이러한 체제 순응적 경향은 후원자의 대부분이 바로 교회였다는 사실에 의해 더욱 공고해졌다. 교회 당국은 화가에게 작품을 의뢰하는 계약서에 자신들의 요구사항을 세부적으로 명시했다. 이 문서에는 화가가 작품에서 표현해야 하는 신학적 주제나 이러한 주제를 표현하는 구체적 형식은 물론이고, 금이나 청금석에서 추출한 군청색 안료 등 아주 값비싼 재료를 사용하는 데 드는 비용까지 세세하게 기록되어 있었다.

미술작품에 대한 교회의 강력한 통제는 르네상스 시대까지 계속되었다. 하지만 이 시대의 화가들은 이전보다는 좀 더 많은 자유를 누릴 수 있었다. 종교와 무관한 후원자들이 급부상하며 보다 폭넓은 창작의 기회를 얻었기 때문이다. 특히 이탈리아에서 화가들은 보다 관대한 궁정에 소속됨으로써 직인조합의 제한적인 관습에서 벗어나 자신만의 자유를 누릴 수 있었다. 피렌체의 메디치, 밀라노의 스포르자Sforza, 페라라의 에스테Este 등이 당시의 대표적인 후원자 가문이었다. 물론 이들 역시 화가들이 그리고자 하는 주제에 강력한 영향력을 행사했지만, 화가의 창의력이나 기량에 보다 큰 가치를 두는 경향을 보였다. 그들은 특히 초상화

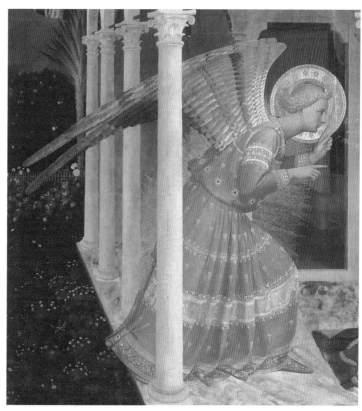

프라 안젤리코, 〈수태고지〉, 1432-33년경
(18쪽 참조)
교회의 후원하에 있던 수세기 동안 화가들의
작업내용은 종교적인 주제가 지배적이었다.

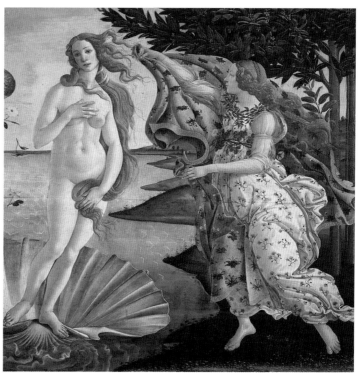

산드로 보티첼리, 〈비너스의 탄생〉,
1485년경 (30쪽 참조)
15세기 비종교적인 후원자들은 고대
그리스의 신화처럼 종교적 내용을 탈피한
새로운 주제의 그림을 주문하기 시작했다.

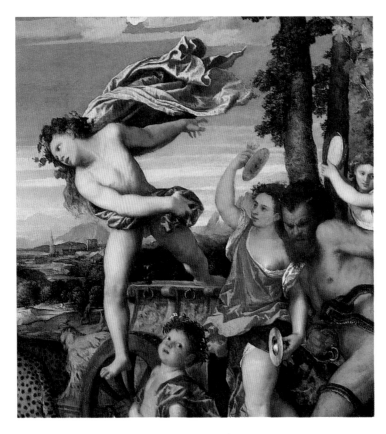

티치아노, 〈바쿠스와 아리아드네〉, 1520-
23년경 (66쪽 참조)
티치아노의 작업은 후원자들에게 아주
인기가 많았다. 그는 엄청난 부와 명예를
누린 최초의 화가들 중 한 사람이었다.

나 그리스 신화의 장면과 같은 다채로운 주제를
지닌 작품들을 요구했다.

한편 일류 화가들을 수급하기 위한 경쟁이 치
열해지자 화가들의 지위도 덩달아 높아지기 시작
했다. 이들 중 일부는 궁정으로 입성하면서 신분
이 급상승했는데, 그들의 새로운 직책은 16세기
화가이자 미술사가인 조르조 바사리(1511-74) 같은
주석가들이 쓴 저서에도 반영되어 있다. 바사리는
그들의 업적에 대해 격찬을 아끼지 않았다. 그러
나 그 변화는 점진적으로 일어날 뿐이었다. 르네상
스 전 시대에 걸쳐 화가들은 주로 소규모의 장식
적 임무에 고용되어 있었다. 작업장은 현수막, 결
혼 예물 상자, 신부의 표찰 등 잡다한 대상들까지

그려달라는 주문을 다 받아들였다. 이름난 화가
들조차 아예 다른 분야로 벗어나기도 했다. 레오
나르도 다 빈치의 회화작품이 몇 안 되는 이유 중
하나도 그의 후원자가 전쟁 병기의 설계, 방어 요
새의 점검, 수로 시스템의 설계 등 미술품 제작 이
외의 임무를 맡기기 위해 레오나르도를 고용했기
때문이다.

화가들이 진정으로 자신만의 이력을 쌓을 수
있게 된 것은 독자적인 미술시장이 생겨나면서부
터였다. 예를 들어 네덜란드에서는 미술을 애호하
는 상인 집단이 등장함으로써 화가들은 풍경화,
바다나 일상생활, 꽃을 그린 그림, 정물화 등 새로
운 영역을 구체적으로 표현할 수 있었다. 하지만

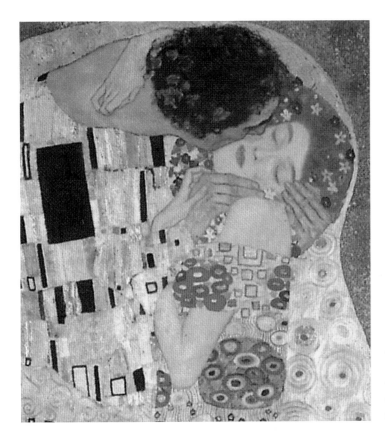

구스타프 클림트, 〈키스〉, 1907-08
(318쪽 참조)
클림트는 빈 분리파의 초대 회장이었다.
이 그룹은 아방가르드 화가들과
디자이너들을 위한 포럼을 개최하였다.

이들의 탁월한 제작실력과는 무관하게 17세기경의 회화는 주제에 의해 평가되었기 때문에 이들 작품 중 어느 것도 명화로 인정받지 못했다. 따라서 역사화·알레고리화·신화화·성경화 등 정신적, 도덕적 가치 추구가 가능한 주제를 지닌 작품만이 고상한 미술작품으로 분류될 수 있었다.

이렇듯 주제에 의한 서열의 구분은 파리의 살롱, 영국의 왕립 아카데미 등 공식적인 화파나 전시 단체에 의해 유지되었고, 화가들이 기존의 권위에 반기를 들고 대항하기 시작한 19세기까지 지속되었다. 이들은 과거에 초점을 맞추지 않고 자신을 둘러싼 세계를 그렸으며, 지각의 새로운 양식을 탐구하고자 했다. 공식적인 전람회 참가를 거부한 아방가르드 화가들은 관행의 구속이나 제한 없는 그들만의 독자적인 전시단체를 구성했다. 살롱에 반대하며 낙선전Salon des Refusés, 앵데팡당전 Salon des Independants 등의 자체적인 전시회를 개최하기도 했던 인상주의자들과 다양한 분리파들은 그룹에서 가장 중요한 역할을 담당했다. 그들의 지원하에 작가들은 자신의 영역을 자유롭게 표현할 수 있었다. 이러한 발전은 명작의 근대적인 개념이 태동하는 데 일조했다. 이제 미술작품은 무엇을 그렸느냐 하는 주제의 문제나 후원자들의 심미적 선호도가 아니라, 오로지 작품 그 자체의 가치로 평가받게 된 것이다.

조토 디 본도네

❖ 애도 ❖

The Lamentation c.1305-06

Giotto di Bondone c. 1267-1337

조토의 작품은 서양미술에 새로운 시대의 도래를 예고했다. 그의 회화는 이전 시대의 화가들이 그려냈던 정형화된 이미지에서 벗어나 자연주의적이고 감정적인 힘을 보여준다. 아마 조토의 〈애도〉만큼이나 이런 특징이 잘 드러나 있는 작품도 드물 것이다. 이 작품은 비애감이 잘 묘사된 회화작품 중 하나로 평가받는다. 〈애도〉는 그리스도의 일생을 묘사한 프레스코 연작화 중 한 점으로, 예수 그리스도가 십자가에 못 박혀 죽은 뒤 십자가에서 내려진 예수의 시신을 보고 친구와 가족들이 애도하는 장면을 모티브로 한다. 작품의 초점은 죽은 아들을 조심스럽게 두 팔로 감싸고 있는 성모 마리아에 맞춰져 있지만, 그 밖의 인물들 또한 이름만 대면 누군지 익히 알 만한 사람들이다. 예수의 발을 잡고 있는 여인은 막달라 마리아이며, 화면 중앙에서 두 팔을 쭉 뻗은 이는 성 요한이다. 그리고 오른편의 턱수염을 기른 사내는 니코데무스와 아리마테아의 요셉(예수의 시신을 장사지낸 자)으로 보인다.

이 작품의 가장 큰 성과는 다양한 표정과 제스처로 등장인물의 슬픈 감정을 탁월하게 묘사했다는 점이다. 인물들 중 일부는 믿을 수 없다는 듯이 팔을 들고 있고, 또 일부는 절망감에 두 손을 쥐고 있으며 어떤 이는 예수의 죽음에 그저 조용히 고개를 떨구며 숙고하고 있다. 이와 비슷한 감정은 화면 상단에 슬픔에 찬 표정으로 공중에 떠 있는 천사들에게서도 보여진다. 화면 전경에 예수의 시신을 살포시 떠받치는 듯 등을 구부리고 있는 정체불명의 두 인물 역시 정적인 파토스를 뿜어낸다.

〈애도〉는 파도바의 아레나(아레나는 투기장이라는 말인데 이 예배당은 로마 투기장 위에 세워져 이렇게 불렸다) 예배당을 장식한 그림의 일부다. 이 건축물과 내부의 프레스코화들은 돈 많은 상인이었던 엔리코 스크로베니의 의뢰로 제작되었다. 그의 아버지는 악덕 사채업자였다고 한다. 마리아 자애원Madonna of Charity에 기증한 이 휘황찬란한 가문 예배당은 아마도 그 아버지의 죄 많은 일생을 회개하기 위해 설계되었으리라 추측된다. 조토는 예배당 내부를 프레스코 연작으로 장식했다. 이 연작에는 성모 마리아와 그 부모의 일생, 그리스도의 수난, 그리고 악과 덕을 우화화한 알레고리 인물화 연작 등이 포함되어 있다. 서쪽 벽면 거의 대부분을 꽉 채우고 있는 최후의 심판은 이들 장면들과 조화를 이루면서 전체 연작화의 절정을 이룬다.

조토의 크나큰 명성에도 불구하고 그의 일생에 대해 알려진 바는 극히 드물다. 이 중 잘 알려진 이야기는 조토가 열 살 때 양치기로 일하면서 자신의 재능을 발견했다는 것이다. 화가 치마부에(1240-1302년경)는 바위 위에 앉아 양을 스케치하는 조토를 발견하고는 너무나 깊은 감명을 받아 이 소년을 데리고 가서 화가로 교육시켰다고 한다.

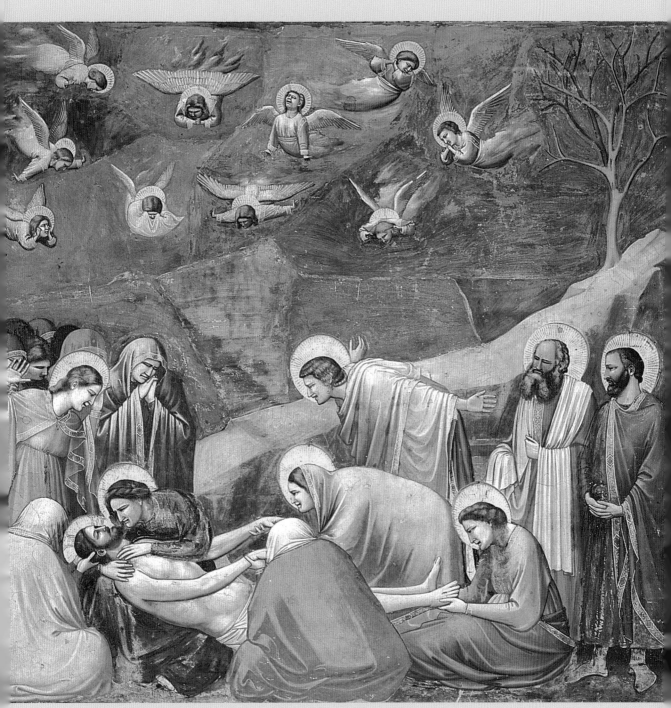

Giotto di Bondone, *The Lamentation*, c.1305–06, fresco (Arena Chapel, Padua)

양식과 기법

조토는 최초의 이탈리아 프레스코 화가다. 건성 회반죽 위에 작업했던 스승 치마부에와 달리 그는 석고가 마르기 전에 그리는 것을 선호했다. 부온 프레스코®라 불리는 이 기법에서 알 수 있듯이 조토는 회벽이 마르기 전에 빠른 속도로 안료를 채색했다. 안료가 축축한 상태에서 회반죽과 결합됨으로서 색채가 보다 풍부해졌으며, 완성된 프레스코화의 내구성도 훨씬 뛰어났다. 조토는 프레스코화에서 뛰어난 재능을 보이면서 동시대 화가들 중에서 단연 두드러졌다. 그의 그림은 생생한 인물 형상과 뚜렷한 공간감을 특징으로 한다.

● 프레스코화는 회벽의 건조 정도에 따라 부온 프레스코buon fresco(회벽이 마르기 전에 작업하는 방식), 세코 프레스코secco fresco(회벽이 완전히 마르고 난 뒤 작업하는 방식), 메조 프레스코mezzo fresco(적당히 건조한 상태에서 작업하는 방식)로 분류할 수 있다.: 역자

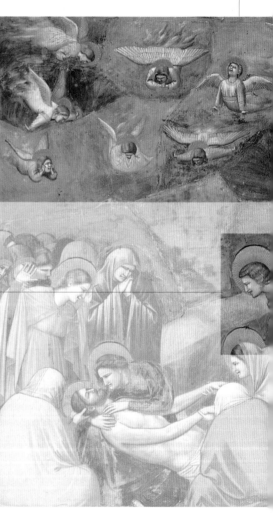

예수의 죽음 앞에서 정신이 아찔해진 성 요한이 너무 슬프고
놀란 나머지 자신의 두 팔을 뒤로 쭉 뻗고 있다.
이 자세는 제자로서의 슬픔을 표현하기도 하지만, 화면 내에서
공간감을 창출하려는 야심 찬 시도이기도 하다.

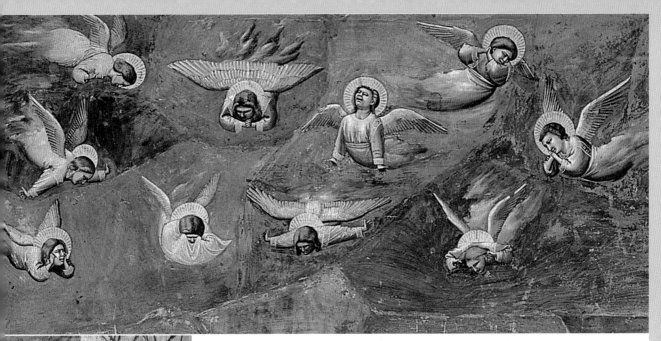

신성을 지녔음에도 슬픔으로 일그러진 천사들의 얼굴과 몸짓은 인간의 감정을 그대로 드러낸다.
어떤 천사는 옷 속에 얼굴을 묻은 채 울고 있으며, 또 어떤 천사는 죽은 예수의 모습을 차마
볼 수 없어 고개를 들고 있다.

앙상한 나무 한 그루가 죽음이라는
주제를 반영하듯 불모의 바위 언덕에서
자라고 있다. 하지만 나뭇가지 끝에서
싹을 틔우고 있는 몇 개의 잎이
예수의 부활을 암시한다.

길게 늘어뜨린 머리와 예수의 발을
만지는 모습에서 이 여인이
막달라 마리아임을 알 수 있다.
성경에서는 예수의 발에 기름을
바르고 있는 이 여인의 이름이
익명으로 등장하지만, 전통적으로
막달라 마리아로 인정되고 있다.

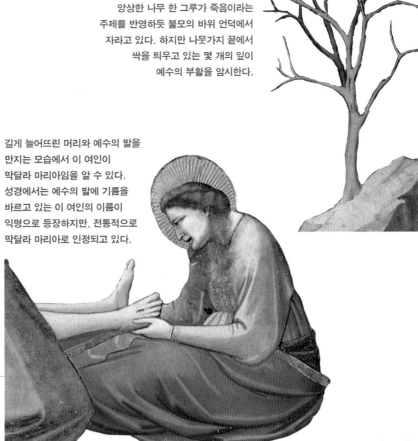

회화의 부활

조토는 전통적으로 서양미술의 창시자라고 인정받고 있다. 따뜻함과 인류애, 형상과 공간 처리 능력이 결합된 그의 프레스코화는 르네상스의 이상을 전파하는 새로운 국면이 시작됨을 알렸다.

이탈리아 회화는 비잔틴 제국(330-1453)의 미술에 그 뿌리를 두고 있다. 비잔틴 제국은 제1 동로마 제국으로부터 파생되었다. 비잔티움의 정치적 영향이 점진적으로 쇠퇴하긴 했지만 수도 콘스탄티노플(오늘날의 이스탄불)은 서양인들에게 문명을 대표하는 상징적인 곳이었다. 콘스탄티노플은 서유럽, 특히 베네치아나 시칠리아와 활발하게 교류했던 무역 도시였으며 1204년 십자군이 막대한 문화유물을 가지고 귀환하며 함락되기도 했다.

비잔틴의 종교미술은 오랜 전통을 가지고 있지만 그 성격은 서구 유럽에서 등장했던 양식과는 전혀 달랐는데 그 중심에는 상징주의와 교조주의가 깊숙이 자리 잡고 있다. 종교미술에서는 세세한 모든 장치가 대중을 교육시키고 정통을 유지하기 위해 고안된 엄밀한 영적 의미를 지니고 있었다. 이러한 연유로 예술적 영감 혹은 개성과 관계된 어떠한 징후도 용납되지 않았고, 화가들은 종종 이단이라는 혐의를 뒤집어쓰기도 했다. 같은 맥락에서 사실적인 형태의 구축이나 원근법 등에 대해서도 관심이 없었다. 이콘 화가들은 실제 세계보다는 영적이고 정신적인 세계를 묘사하는 데 온 힘을 다 바쳤다.

초기 이탈리아 미술은 이러한 특징들을 많이 보여주었다. 하지만 조토의 시대에는 기독교가 현실성에 입각하여 충실하게 바뀌고 있었다. 아시시의 성 프란체스코(1181-1226년경)의 가르침에 따라 일부 성스러운 텍스트가 일상어로 번역된 것이 대

그리스도의 십자가에 못 박힘을 주제로 한 14세기 비잔틴 이콘화. 평면적이고 선적인 양식과 규격화된 인물들은 비잔틴 미술의 전형적인 형식이다.

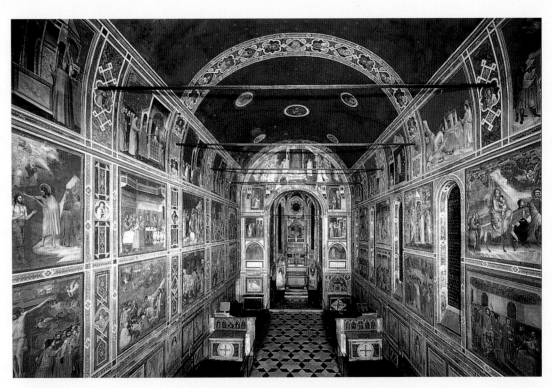

제단 동쪽에서 바라본 아레나 예배당의 내부. 벽면을 장식하고 있는 프레스코화들은 1305년부터 1308년 사이에 그려졌다.
통상적으로 이 벽화들은 조토가 그린 것이 확실한 유일한 대작으로 평가되고 있다.

중들에게 커다란 인기를 얻으면서 단순성과 직접성이 현저하게 두드러졌다. 조토의 미술은 이러한 발전단계를 반영한다. 그는 가능한 한 사실적으로 묘사함으로써 작품이 주는 효과를 극대화하려 했다. 따라서 조토가 그린 인물들은 동시대 화가들의 인물에 비해 더욱 입체적이고 견실하게 표현되었다. 그는 화면 속에서 공간감을 창출하기 위해 원근법을 실험하기도 했다. 하지만 가장 중요한 것은 그가 비잔틴 미술의 엄격하고 규정적인 이미지를 인간의 극적인 사건과 감정이 가득 찬 장면으로 대체했다는 점이다.

프라 안젤리코

수태고지

The Annunciation c.1432-33

Fra Angelico c.1400-55

찬연히 빛나는 한 조각의 보석을 연상하게 하는 이 그림은 초기 르네상스가 이룩한 걸작 중 하나다. 이 작품에서 프라 안젤리코는 성경의 핵심적 이야기 중 하나인 수태고지의 신비적 교의와 신성을 전달하면서 커다란 시각적 호소력을 불러일으키는 이미지를 창조해냈다. 이 작품은 원래 코르토나Cortona라는 이탈리아의 한 마을에 있는 성 도메니코San Domenico 교회의 제단화로 의뢰된 것이었다. 15세기 초반 가톨릭 교회는 미술의 주요 후원자 집단이었다. 교회는 주로 외부에서 종교와 무관한 장인들을 채용했지만, 전문적으로 그림을 그리는 수도사들도 상당 부분 포함되어 있었다. 이 수도사 화가들은 자신의 예술적 역량을 종교적 사명감과 결합시켰다.

프라 안젤리코도 이러한 부류의 한 사람으로 재능이 매우 출중했던 화가였다. 귀도 디 피에트로Guido di Pietro에서 태어난 프라 안젤리코는 대략 1418년에서 1421년경에 도메니코회의 수사가 되었다. 그는 자신의 생애 대부분을 피렌체 근교 피에솔레Fiesole의 성 도메니코 수도원에서 지냈으며, 1450년 수도원의 부원장이 되었다. 그는 화가로 활동하며 수많은 다른 종교기관들을 방문할 수 있었다. 프라 안젤리코의 대표작은 피렌체의 산 마르코San Marco 수도원에 있는 광대한 프레스코 연작이지만, 그는 교황 에우게니우스 4세와 니콜라스 5세를 자신의 가장 중요한 후견인으로 생각했다. 그는 자신의 예술적 재능으로 신앙에 헌신한 대가로 '안젤리코angelico'라는 별칭을 얻기도 했다.

프라 안젤리코의 종교적 기반은 이 작품이 보여주는 깊은 종교적 성격에서 즉시 드러난다. 일반적으로 대부분의 화가들은 대천사 가브리엘의 등장에 깜짝 놀라는 성모 마리아에 중점을 두면서 자연주의적 방식으로 수태고지를 그리려고 하였다(23쪽 참조). 하지만 프라 안젤리코는 이 사건이 드러내는 성스러운 의미에 초점을 맞춤으로써 보다 교의적으로 이 문제에 접근했다. 안젤리코는 화면 좌측 상단 모서리에 에덴동산에서 추방되는 아담과 이브를 포함시키는 일반적이지 않은 구성방식을 채택했다. 아담과 이브는 후손들의 영혼과 함께 예수 그리스도가 십자가에 못 박혀 죽음으로써 구원될 때까지 지옥 언저리인 림보(죽은 사람들 중 그 영혼이 천국이나 지옥 또는 연옥 그 어디에도 가지 못한 사람들이 머무는 장소: 역자)에서 살도록 결정되었다. 이렇듯 추방 장면을 첨가함으로써 프라 안젤리코는 수태고지의 실질적인 의미, 즉 모든 인간에 대한 구원의 약속을 더욱 강조했다. 더 나아가 자신의 가슴을 가로지르며 두 팔을 포개고 있는 성모 마리아의 자세는 전통적으로 그리스도의 부활을 상징하는 종려나무와 십자가를 연상시킨다. 프라 안젤리코는 이로써 자신의 독실한 신앙심을 표현했으며 작품의 메시지를 분명히 하고자 했다.

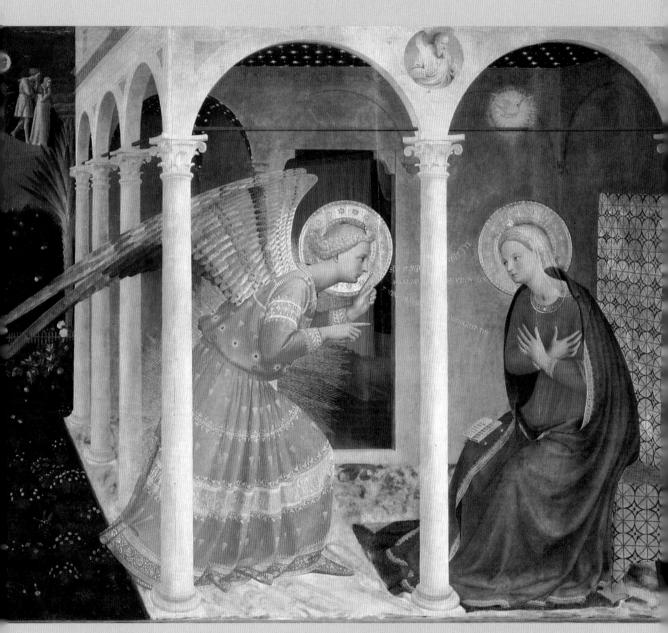

Fra Angelico, *The Annunciation*, c.1432-33, tempera on panel (Diocesan Museum, Cortona)

양식과 기법

프라 안젤리코의 작업은 우아하고 고상한 스타일의 국제 고딕 양식과 르네상스 사이의 가교를 이룬다. 국제 고딕 양식의 성격은 인물들의 우아한 제스처와 장식에 대한 그의 취향에서 분명하게 드러난다. 또한 수태를 알리는 천사의 말이 화면 위에 그려져 있고 아담과 이브가 등장하는 데에선 의고주의적 성격이 엿보이는데, 이로 인해 화면은 자연적이기보다는 상징적으로 나타난다. 한편 성모 마리아와 가브리엘의 견고한 형상과 원근법을 사용하여 점점 멀어져 보이는 열주列柱를 표현하고자 한 대담한 시도 등은 프라 안젤리코가 당시로서는 가장 혁신적인 예술적 단계에 서 있었음을 입증한다.

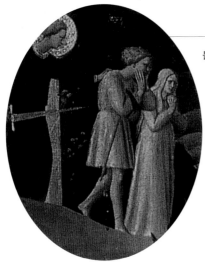

불칼을 든 천사가 자신들을 에덴 동산에서 추방하자 절망에 빠진 아담과 이브는 두 손을 꼭 쥐고 있다. 프라 안젤리코는 옷을 입은 아담과 이브를 그렸는데, 이는 중세 미술에서 전형적으로 나타나는 모습이다. 르네상스에서는 대개 아담과 이브가 벌거벗은 모습으로 그려진다.

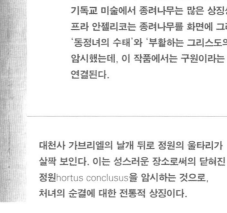

종려나무 한 그루가 정원에 심어져 있다. 기독교 미술에서 종려나무는 많은 상징성을 내포한다. 프라 안젤리코는 종려나무를 화면에 그려넣음으로써 '동정녀의 수태'와 '부활하는 그리스도의 승리'를 암시했는데, 이 작품에서는 구원이라는 주제와도 연결된다.

대천사 가브리엘의 날개 뒤로 정원의 울타리가 살짝 보인다. 이는 성스러운 장소로써의 닫혀진 정원hortus conclusus을 암시하는 것으로, 처녀의 순결에 대한 전통적 상징이다.

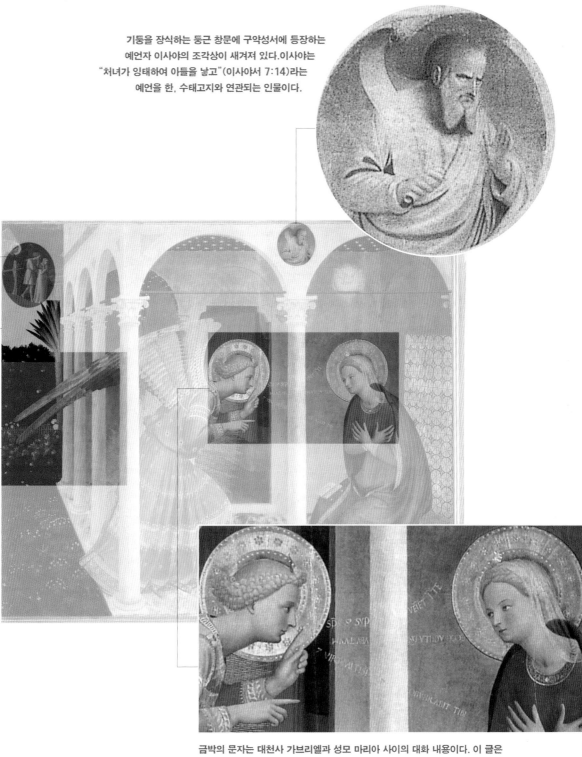

기둥을 장식하는 둥근 창문에 구약성서에 등장하는
예언자 이사야의 조각상이 새겨져 있다.이사야는
"처녀가 잉태하여 아들을 낳고"(이사야서 7:14)라는
예언을 한, 수태고지와 연관되는 인물이다.

금박의 문자는 대천사 가브리엘과 성모 마리아 사이의 대화 내용이다. 이 글은
성경에서 인용한 문구로 라틴어로 적혀졌다.가브리엘은 성모 마리아에게
"성령이 너에게 내려오시고 지극히 높으신 분의 힘이 감싸주실 것이다"라고
말한다. 이에 성모 마리아는 "이 몸은 주님의 종입니다.
지금 말씀대로 저에게 이루어지기를 바랍니다"라고 대답하는데 그녀의 말은
하느님이 읽기 쉽도록 위아래가 거꾸로 쓰여 있다.

수태고지의 다양한 해석

프라 안젤리코는 수태고지를 여러 방향으로 해석하여 훌륭히 그려냈다. 이는 르네상스 화가들이 지녔던 영감의 원천이 얼마나 풍부했는지를 입증한다. 안젤리코는 이를 통해 기독교 미술의 중심 테마 중 하나를 대중화하는 데 크게 기여하였다.

전통적으로 〈수태고지〉는 누가복음의 한 구절(1:26-38)을 그림으로 형상화한 것으로, 대천사 가브리엘이 성모 마리아에게 곧 아들을 잉태할 것이라는 사실을 알리는 장면을 묘사하고 있다. 이 대목을 교의적 관점에서 보면 그들은 하느님의 아들이 인간의 육신으로 태어나는 그리스도의 육화 Incarnation를 중요하게 생각했다는 것을 알 수 있다. 이러한 육화의 메시지는 전통적으로 신성함의 상징이었던 비둘기를 삽입함으로써 전달된다. 비둘기는 프라 안젤리코의 작품에서처럼 성모 마리아의 머리 위를 배회하거나 아니면 성모 마리아를 향해 날아가는 형상으로 표현된다. 수태고지를 묘사한 대부분의 회화작품에서 비둘기를 둘러싼 후광은 성모 마리아에게까지 발산된다.

교회는 성탄절 아홉 달 전인 3월 25일을 수태고지 기념일로 지정하였는데, 이 날은 성모 마리아의 날로 더욱 잘 알려져 있다. 화가들은 수태고지의 장면을 봄꽃이 만발한 정원에 그려넣음으로써 이 날을 기념하고자 했다. 대개 성모 마리아는 꽃 ─ 일반적으로 순수를 상징하는 백합 ─ 을 들고 있는 모습으로 나타난다. 프라 안젤리코는 이 정원이 에덴 동산의 모방임을 암시하기 위해 아담과 이브의 형상을 그림 속에 포함시켰다.

화가들은 부수적인 테마를 삽입해 자기만의 방식으로 수태고지를 해석하고자 끊임없이 노력했다. 특히 그들은 구약성서에 등장하는 수태고지라는 예언이 어떻게 실현되는지를 강조하기 좋아했다. 예언자 이사야의 형상은 프라 안젤리코의 작품에서처럼 주변의 건물들 속에 들어가 있는 모습으로 자주 그려지며, 성모 마리아의 무릎 위에 있는 성경책은 대부분 관련 구절(이사야서 7:14)이 펼쳐져 있다. 북유럽 미술에서 성모 마리아는 성경을 들고 있기보다는 주로 실패를 잡고 있거나 털실 바구니를 들고 있는 모습으로 그려졌다. 이는 그녀가 사제들의 의복을 만들면서 예루살렘 성전에서 자랐다는 오래된 믿음을 근거로 한 것이었다.

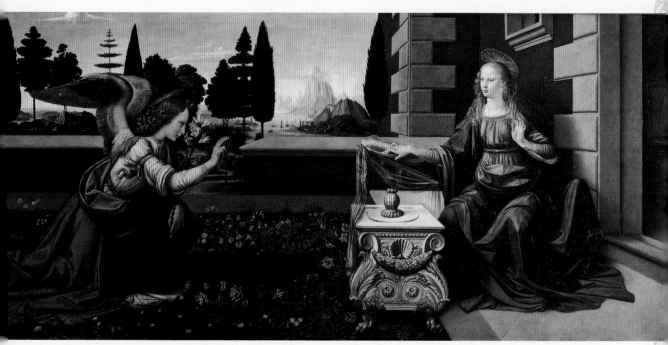

레오나르도 다 빈치, 〈수태고지 *The Annunciation*〉, 1472-75년경.
꽃으로 가득 덮인 정원에서 성경을 보던 성모 마리아가 자신 앞에 무릎 꿇고 앉아 있는 대천사 가브리엘을 놀라서 바라보고 있다.

얀 반 에이크

❖ 아르놀피니의 결혼 ❖

The Arnolfini Wedding 1434

Jan van Eyck c.1390-1441

"**화가들의 제왕**, 그의 완벽하고 정밀한 작품은 결코 잊히지 않을 것이다." 이는 얀 반 에이크의 뛰어난 기량을 평한 동시대 화가의 말이다. 사실적 묘사에 뛰어났던 그의 예술적 감각은 매력적인 두 인물이 그려진 〈아르놀피니의 결혼〉에서 완벽하게 드러난다. 작품에서 묘사된 부부는 거상 조반니 아르놀피니와 그의 아내 조반나 체나미다. 이탈리아의 루카 출생인 조반니는 1420년 브뤼주Bruges(오늘날 벨기에)에 정착한 이후 1472년 죽을 때까지 그곳에서 거주했다. 대부분의 미술사학자들은 이 그림이 부부의 결혼식을 기념하기 위해 의뢰되었다는 데 의견을 함께한다. 하지만 여러 가지 면에서 너무 비전통적인 결혼 초상화로 보이는데, 이 그림에는 축하하는 분위기가 빠져 있기 때문이다. 대신 그림 속 부부는 결혼서약의 중요성을 인식한 듯 매우 진지한 자세를 취하고 있다.

수십 년 동안 비평가들은 이 그림이 실제 결혼식을 묘사한 것인지 아닌지에 대해 논쟁해왔다. 오른손을 들고 있는 조반니의 모습은 결혼서약을 하고 있는 것으로 해석되어 왔지만, 한편으로는 두 명의 새로운 방문자를 환영하는 것으로 볼 수도 있다. 반사된 거울을 통해 그들의 모습이 보이고, 거울 위에는 "Johannes de Eyck fuit hic 1434 얀 반 에이크가 여기 있었다 1434"

라는 라틴어 문구가 눈에 띈다. 어떤 비평가는 이 문구가 반 에이크가 결혼식의 증인이며 거울 속에 비친 여러 인물 중 한 사람임을 나타내는 증거라고 판단했다. 반면 어떤 비평가는 이는 단지 화가의 일반적인 사인이 변형된 것에 불과하다고 주장했다.

비록 이 그림이 결혼이라는 성스러운 의식을 강조하고는 있지만, 반 에이크는 의도적으로 단순한 결혼식 장면 이상의 상징들을 담아내고자 했던 것 같다. 결혼은 교회에서 인정하는 7성사 중 하나다. 작품이 내포하는 종교적 성격은 벽면에 걸려 있는 묵주, 거울 테두리를 장식하고 있는 그리스도의 수난 장면과 부부의 진지한 표정에 의해 더욱 강조된다. 맞잡고 있는 두 손 아래에는 부부간의 신의와 정절을 상징하는 조그마한 개 한 마리가 그려져 있다. 샹들리에 위에는 양초 하나가 불을 밝히고 있는데, 이는 아마도 결혼 행진의 선두에 놓이던 결혼 양초를 나타내는 듯하다. 한편 신부의 배가 불러 있는 것은 단순히 그 당시의 여성미에 대한 관념을 반영할 뿐 임신과는 별 상관이 없었을 것이다. 그럼에도 불구하고 그녀의 모습은 다산을 분명하게 암시하며, 신부 뒤편에 있는 분만의 수호성인인 성 마가렛의 침대와 조각상은 신부에게 주어진 출산이라는 역할을 강조하고 있다.

Jan van Eyck, *The Arnolfini Wedding*, 1434, oil on oak panel (National Gallery, London)

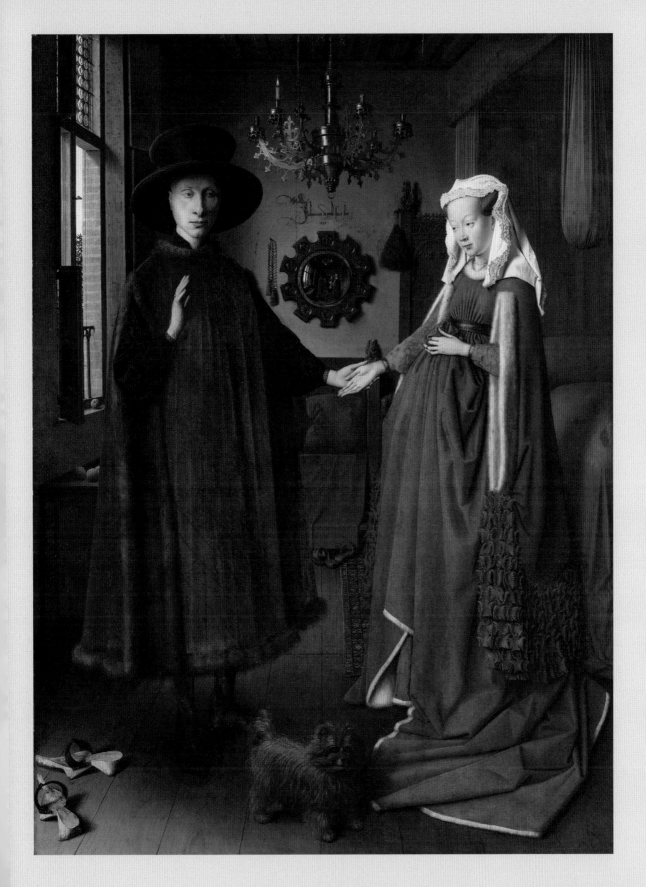

반 에이크가 유화물감을 직접 발명한 건 아니지만(28-29쪽 참조), 그는 물감을 다루는 데 있어 어느 선배화가들보다 뛰어났다. 반 에이크는 물감을 반투명하게 여러 층 덧칠함으로써 놀라울 정도로 사실적인 화면을 구축하는 데 성공했다. 특히 그는 대상의 표면질감을 포착하는 데 천재적인 재능을 보였다. 샹들리에의 황동빛 광택, 두 사람이 걸치고 있는 모피에서 느껴지는 질감, 선명하게 비친 거울의 표면 등은 너무나도 사실적으로 완벽하게 처리되었다. 또한 그는 자주 붓 대신 손을 사용하여 물감을 다루었는데, 실제로 부인이 입고 있는 초록색 가운에 군데군데 지문들이 보인다.

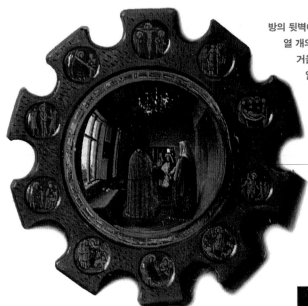

방의 뒷벽에는 그리스도의 수난을 보여주는
열 개의 장식으로 빙 둘러진 볼록 거울이 걸려 있다.
거울 속에 방 안에 들어와 있는 두 사람의 형상이 비친다.
일부 미술사학자들은 청색 옷을 입고 있는 이가
얀 반 에이크일 것이라고 주장한다.

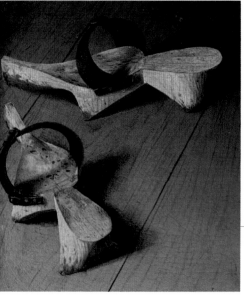

옆에 벗어놓은 나막신은
출애굽기의 한 구절을 가리키는 듯하다.
"네가 서 있는 곳은 거룩한 땅이니
네 발에서 신을 벗어라."
나막신이 내포하는 이 문구의 의미는
그림에 나타난 종교적 경건함을 더욱 부각한다.

의자 꼭대기에는 어린이의 수호성인인 성 마가렛과
그녀의 상징인 용龍 모양 장식이 보인다. 전해오는
이야기에 따르면 용으로 변한 사탄이 마가렛을
집어삼켰지만, 마가렛은 평소 지니고 다니던 십자가
덕분에 무사할 수 있었다고 한다.
그녀는 십자가로 용의 위를 찢고 상처 하나 없이
탈출하는 데에 성공했다.

부부의 발 아래에 있는 털이 덥수룩한 강아지는 전통적으로
충성의 상징이자 부부간 정절의 상징이었다. 이러한 맥락에서
여기 그려진 개는 결혼을 앞둔 부부라는 그림의 주제와도 일치한다.

유화의 발전

오늘날에는 유화가 반 에이크에 의해 직접 발명된 것이 아니라는 사실이 입증되었지만, 16세기 미술사가 조르조 바사리는 반 에이크를 가리켜 유화의 창시자라 일컬으며 열렬히 칭송했다.

바사리에 따르면 반 에이크는 햇볕에 두지 않고도 자연스럽게 건조시킬 수 있는 바니시를 찾기 위해 여러 가지 오일로 실험을 거듭했다고 한다. 여러 차례의 실험 끝에 그는 자신의 필요에 너무나도 꼭 맞는 린시드 오일을 발견했다. 반 에이크는 아마亞麻의 씨에서 추출한 린시드 오일에 분말로 된 안료를 섞어 만든 물감을 사용했다.

사실상 린시드의 발견은 이미 몇 세기 전에 이루어졌다. 중세의 예술기법을 다룬 12세기의 영향력 있는 논문인 「모든 예술에 관한 단편 *De Diversis Artibus*」에는 화가들이 안료를 호두나 린시드 오일에 섞어 사용했다는 구절이 나와 있다. 일부 화가들은 포피 오일을 실험대상으로 삼기도 했지만 결국 린시드 오일이 최상의 선택임이 입증되었다. 린시드 오일을 사용했을 때 물감이 마른 뒤 균열이 훨씬 덜 발생했기 때문이다.

결론적으로 유화물감은 그때까지 가장 대중적인 작업재료였던 템페라를 대체했다. 템페라는 물과 달걀 노른자 혹은 유기 고무organic gum의 혼합물에 안료를 섞어서 만든 것이다. 12세기 후반부터 15세기 초반까지 템페라는 광범위하게 사용되었다. 하지만 템페라는 세밀한 효과를 내는 데는 약점을 드러냈다. 〈아르놀피니의 결혼〉이라는 완벽하게 사실적 작품은 그 재료가 템페라였다면 탄생하지 못했을 것이다.

반 에이크는 가히 유화기법에 일대 혁명을 불러일으켰다. 비록 그가 불러일으킨 혁신의 정확한 본질이 세상에 제대로 알려지진 못했지만, 반 에이크는 유화를 통해 풍부하고 선명한 색채, 빛과 톤의 미세한 농담, 그리고 꼼꼼한 세부묘사 등의

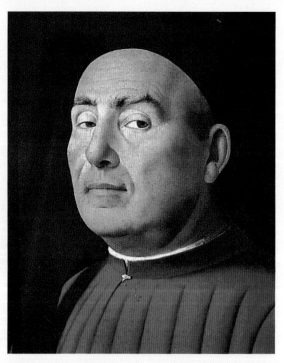

안토넬로 다 메시나의 이 작품은 화가의 자화상으로 추정된다. 북유럽 미술에 영향을 받은 안토넬로는 이탈리아에서 유화를 발전시킨 장본인이다.

기법을 구사할 수 있었다. 반 에이크의 아이디어는 북유럽에서 동시대 화가들에 의해 퍼져나갔다. 하지만 이탈리아로까지 확산되기에는 다소 오랜 시간이 걸렸다. 대신 그곳에는 안토넬로 다 메시나(1430-79년경)라는 유화의 선구자가 있었다.

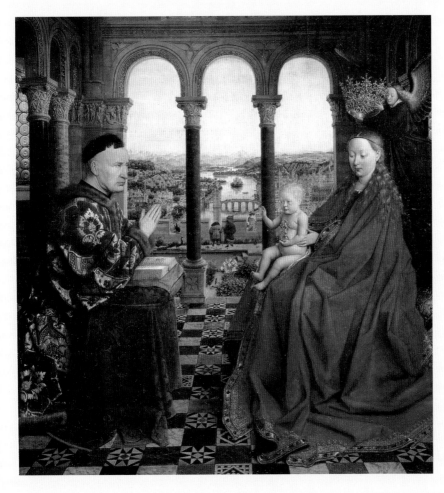

반 에이크, 〈재무상 롤랭의 마돈나 *Chancellor Rolin's Madonna*〉, 1435년경.
이 작품에서 반 에이크는 근경의 선명한 색채와 정밀한 세부묘사, 원경의 어렴풋이 멀어지는 효과를 통해 유화물감의 장점을 십분 활용했다.

산드로 보티첼리

비너스의 탄생

The Birth of Venus c.1485

Sandro Botticelli 1445-1510

순수하면서도 매혹적인 이 그림은 서양미술에서 신화를 소재로 한 가장 유명한 회화작품으로 손꼽힌다. 산드로 보티첼리는 당시 최대 후원자 중 한 사람이었던 메디치 가의 로렌초 디 피에르 프란체스코를 위해서 자신의 최고 전성기에 이 그림을 그렸다. 〈비너스의 탄생〉은 신화를 소재로 한 보티첼리의 또 다른 명작 〈프리마베라〉(71쪽 참조), 〈팔라스와 켄타우로스 *Pallas and the Centaur*〉(이 두 작품 모두 1482년경에 그려진 것으로 추정된다)와 함께 빌라 디 카스텔로라는 돈 많은 청년이 피렌체 외곽에 새로 지은 호화저택에 걸리기 위해 주문되었다.

이 그림은 태어난 지 얼마 안 되어 거대한 조개껍질에 실려 해안가로 밀려오는 사랑과 미의 여신 비너스(그리스에서는 아프로디테)를 그리고 있다. 그리스 신화에 따르면 비너스는 바다 거품에서 태어났다고 한다. 서풍의 신 제피로스는 입김을 불어 비너스를 해안가 쪽으로 이끌고, 봄을 의인화한 젊은 여인 플로라가 꽃 문양이 수놓인 긴 원피스로 비너스를 감싸주려 한다.

15세기에 창작된 신화의 장면들은 주로 장식적인 목적으로 그려졌다. 하지만 보티첼리가 상대했던 후원자들은 고대 그리스 신화를 그 당시 유행했던 신플라톤주의와 결합시키고자 했던 당대 최고의 지식인 집단이었다. 이러한 배경 아래 보티첼리는 이 그림에서 비너스를 영적인 속성과 감각적 속성이 조화롭게 결합된 이상적인 인간성Humanitas으로 나타내는 고도로 복합적인 알레고리를 창조했다. 로렌초의 스승이

었던 마르실리오 피치노는 어린 제자에게 "너의 두 눈을 비너스에 고정시켜라. 비너스는 곧 휴마니타스이니라. 휴마니타스는 최고의 단정함을 지닌 님프로, 천상에서 태어나 신에 의해 최상의 사랑을 받기 때문이다. 그녀의 영혼과 정신은 사랑과 자애이며 … 그녀 자체는 절제와 정직, 매력과 광휘다. 오! 어느 것이 이보다 더 아름답겠는가!"라고 가르침으로써 비너스라는 테마를 더욱 확장시켰다.

보티첼리는 비너스를 인간 본성의 상반되는 양면 사이에 위치시킴으로써 두 가지 개념을 조화시키고자 했다. 그림의 좌측에 서로 껴안고 있는 연인은 감각적인 열애를 상징하는데 생식력과 관계된 그들의 결합은 주위에 흩날리는 꽃들로 한층 더 강조된다. 이에 반해 오른쪽의 여인은 분명 순결해 보인다. 비너스는 우아와 고상함의 전형이다. 보티첼리는 우아하고 고상한 얼굴과 정숙한 품행의 속성을 부여함으로써 비너스를 순결한 처녀로 나타내려 했다.

오늘날에 와서 보티첼리는 신화적인 장면들로 유명하게 기억되지만, 그는 그 밖의 다른 테마들도 많이 다루었다. 보티첼리는 감동적인 제단화 연작으로 당시의 최고 후원자였던 메디치의 주목을 받으며 명성을 쌓았고, 이후 종교적인 도상들과 인물화를 제작하며 탄탄대로를 달렸다.

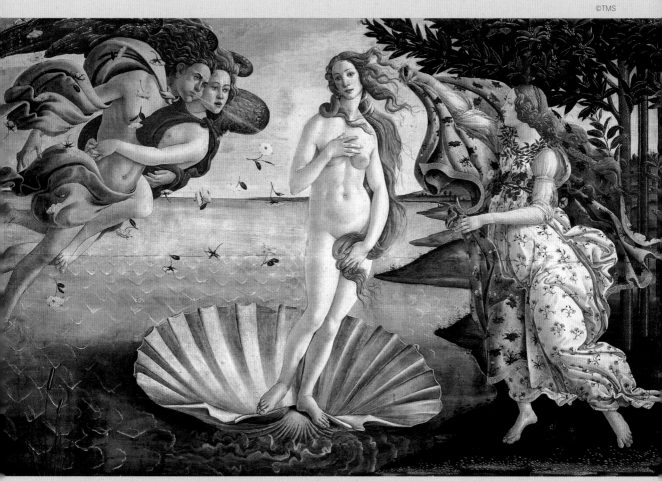

Sandro Botticelli, *The Birth of Venus*, c.1485, tempera on canvas (Uffizi, Florence)

양식과 기법

보티첼리의 작품에서는 우아하면서도 섬세한 느낌이 두드러진다. 이는 짧은 기간이었지만 금세공 장인 밑에서 보냈던 도제살이의 유산으로 추측된다. 그가 그린 인물들은 때로는 약간 늘어지는 경향이 있다. 하지만 인물들에게선 예외 없이 감미롭고 멜랑콜리한 분위기가 동시에 느껴져 우아함이 발산된다. 보티첼리는 르네상스 시기에 발전한 기법, 예를 들어 원근법을 사용하여 공간을 자연스럽게 처리한다든지 하는 데에는 별로 관심이 없었다. 대신에 자신의 작품에 신비로운 내세적 의미를 불어넣었는데, 이로 인해 보티첼리의 작품은 시대를 초월한 매력을 지니게 되었다.

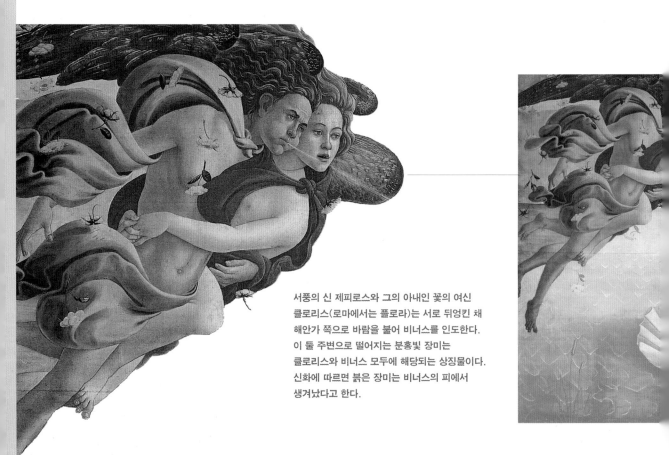

서풍의 신 제피로스와 그의 아내인 꽃의 여신 클로리스(로마에서는 플로라)는 서로 뒤엉킨 채 해안가 쪽으로 바람을 불어 비너스를 인도한다. 이 둘 주변으로 떨어지는 분홍빛 장미는 클로리스와 비너스 모두에 해당되는 상징물이다. 신화에 따르면 붉은 장미는 비너스의 피에서 생겨났다고 한다.

가리비 껍질 아래로 출렁이는 물거품은 비너스의 탄생신화와 관계가 있다. 그리스 신화는 비너스가 어떻게 바다에서 태어나게 되었는지 말해준다. 크로노스는 자신의 아버지인 우라노스의 성기를 잘라 바다로 내던졌고, 그 자리에 거품이 일면서 비너스가 탄생했다고 한다. 비너스의 그리스 이름인 아프로디테는 '거품'이라는 뜻의 '아프로스aphros'에서 유래한 것이다.

비너스의 머리카락이 제피로스의 숨결에 의해 흩날리고 있다. 보티첼리는 자신의 작품에 사실적인 터치를 가미하였지만, 이 작품에서는 전반적으로 장식적인 우아함이 두드러진다. 비너스의 목 길이와 어깨선의 경사면은 비너스의 형상을 더욱 우아하게 보이도록 하기 위해 과장되어 있다.

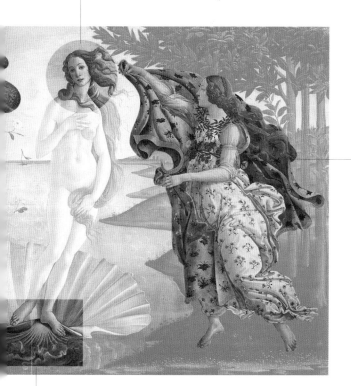

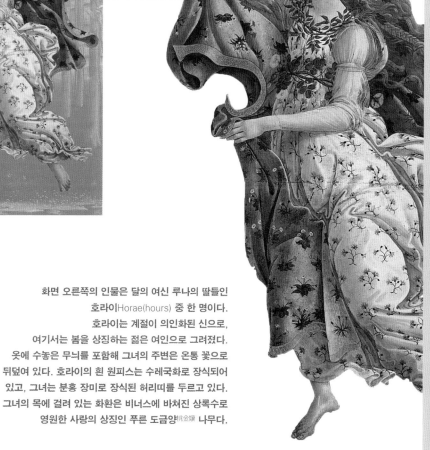

화면 오른쪽의 인물은 달의 여신 루나의 딸들인 호라이Horae(hours) 중 한 명이다. 호라이는 계절이 의인화된 신으로, 여기서는 봄을 상징하는 젊은 여인으로 그려졌다. 옷에 수놓은 무늬를 포함해 그녀의 주변은 온통 꽃으로 뒤덮여 있다. 호라이의 흰 원피스는 수레국화로 장식되어 있고, 그녀는 분홍 장미로 장식된 허리띠를 두르고 있다. 그녀의 목에 걸려 있는 화환은 비너스에 바쳐진 상록수로 영원한 사랑의 상징인 푸른 도금양桃金孃 나무다.

미술작품 속의 비너스

보티첼리는 신화를 주제로 한 회화에 새로운 숨결을 불어넣었다. 그는 고대 신화를 거대한 규모의 캔버스에 그려넣은 최초의 화가로, 신화에 자신의 제단 장식화에 버금가는 중요성을 부여하였다.

보티첼리는 비너스에 대한 묘사로 명성을 날렸다. 〈프리마베라〉와 〈비너스의 탄생〉은 보티첼리의 가장 유명한 두 작품으로 비너스의 신성을 표현하고 있다. 사랑과 미의 여신 비너스는 고전기 이후 화가와 조각가들 사이에서 가장 인기 있는 주제 중 하나였다. 르네상스 시기, 학자들이 고대의 영광을 재발견하고자 하자 화가들 역시 초창기 대가들의 작품을 모방하며 그들을 숭배하기 시작했다. 실상 화가들은 고전기 조각상으로부터 자기가 그릴 작품 속의 인물들을 고안해냈다. 그리고 이러한 전통은 19세기까지도 간헐적으로 지속되었다. 그 실례로, 〈비너스의 탄생〉에서 비너스의 자세는 '순결한 비너스Venus Pudica'로 알려진 고전기의 조각에서 빌려온 것이다.

한편 르네상스 시대에는 고대의 비너스 조각이 지니고 있었던 종교적 의미가 퇴색되었다. 화가들은 인간의 감정과 관념의 상징으로 신화를 이용하면서 여신에 관한 신화를 각색했다. 이 중 가장 널리 알려진 주제 중 하나가 "천상의 사랑과 지상의 사랑"이라는 테마다. 이는 누드의 비너스가 상징하는 영적이고 성스러운 천상의 사랑과 화려한 옷을 입고 있는 비너스가 상징하는 물질적이고 세속적인 지상의 사랑 간의 구분에 초점을 맞춘다.

"순결한 비너스"로 알려진, 고전기 조각상의 전형이라 할 수 있는 〈카피톨리노의 비너스 Capitoline Venus〉. 이 조각상은 르네상스기의 예술가들에게 많은 영감을 주었다.

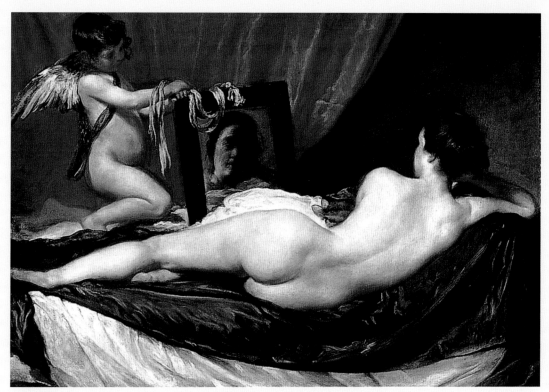

디에고 벨라스케스, 〈거울 앞의 비너스 The Rokeby Venus〉, 1647-51.
이 작품에서 비너스 여신은 여성의 관능적인 미를 표현하기 위한 구실로 사용되었다.
비너스는 침대 위에 기대어 누운 채 아들 큐피드가 들고 있는 거울을 바라보고 있다.

하지만 이러한 부류의 진지한 주제가 있는 반면, 좀 더 경쾌하고 가벼운 형태의 미술 양식에 비너스가 등장하기도 했는데, 〈비너스의 승리〉, 〈비너스와 마르스〉 등이 대표적이다. 비너스의 얼굴에 신부의 얼굴이 그려진 채 결혼이나 약혼 선물로 전달되었으며, 비슷한 장면들이 결혼 상자나 침대 등에 그려지기도 했다. 비너스 여신은 이제

보다 일반적으로 이상화된 여성의 아름다움을 상징하는 대명사가 되기에 이르렀다. 이러한 관점은 점차적으로 발전하면서 표준화되었고, 19세기에 이르러서는 '비너스'라는 이름이 여성의 누드를 총괄하는 용어로 널리 사용되었다.

히에로니무스 보스

지옥도

Hell c.1500-10

Hieronymus Bosch c.1450-1516

미술사적으로 볼 때 히에로니무스 보스만큼 오랜 세월 지속적으로 영향력을 발휘한 화가도 드물다. 그의 그로테스크한 환상의 세계는 동시대 화가는 물론이고 후대의 화가들에게까지 모방되며 칭송받아왔다. 특히 상징주의나 초현실주의 화가들은 보스를 기꺼이 자신들이 전개한 운동의 선구자로 인정하며 찬양했다. 보스는 지옥을 주제로 한 몇몇 작품을 제작하였는데, 이 작품은 특히나 처참하고 참혹하다. 화면 구석구석에서 인간들은 스스로의 어리석음으로 인해 저지른 죄로 여러 가지 잔혹한 고통을 받고 있다. 인간들이 지은 죄는 일곱 가지 큰 죄악으로 전형화된다. 한편에서는 함축적인 의미들이 상징을 통해 드러난다. 예컨대 백파이프는 성기와의 유사성으로 인해 전통적으로 색욕의 징표였다. 다른 한편에서는 아주 작은 묘사나 서술적 사건들로 메시지를 전달한다. 탐욕을 대표하는 구두쇠는 자신의 금을 배설하는 벌을 받고, 자만심이 많았던 여인에게는 괴물의 엉덩이에 비쳐진 자신의 영상을 계속 쳐다봐야 하는 벌이 내려진다.

보스의 지옥 광경은 매우 독특하다. 화면 상단은 포위당한 도시와 비슷하다. 건물들은 폭파되고, 불길이 지붕과 창문 사이로 치솟아 오르며, 섬뜩한 번개의 섬광 속에서 건축물의 잔해가 드러난다. 하지만 시선이 조금만 아래로 내려오면 분위기는 '불'에서 '얼음'으로 바뀐다. 나무-인간은 가라앉는 배 위에 서 있고, 그 주변의 죄인들은 얼어붙은 표면 위로 미끄러지거나 떨어진다. 좀 더 아래로 내려가보자. 화면 하단, 즉

전경의 배경은 위에 비해 비교적 평범하지만 고통받는 자들의 형상은 보다 가학적으로 표현되어 있다.

전체적인 화면 구도는 속이 비어 있는 나무-인간을 중심으로 전개된다. 그는 머리를 돌려 주변의 고통받는 자들의 모습을 무표정하게 응시하고 있다. 이는 아마도 인간이 초래한 고통의 원인을 암시하는 것이리라. 여러 미술사학자가 에덴의 동산에 나오는 삶의 나무와 상반되는 죽음의 나무를 상징한다고 주장한 바 있지만 이 나무-인간의 정확한 의미는 불명확하다. 기본적으로는 남성의 상징과 연관되지만, 달걀형의 몸체는 여성을 연상시키는 것으로 보아 양성을 모두 표현하려 했다는 추측 정도가 가능할 뿐이다.

이 지옥도는 〈지상 쾌락의 동산 *The Garden of Earthly Delights*〉이라는 제목의 세 폭 패널화 중 우측 패널화이며 중앙 패널화는 작품의 제목인 지상 쾌락의 동산을, 그리고 왼쪽 패널화는 낙원을 묘사하고 있다. 일반적으로 세 폭 그림은 교회의 제단화에 이용되는 양식이지만 이 작품은 극단적인 상징성 때문에 교회에 그리 잘 어울릴 것 같지는 않다. 이 작품이 어떻게 의뢰되었는지에 대한 내용이 자세히 전해지지는 않으나, 1517년 무렵 나사우Nassau의 헨드리크 3세의 손에 들어가게 되었다는 것은 확실하다.

Hieronymus Bosch, *Hell*, c.1500-10, oil on panel (Prado, Madrid)

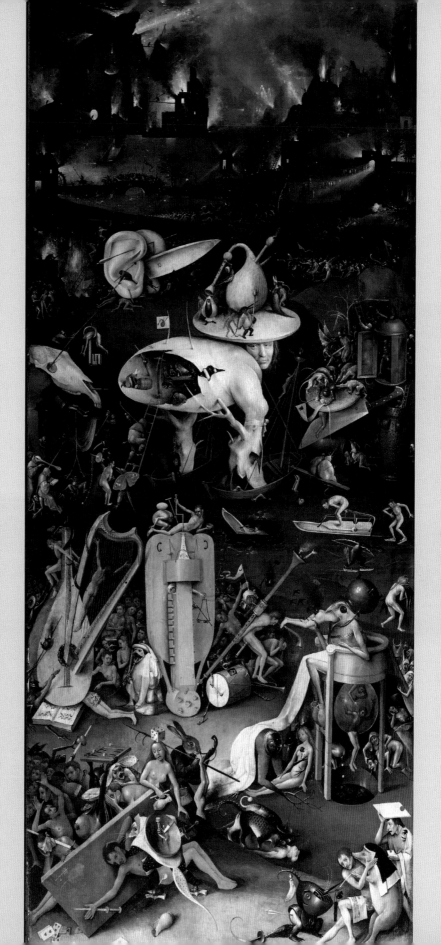

양식과 기법

같은 네덜란드 출신의 선배화가들인 얀 반 에이크, 로히어르 판데르 베이던 등이 오랜 시간을 들여 성실하고 꼼꼼하게 작업하는 스타일이라면, 보스는 이와 반대로 얇은 물감층을 활용하여 단시간 내에 작업을 끝내는 스타일로 알려져 있다. 이 때문에 최종 완성 상태에서 밑그림이 자주 비쳐 나오기도 한다.

지옥도에서 보스는 기이한 괴물들의 형상을 창조하기 위해 사전에 수많은 스케치 작업을 했다. 나무-인간도 이러한 드로잉 과정의 산물 중 하나로, 나무-인간의 등에서 자라는 앙상한 나뭇가지를 제외하고는 실제 본 작품에서 거의 그대로 사용되었다(원본 드로잉에서는 등 위에 죽음의 상징인 올빼미가 그려져 있다).

전쟁으로 불타고 파괴된 악몽 같은 광경을 지나 온 군대가 다리 위로 진격하고 있다. 벌거벗은 채 고통 당하는 저주받은 자들과 달리 중무장한 전사들은 벌을 내리는 자들이다.

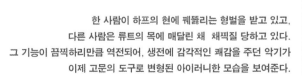

한 사람이 하프의 현에 꿰뚫리는 형벌을 받고 있고, 다른 사람은 류트의 목에 매달린 채 채찍질 당하고 있다. 그 기능이 끔찍하리만큼 역전되어, 생전에 감각적인 쾌감을 주던 악기가 이제 고문의 도구로 변형된 아이러니한 모습을 보여준다.

기사가 개들에게 처참하게 물어뜯긴다. 보스의 지옥은
전도된 세계다. 여기서는 사냥꾼이 오히려 사냥감이 되어
자신이 키우던 사냥개들의 먹잇감이 되고 만다.

불가사의한 형체의 나무-인간은 보스의 지옥도에서 가장 인상적인 이미지다.
여지껏 그 누구도 이 나무-인간의 의미에 대해 만족할 만한 해석을 내리지
못했다. 그나마 가장 설득력 있는 설명은 이 형상이 낙원을 묘사한 패널화에
등장하는 '삶의 나무'와 대응을 이루는 '죽음의 나무'를 상징한다는 것이다.

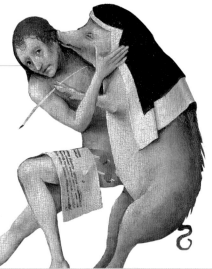

수녀의 베일을 쓰고 있는 암퇘지가
여윈 남자에게 자신을 강요하고 있다.
이 장면은 종교적 명령에 불응하는 타락을
의미하며, 작품 속의 다른 많은 부분과 마찬가지로
색욕을 상징한다.

지옥도 속 인간의 공포

악마, 괴물들을 환상적인 형태로 구성한 보스의 탁월한 능력으로 인해 지옥도는 오랜 전통을 뒤바꿔놓은 위대한 기념비적 작품이 되었다.

"내가 만일 지옥에 떨어진다면 …" 중세적 사고방식이 낳은 위협적인 공포는 오늘날에도 여전히 존재한다. 교회는 신도들에게 위반에 따른 끔찍한 대가를 뇌리에 확실히 각인시킴으로써 죄악에 대항하는 전쟁을 선포했다. 이러한 사회적 분위기 속에서 화가들은 교회의 윤리적 십자군으로서의 역할을 수행했다. 하지만 전적으로 지옥만을 주제로 한 작품이 흔한 것은 아니었다. 지옥에서 고통받는 모습은 다른 주제들 속에 포함된 채 묘사되는 것이 일반적인 관행이었다.

예를 들어 많은 교회들은 신도의 눈앞에 최후의 심판을 주제로 한 대형 벽화들을 선보였다. 이 그림들은 천국으로 인도된 축복받은 자들에 관한 장면들을 포함하고 있다. 하지만 반대로 무시무시한 괴물들이 기다리고 있는 지옥으로 떨어진 저주받은 자들의 모습도 함께 그려져 있었다. 이러한 묵시록 장면은 특히 보스가 살던 시대에 아주 일반적이었다. 알브레히트 뒤러는 이러한 주제를 유명한 목판화 연작으로 남겼는데, 이러한 종류의 작품은 당시 크게 유행하던 것이었다.

지옥의 모습은 구약성서의 욥기에 등장하는 끔찍한 바다괴물인 입에서 불을 뿜고 콧구멍으로 뜨거운 연무를 내뿜는 리바이어던Leviathan으로

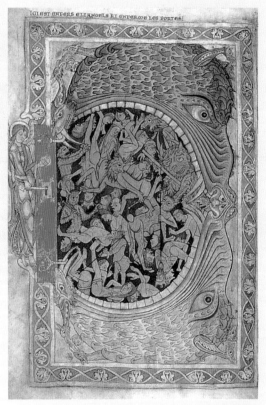

12세기 영국의 필사본으로, 괴물의 아가리 속에 지옥이 등장한다. 지옥의 아가리 안에서 악마들은 저주받은 영혼들에게 고통을 가하고 있다.

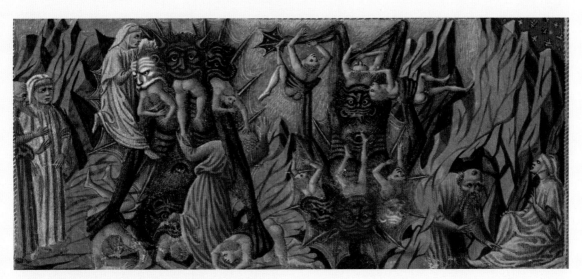

15세기 이탈리아의 필사도. 이 그림은 단테의 「지옥」을 묘사하고 있는데, 지옥의 중앙에서 죄인들을 집어삼키는 거대한 괴물의 모습이 보인다.

자주 묘사되어 왔다. 지옥의 입에 관한 관념은 바로 이 바다괴물과 밀접하게 연관되어 있다. 지옥이 대중의 교화, 즉 도덕적인 역할을 수행하는 것을 목적으로 하여 묘사될 때는 일반적으로 이 바다괴물이 아가리를 쫙 벌린 형상으로 등장한다.

지옥에 대한 보스의 견해는 '일곱 가지 큰 죄악' 또는 '죽음의 승리 *Trionfo della Morte*' 등 다른 시각적 테마들과 유사한 관점을 보이지만, 이보다

는 오히려 문학적 자료들과의 연관성이 더 크다. 사후 세계를 목격한 여행자의 이야기는 중세 시대에 매우 유행했던 주제로, 단테의 『신곡』 제1부인 「지옥 *Inferno*」이 가장 대표적이다. 보스의 그림은 1484년 출판되었던 네덜란드의 번안판인 『툰달의 지옥 환영 *The Vision of Tundale*』으로 알려진 작자미상의 작품과 분위기상 가장 가깝다.

레오나르도 다 빈치

모나리자

Mona Lisa c.1503-06

Leonardo da Vinci 1452-1519

〈모나리자〉는 서양미술을 대표하는 가장 유명한 그림이다. 하지만 작품에 부여된 모든 명성에도 불구하고 이것을 그린 화가가 수수께끼에 싸여 있는 것만큼이나 이 작품에는 근접할 수 없는 신비스런 힘이 서려 있다. 이탈리아의 미술사가 조르조 바사리는 『미술가열전』(1550)에서 그림의 모델이 프란체스코 델 조콘도라는 피렌체 상인의 아내 리사 게라르디니라고 밝혔다 — '모나'란 '마돈나'의 줄임말이다. 이 같은 기록으로 인해 이 그림은 〈조콘다〉라는 또 다른 이름으로도 불리게 되었다. '조콘다'는 '혼자서 즐기다'라는 뜻을 가진 이탈리아어 '조콘다레giocondare'와 발음이 비슷하기 때문에 사람들에게 묘한 뉘앙스를 준다. 실제로 바사리는 레오나르도가 그녀의 초상을 그리는 동안 그녀가 즐거운 기분을 유지할 수 있도록 음악가·가수·어릿광대들을 고용하였다고 썼으며, 일부 논자들도 모델이 상중이었기 때문에 그녀를 즐겁게 만드는 것이 필요했다고 주장했다. 그렇지만 모델이 검은 베일을 쓰고 있고, 또한 실제 인물인 리사가 어린 아들을 잃은 것이 사실일지라도 궁극적으로 이런 주장을 입증하기란 불가능하다.

바사리에 따르면 레오나르도는 이 회화를 4년 동안이나 그렸으며, 결국에는 완성하지도 못했다고 한다. 화가는 그림을 주문자에게 전해주지 않았고, 자신이 1506년 밀라노로, 그리고 이어서 1516년 프랑스로 이주할 때 가지고 다녔던 것으로 보인다. 그러나 어쨌든 레오나르도의 완벽한 기법은 그의 작업과정을 명백하게 보여준다. 많은 비평가들은 그가 다른 작업주문이 많았음에도 불구하고 어째서 이 작품에 그렇게 긴 시간을 썼는지에 대해 의아해했다. 따라서 그들의 의문은 이 회화의 작업연대와 모델이 누구인지 하는 두 가지에 집중되었다. 이 초상화를 줄리아노 데 메디치가 주문했다고 하는 기록도 있고, 주석가들은 레오나르도가 이 그림에서 한시도 손을 뗀 적이 없었다고 주장하기도 하였다. 여하튼 이 작품이 그에게 이토록 특별한 의미를 지녔던 것은 그것이 모범적인 초상화의 전형이어서라기보다는 이상적인 여인상에 대한 레오나르도의 관점이 담겨 있기 때문이었을 것이다.

오늘날 우리가 알고 있는 〈모나리자〉는 레오나르도와 동시대에 살았던 사람들이 찬양했던 것과는 약간 다른 그림이다. 원래의 그림에서는 인물이 좌우의 두 개의 기둥에 의해 틀 지워져 있었지만, 이 기둥들은 양쪽 끝을 트리밍할 때 잘려나갔다. 현재의 그림에서는 기둥의 밑둥만 모델 뒤쪽의 가로대 위에서 확인될 뿐이다. 오래된 데다 복원작업도 제대로 되지 않은 탓에 모델 피부의 채색 또한 희미해졌다. 당시의 기록은 "붓으로 그렸다기보다는 살아 숨쉬는 자연처럼 보인다"면서 모델의 피부색을 '진줏빛이 감도는 장밋빛'으로 묘사하고 있다.

Leonardo da Vinci, *Mona Lisa*, c.1503-06, oil on panel (Louvre, Paris)

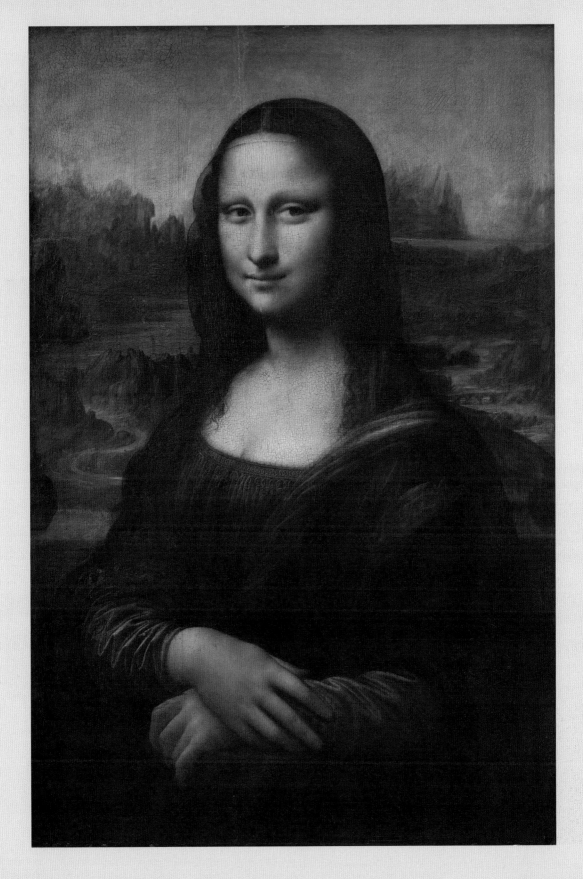

양식과 기법

〈모나리자〉는 스푸마토sfumato기법이 적용된 전형적인 대표작이다. 스푸마토란 희미하게 처리된 톤과 색채의 혼합을 가리키는 말로써 레오나르도 다 빈치의 표현대로 "마치 안개가 긴 것처럼 선이나 형태상의 경계가 흐릿해진" 상태를 말한다. 푸모fumo는 이탈리아어로 안개를 뜻한다. 레오나르도는 극소량의 안료를 매우 묽게 사용함으로써 이 기법을 완성시켰다. 그는 이렇게 만들어진 색들을 여러 번 겹쳐 칠했는데 너무 얇게 처리된 나머지 X-레이 판독을 통해서야 겨우 밝혀질 수 있었다. 하지만 불행히도 이 채색층의 일부는 바니시를 잘못 사용한 복원가들의 실수에 의해 지워져버리고 말았다.

여인이 머리에 쓰고 있는 검은색 투명 베일은
그녀가 현재 상喪중임을 암시한다.

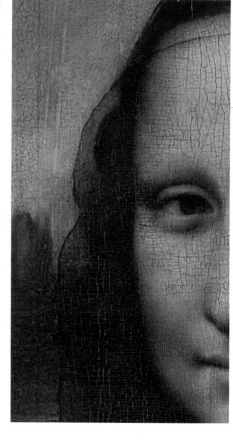

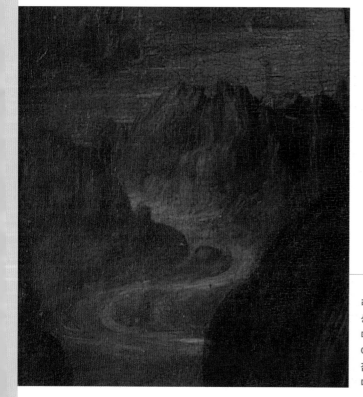

레오나르도의 작품 일부에서 보여지는 배경은 실경이 아니라
상상으로 꾸며낸 것이다. 이는 인간 존재의 잠재성이라는
미개척지를 요약하는 알레고리적 의도를 지닌다.
이 작품의 풍경은 한마디로 황량 그 자체다. 인간과의 유일한
접점은 꼬불꼬불 휘감겨 흘러가는 길과 화면 우측에 보이는
다리로, 이 둘은 어딘지 모를 곳으로 향해간다.

수수께끼같은 신비한 미소는 이 작품에서
가장 유명한 부분이다. 16세기의 미술사학자
조르조 바사리는 모나리자에 대해
"너무나 완벽하다. 이는 인간의 솜씨가 아니라
신의 솜씨다"라고 극찬했다. 또한 19세기
비평가 월터 페이터는 "불가해하다 …
무언가의 불길한 손길이 여기 깃들어 있다.
이는 레오나르도의 전 작품에 깔려 있다"고
서술했다. 한편 미소 짓고 있는 입술이 정확히
좌우 대칭이 아니라는 점도 신비로운 분위기에
어느 정도 영향을 미쳤을 것이다.

솜씨 있게 꾸며진 합사(合絲) 매듭은 모델이 입고 있는 옷의
상단을 장식한다. 레오나르도의 대다수의 작품에는
작가의 서명을 재치 있게 표현한 이러한 매듭 장식이
들어가 있다. 이탈리아어로 'vinco'와 'vincolare'는
둘 다 장식을 뜻하는 말이다.

세상에서 가장 유명한 그림

이 말은 바사리가 여태껏 본 적 없는 최고의 작품이라며 아낌없이 극찬한 모나리자에 부여된 최초의 명성이다. 오늘날에 와서 이 그림의 명성은 어느 누구도 부정할 수 없는 보편적인 것이 되었다.

모나리자는 위대한 작품으로 칭송되어 왔다. 르네상스의 화가들은 모나리자가 취한 자세의 혁명성을 인정하였고 수많은 이들이 모나리자를 모방하였다. 작품의 소유자들 또한 그 진가를 알아보았다. 모나리자는 프랑스의 국왕 프랑수아 1세의 손에 들어갔는데 아마 레오나르도로부터 직접 구한 듯하다. 이후 영국의 찰스 1세가 구입을 시도했으나(108쪽 참조) 결코 프랑스 군주들 손을 떠나지 않았다. 한때 이 그림은 튀일리 궁의 나폴레옹 개인 침실에 걸려 있다가 이후 루브르 박물관으로 옮겨져 대중에게 공개되었다.

모나리자가 정식으로 초상화로 인정받은 것은 19세기의 일이다. 하지만 그 당시 비평가들은 이 그림을 다소 예외적인 것으로 논했다. 이는 특히 비평가 월터 페이터(1839-94)가 쓴 저서의 주제이기도 했다. 그는 모나리자에 대해 다음과 같이 말했다. "도래하게 될 세계의 모든 종말이 그녀의 머리 위에 있다 ⋯ 그녀는 그녀가 앉아 있는 주변의 바위보다 더 나이가 많다. 그녀는 중세 신화의 흡혈귀처럼 수없이 죽음을 경험했기 때문에 무덤의 비밀을 알고 있다."

모나리자는 1911년 도난사건으로 또 다른 명성을 얻게 된다. 이탈리아의 빈첸초 페루자는 모나리자를 팔 속에 숨기고 루브르를 유유히 빠져나갔다. 국가적 차원의 수색 작업에도 불구하고 모나리자는 빈첸초가 우피치 미술관에 팔려고 내놓을 때까지 2년 동안이나 그가 살고 있던 파리의 아파트에 숨겨져 있었다.

결국 모나리자는 프랑스로 돌아오게 되었고, 프랑스 당국은 감사의 뜻으로 이탈리아의 여러 미술관에 이 그림이 전시될 수 있도록 협조해주었다. 모나리자는 이탈리아 전역에서 구름 같은 관객들을 몰고 다녔다. 후에 레오나르도의 이 명작은 마르셀 뒤샹, 페르낭 레제, 살바도르 달리, 앤디 워홀 등 현대의 화가들에 의해 패러디됨으로써 새로운 위상을 부여받게 되었다.

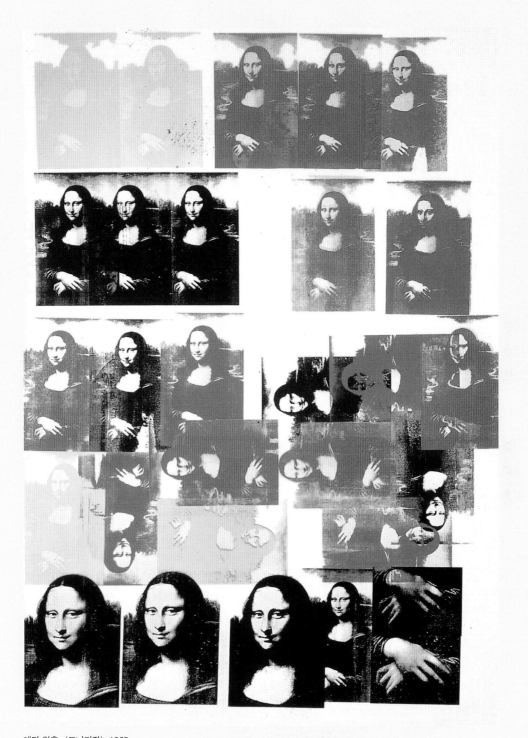

앤디 워홀, 〈모나리자〉, 1963.
워홀은 모나리자가 지니고 있었던 초상화의 지위를 파괴하여 새로운 작품을 탄생시킨 20세기 화가 중 하나이다.

알브레히트 뒤러

학자들 속의 예수

Christ among the Doctors 1506

Albrecht Dürer 1471-1528

알브레히트 뒤러는 독일 출신의 위대한 화가로, 북유럽의 르네상스를 이끈 선구자였다. 뒤러는 이탈리아 방문을 계기로 자신의 작업에 새로운 전기를 마련한다. 우선 작업의 스타일이 바뀌었고, 세계를 바라보는 시각이 한층 더 넓어졌다. 뒤러가 두 번째로 베네치아를 방문할 때 그린 이 범상치 않은 그림은 독일과 이탈리아에 많은 영향을 미쳤다.

이 그림은 예수의 사역이 시작됨을 서술한 복음서의 한 구절을 묘사한 것이다. 열두 살의 소년 예수는 부모와 함께 예루살렘으로 가게 되나 그곳에서 어쩌다 헤어진다. 그러던 어느 날, 마리아와 요셉은 솔로몬의 사원에서 유대의 학자들과 논쟁을 벌이고 있는 자신의 아들 예수를 발견한다. 예수는 손가락을 하나하나 꼽아가면서 자신의 주장을 침착하게 전개하고, 그의 주변에는 여러 학자들이 어린 소년을 반박하기 위해 무모한 주장을 늘어놓으면서 일대 혼란이 일고 있다. 비열하게 생긴 한 노인은 예수의 손을 잡아당기면서 그의 말을 끊으려하고, 또 다른 학자들은 자신들의 주장이 번번이 받아들여지지 않자 전적典籍의 힘을 빌리기 위해 책 속을 열심히 뒤적인다. 다만 좌측에 있는 오직 한 사람만이 현명한 예수의 말에 수긍하는 표정을 짓고 있다. 그는 책을 덮고 주의 깊게 예수의 말을 경청한다.

뒤러는 친구에게 보낸 한 편지에서 이 그림에 대해 "내가 이전에 단 한 번도 시도하지 않았던 그 어떤 것"이라고 적었다. 이 언급은 아마 작업의 속도에 관해 말한 대목으로 보인다. 즉 뒤러는 이 그림 좌측 하단에 있는 모노그램(서명)과 제작 일자 옆에 "opus quinque dierum"이라는 짧은 문구를 덧붙여 놓았는데 이 말은 "닷새간의 작업"이라는 뜻이다. 가정해보건대 아주 세밀하게 처리된 몇몇 예비 드로잉이 남아 있는 것으로 보아 이 기간에 사전 준비단계까지는 포함되지 않았을 것이라 추정된다.

이 작품이 짧은 기간 내에 그려졌다는 또 다른 증거는 구도상의 배경 처리방식에서도 명백하게 드러난다. 뒤러는 사실적인 공간 속에 인물들을 배치하는 대신 진공상태 속에 각 인물들을 압착시켜 놓았다. 그 결과 이 그림은 각양각색의 얼굴 표정을 비교, 연구하기 위한 것처럼 보인다. 이 같은 해석은 뒤러가 이러한 부류의 습작을 많이 남긴 레오나르도 다 빈치에 깊이 고무되었다는 가설을 촉발시켰다. 더 나아가 심지어는 레오나르도가 잃어버린 여러 회화작품들 중 하나를 모작한 것이라는 극단적인 주장까지도 나왔다. 하지만 적대적인 얼굴을 한 다수의 무리에 둘러싸인 예수라는 모티브는 북유럽미술에서 오랫동안 유행되었던 주제였다. 히에로니무스 보스는 이 테마를 십자가에 못 박히기까지에 이르는 동안의 사건들을 묘사한 자신의 작품에 적용하기도 했다.

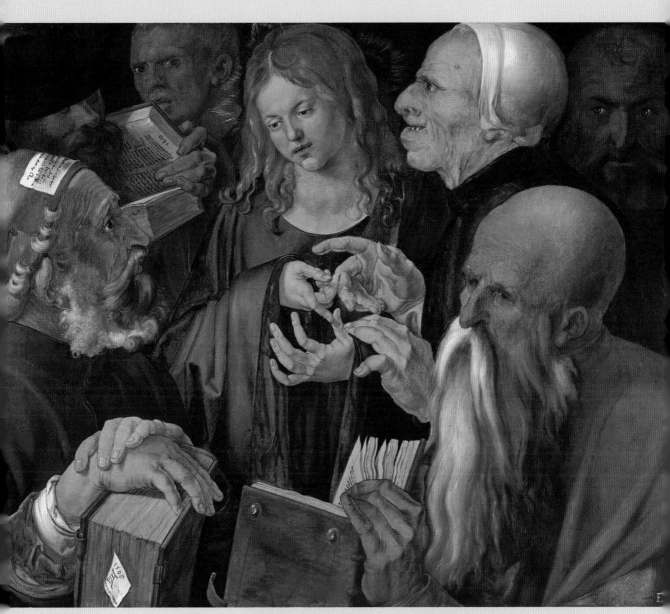

Albrecht Dürer, *Christ among the Doctors*, 1506, oil on panel (Thyssen–Bornemisza Museum, Madrid)

양식과 기법

뒤러는 〈학자들 속의 예수〉를 아주 짧은 시간 내에 그렸지만, 그 예비작업만은 오랜 시간에 걸쳐 철저하게 준비하였다. 예수의 머리와 손, 유대인 율법학자의 손을 아주 세밀하게 묘사한 네 개의 드로잉이 전해진다. 하지만 본 작품 자체는 이 드로잉과 상당한 차이를 보인다. 뒤러는 이 작품에서 평소와는 달리 물감을 옅게 채색했다. 붓질이 넓고 대담하기는 하지만 말이다. 사실적인 장면의 부재는 공간감의 창출에 대해 고민할 필요가 없었다는 것을 의미한다. 하지만 뒤러 작품의 특징이라 할 수 있는 힘이 넘치면서도 예리한 선의 사용은 여기에서도 곳곳에 돋보인다.

학자는 눈 바로 위까지 모자를 깊이 눌러쓰고 있어 책을 읽기가 어려워 보인다. 이 장면이 상징하는 바는 바로 영혼의 눈멂이다. 기독교 미술에서 유대주의의 특성은 일반적으로 눈을 가리는 것으로 묘사되어 왔다.

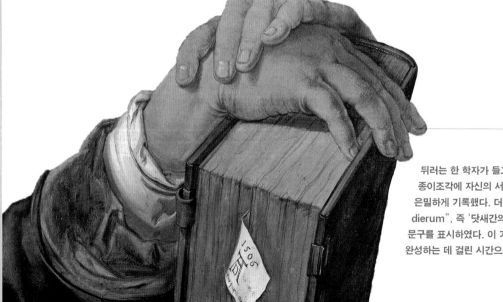

뒤러는 한 학자가 들고 있는 책 속에 끼워진 종이조각에 자신의 서명과 작품의 제작 일자를 은밀하게 기록했다. 더불어 여기에 "opus quinque dierum", 즉 '닷새간의 작업'이라는 뜻의 라틴어 문구를 표시하였다. 이 기간은 분명 뒤러가 이 그림을 완성하는 데 걸린 시간으로 보인다.

학자들 중 한 사람은 아주 그로테스크한 노인으로 묘사되고 있다. 젊은 예수 바로 옆에 나란히 배치된 그의 과장된 옆얼굴은 이러한 면들을 더욱 부각한다. 르네상스의 화가들은 자신의 메시지를 강조하기 위해 캐리커처 형식을 자주 사용했다. 인물들을 못생기고 일그러진 표정으로 그려낸 것은 그의 태도가 터무니없음을 우회적으로 표현하기 위함이다.

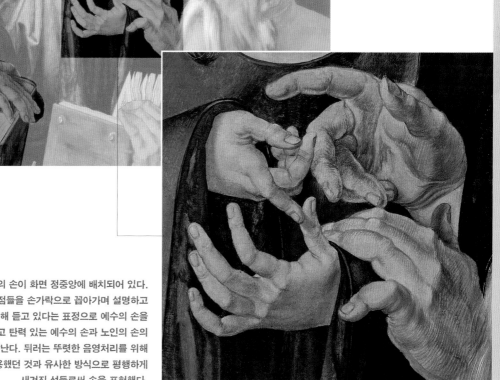

무언가를 표현하는 네 개의 손이 화면 정중앙에 배치되어 있다. 예수는 자신의 논점들을 손가락으로 꼽아가며 설명하고 그 옆의 인물은 마지못해 듣고 있다는 표정으로 예수의 손을 잡아당기려 하고 있다. 젊고 탄력 있는 예수의 손과 노인의 손의 대비가 생생하고 실감난다. 뒤려는 뚜렷한 음영처리를 위해 드로잉과 판화에서 사용했던 것과 유사한 방식으로 평행하게 새겨진 선들로써 손을 표현했다.

르네상스의 전달자

뒤러는 이탈리아 미술의 발전에 매료되고 고무되었다. 그는 르네상스 이념을 북유럽에 소개한 선구적인 인물이다.

뒤러는 두 차례에 걸쳐 이탈리아를 방문하였다. 1494년 그는 화가로서의 수련기를 마친 뒤 파도바, 만토바, 베네치아 등으로 여행을 떠났다. 특히 베네치아에 매료된 뒤러는 두 번째로 이탈리아를 방문했던 기간(1505-07) 동안 그곳에 머물면서 볼로냐, 밀라노, 피렌체 등을 여행했다.

이탈리아에서의 경험은 뒤러의 스타일에 엄청난 충격과 변화를 가져다주었다. 그의 그림 속 인물들은 보다 기념비적이고 견고해져갔다. 또한 뒤러는 원근법에 대한 이해를 정교하게 발전시켰으며, 색을 잘 쓰기로 유명했던 베네치아 화가들에게 영향을 받아 그의 색채는 더욱 밝아졌다. 하지만 이 이상으로 뒤러는 현자의 돌을 찾아다니는 연금술사처럼 계획적으로 이탈리아적 예술의 "비밀"을 파헤쳐나갔다. 특히 그의 관심은 인간의 비례와 균형을 측정하는 수학적 공식, 그리고 이상적인 아름다움의 신비로움에 대한 심오한 이해에 집중되었다. 뒤러는 자신이 발견한 사항들을 『측정론 *Treatise on Measurement*』(1525)과 『인체비례에 관한 네 권의 책 *Four Books on Human Proportion*』(1528)으로 펴냈다.

레오나르도처럼 뒤러 역시 다양한 종류의 꽃과 동물, 풍경 등을 스케치북에 수채화로 그려내며 세계에 대한 끝없는 호기심을 펼쳐나갔다. 자신의 관심사를 이러한 습작들에 할애하는 것은 당시로서는 흔하지 않은 일이었다.

뒤러는 이탈리아 화가들의 작업과 이념에 깊은 감명을 받은 것은 물론이고, 그들이 단순한 장인이 아니라 고귀한 인물로 대접받고 있다는 사실을 알게 되면서 화가의 사회적 신분에도 큰 충격을 받았다. 그 당시 북유럽 화가들은 대부분 장인의 신분이었기 때문이다. 뒤러 자신은 알프스의 북부와 남부 모두에서 큰 존경을 받았다. 후원자들과 동료 화가들은 화가와 판화가로서 그의 비범한 재능을 동시에 인정했다.

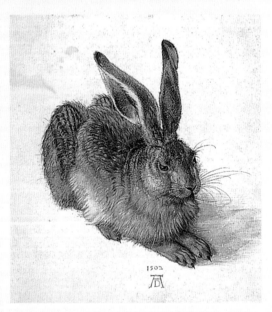

〈어린 산토끼 *A Young Hare*〉, 1502.
자연 세계를 연구한 뒤러의 초기 습작 중 하나다.

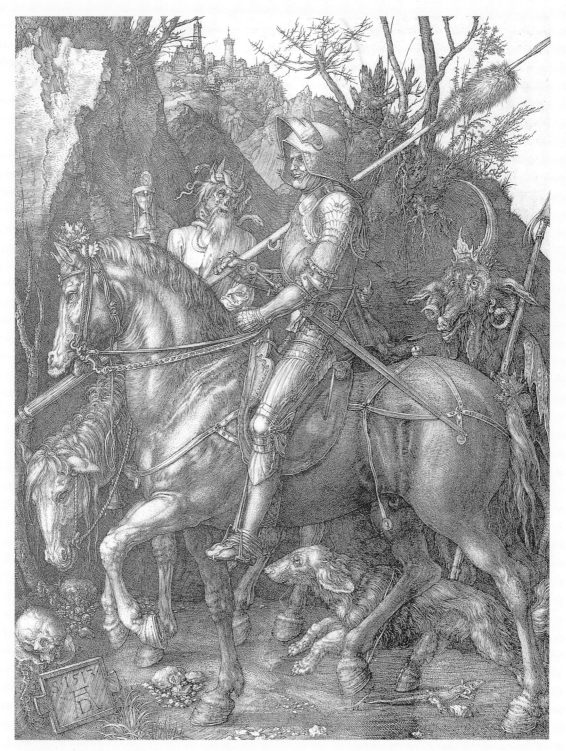

뒤러의 동판화 〈기사, 죽음, 악마 *Knight, Death, and the Devil*〉, 1513.
뒤러에게 주어진 명성의 많은 부분은 판화가로서의 위대한 작업에 기인한다.

라파엘로

아테네 학당

The School of Athens 1510-11

Raphael 1483-1520

르네상스는 16세기 초반에 전성기를 맞이하였다. 바로 르네상스의 세 거장인 레오나르도 다 빈치, 미켈란젤로, 라파엘로가 로마에서 활동하던 시기에 말이다. 라파엘로는 이 셋 중 나이가 가장 어렸다. 하지만 바티칸에 있는 그의 경이로운 프레스코화는 그에 대한 모든 의심을 떨쳐내고 라파엘로의 예술적 재능이 두 거장과 필적해 전혀 뒤지지 않음을 여실히 보여준다.

오늘날 〈아테네 학당〉으로 알려진 이 장엄한 작품(사실 이 작품의 제목은 후대에 붙여진 것이다)은 고대 학문이 이룩한 성과에 찬사를 보내기 위해 계획된 것이었다. 웅장한 건물의 궁륭 아래 모인 고대의 위대한 철학자, 과학자, 사상가들은 상대를 설득시키려는 논쟁 속에서 자신들의 이론을 놓고 토론을 펼치고 있다. 그 구성의 중심에는 고대 그리스의 철학자 중에서도 가장 유명한 플라톤과 아리스토텔레스가 서 있다. 플라톤은 자신의 저서 『티마이오스 *Timaeus*』를 들고 한 손으로 하늘을 가리키고 있다. 이는 '천상의 이데아'라는 자신의 최대 관심사를 뜻하는 것이다. 반면 그의 동료이자 제자인 아리스토텔레스는 자신의 저작 중 하나인 『윤리학 *Ethics*』을 들고 있는데, 플라톤과는 반대로 현실 세계에 대한 관심을 표명하듯 손으로 땅을 가리키고 있다.

철학의 이 두 거장 주변에는 여러 학자들이 학문에 목말라하는 학생들에게 자신의 이론을 설명하고 있다. 화면 왼편에는 소크라테스가 손가락으로 논점을 꼽아가며 일부 경청자들 앞에서 논증을 펼쳐 보이고 있다. 그 바로 아래에는 피타고라스가 자신의 수학적 이론들 중 하나를 증명하고 있으며, 계단 한 가운데 큰 대자로 누워 있는 늙은 노인은 견유학파의 한 명인 디오게네스다. 화면 오른쪽 맨 끝에는 수학자 유클리드와 프톨레마이오스의 모습이 보인다.

라파엘로는 한 자리에 모인 고대의 위대한 인물들 중 일부를 자신과 동시대 화가들의 형상으로 채워 넣었다. 전문가들은 레오나르도 다 빈치, 그 당시 선도적인 건축가였던 도나토 브라만테, 미켈란젤로 등의 얼굴이 그림 속에 들어있음을 밝혀냈다. 플라톤은 레오나르도의 얼굴로, 유클리드는 브라만테의 얼굴로 그려졌으며, 화면 중앙 하단에서 사색에 잠겨 있는 인물은 철학자 헤라클레이토스로 분하고 있는 미켈란젤로다. 라파엘로와 미켈란젤로 사이에 존재했던 강력한 경쟁의식으로 볼 때 이 위대한 작품 속에 미켈란젤로가 등장한 것은 다소 놀랄 만하다. 이는 라파엘로가 시스티나 예배당의 휘황찬란한 그림을 목격한 후, 나중에 미켈란젤로의 얼굴을 추가한 것으로 보인다.

〈아테네 학당〉은 교황이 중요한 문서에 서명을 하던 '서명의 방 Stanza della Segnatura' 장식을 위해 라파엘로가 그렸던 네 개의 벽화 중 하나다. 이 그림은 마주 보고 있는 벽면에 그려진 〈성체논쟁〉과 상호보완적인 관계로 계획되었는데, 〈성체논쟁〉은 성인들과 신학자들이 성체를 찬양하는 모습을 담고 있다.

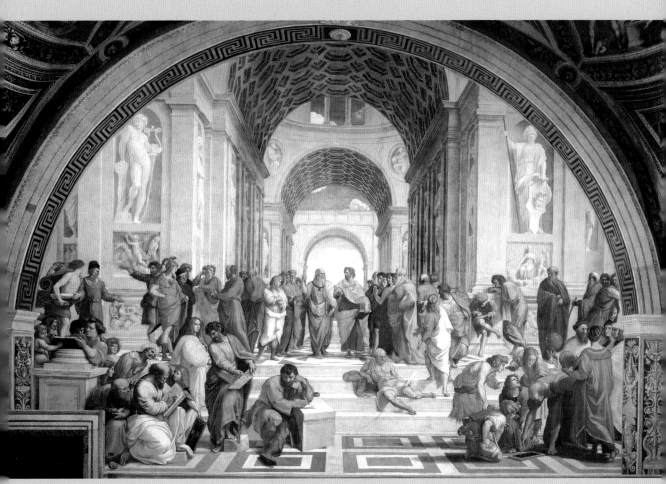

Raphael, *The School of Athens*, 1510–11, fresco (Stanza della Segnatura, Vatican, Rome)

라파엘로의 구성은 주로 기하학적 토대 위에서 이루어진다. 여기서 보다시피 건물 내부의 세 개의 궁륭 아치는 반원형 프레스코화와 구성상 일치한다. 인물들은 화면을 따라 두 개의 벽에 배열되었지만 전경의 학자들의 자세는 건물과의 연계성을 좀 더 고려해 반원형을 이루고 있다. 라파엘로는 동시대의 두 거장이었던 레오나르도와 미켈란젤로로부터 많은 것들을 배웠다. 하지만 그는 한편으로 이상화된 미의 세계를 창출하려고 시도하며 이탈리아 미술을 새로운 방향으로 이끌었다.

화면 중앙의 두 인물은 고대 그리스의 두 거장 철학자 플라톤과 아리스토텔레스다. 플라톤은 자신의 최대 관심사인 '천상의 이데아'를 뜻하는 하늘을 가리킨다. 반면 아리스토텔레스는 현실 세계에 대한 관심을 표명하듯 손으로 땅을 가리키고 있다. 라파엘로가 그린 플라톤의 얼굴은 레오나르도 다 빈치의 얼굴을 모델로 삼은 것이라는 설이 일반적이다.

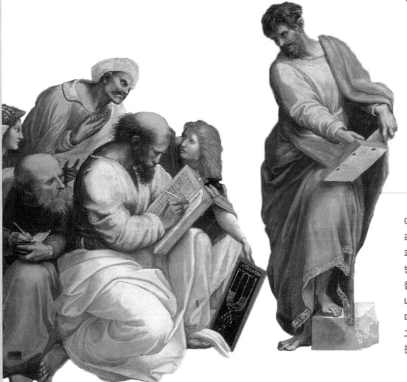

이 프레스코화의 주제는 다소 무겁지만, 라파엘로는 경직되지 않게 하는 장치를 마련했다. 피타고라스가 자신의 책에 무언가를 적고 있는 반면, 스페인의 학자 아베로에스와 그리스의 철학자이자 정치가였던 엠페도클레스는 그의 어깨 너머를 힐끗 쳐다보고 있다.
마치 거장의 생각을 훔치기라도 하듯 몰래 엿보는 그들의 표정은 이 장면에 약간의 유머스러운 분위기를 더한다.

라파엘로는 화가로서뿐만 아니라 건축가로도
활동했다. 그의 회화작품들은 주로 정교한 건축적
장식을 특징으로 한다. 이러한 이상적인 구성은
로마의 카라칼라 목욕탕을 비롯한 고대의 여러
건축물들의 요소로부터 영감을 받은 것이다.
한편 라파엘로는 동시대에서는 브라만테의
성 베드로 성당 설계 같은 것들에 영향을 받았다.

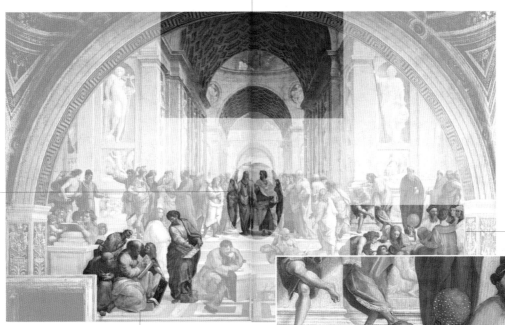

오른쪽 하단의 무리의 중심에는 그리스의 수학자
유클리드가 있다. 그는 허리를 숙인 채 컴퍼스로
각을 측정하며 주변에 모인 사람들에게
기하학의 원리를 설명하고 있다. 유클리드 뒤편에
서 있는 사람들 중, 오른쪽에서 두 번째에 젊은
얼굴을 하고 있는 인물이 바로 라파엘로 본인이다.

바티칸 '서명의 방' 장식

로마에 도착한 라파엘로는 화가로서 자신의 시대를 펼쳐 나갔다. 자신의 명성을 굳히게 되는 역사적인 주문인 바티칸의 방stanze 장식 프레스코화를 위임받았을 때 그의 나이는 겨우 25세였다.

라파엘로는 피렌체에 이름을 알리기 전, 1508년에 이르기까지 여러 해 동안 이탈리아의 우르비노와 페루자 등지에서 자신의 재능을 발전시켜나갔다. 하지만 화가로서 최정상에 이르고자 하는 야망은 그를 로마로 이끌었다. 그 당시 로마에서는 교황 율리우스 2세에 의해 전면적으로 새로운 보수 작업이 일어나고 있었다. 재위 기간(1503-13) 동안 율리우스 2세는 브라만테에게 성 베드로 성당을 새로 짓게 했고, 미켈란젤로에게는 시스티나 예배당

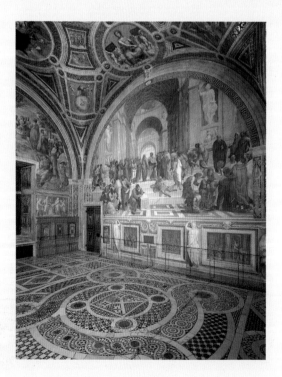

벽화를 그리게 했다. 동일한 개축계획의 일환으로 교황은 그가 지독하게 싫어했던 보르지아(교황 알렉산더 6세)에 의해 설치되었던 그림들을 치워버리고 바티칸 교황실을 새로 장식할 야심 찬 계획을 지니고 있었다.

이 임무가 라파엘로에게 떨어졌다. 어린 나이에도 불구하고 라파엘로는 교황의 방들 중 가장 중요한 장소였던 서명실을 장식할 프레스코 연작화들의 제작을 의뢰받았다. 이 그림들은 각각 학문의 중요한 네 부문을 주제로 했는데, 〈아테네 학당〉으로 대표되는 철학, 〈성체논쟁〉으로 대표되는 신학, 그리고 시와 법률이었다. 라파엘로는 그림의 내용에 관한 세부적인 요구사항을 들어주어야 했다. 그 예로, 교황 가문의 한 사람이었던 프란체스코 델라 로베레의 얼굴이 들어가도록 해달라는 요구가 있었다. 〈아테네 학당〉에서 그의 얼굴은 피타고라스의 바로 옆 오른쪽에 서 있는 수려한 젊은 이의 모습으로 그려진다. 그럼에도 불구하고 라파엘로는 난해한 주제들을 자신의 뛰어난 재능으로 훌륭히 소화할 수 있었고, 교황실의 다른 세 개의 방 — 헬리오도루스의 방Stanza di Eliodoro＊, 화재의

고귀한 분위기로 장식된 바티칸 '서명의 방' 내부 벽화는 르네상스 시대의 가장 유명한 내부 장식물 중 하나로 평가받는다.

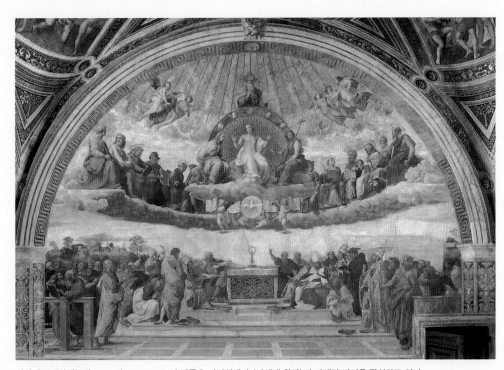

라파엘로, 〈성체논쟁 *Disputà*〉, 1508-11. 이 작품은 서명실에서 〈아테네 학당〉의 반대편 벽면을 장식하고 있다.

방Stanza dell'Incendio**, 콘스탄티누스의 방Sala di Constantino — 장식 주문도 추가로 받게 되었다.

후기의 방들은 덜 감동적이다. 높아지는 명성과 늘어나는 작업량으로 인해 대부분의 작업을 제자들에게 맡겼기 때문이다. 하지만 그 와중에도 미켈란젤로의 영향을 보여주는 〈보르고의 화재〉(1514)는 생생한 한 편의 드라마를 연상하게 한

다. 한편 〈성 베드로의 탈출〉(1513-14)은 라파엘로의 작품 중 가장 시적인 작품으로 평가받는다.

● 이 방에는 〈성서에서의 헬리오도루스의 추방〉, 〈성 베드로의 탈출 *The Liberation of Saint Peter*〉, 〈볼세나Bolsena에서 미사 때의 기적〉 등이 그려져 있다.: 역자

●● 〈보르고의 화재 *The Fire of the Borgo*〉가 있는 방: 역자

미켈란젤로 부오나로티

아담의 창조

The Creation of Adam 1511

Michelangelo Buonarroti 1475-1564

미켈란젤로가 그린 시스티나 예배당 천장화는 서양 미술사의 최고 걸작으로 많은 사람들의 가슴속에 남아 있다. 미켈란젤로는 이 천장화를 무려 4년(1508-12)에 걸쳐 완성하였다. 그는 매우 힘든 이 작업을 사실상 남의 도움 없이 아주 어려운 상황 속에서 해냈다. 천장화는 창세기의 내용에 근거해서 그려진 아홉 개의 큰 그림으로 구성되었는데, 창조의 첫째 날을 묘사한 〈빛과 어둠의 분리〉로부터 시작해서 인간의 타락을 보여주는 〈술 취한 노아〉로 끝난다. 이 장면들 중 6일째 되던 날 하느님이 아담을 창조하는 모습을 보여주는 네 번째 장면이 가장 유명하다. 사실 이 장면은 너무도 익숙한 나머지 작품을 구성하는 혁명적인 성질을 간과하기 쉽다.

아담의 창조를 비롯한 여타의 구약성서 이야기들에서 미켈란젤로가 하느님을 묘사한 장면들을 보면 엄격하고 역동적인 에너지로 가득 찬 모습으로 그리고 있음을 알 수 있다. 하느님의 강인하고 역동적인 동작은 아담의 나른한 모습과 극명한 대조를 이룬다. 미켈란젤로는 또한 하느님을 천사들에게 둘러싸이게 함으로써 그에게 위엄을 부여한다. 날개 없이 그려진 이들은 여러 지품천사들을 포함하여 근육질의 젊은 남자, 아름다운 여자의 형상 등 다양한 유형으로 구성되어 있다. 이들 모두는 천사의 무리를 대표한다. 하지만 그림에서 이들이 정확히 어떤 역할을 하는지는

불분명하다. 그들 중 일부는 하느님을 떠받치는 것처럼 보이지만, 어떤 이는 하느님의 옷 속에 숨어 있거나 그의 움직임을 따라 함께 움직이는 것처럼 보이기도 한다.

이 그림의 가장 인상적인 요소는 창조의 행위 그 자체다. 천장의 다른 그림들을 보면 하느님의 옷에 소매가 있지만, 여기에서는 오른팔의 소매가 없는데 이는 아마도 하느님의 완벽한 근육의 힘을 강조하기 위해서일 것이다. 아담을 향해 쭉 뻗은 그의 손은 아담의 집게손가락에 거의 닿을 듯하다. 서정적이기는 하지만 이 부분은 하나의 의문을 불러일으킨다. 아담은 분명 살아 있는 상태이므로, 만약 손가락이 이미 접촉된 것이 아니라면, 곧 이어질 접촉은 아담에게 생명을 불어넣기 위한 것이 아니게 된다. 그래서 학자들은 연약한 인간의 육신이 하느님의 손가락에 닿음으로써 어떻게 활력을 얻게되는가를 묘사한 라틴 송가 "영혼의 창조자여 오소서Veni Creator Spiritus"에서 미켈란젤로가 영감을 끌어냈을 것이라고 주장해왔다.

시스티나 예배당의 천장 장식화들은 교황 율리우스 2세가 교황의 권위를 강화하기 위한 야심 찬 계획의 일환으로 미켈란젤로에게 주문한 것이었다. 미켈란젤로의 천장화가 1512년 세상에 모습을 드러내자, 사람들은 유능한 천재의 완숙미 넘치는 이 작품에 열렬한 찬사를 보냈다.

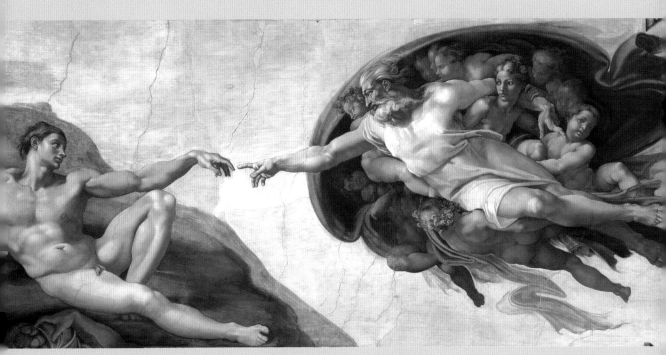

Michelangelo Buonarroti, *The Creation of Adam*, 1511, fresco (Sistine Chapel, Vatican, Rome)

양식과 기법

미켈란젤로는 화가, 건축가, 그리고 시인으로 더할 나위 없는 재능을 타고났지만, 그는 스스로를 무엇보다도 조각가라고 생각했다. 이로 인해 그의 회화작품들은 늘 근육질이며, 조각적인 형상에 기초한다. 그는 시스티나 예배당 천장화를 제작하기 위해 붉은 분필로 수없이 많은 인물 습작을 했다. 미켈란젤로는 사전에 밑그림을 그리며 계획적으로 작업을 준비했으나, 홀로 작업대 위에 누워 천장의 젖은 회반죽 위에 직접 그려나가기도 했다. 미켈란젤로의 동시대 사람들은 경외심을 불러일으키는 그의 작품에 압도되었고, 그의 스타일을 설명하기 위해 테리빌리타terribilita(압도적인 힘과 경외감)라는 용어를 만들어냈다. 최근 미켈란젤로의 천장화가 복원됨으로써 그가 구사했던 생동감 넘치는 색채와 형상들이 되살아났고, 이로 인해 그가 이룬 위대한 업적이 한층 더 빛을 발하게 되었다.

하나의 시적 이미지를 떠올리게 하는 이 부분을 보고 있노라면 마치 전류처럼 흐르는 생명의 섬광이 창조주로부터 피조물로 전해지는 듯하다. 시대를 초월한 이러한 해석으로부터 자유로울 수 있는 현대의 비평가는 거의 없을 것이다.

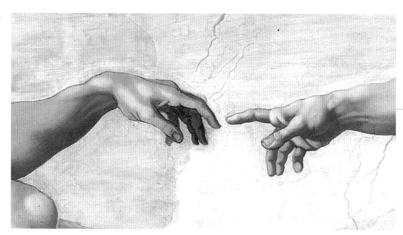

아담이 쉬고 있는 곳은 성경에서 말하는 인간이 만들어졌다는 불모의 흙 위이지만, 미켈란젤로는 아담의 나른한 몸 바로 아래에 땅의 비옥함을 상징하는 풍요의 뿔을 그려넣었다.

장엄해보이는 이 장면을 위해 창안된 천사들의 형상은
하느님의 옷 아래로 몸을 숨기면서 하느님을 떠받치며 시중드는 듯한
형상을 취한다. 이 중에서 여자 인물은 아마도 아직 창조되지 않은
이브인 것 같다.

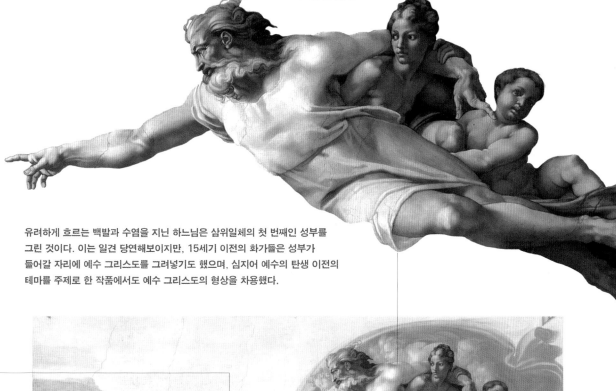

유려하게 흐르는 백발과 수염을 지닌 하느님은 삼위일체의 첫 번째인 성부를
그린 것이다. 이는 일견 당연해보이지만, 15세기 이전의 화가들은 성부가
들어갈 자리에 예수 그리스도를 그려넣기도 했으며, 심지어 예수의 탄생 이전의
테마를 주제로 한 작품에서도 예수 그리스도의 형상을 차용했다.

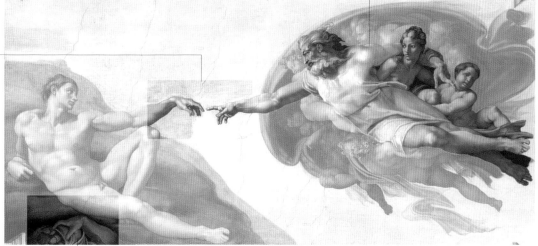

미켈란젤로가 바꾼 예술가의 지위

16세기에 이르기까지 화가와 조각가들은 사회적 지위가 낮은 장인의 등급으로 취급받았다. 예술가를 바라보는 이러한 시각을 바꾸는 데 미켈란젤로만큼 크게 기여한 예술가도 아마 없을 것이다. 미켈란젤로는 일생 동안 "신과 같은 존재"로 추앙받았다.

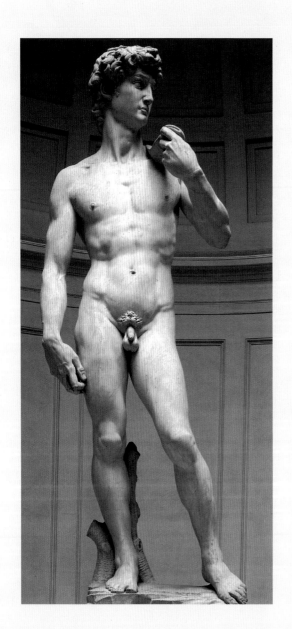

미켈란젤로의 가장 위대한 조각 〈다비드 *David*〉, 1501-04. 강인하고 표현적인 남자 누드는 그의 예술 세계에서 중심적인 주제였다.

미켈란젤로에게는 오로지 예술을 위해 일생을 바쳤던 고뇌하는 천재의 이미지가 늘 따라다닌다. 이러한 이미지의 기원은 미술사가 바사리로 거슬러 올라간다. 바사리는 『미술가 열전』(1550)에서 미켈란젤로에게 다음과 같은 열렬한 찬사를 보냈다. "미켈란젤로는 예술가들이 본받아야 할 전형적인 모범으로 신이 세상에 내려준 자다. 예술가들은 미켈란젤로의 행동으로부터 삶의 방법을 배우고, 그의 작품을 통해 진정으로 훌륭한 장인의 역할을 어떻게 수행할지를 배울 수 있을 것이다. 이러한 점들은 추호도 의심할 여지가 없을 것이다." 미켈란젤로가 시스티나 예배당의 제단 벽면에 그린 〈최후의 심판〉(1534-41)을 묘사하면서 바사리는 "최고의 지성, 비범한 기품과 지식을 갖춘 예술가"의 작품이라고 극찬하였다.

한편 바사리는 미켈란젤로를 자신의 예술에 너무나 몰두한 나머지 다른 동료들을 멀리했으며, 심지어 물감을 개어줄 조수 한 명도 없이 남몰래 혼자 작업하기를 좋아했던 사람으로 표현했다. 이러한 주장의 일부분은 미켈란젤로 스스로도 인정하는 바다. 그가 쓴 몇몇 편지글에서 고독에 대한

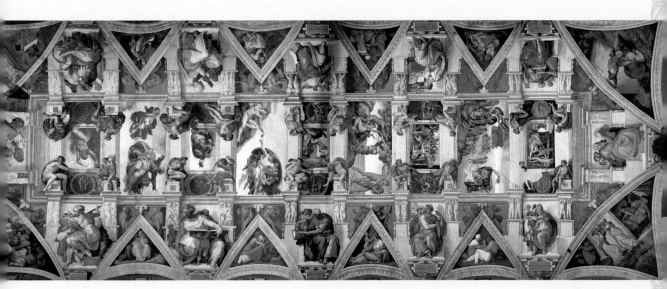

미켈란젤로가 이야기식 구성으로 장면들을 배치한 시스티나 예배당의 천장화(1508-12) 전체도.

그의 애정과 시스티나 예배당 일로 인한 육체적인 고통을 엿볼 수 있다. 하지만 현대 비평가들은 바사리의 글 중 미켈란젤로의 죽음을 다룬 부분이 마치 성인전聖人傳과 흡사하다고 주장하면서, 바사리의 설명에 회의적인 시선을 보내기도 한다. 바사리에 따르면, 미켈란젤로의 시신은 피렌체 사

람들에 의해 로마 밖으로 빼돌려졌다고 한다. 그들이 미켈란젤로의 유해를 신성한 절차에 따라 매장하고자 했기 때문이었다. 이렇듯 미켈란젤로에 대한 피렌체 사람들의 높은 평가는, 3주 뒤 관을 열어보았을 때 시신이 완벽한 상태로 보존되어 있었다는 사실만 보아도 쉽게 확인할 수 있다.

티치아노

✦ 바쿠스와 아리아드네 ✦

Bacchus and Ariadne c.1520-23

Titian c.1485-1576

르네상스 시대의 화가들은 자신들의 대선배였던 고대 그리스·로마인의 업적이 실로 엄청나다는 사실을 자각하기 시작했다. 화가들은 초기 그리스와 로마인들의 정신을 자기네 시대에서 계승하려는 노력을 통해 선조들에게 경의를 표했다. 시끌벅적해보이는 이 그림도 이러한 경향의 연장선상에서 탄생한 것이다. 이 작품에서 티치아노는 화려한 색채와 극적이며 매혹적인 동작으로 고대 이야기를 생생하게 재현했다.

이 그림은 그리스 신화 속 비현실적인 한 장면을 묘사하고 있는데, 고대 로마의 시인 오비디우스와 카툴루스가 쓴 텍스트에 기초해서 그려졌다. 크레타의 공주인 아리아드네는 자신의 연인 테세우스가 미노타우로스를 물리칠 수 있게 도와주었으나 결국에는 그에게서 버림받는 신세가 된다. 테세우스가 타고 떠나는 배는 아리아드네의 왼쪽 어깨 뒤로 아주 작게 보인다. 그녀가 연인을 잃은 슬픔에 잠겨 있던 중 술을 마시며 떠들어대는 무리가 섬에 도착한다. 술의 신 바쿠스를 선두로 사티로스(바쿠스를 섬기는 반인반수의 숲의 신)와 마이나데스(바쿠스를 따르는 여사제)들이 그 뒤를 따른다. 그들은 술에 취한 상태에서 야생 동물들을 갈기갈기 찢는 등 광란의 상태에 빠져 있다. 그러나 바쿠스는 아리아드네를 보자마자 한눈에 반하게 되고, 자신의 사랑을 선언하기 위해 수레에서 뛰어내린다. 바쿠스는 아리아드네의 머리에 있던 왕관을 빼앗아 하늘을 향해 힘차게 내던졌고, 하늘로 날아간 왕관은 아리아드네를 향한 그의 불멸의 사랑을 상징하는 별자리가 되었다고 오비디우스는 전하고 있다.

〈바쿠스와 아리아드네〉는 페라라의 대공이었던 알폰소 데스테가 티치아노에게 주문했던 세 개의 신화그림 중 하나다. 떠들썩한 축제를 주제로 한 나머지 두 작품 — 〈비너스의 숭배〉와 〈안드로스 섬의 주신제〉 — 과 함께 이 그림은 공작의 성에 있는 화려한 방인 앨러배스터 룸Alabaster Room을 위해 기획되었다. 이 주제는 의심할 여지없이 알폰소가 제안한 것으로, 그는 이전에 라파엘로에게 인도에서의 바쿠스의 승리를 묘사한 그림과 앨러배스터 룸의 작업을 주문한 바 있지만, 1520년에 라파엘로는 죽고 말았다.

티치아노는 르네상스 시대에 가장 위대한 베네치아 화가였다. 그는 조반니 벨리니(1430-1516)의 문하에 있었고 스승의 뒤를 이어 베네치아 공화국의 공식화가로 성공의 길을 걷게 되었다. 티치아노는 신화적인 장면들 이외에도 매력적인 제단화와 초상화를 많이 남겼다. 그의 작품은 그에게 국제적인 명성을 가져다주었으며 교황과 신성 로마제국 황제 카를 5세(1515-58) 모두로부터 일을 맡게 되었다. 카를은 티치아노를 아우크스부르크에 있는 자신의 궁으로 초대하여 그에게 팔라티노 백작이라는 직함을 내렸는데, 이로 인해 티치아노는 시대의 가장 유명한 화가가 되었다.

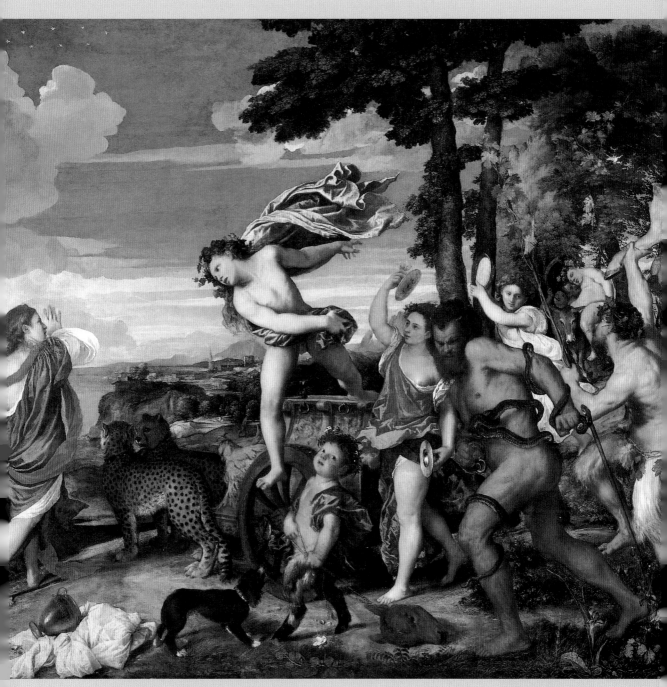

Titian, *Bacchus and Ariadne*, c.1520–23, oil on canvas (National Gallery, London)

양식과 기법

티치아노에게는 그림 주문이 꽤 많았는데, 바로 그가 작품 속에서 보여주었던 색채, 극적인 장면, 정열적인 힘 때문이었다. 베네치아의 화가들은 훌륭한 채색가로 유명했는데, 티치아노는 그중에서도 단연 돋보였다. 〈바쿠스와 아리아드네〉에서 그는 눈을 즐겁게 하며, 이야기를 분명히 나타내기 위해 화려한 색을 많이 사용하였다. 특히 그림 속 두 주인공인 바쿠스와 아리아드네를 매우 짙은 푸른색의 하늘과 대비시키고, 우아하게 주름 잡힌 빛나는 색의 옷을 그들에게 입힘으로써 주요 인물들에 시선이 집중되도록 처리하였다. 이뿐 아니라 티치아노는 인물의 동작을 역동적인 감각으로 창조하는 데도 정통하였다. 바쿠스의 동작에서 나타난 자유분방함과 대담하게 몸을 비틀고 있는 두 주인공의 모습을 통해 이러한 티치아노의 면모가 여실히 드러난다.

공중에 정지한 젊은 바쿠스는
아리아드네를 맞이하기 위해 수레에서
뛰어내리고 있다.
대리석처럼 밝고 창백한 피부와
크게 펄럭이는 분홍빛 망토에 의해
화면 정중앙에 위치한 바쿠스의 모습이
더욱 강조된다.

몸을 뒤트는 아리아드네의 자세는
바쿠스의 자세를 완벽하게 보완한다.
비록 그림 왼쪽 가장자리에 따로 떨어져 있지만,
아리아드네는 모든 활동이 유도되는 방향의 가장
중심에 위치한다.

하늘에는 원 모양으로 늘어선 별들이 그려져 있다. 이 별자리는
바쿠스가 아리아드네의 왕관을 하늘로 던졌을 때 생겨났다고 한다.

뱀이 사지를 휘감고 있는 남자의 형상은
고전 시대의 대리석 조각상 라오콘에서
영감을 받은 것이다.

바쿠스의 수레를 끄는 두 마리의 표범은 알폰소 데스테의
개인 동물원에 있던 표범을 모델로 했다. 이 동물들은
이국적인 정서를 가미하는데, 이는 고전 세계에 대한
르네상스 시대의 이념을 따른 것이다.

고대 신화의 재현

15 · 16세기 예술가들은 작품의 주제로 고대 그리스와 로마의 신화를 사용하기 시작했다. 이는 르네상스의 고대에 대한 사랑을 반영한다.

르네상스 시대 이전의 서양예술은 기독교적 주제가 지배적이었다. 그러나 새롭게 부상한 이탈리아 도시의 기품 있는 통치자들은 보다 폭넓은 레퍼토리를 요구했다. 특히 '고대 세계의 재발견'이라는 그 당시 가장 유행하던 지적인 화제들에 대한 그들의 자각을 보여주길 원했다.

화가들은 고대로부터 지속적으로 이어져 내려온 시각예술의 테마에 초점을 두는 경향이 강했다. 그들은 고대 신들의 像을 연구했고, 자신들의 작품 속에서 그 상들의 자세를 구체화했다. 예를 들어 〈바쿠스와 아리아드네〉의 경우, 화면 전경의 뱀에 휘감겨 있는 사티로스의 형상은 분명 라오콘을 모방하고 있다. 기원전 2세기에서 기원후 1세기 사이쯤 만들어진 것으로 추정되는 이 대리석 조각은 트로이의 제사장과 그의 두 아들이 뱀에 감긴 채 고통받는 모습을 묘사한 조각품으로, 1506년에 로마에서 발견되었을 때 사람들 사이에서 커다란 반향을 불러일으켰던 작품이다. 라오콘의 주제는 사실 바쿠스의 주제와는 아무런 연관성도 없지만 고대 세계를 참조했다는 점 때문에 티치아노의 후원자들은 분명 이를 이해하고 높이 평가하였을 것이다.

이 시대 화가들은 종종 고전 시대 작가들이 묘사한 바를 토대로 그 위에 자신들의 구성을 더하여 잃어버린 고대 명작들을 재창조하고자 하였다.

예를 들어, 티치아노의 〈바다 물거품에서 태어나는 아프로디테 *Aphrodite Anadyomene*〉(1525년경)는 아펠레스(기원전 4세기에 활동)의 그림을 복원하려는 의도로 그려진 것이었다. 아펠레스는 고대 그리스의 가장 훌륭한 화가였지만, 아쉽게도 그의 작품은 하나도 남아 있지 않다.

일반적으로 르네상스의 후원자들은 고대의 시각예술보다는 문학 쪽에 흥미가 더 많았다. 그리고 고대 신화들은 당시의 애호가들을 위해 각색

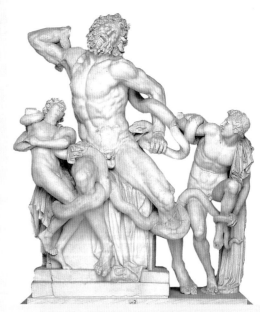

고대 군상의 중앙에 위치한 근육질의 인물인 제사장 라오콘은 티치아노를 포함하여 많은 르네상스 예술가들의 작품에 많은 영향을 미쳤다.

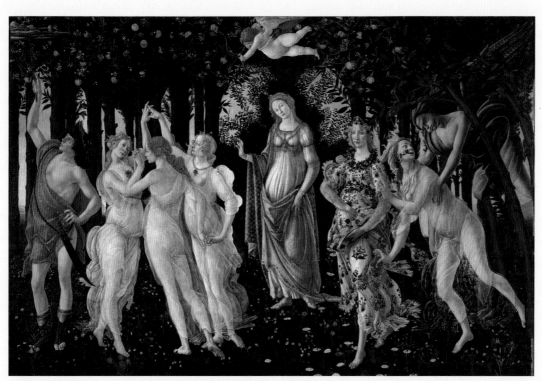

보티첼리, 〈프리마베라 *Primavera*〉, 1478. 고대의 신들은 고도로 복합적인 도덕성과 형이상학적 진리를 구현하기 위해 등장한다.

되기도 했다. 보티첼리의 신플라톤주의적 신화들과 〈비너스의 탄생〉(30-35쪽), 〈프리마베라〉(1478년경) 등이 좋은 예다. 후원자들은 대개 고전문학 작품 중 자신이 가장 좋아하는 한 구절을 그대로 그린 삽화를 원했다. 이것은 알폰소가 앨러배스터 룸의 장식을 위해 그림을 주문한 주요 동기와도 맥락을 같이한다.

티치아노는 신화를 주제로 한 많은 유명작품들을 계속 창조하였다. 그는 비너스의 모습을 한 관능적인 여자 누드를 그렸고, 생애 말기에는 고대세계의 시적 비전들, 즉 그가 포에시아poesie라 이름 붙인 일곱 점의 연작화를 남겼다.

한스 홀바인

대사들

The Ambassadors 1533

Hans Holbein c.1497-1543

초상화는 종종 인물의 표현이라는 본래 목적 외에도 복잡한 사상이나 메시지를 전달하는 수단이 되기도 한다. 〈대사들〉이라는 제목의 이 작품 속의 두 인물은 홀바인의 주요 후원자는 아니었지만, 홀바인이 왕족 고객들을 위해 그려주었던 그 어떤 작품들보다 더 세련되게 잘 꾸며져 있으며, 더 중요한 의미의 층을 지니고 있다. 이 그림은 영국으로 파견되었던 프랑스 대사인 장 드 댕트빌이 주문한 것으로, 그림 왼쪽에 위치한 인물이 바로 그이다. 그와 함께 있는 사람은 그림이 그려졌던 1533년에 런던을 방문한 그의 친구로 라보르의 주교 조르주 드 셀브다. 실제 인물의 크기와 비슷하게 제작되었으면서도 아주 세밀하게 묘사된 이 대작은 결코 평범한 초상화가 아니다. 홀바인은 이 두 인물 사이에 천구의, 지구의, 휴대용 해시계를 비롯한 다양한 천문 도구와 류트, 피리를 비롯한 여러 악기를 탁월하게 배치했다.

대개 이러한 종류의 물건들은 인생의 무상함과 인간의 모든 노력이 결국 공허하다는 사실을 강조했던 정물화의 한 양식인 바니타스vanitas 속에서 주로 묘사되어온 소재들이었다. 이러한 테마는 전경의 바닥에 위치한 이상한 형태의 이미지에 의해 한층 강조된다. 이것은 전통적으로 죽음의 상징이었던 해골의 형상이다. 홀바인의 이 그림은 다소 어두운 메시지로 시작되지만 동시에 종교적인 위안을 제시한다. 류트 옆에는 루터파 찬송가인 "영혼의 창조자여 오소서Veni Creator Spiritus"가 펼쳐져 있고, 화면 상단 왼쪽 구석에는 커튼에 반쯤 가려진 십자가가 있다.

일반적인 바니타스화와 달리 이 작품은 세부묘사가 매우 정교하지만, 그 내용만큼은 꽤나 전통적이다. 하지만 〈대사들〉은 또 다른 섬세한 면을 보여준다. 자세히 보면 류트에는 끊어진 줄이 있고, 과학 도구들 대부분이 불가능한 형태로 배치되어 있다. 이러한 의도적인 실수는 많은 논란을 불러일으켰는데, 이 중 일부는 매우 추론적이다. 종교개혁의 결과로 가톨릭 교회 내의 분열이 전례 없는 상황에 이르렀고, 혼란에 빠진 시대를 나타내고 싶었을 것이라는 설도 있다. 아니면 그저 단순히 인간의 지식과 목표 성취의 불완전함만을 강조하기를 원했을지도 모를 일이다.

이 초상화는 폴리시Polish에 있는 댕트빌의 가족들이 살던 성에 걸기 위해 그려졌다. 실제로 홀바인은 지구의 위에다 이곳을 포함시켰다. 이 작품은 영국으로 되돌려지기 전인 1808년까지 프랑스에 있었고, 1890년 런던 내셔널 갤러리가 이를 정식 구입하였다.

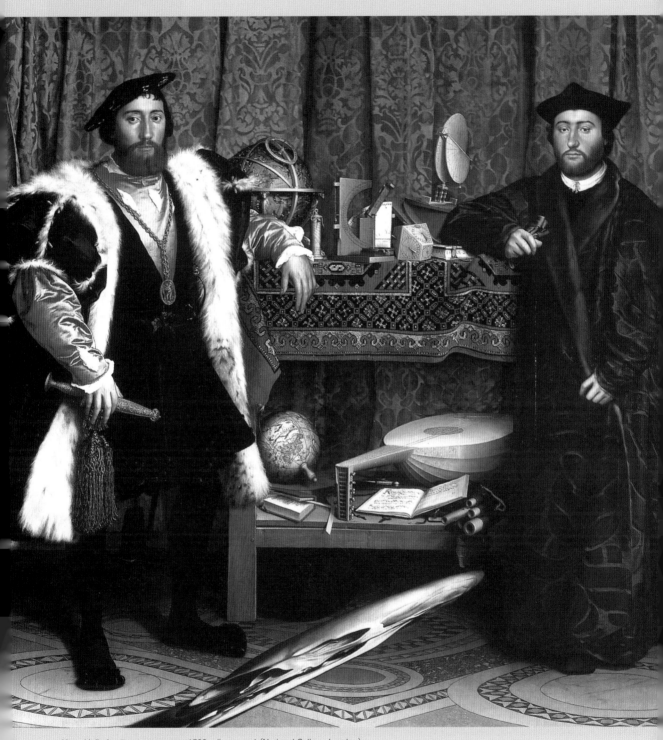

Hans Holbein, *The Ambassadors*, 1533, oil on panel (National Gallery, London)

양식과 기법

이 작품은 힘 있는 구성과 색채, 질감, 정밀한 세부표현 등으로 대표되는 홀바인의 절묘한 초상화 스타일을 보여주는 역작이다. 이 중에서도 가장 시선을 끄는 요소는 전경에 있는 뒤틀어진 형태의 해골이다. 왜상으로 알려진 이러한 이미지 유형은 16세기에 특히 인기가 있었는데, 이는 뷰파인더를 사용하여 측면으로 기울인 상태에서 관찰된 것이다. 이 이미지는 아마도 뒤틀어지지 않은 그림을 핀홀 상자(상자에 구멍을 뚫어서 들여다보는 사진기 원리)로 비스듬히 투영하고, 그 결과로 길게 늘어진 형태의 윤곽선을 따라가며 그려졌을 것으로 추측된다.

화면 좌측 상단 모퉁이에는 초록색 커튼에 거의 가려진 아주 작은 십자가가 눈에 띈다.

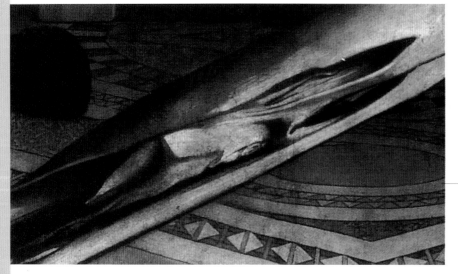

해골은 오른쪽 측면에서, 그것도 적절한 각도에서 봐야 분명한 형태를 드러낸다.
이 형상은 댕트빌에게 해골에 관한 아주 특별한 기억이 있었음을 암시한다.
해골의 모티브는 댕트빌의 모자에 꽂혀 있는 핀에서도 반복적으로 등장한다.

홀바인은 그림 속에 두 사람의 나이를 은밀하게
숨겨놓았다. 드 셀브의 팔꿈치 아래에 있는 책에 쓰인
라틴어 "Aetatis suae 25"는 "그의 25번째 해"라는
뜻이며, 댕트빌의 나이가 29세라는 것 역시 그가 들고
있는 단검에 새겨진 글자로 알 수 있다.

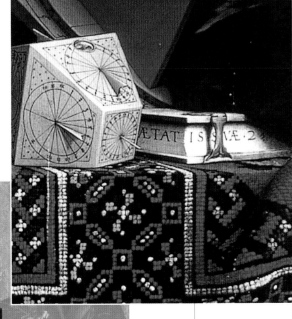

류트의 끊어진 줄은, 이 그림에 많이 있는
'뒤틀어진 것'에 대한 표시 중 하나다.
'류트'라는 단어의 발음 때문에, 이 악기는
루터교도를 언급하는 말장난에 종종 사용되었다.

초상화와 선전미술

대중매체의 출현 전에는 초상화가 통치자의 이미지를 조성하는 데 중요한 역할을 하였다. 지금껏 그려진 강한 인상을 주는 왕족의 이미지들 대부분은 홀바인이 그린 것이다.

홀바인은 영국 최초의 궁정화가로 중요한 의의를 지닌다. 그는 1530년대에 헨리 8세(1491-1547)의 후원을 받기 시작했다. 홀바인을 고용하면서 헨리 8세는 두 가지 주요 요구사항을 내걸었다. 그는 홀바인에게 자신의 힘과 권위를 강조하는 이미지들을 그려달라고 요구했고, 또한 장래의 신부新婦가 될 여인들의 초상화를 요구했다.

첫 번째 범주에서 홀바인의 가장 중요한 작품은 단연 런던의 화이트홀 궁전의 내실에 제작했던 튜더 왕가의 기념비적 벽화다. 아쉽게도 이 작품은 1698년에 화재로 인해 궁 대부분이 소실되면서 함께 사라졌다. 그러나 홀바인이 이 벽화를 그리기 위해 사전에 준비했던 디자인의 일부와 사본들이 남아 있는데, 이것만 보더라도 그 스케일과 장엄함을 느낄 수 있다. 헨리 8세의 이미지는 당당하며 고귀함이 흘러넘친다. 그의 육중한 체격은 화면을 꽉 채우고 있으며, 보석이 아로새겨진 화려한 옷을 입고 있다.

초상화는 왕가의 결혼이 정치적 동맹의 역할을 하던 당시의 중요한 외교적 수단이었다. 홀바인의 신부 그림들은 단 세 작품만이 남아 있다. 이 중 최고의 작품을 꼽자면, 결국에는 헨리와 결혼하지 않았던 밀란의 공작부인 크리스티나의 화려한 초상화를 들 수 있을 것이다. 이 그림은 화가가 모델과 함께할 수 있었던 시간이 단 세 시간뿐이었다는 점 때문에 더욱 유명해졌다. 홀바인이 그린 초상화 중 가장 불명예스런 작품은 아마 헨리 8세의 네 번째 부인이었던 클레베Cleves의 앤 초상화일 것이다. 왕은 결혼 전에 홀바인이 실물보다 예쁘게 그린 초상화만 보았을 뿐이라, 실제로 앤을 만났을 때 "뚱뚱한 플랑드르 암말"이라고 하며 혐오감을 감추지 못했다고 한다.

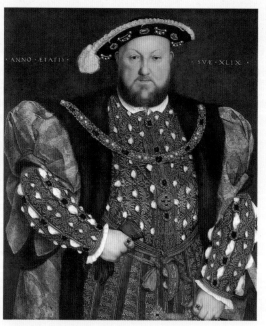

〈헨리 8세의 초상화 *Portrait of Henry VIII*〉(1540)는 일반적으로 홀바인이 그린 것이라고 알려져 있는데, 화이트홀에 그려진 왕의 이미지에 그 기반을 두고 있다.

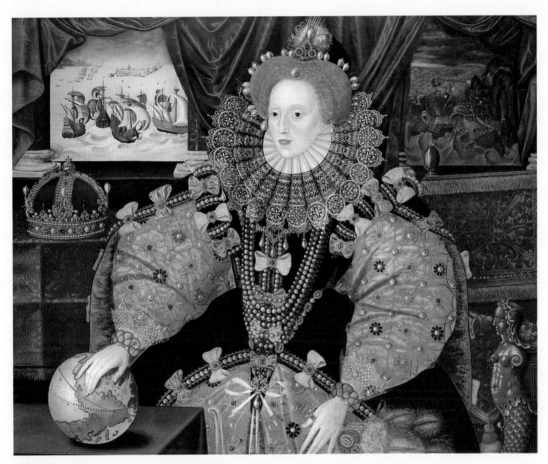

조지 고워, 〈무적함대가 있는 초상화 *Armada Portrait*〉,1588.
엘리자베스의 통치권과 영국이 스페인의 무적함대를 격퇴한 사건을 기념하기 위해 그려졌다.

헨리 8세의 후계자들은 궁정화가로서 홀바인의 능력을 그리 좋아하지 않았으나, 화가를 고용하는 방식은 이전과 크게 달라지지 않았다. 그 예로, 엘리자베스 1세(1533-1603)의 많은 초상화들을 보면, 자신의 모습을 아주 똑같이 그린 초상화를 주문하는 데 거의 관심이 없었다는 사실을 분명히 알 수 있다. 대신에 그녀는 국왕다운 성격을 강조하는 성스러운 이미지를 원했다. 〈디칠리 초상화 *Ditchley portrait*〉(1592년경)에서 엘리자베스 1세는 영국 지도 위에 위엄 있게 서 있고, 머리 위로 뇌운雷雲이 모여 있다. 반면 〈무적함대가 있는 초상화〉(1588)에서는 여왕의 가장 유명한 승리를 그녀의 이미지와 결부시키고 있다.

피터르 브뤼헐

눈 속의 사냥꾼들

Hunters in the Snow 1565

Pieter Bruegel c.1525-69

이 광활한 겨울 풍경은 풍경화의 역사에서 하나의 이정표가 되는 작품이다. 브뤼헐이 이 그림을 그릴 당시만 해도 풍경이라는 주제는 진지한 화가들에게 어울리지 않는 저급한 장르로 인식되었지만 그는 이러한 풍토를 바꾸는 데 크게 공헌했다. 그리하여 브뤼헐은 네덜란드와 저지대 국가의 미술계를 지배하는 풍경화의 전통에 초석을 놓았다.

오늘날 이 그림은 〈눈 속의 사냥꾼들〉이라고 알려져 있지만, 사실 이 작품은 일년의 12개월을 나타내는 연작화 중 하나다. 열두 달 그림들에 대해 일부 비평가들은 여섯 점만으로 이루어졌다고 주장하지만, 아마도 원래의 구성은 열두 점으로 이루어졌을 것으로 추정된다. 어느 쪽이 옳든, 현재는 단지 다섯 점만 남아 있다. 대부분의 연구자들은 이 패널화가 1월에 해당하는 그림이라고 믿고 있다. 이러한 결론의 배경으로 이 그림에서 특징적으로 그려진 겨울철 활동모습을 들 수도 있겠으나, 이보다는 오히려 이 작품의 구도가 더 큰 역할을 하고 있다. 사냥꾼들과 그들이 데리고 다니는 개들은 관객의 시선을 오른쪽으로 유도하는데, 이는 연작 그림들이 왼쪽에서 오른쪽으로 배열됨을 고려해볼 때 그 도입부로서 이상적인 구성방식이다. 게다가 오른쪽의 멀리 보이는 산들은 2월(또는 〈흐린 날〉)을 나타내는 것으로 생각되는 다음 그림의 왼쪽에 위치하게 됨으로써 전제 구도가 자연스럽게 연결된다.

〈눈 속의 사냥꾼들〉은 부유한 안트베르펜 은행가인 니콜라스 용헬링크가 주문한 것이다. 그는 브뤼헐의 가장 유명한 후원가들 중 한 명이었고, 브뤼헐이 그린 그림들 중 최소한 열여섯 점 이상을 소유하고 있는 것으로 알려져 있다. 이 열두 달 작품들은 바로 그의 호화로운 대저택에 걸기 위해 제작되었다.

브뤼헐은 그 당시 가장 위대한 네덜란드 화가였다. 화가로서 초창기에는 아주 작고 기이한 생명체들로 가득 찬 해학적 교훈 그림을 전문으로 했던 히에로니무스 보스(36-41쪽 참고)의 영향을 많이 받았다. 그러나 1550년대에 이탈리아를 방문하며 브뤼헐의 예술세계는 완전히 바뀌었다. 알프스 산맥을 가로지르는 이 여행은 브뤼헐이 풍경에 눈을 뜨도록 만들었으며, 또 한편으로 이탈리아 르네상스의 명작들을 보게됨으로써 보다 규모가 크고 기념비적인 그림들을 제작하게 되었다.

전성기 브뤼헐은 〈혼인잔치〉(1567년경)와 〈농부의 춤〉(137쪽 참조)으로 대표되는 전원생활의 생기 있는 장면으로 명성을 얻었다. 초기의 일부 주석가들은 브뤼헐이 시골의 소재를 찾기 위해 농부로 변장하곤 했다고 주장했으며 심지어는 그가 농부 출신이라고 말하는 연구가들도 있었다. 그러나 현대 미술사학자들은 그가 박식한 사람으로 인문주의자들과 가까이했고, 그의 작품은 당시의 정치나 종교의 어리석음에 대한 엄중한 경고를 담고 있음을 밝혀냈다.

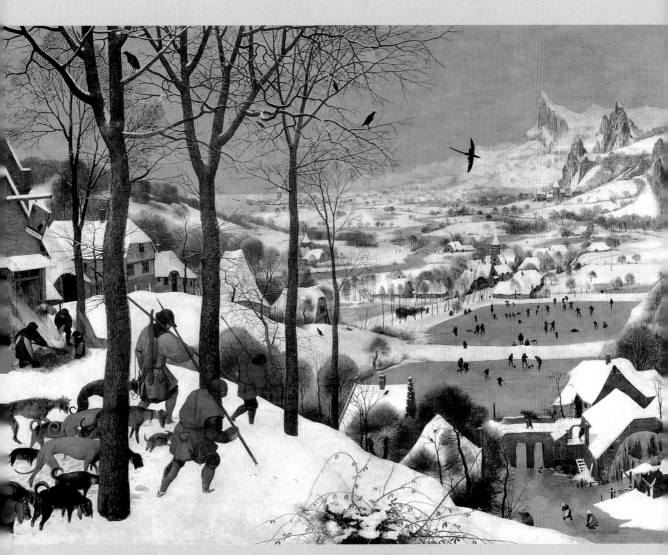

Pieter Bruegel, *Hunters in the Snow*, 1565, oil on panel (Kusthistorisches Museum, Vienna)

양식과 기법

〈눈 속의 사냥꾼들〉은 브뤼헐의 작품에서 여러 이질적 요소들이 서로 완벽하게 조화되고 있음을 보여준다. 얼음 위의 인물들에서 보이듯 브뤼헐은 북적거리면서 활기로 가득 찬 세밀한 장면들, 일상의 이야기를 담은 모습들을 즐겨 그렸다. 반면에 광대한 풍경, 사냥꾼들의 모습 등은 이탈리아에서의 경험으로부터 나온 것들이다. 그 전형적인 예로, 크게 그려진 인물들이 세부 인물들보다 실루엣이 더 두드러진다. 이러한 특성은 어느 정도 브뤼헐의 빠른 작업 속도와 관련이 있다. 그는 화면의 일부분에서 밑칠이 드러날 정도로 신속하고 얇게 채색했다.

사람들이 돼지의 털을 그슬리는 장면이다.
이 부분은 비평가들 사이에서 이 그림이 1월을
나타낸다는 증거로 자주 언급되었다.
연중 행사 중 돼지 도살은 대개 1월과 연관이
있었다. 죽어가거나 피 흘리는 동물의 이미지는
미술작품 속에서 흔하게 등장하지만,
털을 그슬리는 장면은 그리 흔한 것이 아니었다.

어두운 형상으로 그려진 사냥꾼과 개들은
하얀 눈과 대비되어 실루엣처럼 보이며
유려하고 정확하게 그려져 우아하고 장식적인 형태를 이루어낸다.
그들이 통과하는 나무들과 마찬가지로, 사냥꾼과 개도
사선으로 배열되어 감상자의 시선을 안쪽으로 유도한다.

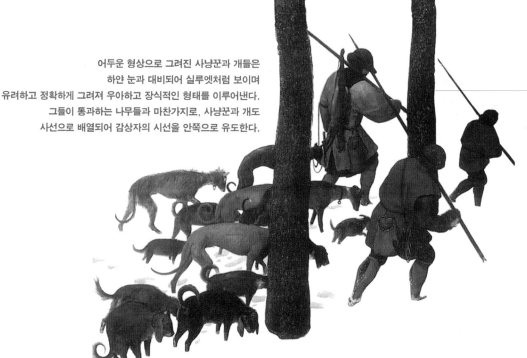

저 멀리 바위산이 우뚝 솟아 있다. 이는 브뤼헐이 1550년대에
알프스 산맥을 가로질러 여행하며 얻은 산물이다.
16세기의 풍경화는 특정 장소에 대한 하나의 정확한 기록이
아니라 복합적인 이미지였다. 따라서 전형적으로 단조로운
네덜란드 광경에 접목된 알프스 산맥의 묘사를 보는 것은
어색한 일이 아니었다.

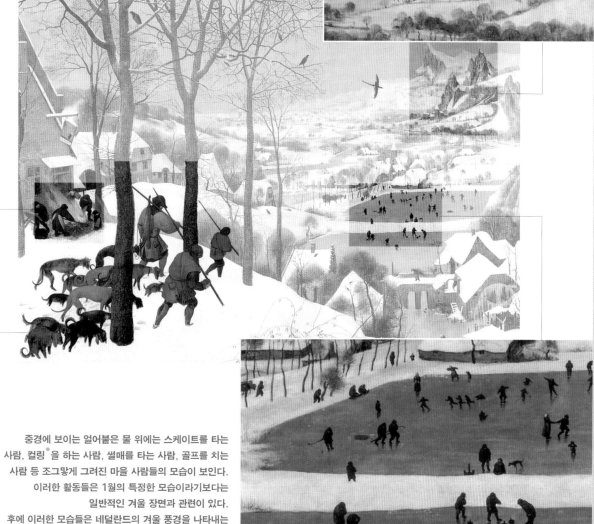

중경에 보이는 얼어붙은 물 위에는 스케이트를 타는
사람, 컬링*을 하는 사람, 썰매를 타는 사람, 골프를 치는
사람 등 조그맣게 그려진 마을 사람들의 모습이 보인다.
이러한 활동들은 1월의 특정한 모습이라기보다는
일반적인 겨울 장면과 관련이 있다.
후에 이러한 모습들은 네덜란드의 겨울 풍경을 나타내는
전형적인 장면이 되었다.

• 바닥이 평평한 돌을 빙판 위에 굴린 뒤
 브룸으로 미끄러지게 하여 표적에 넣는 놀이로,
 16세기 스코틀랜드에서 시작되었다.:역자

미술작품 속
사계절과 열두 달

사계절을 주제로 한 그림들은 오랫동안 인기를 끌었으며, 특히 장식적인 도식이나 책의 삽화로 더욱 인기가 많았다. 열두 달 그림에서 브뤼헐은 이러한 전통을 계승하면서도 자신만의 방법으로 독특하게 접근하였다.

서양미술에서 계절의 묘사는 프레스코화와 모자이크를 특징으로 하는 고대 로마와 폼페이에서 그 기원을 찾아볼 수 있다. 계절을 주제로 한 후대의 많은 작품과 마찬가지로 당시의 화가들 또한 상징적인 형상으로 특정 계절을 나타냈다. 그들은 특히 개별 신들의 초상을 주로 사용하였다. 봄은 비너스나 플로라, 여름은 케레스, 가을은 바쿠스, 겨울은 불카누스나 보레아스로 대표되었다.

더 나아가 이 상징적인 형상들은 농사의 주기로 나타난다. 봄은 화관을 쓰거나 괭이를 들고 있는 처녀로, 여름은 낫을 사용하는 수확자로 묘사되며, 가을은 포도나무나 덩굴식물과 연결되고, 겨울은 따뜻한 옷을 입고 있거나 불가에 앉아 있는 모습으로 그려진다. 이는 때로 인간의 일대기를 묘사하는 것과 중복되기도 한다. 예를 들어 봄은 젊은 여자로, 겨울은 노인으로 그려졌다.

하지만 성무일도서Books of Hours의 인기가 높아지자 계절보다는 월별로 나누어 그림을 그리기 시작했다. 정교하게 만들어진 이러한 성무일도서들에는 소유자가 주요 기념일을 기억할 수 있도록 달력이 포함되었고, 가장 고급스러운 달력은 손으로 직접 그린 삽화들로 장식되었다. 이러한 그림에서 화가들은 상징에 의존하기보다는 계절별로 일어나는 활동들을 직접 묘사하기를 선호했다. 특히 네덜란드 화가들이 이 분야에서 빼어났으며, 그중에서도 가장 탁월한 전문가는 〈매우 풍요로운 시간〉(1413년경에 시작함)을 제작한 랭부르 형제다. 이 작품은 프랑스 귀족인 베리 공작을 위해 제작되었다.

사실상 브뤼헐의 열두 달 그림은 이러한 전통적인 달력 그림을 확장한 형태였다. 이 그림들은 시골생활을 생생하게 그려냄으로써 그 자체만으로도 인상적인 느낌을 주지만, 만일 용헬링크의 주문 기록이 남아 있지 않았다면 이 그림의 본래 주제가 무엇이었는가를 확인하기란 사실상 불가능했을 것이다.

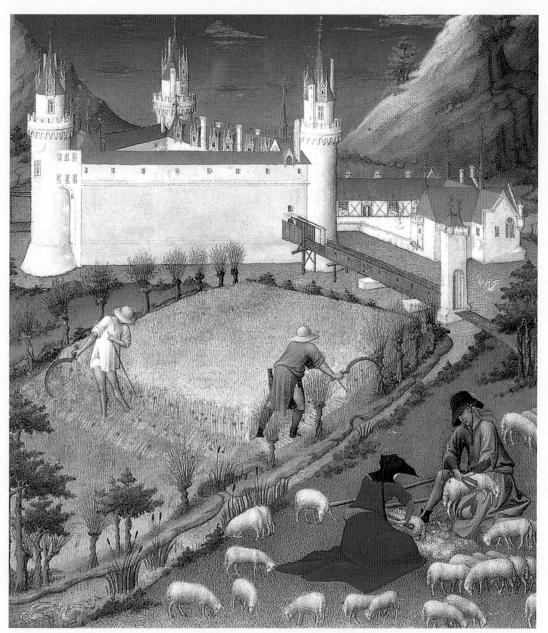

랭부르 형제의 〈매우 풍요로운 시간 *Très Riches Heures*〉(1413년경에 시작함) 중 7월의 장면이다.
이 달은 양털을 깎는 모습과 추수하는 장면으로 묘사되었다.

오르가스 백작의 장례식

The Burial of the Count of Orgaz 1586

El Greco 1541-1614

이 그림은 엘 그레코의 대표작으로, 몽상적인 느낌을 불러일으키는 이 작품에서는 다소 섬뜩한 엘 그레코의 신비주의적인 스타일이 엿보인다. 반종교개혁이 정점에 달했을 때 그려진 이 그림은 본래 톨레도의 산토 토메Santo Tomé 교회에서 거행되었던 스페인의 귀족, 돈 곤잘레스 루이스 오르가스 백작의 장례식에서 일어났던 일을 보여주는데, 그 착상이 놀랍도록 기발하다. 전하는 이야기에 따르면 오르가스는 신앙심이 강하고 자비로웠던 사람이라 신이 그의 장례식에서 보상을 내리기로 결정했다고 한다.

그림을 들여다보면, 하늘이 열리고 성 스테파누스와 성 아우구스티누스가 지상으로 내려와 백작의 시신을 안장하고 있다. 엘 그레코는 심판관 예수 그리스도가 기다리고 있는 하늘로 백작의 영혼을 인도할 천사의 모습도 그려넣었다. 화면 상단 왼쪽의 성모 마리아와 그 반대편의 세례 요한은 이제 막 숨을 거둔 영혼을 받아들이고 신의 자비를 중재하고자 한다.

실제 오르가스 백작이 죽은 것은 14세기의 일이다. 하지만 엘 그레코는 지상의 참석자들에게 최신의 옷을 입혀 동시대 사건처럼 그려내었다. 확실하게 신원이 파악되는 사람은 극소수이지만, 대부분의 조문객은 실제 인물의 초상인 것으로 판단된다. 성 스테파누스(왼쪽에 있는 젊은 성자)의 뒤쪽에서 화면 바깥쪽으로 시선을 두고 있는 인물이 바로 이 그림을 그린 엘 그레코로 추측되고, 성자의 앞쪽에 있는 어린 소년은 엘 그레코의 아들인 조르주로 알려져 있다. 조르주는 손가락으로 기적의 장면을 가리키는데, 이는 바로 여기에 교훈이 있다는 것을 암시한다. 그림이 전달하는 메시지는 일종의 반종교개혁 선전이다. 프로테스탄트 교회가 믿음만이 구원을 보장한다고 주장한 것과 달리, 가톨릭 교회는 자애와 선행의 중요성을 강조했다.

엘 그레코는 1577년에 톨레도에 정착하였는데, 산토 토메는 그 지역 교구 교회였다. 그는 이 교회가 길고 지루한 법정 분쟁에서 이긴 후인 1586년에 이 그림을 의뢰받았다. 사연은 이렇다. 오르가스는 자신의 뜻에 따라 이 교회에 기부를 하였지만, 16세기에 와서 그의 후손들은 기부를 중단하려 하였다. 결국 후손들이 패소하게 되었고, 그 기념으로 산토 토메의 성직자들은 기부자인 오르가스의 명예를 기리기로 결정하였다. 그림에서 오르가스의 시신을 안치하는 두 성자를 누구로 할 것인가는 그가 아우구스티누스 교단에 땅을 기부하며 성 스테파누스에게 봉헌할 것을 당부했던 것을 고려하여 결정되었다. 이 그림은 백작의 실제 무덤 위에 걸 예정이었으므로 실제 그림이 걸리게 될 장소와 맞아 떨어지도록 구도를 설정하였다. 그림은 성자들이 실제로 그의 시신을 묻을 곳에 내리는 것처럼 보이도록 구성되어 있다.

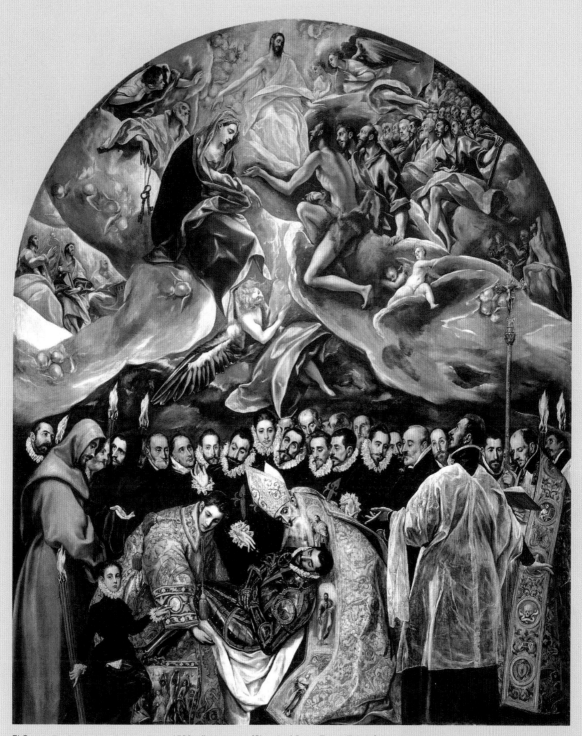

El Greco, *The Burial of the Count of Orgaz*, 1586, oil on canvas (Church of Santo Tomé, Toledo)

양식과 기법

엘 그레코는 뚜렷이 구별되는 두 가지 양식을 한 화면 속에 구현해냈다. 하단에는 지상의 영역을 다소 견고한 느낌으로 그렸는데, 조문객들의 얼굴과 복장은 아주 사실적으로 그려졌으며 전체적으로 고요하고 경건한 숙고의 분위기가 스며들어 있다. 이와는 달리 화면 상단 성령의 영역은 한결 더 영묘한 분위기로 그려냈다. 휘감겨 올라가는 하늘의 형태 사이로 내세의 빛과 소용돌이치는 듯한 역동감이 느껴진다. 하지만 이렇듯 차이가 확연한 두 가지 양식을 한 화면 속에 배치한 엘 그레코의 노력이 항상 높이 평가된 것만은 아니었다. 19세기의 비평가들은 하단을 걸작이라고 극찬한 반면, 윗부분은 그저 한 정신 나간 사람의 작품 정도로 치부해버렸다.

열쇠 꾸러미를 들고 있는 인물은 천국의 문지기 성 베드로다. 천국으로 인도하기 전 백작의 영혼에 내려질 판결을 기다리는 중이다.

마치 아기처럼 그려진 백작의 영혼은 아직 형태를 갖추지 못한 모습으로, 천국에 받아들여지기 전 예수 그리스도의 심판을 받기 위해 천사에게 인도되고 있다.

감상자와 시선을 마주하며 장례식 장면을 손가락으로 가리키는 이 소년은 감상자의 시선을 그림 속으로 끌어들인다.
소년은 화가의 아들인 조르주로 추정된다. 주머니 밖으로 비어져 나온 흰색 손수건에는 이 소년이 태어난 년도인 1578이 적혀 있다.

주름 깃 장식의 옷을 입고 있는 인물은
스페인의 국왕 펠리페 2세다.
그는 엘 그레코가 이 그림을 그릴 당시
아직 살아 있었지만, 천국에서
하느님의 선민들 사이에 앉아 있는
모습으로 그려졌다.

성 스테파누스가 입고 있는 화려한 예복 아래쪽에 수놓아진
패널에는 그가 군중들에 의해 죽임을 당했던 순교 장면이
그려져 있다. 스테파누스는 첫 번째 기독교 순교자이자,
사도들에 의해 지명된 첫 일곱 집사들 중 한 사람이었다.
전통적으로 화가들은 성 스테파누스를 여기에 그려진 것처럼
집사 예복을 입은 젊은 청년의 모습으로 묘사했다.

미술과 반종교개혁
(가톨릭 종교개혁)

엘 그레코의 작품 대부분에서 확연히 드러나는 고뇌에 찬 영혼의 표현은 종교미술에 대한 새로운 접근을 알리는 신호다. 이러한 변화는 가톨릭 교회가 스스로 부흥하고자 했던 반종교개혁 방침에 기인한다.

독일 신학자인 마르틴 루터(1483-1546)는 1517년 가톨릭 교회의 실정을 비판하는 95개 조항으로 종교개혁의 신호탄을 쏘아올렸다. 그리고 뒤이은 프로테스탄트의 발생은 종교미술에 커다란 충격을 가져왔다. 많은 예술작품들이 교회에서 사라지거나 파괴되었고, 새로운 제단화의 주문은 엄격히 제한되었다. 그러나 가톨릭 교회는 자체적으로 개혁 프로그램을 마련하며 이러한 도전에 대응하였다. 이를 위한 대부분의 법령들은 1545년에 처음으로 열렸던 교회 지도자들의 모임인 트렌트 회의에서 결정되었다.

새롭게 만들어진 여러 가지 종교법안들은 반종교개혁의 선봉 격으로 실행되었다. 이들 중에서도 가장 핵심적인 것이 1534년 성 이그나티우스 로욜라에 의해 설립된 제수이트Jesuits, 즉 예수회다. 이들의 영향력은 주로 교육 분야에서 발휘되었지만, 그들은 그 일환으로 많은 새로운 예술작품들을 의뢰하였다. 후원이 얼마나 왕성했던지 한동안 바로크 양식(100-101쪽 참조)이 제수이트 양식le style jésuite이라 불려질 정도였다.

가톨릭 교회 내부에서는 낡고 상투적으로 변해가는 많은 종교미술이 묵인되는 상황이었다. 따라서 기독교적 주제들을 부흥시키기 위한 의식적인 시도들이 생겨났다. 음란하거나 부적절한 것이 묘사되지 못하도록 주제에 대해 주의 깊은 감시가 이루어졌고, 때로는 이러한 방침을 강제하기 위해 종교재판 등의 강력한 절차를 동원하기도 했다.

이와는 반대로, 마치 감상자 자신이 그림 속에 일어나는 일을 겪고 있는 듯한 착각을 불러일으키는, 강렬한 감동을 자아내는 새로운 유형의 이미지를 장려하는 계획적인 노력도 생겨났다. 순교자, 성인, 성모 마리아 등을 주제로 한 그림들이 선호되었고, 특히나 이들이 깊은 명상에 빠져있거나 영적 엑스터시의 상태로 그려진다면 더욱 환영받았다. 엘 그레코의 성모승천이나 성모 마리아의 원죄 없는 잉태 등의 이미지는 새로운 주제 유형을 대표하는 전형적인 예시이다. 그러나 회화보다는 조각에서 이러한 경향이 더 극명하게 드러난다. 가장 대표적인 예가 바로 잔 로렌초 베르니니의 〈성녀 테레사의 엑스터시〉(1645-52)이며, 이 작품은 테레사가 가슴에 천사의 화살을 맞고 신의 환영을 경험하는 희열의 순간을 보여준다.

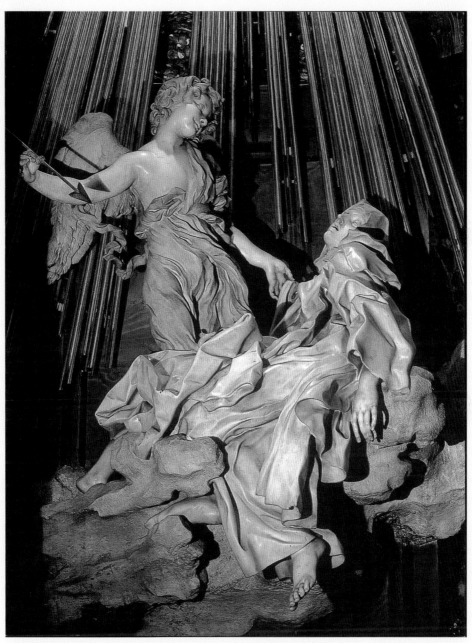

로렌초 베르니니, 〈성녀 테레사의 엑스터시 *Ecstasy of Saint Theresa*〉, 1645–52.
베르니니는 테레사가 신의 환영 속에서 완전히 압도당하며 느낀 고통과 희열을 표현하고 있다.

미켈란젤로 메리시 다 카라바조

십자가에 거꾸로 못 박힌 성 베드로

The Crucifixion of Saint Peter 1600-01

Michelangelo Merisi Da Caravaggio 1571-1610

카라바조는 전성기에 힘이 넘치는 독창적인 작품 몇 점을 그려냈다. 그는 성 베드로의 참혹한 순교 장면에서 보이듯 종교적 주제를 극적인 대담한 감각과 사실적인 묘사로 풀어냈다. 전해오는 이야기에 따르면, 예수의 열두 제자 중 한 사람인 베드로는 네로 황제의 박해기간 중에 로마에서 생애를 마치게 되었다. 그는 예수 그리스도와 같은 운명에 처하기에는 자신이 부족한 존재라는 생각에 십자가에 거꾸로 못 박히겠다고 자청했다. 시련이 시작된 후에도 그는 확고한 신념을 잃지 않았다. 이는 카라바조의 그림 전경에서 분명하게 눈에 띄는 바위에 의해 한층 강조된다. 여기서 바위는 마태복음에 등장하는 예수 그리스도의 말씀을 가리킨다. "너는 베드로다. 내가 이 반석 위에 내 교회를 세울 터인즉, 죽음의 힘도 감히 그것을 누르지 못할 것이다"(마태복음 16:18). 성 베드로의 십자가가 올려지는 순간을 보여주는 장면에서 카라바조는 바티칸의 파울리나 예배당(바티칸의 성 베드로 대성당과 교황의 궁전 사이에 끼어 있다.: 역자)에 있는 미켈란젤로의 유명한 프레스코화에서 주제 — 화면 밖의 어떤 대상을 응시하는 듯 고개를 돌리는 방식 — 를 빌려왔고, 곧 그것과 비교의 대상이 되었다.

〈십자가에 거꾸로 못 박힌 성 베드로〉는 교황 클레멘스 8세의 성물 관리 총책임자였던 티베리오 체라시가 카라바조에게 의뢰한 한 쌍의 그림 중 하나다.

이 그림들은 로마의 산타 마리아 델 포폴로 교회에 있는, 체라시의 이름이 적힌 예배당 벽면에 서로 마주보게 걸렸다. 또 하나의 그림은 〈사도 바울의 개종〉(95쪽 참조)으로 이 두 작품은 논리적으로도 짝을 이루는데, 두 성자 모두 로마와 깊은 관계가 있고, 같은 날 순교한 것으로 전해지기 때문이다.

9월 24일에 체결된 주문 계약에는 두 그림이 삼나무로 만들어진 패널에 그려져야 하고, 작품의 구성은 체라시의 승인을 받아야 한다는 규정이 있었다. 특히 후자의 조건은 카라바조의 두 그림 사이에 위치한 예배당의 제단화를 그의 위대한 라이벌 안니발레 카라치(1560-1609)에게 주문하는 과정에서 추가된 것이었다. 체라시는 확실히 두 사람의 경쟁심을 자극하여 그들이 보다 뛰어난 작품을 그리기를 바랐던 것이다.

그러나 실제로 1601년 5월 체라시가 갑작스럽게 사망하며 이 주문은 복잡한 상황으로 치달았다. 그의 후계자들은 카라바조의 원래 그림들을 거절했는데 이유는 알려져 있지 않다. 여기 소개된 작품은 대체된 것으로, 패널이 아니라 캔버스에 그려졌으며 1601년 11월경 완성되었다. 이 작품은 카라바조의 작품 중에서도 가장 강렬하고 극적인 필치로 그린 것 중의 하나로, 카라치가 그린 제단화의 이상화된 고전주의와 밝은 색채와는 뚜렷한 대조를 이룬다.

Caravaggio, *The Crucifixion of Saint Peter*, 1600-01, oil on canvas (Cerasi Chapel, Santa Maria del Popolo, Rome)

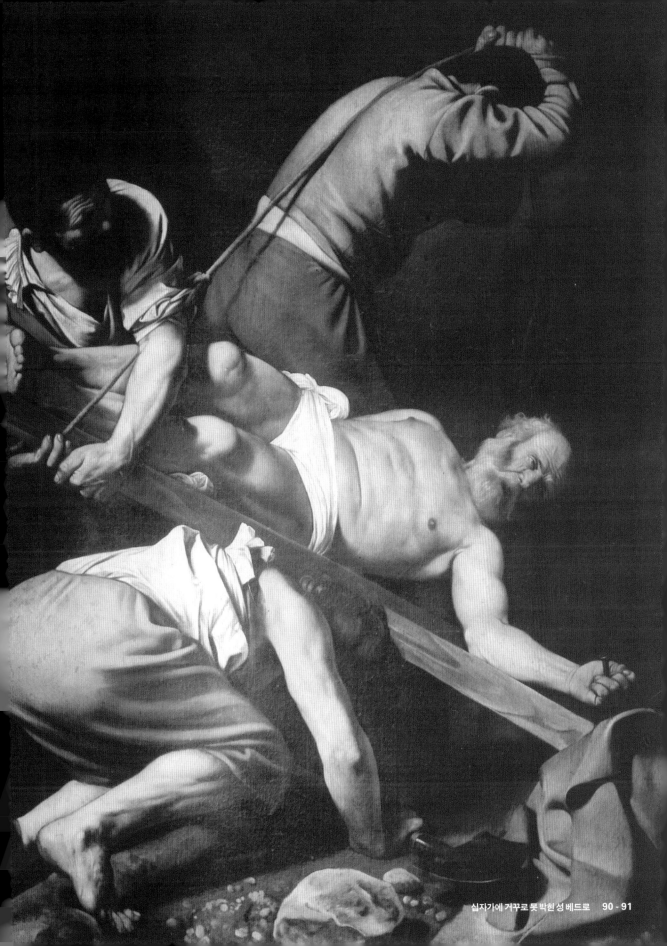

양식과 기법

카라바조에 의해 카라바조풍Caravaggism으로 불리는 새로운 회화 양식이 생겨났다. 이 양식은 극적인 명암법의 사용, 즉 빛과 어둠의 강렬한 대조에 토대를 두었다. 동시대 주석가들의 설명에 의하면, 그가 밀폐된 방의 어둠 속에서 모델에게 자세를 취하게 하고, "등불을 높이 배치하여 수직으로 드리워진 빛에 몸의 주요 부분만이 드러나고 나머지는 어둠에 남겨둠으로써" 이러한 효과를 낼 수 있었다고 설명한다. 사실성에 대한 절대적 감각, 그리고 극적이면서 불필요한 부분을 제거하는 구성법 등과 결합된 강렬한 카라바조의 키아로스쿠로(명암법)는 그의 작품에서 강력한 충격을 창조하는 원동력이다.

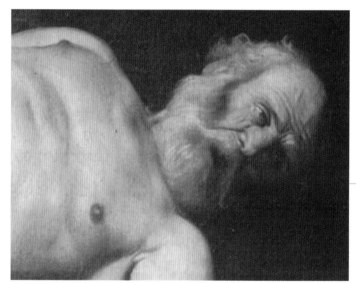

성 베드로는 머리를 치켜들면서 고개를 살짝 돌렸는데, 그의 얼굴은 고통과 아픔으로 가득 차 있다. 그는 예배당의 제단을 향해 화면 밖 오른쪽을 응시한다. 제단을 바라보는 이 성자의 시선은 보통 사람들의 영혼을 구원하는 길을 가리킨다.

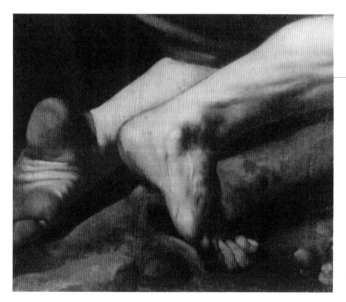

당시 사람들은 지저분하고 불필요한 부분을 포함시킴으로써 종교화의 격을 떨어뜨렸다고 카라바조를 비난했다. 그들은 사형집행인이라는 악역임에도 불구하고 이 인물의 더러운 발이 강조된 점을 특히 싫어했다. 십자가를 들어올리기 위해 안간힘을 쓰며 땅을 힘껏 박차는 모습은 데코룸(적성론)이라는 개념에 대한 도전이기도 했다.

사형집행인의 얼굴은 십자가를 끌어당기는 그의 팔 뒤로
가려졌다. 괴로워하는 표정으로 자세하게 묘사된 성 베드로와는
대조적으로 사형집행인들은 익명으로 처리됐으며, 그들의 얼굴은
어둠 속에 가려졌거나 분명하지 않게 표현되어 있다.

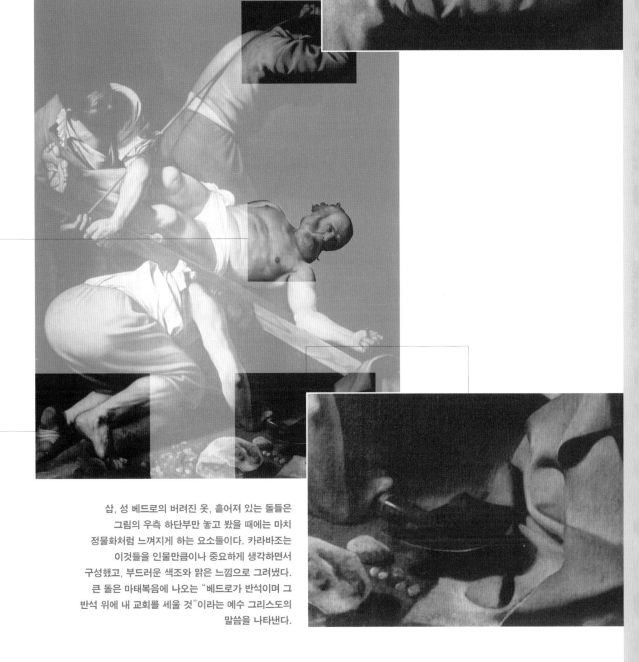

삽, 성 베드로의 버려진 옷, 흩어져 있는 돌들은
그림의 우측 하단부만 놓고 봤을 때에는 마치
정물화처럼 느껴지게 하는 요소들이다. 카라바조는
이것들을 인물만큼이나 중요하게 생각하면서
구성했고, 부드러운 색조와 맑은 느낌으로 그려냈다.
큰 돌은 마태복음에 나오는 "베드로가 반석이며 그
반석 위에 내 교회를 세울 것"이라는 예수 그리스도의
말씀을 나타낸다.

신선한 충격의
사실주의

카라바조만큼 많은 논란을 불러일으킨 화가도 드물 것이다. 그의 작품들은 잘 팔렸지만, 당시의 많은 사람들은 그가 종교화를 그리며 종교의 정신성보다는 선정성에 집중함으로써 신성한 주제의 품위를 떨어뜨린다고 느꼈다.

카라바조는 격렬한 시대를 살았던 다혈질적인 사람이었다. 그는 갑작스런 공격적 행동 때문에 자주 교회 당국자들과 마찰을 빚었다. 또한 잘못된 음식을 가져다 준 시중에게 폭행을 가했고, 자신의 기분을 상하게 한 매춘부를 위협하기도 했다. 결국 그는 테니스 경기가 끝난 뒤 논쟁을 벌이다 급기야 살인을 저지르게 되었고, 이로 인해 생애의 마지막 4년을 도망다니면서 보내야 했다. 카라바조의 호전적인 기질은 그의 미술 세계에도 반영되었다. 그가 그린 순교의 장면들은 추잡함과 맛깔스러움의 경계선에서 그려졌다.

이러한 그림들은 후원자들의 눈에 충격적으로 다가왔다. 종교적인 주제들을 마치 당시 일어난 사건처럼 보여줬기 때문이다. 〈십자가에 거꾸로 못 박힌 성 베드로〉에서 사형집행인들은 역사에 걸맞은 복장을 한 전형적인 악인으로 묘사되지 않았다. 그들은 초라한 옷을 입고, 더러운 발을 가진 평범한 로마 노동자들의 형상으로 그려졌다. 더욱이 이들은 공포스러운 상황과는 전혀 무관한 모습을 하고 있다. 일반적으로 화가들은 기독교의 적들을 추하고 이상한 몰골을 지닌 인물(뒤러의 〈학자들 속의 예수〉 48-53쪽 참조)로 그렸지만, 카라바조의 그림 속 인물들에게서는 어떠한 감정도 느껴지지 않는다. 그들에게 한 노인을 죽이는 일은 단지 자신의 직업일 뿐이다. 게다가 이 그림은 순교의 의미보다는 십자가를 들어올리는 육체적 노동에 관한 것처럼 보이기까지 한다.

카라바조는 구성에서도 극적인 효과를 강조하면서 그림에 충격적 효과를 더했다. 대부분의 라이벌 화가들이 종교적 장면을 실제의 환경에 배치한 데 반해, 카라바조는 극적인 화면구성으로 처리했다. 시선을 분산시키는 배경이나 보조 인물은 등장하지 않는다. 대신에 그가 그린 장면들은 어둡고 폐쇄적이며 그 동작 하나하나가 감상자들의 눈에 너무 가깝게 다가와 마치 바로 눈앞에서 대면하는 것처럼 보이게 한다.

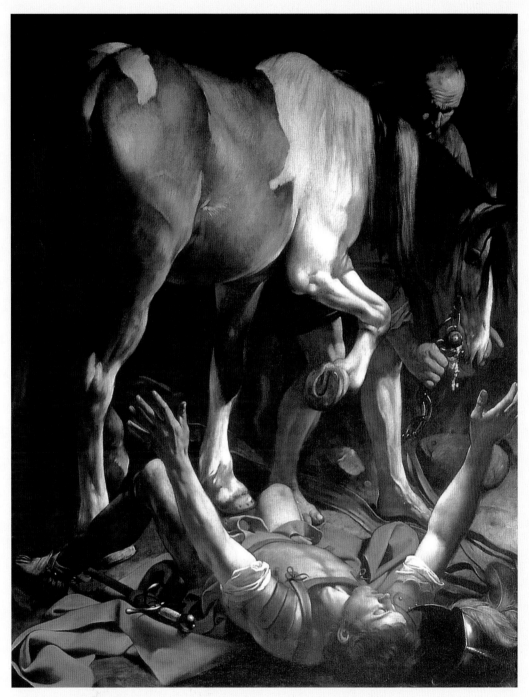

카라바조, 〈사도 바울의 개종 *The Conversion of Saint Paul*〉, 1600-01.
〈십자가에 거꾸로 못 박힌 성 베드로〉와 쌍을 이루는 작품으로, 사도 바울은 등이 땅에 닿도록 내동댕이쳐진 채
순간적으로 자신의 눈을 멀게 한 천국의 빛을 향해 팔을 뻗으며 극적으로 작품의 주제를 표현하고 있다.

페테르 파울 루벤스

십자가에서 내려짐

The Descent from the Cross 1611-12

Peter Paul Rubens 1577-1640

다재다능한 능력만으로 보자면 루벤스를 따라올 화가는 그리 많지 않을 것이다. 그는 신화화, 초상화, 풍경화에 특히 두각을 나타냈으며 어둡고 감동적인 종교적 장면을 그리는 데도 탁월한 솜씨를 발휘했다. 장엄한 분위기의 이 작품은 그리스도의 수난 중에서도 가장 감동적이다. 잔인하기 그지없는 적대자들에게 둘러싸여 있는 〈십자가에 달리심〉과는 대조적으로, 〈십자가에서 내려짐〉은 지지자들 가운데 있는 예수 그리스도를 보여준다. 무한한 보살핌 속에서 그의 지친 몸이 십자가에서 내려지는 순간 주변은 애정과 슬픔으로 가득찬다. 대부분의 등장인물들이 누구인지는 쉽게 확인된다. 파란 옷을 입은 성모 마리아는 사도 요한의 맞은편에 서 있다. 그들 아래로는 막달라 마리아가 예수 그리스도의 발을 떠받치고 있으며, 마리아 클레오파스(성모 마리아의 여동생)는 위를 올려다보고 있다. 더 위쪽 양옆의 화려한 옷을 입은 사람들은 요셉과 니코데무스로, 요셉은 예수의 시신을 장사지낸 자이고, 니코데무스는 개종한 바리새인이었다. 꼭대기에는 일꾼 두 명이 예수를 따르는 자들을 돕고 있다. 이 장면은 복음서의 기록과 일치하게 황혼이 질 무렵을 배경으로 그려졌다.

〈십자가에서 내려짐〉은 민병대 조합이 안트베르펜 성당 내에 있는 자신들의 예배당을 위해 의뢰한 세 폭 제단화의 중앙 패널화다. 루벤스는 자신의 친구이자 이 직인조합의 대표였던 니콜라스 로콕스를 통해 주문을 받은 것으로 보인다. 직인조합의 수호성인인 성 크리스토포로스에게 헌정하기 위해 이러한 주제를 선택했으나 당시 교회는 그의 정체에 대해 의문을 제기하였고 게다가 어떤 사람들은 그가 순전히 신화적인 인물이라고 믿었다. 그 결과 성당 관계자들은 직인조합으로 하여금 제단화 앞면에 이 성인의 어떤 이미지도 그려넣지 못하게 했고, 결국 그의 모습은 뒷면에 묘사되었다. 하지만 직인조합은 성인의 이름과 관련된 테마들을 사용하여 규정을 피해나갔다. "예수를 나르는Christ-bearer"을 의미하는 그리스식 이름인 크리스토포로스Christophoros를 그림 속에 녹여낸 것이다. 양쪽의 패널과 가운데 패널에는 예수의 행적이 드러나 있다. 왼쪽 패널에는 예수를 잉태한 동정녀 마리아가 그녀의 사촌 엘리사벳을 방문한 장면이 그려져 있고, 오른쪽 패널에는 제사장 시므온이 어린 예수를 안고 예루살렘 성전에 나타나는 장면이 묘사되어 있다.

〈십자가에서 내려짐〉은 원래의 계약이 성립된 날로부터 정확히 1년 후인 1612년 9월 안트베르펜 성당에 설치되었다. 어떤 이유인지는 알 수 없지만 양측면의 패널은 1614년까지도 완성되지 않았다. 전해오는 기록에 따르면 이 직인조합이 1615년 루벤스의 아내에게는 전통적인 선물이었던 장갑 한 켤레를 주었지만, 정작 화가는 6년이 지나도록 작품값 전액을 받지 못했다고 한다.

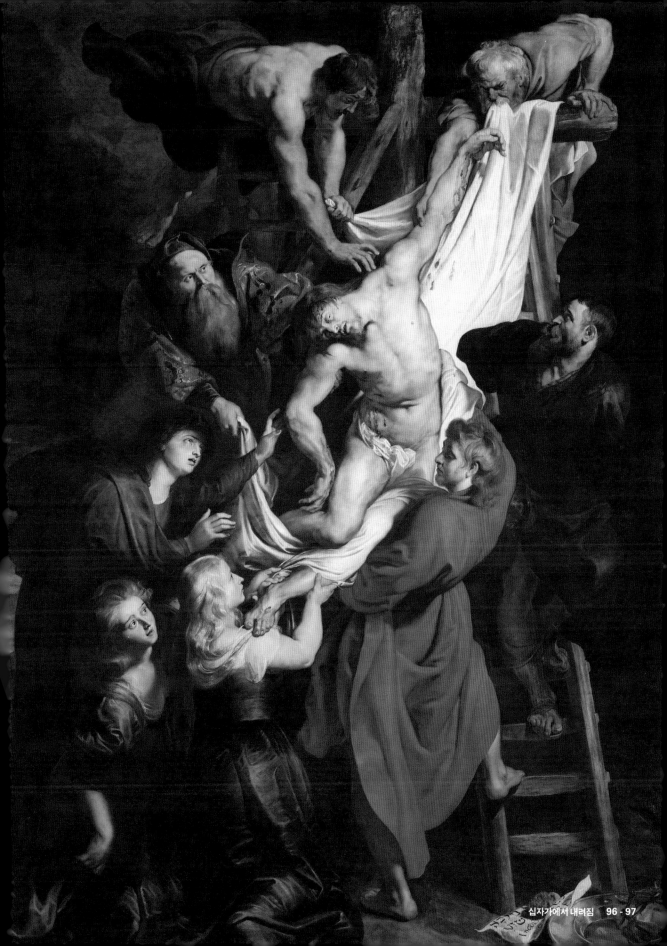

양식과 기법

〈십자가에서 내려짐〉의 바탕에는 1608년까지 루벤스의 주요 활동무대였던 이탈리아의 정서가 깊게 깔려 있다. 이 그림의 기본적인 구성은 대략 1601-02년경 루벤스가 이탈리아에서 펜과 수채물감을 이용해 그렸던 드로잉을 기초로 한다. 더불어 세세한 부분들은 루벤스가 이탈리아에 머무르면서 보았던 회화작품들에서 참고한 것으로 추측된다. 예수와 니코데무스의 형상은 고대 그리스의 라오콘 군상(70쪽 참조) 조각의 인물들을 모델로 한 것이며, 마찬가지로 십자가 맨 꼭대기의 일꾼의 모습은 이탈리아 화가 다니엘레 다 볼테라가 그린 〈로마의 몰락〉이라는 유명한 프레스코화에서 따온 것으로 보인다.

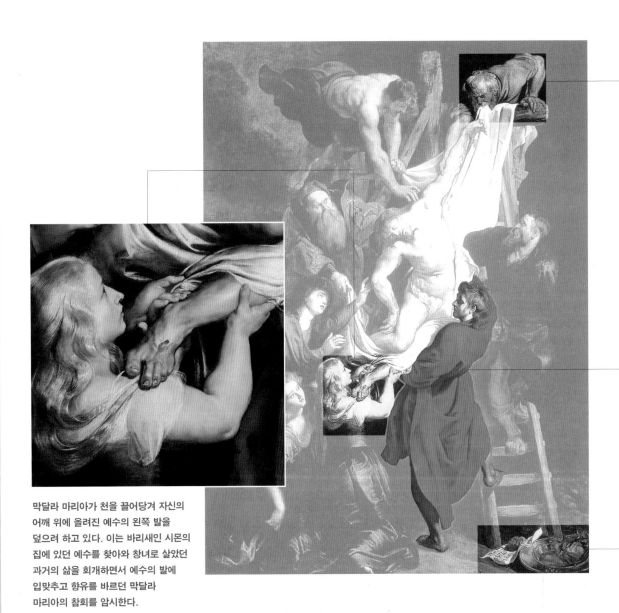

막달라 마리아가 천을 끌어당겨 자신의 어깨 위에 올려진 예수의 왼쪽 발을 덮으려 하고 있다. 이는 바리새인 시몬의 집에 있던 예수를 찾아와 창녀로 살았던 과거의 삶을 회개하면서 예수의 발에 입맞추고 향유를 바르던 막달라 마리아의 참회를 암시한다.

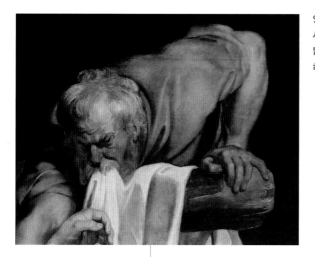

양손을 모두 쓰고 있어 천을 입에 물고 있는 이 일꾼의 모습은 매우 사실적으로 묘사되었다. 화가들이 성서의 주요 인물들을 그릴 경우에는 많은 부분이 성경의 이야기로 규정되었기 때문에 표현의 한계가 있었다. 하지만 이처럼 별로 중요하지 않은 인물들은 비교적 자유롭게 그렸다.

젊은 사도 요한은 십자가에서 내려지는 예수의 몸을 받치고 있다. 그의 중요한 역할은 화면 구성상에서 화려한 붉은 옷으로도 강조된다. 십자가에서 내려지는 장면을 묘사할 때 화가들은 전통적으로 요한을 젊고 수염이 없으며, 길게 흘러내리는 머리카락에 복음을 전하는 사람으로서의 역할을 상징하는 붉은 옷을 입은 모습으로 그렸다. 하지만 이와 달리 루벤스는 그를 회색 머리카락에 수염이 달린 노인으로 묘사하였다.

루벤스는 전통에 따라 그리스도의 수난을 상징하는 도구들을 그려넣었다. 대야 안에는 예수의 면류관과 그의 몸에서 제거한 못들이 들어 있다. 십자가 옆에는 "나사렛 예수, 유대인의 왕"이라고 적힌 비문이 놓여 있고, 그 위에는 예수가 죽기 직전 그에게 주어졌던 식초에 적신 빵이 놓여 있다.

웅장하고 화려한 바로크 양식

루벤스는 바로크 양식의 최고 화가였다. 그의 유려하고 활력이 넘치는 기법과 기념비적 구성방식은 17세기 서양회화를 주도한 바로크 양식 그 자체를 압축해놓은 듯하다.

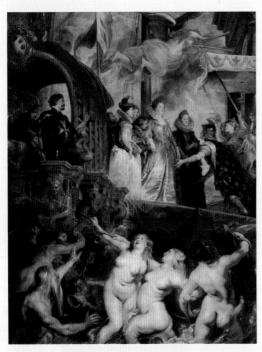

루벤스, 〈마르세유에 도착한 마리 데 메디치 *Marie de' Médici Arriving at Marceilles*〉, 1622-25.
바로크 양식의 화려함의 전형을 보여주는 루벤스의 이 작품은 한 무리의 신화 속 인물들의 등장과 아래서 올려다보는 시점을 통해 마리가 프랑스에 도착하는 순간을 극적으로 강조하고 있다.

'바로크'라는 용어는 거칠고 일그러진 모양을 한 진주를 나타내는 포르투갈어 '바로코barroco'에 기원한다. 바로크는 처음에는 그로테스크하거나 왜곡된 미술작품을 비난하고 조롱하는 어조로, 신고전주의 양식이 번창했던 18세기 후반부터 사용되었다. 그러나 그 이후로는, 가령 이 말을 폭넓게 적용한다면 약간의 혼동이 생기긴 하겠지만, 어쨌든 기본적으로 이 용어가 풍기던 경멸의 분위기는 사라졌다. 원칙적으로 바로크란 17세기에 유행했던 건축·조각·회화 양식을 지칭하며, 빛과 그림자의 극적인 사용, 운동감, 그리고 극단적인 주정주의主情主義를 바탕으로 하는 크고 웅장하며 과장된 구성에 중점을 둔다. 그러나 이 말을 보다 광범위하게 적용해본다면 스타일과 장식적 측면이 두드러졌던 다른 시대의 미술작품도 바로크적 양식이라 부를 수 있을 것이다.

바로크는 피렌체와 로마를 중심으로 인기를 끌었던 매너리즘의 인위적인 측면에 대한 반작용으로, 16세기 후반 이탈리아에서 처음 나타났다. 초기에 바로크를 개척한 선구자이자 대표적인 화가 중 한 명이 바로 극적인 장면을 확고한 리얼리즘과 결합시킨 카라바조다.

바로크 양식의 많은 특징들은 가톨릭 교회의 예술적 기호와 잘 맞아떨어졌다. 마치 바로크 양식이 가톨릭 교회의 반종교개혁(88쪽 참조)이 내세우는 바를 충족시키기는 것처럼 보였기 때문이다. 이와는 반대로 바로크의 과장된 양식은 프로테스탄트 진영에서는 별 인기를 끌지 못했다. 동시에 이 시기 절대왕정의 통치자들 또한 이 양식이 자신들의 권력 체제를 찬미하는 유용한 도구가 될

수 있으리라 확신했다. 바로크 양식으로 만들어진 위대한 건축물과 회화의 상당 부분이 바로 이런 목적으로 탄생하였다. 프랑스 왕 루이 14세의 베르사유 궁전, 앙리 4세가 이탈리아인 아내 마리 데 메디치를 기념하기 위해 주문한 루벤스의 일련의 작품들 등이 대표적인 예시이다.

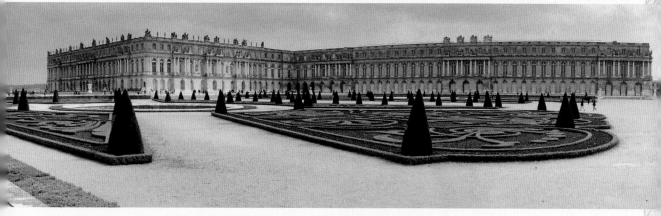

베르사유 궁전, 1655년에서 1688년까지 루이 르 보, 그리고 쥘 아르두앙 망사르에 의해 설계되었다.
이는 현존하는 바로크 양식 중 최고의 걸작으로 평가받는다.

프란스 할스

웃고 있는 기사

The Laughing Cavalier 1624

Frans Hals c.1582-1666

모나리자 이후 서양미술에서 가장 유명한 초상화를 들라면 아마도 이 〈웃고 있는 기사〉를 꼽을 수 있을 것이다. 그림 속에서 웃고 있는 기사는 신원이 알려져 있지 않고 그림의 제목 또한 의문으로 남아 있지만, 여태껏 그려진 초상화의 주인공 중 가장 애정이 느껴지는 인물 중의 하나라는 건 확실하다. 이 초상화는 한 인간의 명성이 얼마나 무상한지에 대해 유익한 교훈을 남긴다. 자신감과 유머가 넘쳐흐르며 한창 잘 나갈 때 엄청난 재산가였음이 분명해보이는 이 사람은, 지금은 누구인지 전혀 알 수 없다. 프란스 할스의 명성 또한 이와 유사한 쇠퇴의 과정을 겪었다. 생전에 그의 작품은 수요가 많았지만 사망 후 그는 급속히 잊혔고 19세기에 와서야 비로소 재발견되었다.

이 그림 역시 오랫동안 세상에 알려지지 않은 채 묻혀 있었다. 작품이 제작된 해는 1624년이었지만 그 내력은 경매장에 나타났던 1770년에 이르러서야 추적되기 시작한다. 다음 한 세기가 지나도록 이 작품은 여러 차례 임자가 바뀌었다. 1865년에 이 그림은 부유한 수집가인 헤르트포드 경과 제임스 로스차일드 남작 사이에서 치열한 입찰의 대상이 되었다. 로스차일드 남작은 이 그림을 사기 위해 그의 대리인에게 백지 위임장을 주었고, 그 결과 8천 프랑의 감정가로 시작된 경매는 5만 1천 프랑이라는 엄청난 가격까지 치솟았다. 이 놀라운 경쟁은 관중의 상상력을 사로잡았고, 그림이 명성을 얻는 데 크게 기여했다.

경매장의 관중들 사이에서 그림의 제목을 두고 수많은 의견이 오갔다. 앉아 있는 이 사람은 '군인'이다, '관리'다, 아니다 '대장'이다 등 다양한 견해가 쏟아져나왔으나, 이 작품의 제목은 1888년에 와서야 비로소 〈웃고 있는 기사〉로 불리게 되었다. 많은 미술사학자들이 지적해왔듯이 이 제목은 엄격히 말해 정확한 것은 아니다. 그는 웃고 있다기보다 미소 짓고 있으며, 그의 장식 띠와 칼이 그가 군인임을 반드시 증명해주는 것도 아니다. 그보다도 이 제목은 아마도 이 인물의 기사다운 태도나 그의 사치스런 복장과 자세에서 유추되었을 것이다.

확실히, 기사의 사치스런 옷은 이 그림에서 눈에 띄는 특징 중 하나다. 관람객의 시선을 가장 먼저 사로잡는 그의 소매는 상징적 문양들의 현혹적인 배열로 장식되었다. 이 문양에는 타오르는 뿔 모양과 화살·벌·연인의 매듭 등이 포함되어 있는데, 이들 대부분은 열정과 고난을 상징하는 것들이다. 이러한 상징은 초상화의 목적에 대한 많은 의문을 유발했다. 연인을 위한 사랑의 선물로 디자인된 것일까? 아니면 단순히 자신의 사랑의 감정을 알리고 싶어서였을까? 이에 대해 아무것도 알 수가 없다.

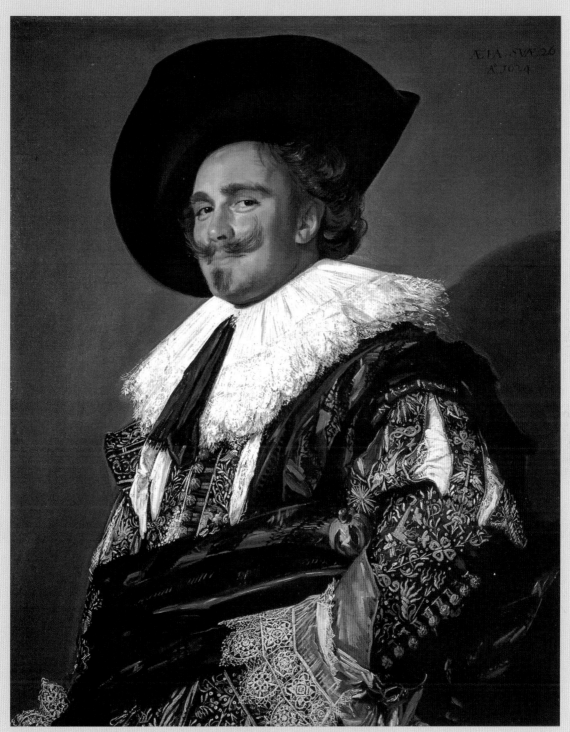

Frans Hals, *The Laughing Cavalier*, 1624, oil on canvas (The Wallace Collection, London)

양식과
기법

할스의 독특한 스타일을 최초로 인정한 사람들이 인상주의자들이었다는 사실은 뜻밖의 일이 아니다. 네덜란드의 많은 선배화가들과 달리 그는 모델을 딱딱하고 부자유스러운 느낌으로 그리려고 하지 않았다. 경쾌하고 나풀거리는 듯한 그의 붓놀림은 그림에 생기 넘치며 자연스러운 모습을 부여했다. 이러한 할스의 스타일에 대한 확신은 그가 준비작업을 거의 하지 않았거나, 전혀 하지 않은 것처럼 보인다는 점에서 더욱 주목해 볼 만하다. 작품의 구성에 관한 드로잉이나 스케치가 전혀 발견되지 않은 것으로 보아 이 작품 역시 캔버스에 바로 그린 듯하다.

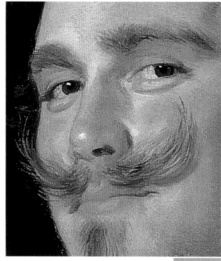

생기 넘치는 얼굴은 삶에 대한 의욕 넘치는 사랑을 전달하는 듯하다. 하지만 그의 표정은 논쟁의 원인이 되기도 했다. 장난기가 넘쳐 보이는 그의 두 눈은, 일부 논자들은 오만의 눈빛이라고 말하지만, 사실상 웃고 있지 않다. 만약 그의 화려한 콧수염이 아래로 향하고 있었다면, 전혀 미소 짓는 것처럼 보이지 않았을 것이다.

상류사회의 하얀 레이스 목깃은 할스의 대담함과 정교함을 동시에 보여준다. 두껍게 채색된 흰 물감의 능숙한 붓질 위에 속도감 있게 그려진 정교한 붓 터치는 섬세하게 패턴화된 옷감의 여러 층을 입체적으로 보여준다.

금속으로 된 칼의 손잡이 끝부분이 팔 안쪽에서 불쑥 튀어나와 있다. 이 부분은 자유롭고 넓은 붓 터치로 그려졌다. 칼은 실제로 그가 군대와 관련된 인물이었다는 것을 확증해주지는 않지만, 그가 '기사'로 지목되는 주요 원인이 되었다. 그러나 어쩌면 이는 단순히 사회적 지위의 상징이었을지도 모른다.

네덜란드 화가들은 자신의 그림(137쪽 참조)에 상징을 사용하는 것을 아주 좋아했다. 교양 있는 감상자들은 이러한 상징들의 의미를 이해하였고, 그 의미는 알치아티의 『엠블럼에 관하여 *Emblematum Liber*』(1531)와 같이 상징 목록을 수록한 다양한 책 속에서도 설명되어 있다. 특히 옷소매의 트인 부분 사이에 그려진, 모자가 씌워졌으며 뱀이 감겨 있는 헤르메스 신의 날개 달린 지팡이는, 이 책에 따르면 "비르투니 포르투나 Virtuti fortuna", 즉 "재산, 남자다운 미덕의 동반자"라는 표어를 상징한다.

자연스러움을
포착하는 법

프란스 할스가 한참 활동할 당시 네덜란드에는 이미 강한 초상화 전통이 있었지만, 그는 이전까지 볼 수 없었던 공식화되지 않은 신선미를 지닌 작품을 창조했다.

할스가 화가로서의 실력을 쌓아가는 동안, 네덜란드의 초상화 취향은 미힐 판 미레벨트(1567-1641)와 그의 제자 파울루스 모렐스(1571-1638)의 작품에 의해 대표되고 있었다. 그들의 작품은 비록 그 구성에 있어 변화가 없고 반복적이긴 했지만, 어쨌거나 그림 속 인물들은 상당히 정교한 솜씨로 그려졌다. 반면에 할스는 자신만의 방식으로 초상

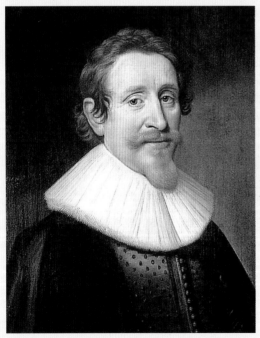

미힐 판 미레벨트가 그린 〈후고 그로티우스의 초상화 *Portrait of Hugo Grotius*〉는 할스의 시대에 네덜란드에서 유행했던 세련되고 정형화된 스타일을 보여준다.

화에 보다 직접적으로 접근했다. 많은 경우, 그의 작품들은 마치 오늘날의 스냅사진처럼 모델의 순간적인 이미지를 포착해냈다. 이것이 인상주의자들이 할스에 그토록 감탄하는 이유다.

할스는 자연스러운 느낌을 창조하기 위해 수많은 예술적 기교를 부렸다. 모델이 그림을 위해 애써 고정된 자세를 취해야 한다는 생각이 들면 무표정한 자세가 나오기 마련이다. 할스는 대신 미소 짓거나 웃음이 퍼진, 흘깃 보는 듯한 모델의 순간적인 모습을 그려냈다. 그는 주로 인물의 위치를 화면과 비스듬한 각도로 잡음으로써 순간의 효과를 강조하였다. 예를 들면 〈웃고 있는 기사〉에서 인물은 캔버스에 비스듬히 서 있지만 그의 머리는 왼쪽으로 돌려져 있어, 감상자가 움직임의 순간 그의 시선을 포착한 듯한 인상을 준다.

움직임의 동작과 고정된 자세는 둘 다 똑같이 중요하다. 많은 경우에 할스는 화면의 정형화된 모습을 탈피하기 위해 일부러 기술적으로 어려운 구성들을 선택하였다. 〈웃고 있는 기사〉의 경우, 감상자 쪽으로 팔꿈치가 튀어나와 있는 왼쪽 팔의 위치는 정확한 원근법으로 표현하기에 상당한 기술이 요구되는 부분이다.

〈결혼한 부부〉(1622)에서 할스는 남편과 아내 모두에게 비정형성을 부여하였다. 전통적인 결혼

〈결혼한 부부 *Married Couple*〉, 1622.
할스는 전통적이고 관습적이던 결혼 초상화에 따뜻한 분위기와 친근감을 부여했다.

초상화와는 달리, 그들의 얼굴은 따뜻한 미소로 생기가 넘쳐나며 자세는 편안해 보인다. 특히 만족감에 가득 차 등을 기대고 있는 남자의 모습에서 평온한 여유가 한껏 느껴진다.

미소 짓거나 웃는 얼굴을 주로 묘사한 할스의 창작 경향은 그의 생활 습관과 관련하여 여러 의견들이 분분하게 된 원인이 되기도 했다. 할스가 그린 초상화 중 유독 술에 취해 기분이 얼큰해진 술꾼들의 초상화가 많다는 사실은, 이를 입증할 만한 뚜렷한 증거는 없지만, 할스 자신이 술꾼이었다는 소문이 퍼지는 데 크게 한몫했다.

안토니 반 다이크

❧ 찰스 1세의 기마초상화 ❧

Equestrian Portrait of Charles I c. 1637-38

Anthony van Dyck 1599-1641

반 다이크가 종교화와 풍경화에 특히 뛰어났다고는 하지만, 그의 진정한 특기는 초상화였다. 그는 당시의 많은 위대한 인물들을 그렸지만 그의 생애에서 가장 뜻깊게 보낸 시간은 영국에서 궁정 수석화가로 일하며 찰스 1세(1600-49) 왕실과 밀접한 교류를 가졌던 시기였다. 반 다이크는 공적인 역할은 물론 개인적인 역할들까지도 강조하면서 왕의 모습을 수많은 장면으로 그려냈다. 말을 타고 있는 찰스 1세를 그린 기품 있는 이 초상화에서, 그는 찰스가 국가의 군수통치자로서 직무를 수행하고 있다는 사실을 보여준다. 왕은 그리니치에서 만든 훌륭한 갑옷을 입었고, 시종은 왕에게 투구를 건네주려 한다. 왕은 오른손에 지휘관의 상징인 지휘봉을 들고 있고, 목 주위에는 기사도 훈장 중에서도 가장 오래되고 권위 있는 가터 훈장의 일종으로 "작은 조지the Lesser George"라고도 알려진 금 로켓 목걸이가 보인다. 이 초상화는 찰스 왕의 재위 기간 동안 런던 근교의 햄프턴 궁전에 걸려 있었다.

1632년 반 다이크가 영국에 정착하기로 결심한 것은, 안트베르펜에서 화가로서 이미 성공했음에도 불구하고, 확실한 예술 후원자로서 찰스의 명성이 알려져 있었기 때문이었다. 지난 몇 넌간 찰스 왕은 유럽에서 가장 위대한 미술품들을 대량으로 수집하였다. 또한 당시의 주요 화가들에게 일감을 제공하였고, 특히 루벤스에게는 기사 작위를 수여하기도 했다. 이에 대해 루벤스는 "세계의 왕들 중에서 가장 훌륭한 미술애호가"라고 그를 찬양한 바 있다.

그러나 찰스의 정치적 기술은 그의 예술적 감각에 못 미쳤던 것 같다. 찰스의 통치 후기에 왕실은 청교도 혁명의 내란(1642-49)에 휩쓸렸고, 결국 이 사건은 그의 왕위와 삶 모두를 앗아갔다. 1649년 1월, 찰스 왕은 결국 자신이 주문한 그림의 배경이었던 화이트홀의 왕립연회관 뜰에서 참수형에 처해졌다. 아이로니컬하게도, 그곳은 찰스가 루벤스에게 현명한 통치의 은혜를 찬양하는 일련의 그림들로 천장을 장식하게 했던 곳이었다.

청교도 혁명의 여파로 대부분의 왕실 수집품들은 뿔뿔이 흩어졌고, 이 그림도 다른 많은 작품들과 함께 1650년에 어디론가 팔려 나갔다. 훗날 이 그림은 바바리아의 막시밀리안 2세의 손에 들어갔고, 그 후에는 요제프 1세가 이를 뮌헨에서 약탈한 뒤 1706년에 말버러 공작에게 선물로 주었다. 나중에 영국 내셔널 갤러리는 말버러 공작 8세로부터 이 그림을 사들였다.

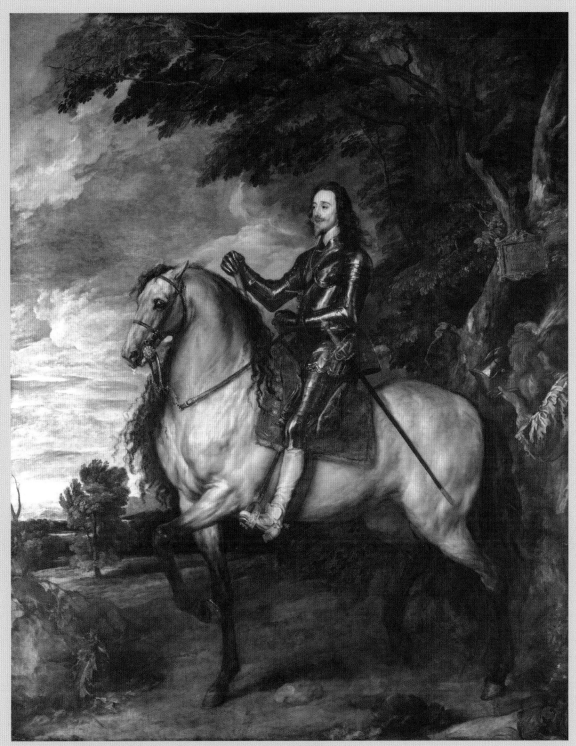

Anthony van Dyck, *Equestrian Portrait of Charles I* , c.1637–38, oil on canvas (National Gallery, London)

반 다이크는 궁정화가로 있으면서 영국 초상화의 기준을 바꿔놓았다. 티치아노에 대한 찬양으로 시작된 그의 눈부신 이탈리아 화풍은 다음 세대의 초상화가들, 특히 윌리엄 돕슨(1611–46)과 피터 렐리(1618–80)에게 큰 영감을 주었다. 〈찰스 1세의 기마초상화〉에 본격적으로 착수하기 전, 반 다이크는 예비작품 몇 점을 남겨놓았다. 여기에는 드로잉의 일종인 모델로modello(대형 작품을 제작하기 전에 견본으로 그린 작품)도 포함되어 있다. 모델로는 일반적인 드로잉에 비해 완성도가 매우 높은 것이 특징인데, 이는 주문에 대한 제작 승인을 얻기 위해 후원자에게 보여줄 목적으로 제작된 그림이다. 이 밖에도 펜과 갈색 수채물감으로 말의 형태를 연구한 습작들도 함께 전해진다.

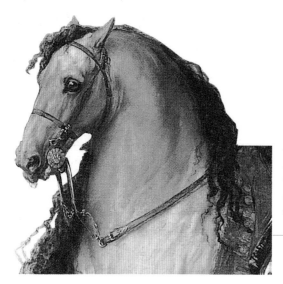

흘러내리는 갈기와 근육질의 커다란 목을 가진 말은
고상한 아름다움과 권력을 상징하는 인상을 더해준다.
반 다이크는 찰스 왕을 말의 등에 올라탄 모습으로 그려내
왕의 권위를 강조하는 한편, 그의 키가 150cm 정도 밖에
안 된다는 사실을 은밀하게 감추었다.

반 다이크의 몇몇 초상화의 배경이 되는 풍경화는
흔히 과소평가되었다. 영국에서 생활하는 동안 그는
발랄하고 화사한 수채 풍경화들을 많이 그렸지만,
예술적으로 평가받지 못한 채 남아 있다.

찰스는 전통적으로 '작은 조지'로 알려진 성 조지와 용의 이미지가 새겨진 금 로켓 목걸이를 하고 있다. 이 로켓은 군대를 통치하는 왕권의 표상이라는 점에서 매우 중요하지만, 찰스 그 자신에게도 개인적인 의미를 지녔던 물건이다. 그 안에는 그가 죽는 날까지 고이 간직한 아내의 초상화가 들어 있었다.

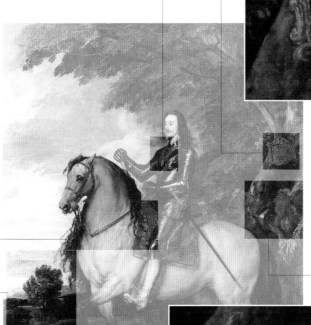

화려한 장식의 표지판이 인물의 신분을 암시한다. "위대한 영국의 왕 찰스Carolus Rex Magnae Britanniae"라는 이 문구는, 당시 잉글랜드와 스코틀랜드가 찰스의 아버지(스코틀랜드의 제임스 6세와 잉글랜드의 제임스 1세)에 의해 통합되었기에 중요한 의미를 지닌다.

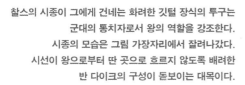

찰스의 시종이 그에게 건네는 화려한 깃털 장식의 투구는 군대의 통치자로서 왕의 역할을 강조한다. 시종의 모습은 그림 가장자리에서 잘려나갔다. 시선이 왕으로부터 딴 곳으로 흐르지 않도록 배려한 반 다이크의 구성이 돋보이는 대목이다.

말을 탄 초상화의 의미

반 다이크가 등장하기 전, 영국에서 기마초상화는 새롭고 진기한 것이었다. 말에 올라탄 모습의 기품 있는 이 초상화는 영국 왕에게 위엄과 권위라는 강력한 의미를 부여했다.

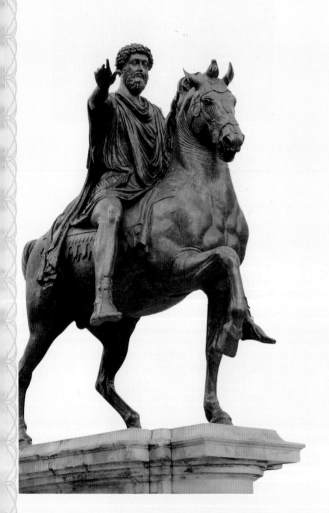

마르쿠스 아우렐리우스 황제의 청동기마상, 166년경.
현재까지 남아 있는 가장 중요하고 영향력 있는 로마 조각상 중의 하나다.

주제적인 측면에 있어 말을 탄 초상화는 로마 황제들을 도금한 청동상으로 만들어 불멸화하였던 고대로부터 시작된다. 가장 유명한 예는 대략 166년에 만들어진 마르쿠스 아우렐리우스의 조각상으로, 이 조각은 기독교 시대의 콘스탄티누스 황제를 묘사한 것이라고 잘못 알려진 덕분에 살아남을 수 있었다. 덕택에 이 조각상은 르네상스 시대에 이르러 말을 탄 기념비적 조각상의 부활에 큰 기여를 했고, 훗날 수많은 왕실초상화의 전형적인 모델이 되었다.

반 다이크는 영국에 도착하기 전, 이미 말을 탄 이탈리아 귀족의 초상화 몇 점을 그린 바 있다. 찰스 왕을 위해 그는 두 가지의 훌륭한 전형을 만들어냈다. 하나는 통수권을 장악한 군주의 표상으로서의 왕의 모습이고, 다른 하나는 군주가 말에서 막 내리려는 순간의 인간적인 면모다. 이러한 주제의 초상화들은 그 표현의 범위가 어떻든 간에 모두 초창기의 표본을 따른 것이었다. 하지만 그가 고대로부터 기법을 차용해 왔다고 해서 반 다이크의 창조력이 부족했다고 쉽게 단정할 수는 없다. 그보다는 의도적으로 로마 황제들의 이미지와 동일화시킴으로써 찰스 왕의 위엄을 강조하려 했다고 보는 것이 적절하다.

〈찰스 1세의 기마초상화〉는 왕의 장인이었던 프랑스의 국왕 앙리 4세의 초상화 혹은 영국 군주의 전통적인 초상화와 연결되기도 했다. 그러나 결정적인 연관성은 티치아노가 그린 신성 로마 제국의 황제 카를 5세가 말을 탄 초상화(1548)에서 찾아볼 수 있다. 비록 자세가 약간 다르기는 하지만, 모두 갑옷을 입고 있고 숲을 배경으로 한다는 점에서 다이크의 그림은 티치아노의 유명한 이미지를 그대로 연상시킨다. 카를 5세가 뮐베르크 전투에서의 승리를 축하하기 위해 티치아노에게 초상화를 의뢰했다는 점에서 이 둘의 관계는 더욱 중요한 의미를 띤다. 〈찰스 1세의 기마초상화〉에서 또한 찰스 왕이 위대한 군대의 지휘자임을 증명하려는 무언의 암시가 엿보인다.

대부분의 화가들은 말에 탄 초상화를 제작할 때 어느 정도 회화적 기교를 부렸다. 그들은 말 위에 앉은 사람이 키가 크고 위엄 있는 모습으로 보이도록 하기 위해 의도적으로 말을 조금 작게 그렸다. 또한 자신의 후원자가 높은 지위에 있다는 점을 암시하기 위해 말 옆을 따라 걷는 시종들의 모습을 포함시키기도 했다.

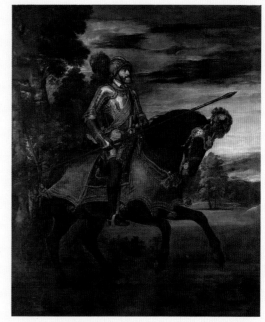

티치아노, 〈뮐베르크 전투 후의 카를 5세 *Charles V after the Battle of Mühlberg*〉, 1548. 말에 탄 초상화의 모범적 전례로, 갑옷을 입고 의기양양하게 말을 몰고 있는 강력한 왕의 이미지를 전달한다.

아르카디아의 목자

Et in Arcadia Ego c.1638

Nicolas Poussin 1594-1665

사색에 잠긴 듯 멜랑콜리한 분위기를 연출하는 이 그림은 프랑스 고전주의(118-119쪽 참조) 화풍의 절제된 이미지를 보여주는 대표작이다. 여기서 푸생은 "인간 존재의 무상함"에 대한 고상하고 기품 있는 사색적인 연상물을 창조했다. 이 주제는 미술과 문학의 영역에서 전혀 새롭게 등장한 것이 아니었다. 하지만 푸생의 그림은 이 주제를 가장 완벽하게 표현한 것으로 간주되어 오랫동안 푸생의 명성을 지켜왔다.

이 그림은 무덤의 비석 주위로 모여든 아르카디아의 목자 무리를 보여준다. 아르카디아는 원래 고대 그리스의 지명이었지만, 시인들에 의해 '영원한 지상 낙원'으로 묘사된 상상 속의 지명이기도 했다. 그곳에서 아무 걱정 없이 한가롭고 행복하게 노닐던 목자들은 고대의 무덤 앞을 우연히 지나치게 된다. 이 무덤에는 "ET IN ARCADIA EGO"라는 라틴어 비문이 적혀 있었는데, 이 예기치 못한 사건으로 인해 그들의 태평스러운 분위기는 산산이 부서진다. 갑자기 그들은 더 없이 행복하고 환희에 찬 생활도 어느 순간 끝나게 될 것이라는 사실을 알게 된 것이다.

이 비문의 정확한 의미에 대해서는 수많은 학문적 논쟁이 있어 왔다. 이 문구는 고대부터 사용된 것이 아니라 푸생의 시대에 만들어진 것으로 추측된다. 이 말은 일반적으로 "나 역시 한때 아르카디아에 있다"라고 해석되었다. 그러나 이렇게 해석할 경우 문법적으로 정확한 형태는 Et Ego in Arcadia가 되어야 한다. 결국 이 비문은 "아르카디아에도 나는 존재한다"를 의미하는, 죽음 그 자체가 던지는 경고로 보는 것이 더 적절할 것이다. 이러한 해석은 전통적으로 죽음의 상징이었던 해골을 비석 위에 놓는 것을 특징으로 하는 이전의 작품들을 보면 좀 더 설득력 있어 보인다. 후대 비평가들이 엄숙한 분위기의 여인이 죽음을 상징한다고 주장하긴 했지만 어쨌든 푸생은 이 그림에서 해골을 생략했다.

푸생은 이탈리아 화가 게르치노(1591-1666)가 1620년경에 그린 그림에서 영감을 받아 인생무상이라는 주제를 두 가지 관점으로 그려냈다. 최초의 시도는 게르치노의 그림을 보고 몇 년이 지난 1620년대 후반에 있었다. 첫 번째 그림은 해골이 포함되고 목동들이 무덤가에 도착하는 순간이 묘사되는 등 다소 전통적인 성격을 띠고 있다. 반면 현재 루브르 박물관에 소장되어 있는 두 번째 버전인 이 작품은 보다 고상하고 위엄 있어 보인다. 주제가 지닌 신파적 요소를 없애고 고요한 사색의 분위기를 살리기 위해 더욱 신경을 쓴 듯하다.

〈아르카디아의 목자〉는 푸생의 전성기 때 그려진 작품이다. 푸생은 파리에서 태어났지만, 화가로서 인생의 대부분을 로마에서 보냈다. 거기서 그는 고대에 대한 동경, 분명함과 절제에 대한 찬양을 티치아노식의 색채들과 결합시킴으로써 고전주의의 기본원리들을 공식화하였다.

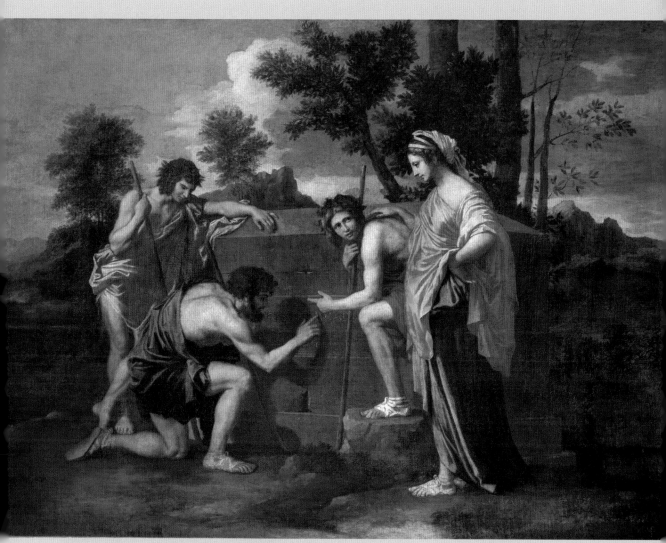

Nicolas Poussin, *Et in Arcadia Ego*, c.1638, oil on canvas (Louvre, Paris)

양식과 기법

프랑스 고전주의를 지배하는 원칙들은 질서·분명함·절제미다. 푸생은 자신의 위대한 작품들에 장식적이거나 감상적인 느낌이 조금이라도 끼어들 틈을 허용하지 않았다. 그는 가능한 한 단순하게, 그리고 질서정연하게 그려나갔다. 푸생은 이러한 목표를 위해 수고스러운 예비과정도 마다하지 않았다. 수많은 스케치를 한 뒤에도, 밀랍으로 만든 작은 모형들을 축소된 배경 위에 이리저리 배치하면서 화면 구성을 정교하게 조정하였다. 이 구성의 바닥에는 격자 눈금이 그어져 있었고, 측면에는 조정할 수 있는 틈이 있어서, 푸생은 아주 정확하게 화면의 원근과 명암을 표현할 수 있었다.

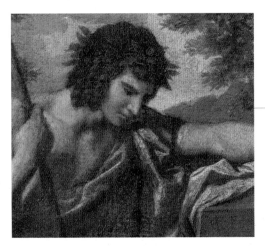

젊은 목자는 동료들이 비문을 해석하는 동안
조용하게 숙고하는 표정으로 쳐다본다.
팔을 무덤에 기대고 서 있는 목자의 자세는
오른쪽에 있는 여인의 자세와 균형을 이룬다.
이 두 인물들의 생각에 잠긴 표정은 화면
전체에 충만한 사색의 분위기를 더한다.

무릎을 꿇고 앉은 한 목자가 "아르카디아에도
나는 존재한다ET IN ARCADIA EGO"라고
새겨진 비문의 문구를 손가락으로 더듬는 동안,
그의 그림자가 무덤 위로 드리워진다.
목자의 팔 그림자는 전통적으로 죽음의
상징이었던 낫의 형상을 만들어낸다.

엄숙한 분위기로 사색에 몰두한 이 여자는 옷과
자세로 보아 지체 높은 신분인 듯하지만,
양을 치는 여인으로 해석되는 것이 일반적이다.
한편 일부 학자들은 그녀가 "죽음에 대한
체현體現"으로 존재하는 것이라 주장하기도 했다.

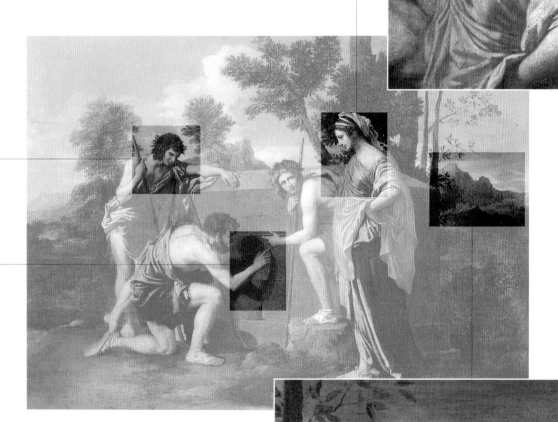

원경에는 바위산이 보이고, 전경에는 초목이
거의 없다. 대개 지상의 낙원 아르카디아를
초목이 무성한 전원의 모습으로 그리는 것이
일반적이지만, 이 그림에서 아르카디아는
그리스의 불모지와 보다 관련이 있는 듯하다.
다소 빈약한 이 배경은 그림의 엄숙한 주제에
더욱 주의를 집중시킨다.

프랑스 고전주의

푸생과 그의 동향인 클로드 로랭은 17세기 프랑스 고전주의를 대표하는 위대한 화가였다. 또한 푸생은 프랑스 아카데미 화풍의 기초를 형성하며 후대에 깊은 영향을 미쳤다.

고전주의는 본질적으로 감정보다는 이성에 호소하기 위해 고안된 양식이라 할 수 있다. 고전주의 화가들은 무엇보다 질서와 조화, 명쾌함을 숭상하며 잘 규정된 심미적인 원리들에 의거해 작업했다. 색채나 과도한 감정 표현으로 눈길을 끄는 것보다 형식과 장인정신이 훨씬 우월한 것으로 여겨졌다. 17세기의 고전주의는 바로크 양식(100-101쪽 참조)의 화려함과 대조를 이루었고, 19세기에는 개인주의를 강조하는 낭만주의 운동과 반대되는 것으로 여겨졌다. 또한 고전주의 예술은, 비록 고대에 대한 사랑 자체가 이 양식의 핵심적인 요소는 아니었지만, 고대에 대한 애정과 밀접한 연관성을 지니고 있었다. 많은 화가들은 그리스·로마 예술의 정신을 되찾으려 하였고, 특히 라파엘로와 미켈란젤로 같은 후기 거장들은 숭배의 대상이었다.

푸생은 일생 동안 고전적 전형을 담은 미적 지침을 공식화하였다. 그는 화가들에게 진지하고 도덕적인 자세를 북돋우는 주제에 집중해야 하며, 이를 규칙적이고 합리적인 태도로 다루어야 한다

고 조언했다. 또한 그 구성은 단순미를 지니면서 직접적이어야 하고, 보기에만 화려하고 눈부신 효과보다는 행동과 표정을 통해 그들의 메시지를 전달하는 것이 중요하다고 말했다. 푸생의 견해는 프랑스 아카데미의 교수법을 형성하였고, 19세기에 이르기까지 아카데믹한 화풍의 버팀목이 되었다(168-173, 174-179쪽 참조). 심지어 세잔 같은 근대 화가도 그에게 찬사를 보냈다. 세잔은 "자연으로부터, 푸생과 같이"라고 선언한 바 있다.

한편 클로드 로랭(1600-82)은 고전주의 풍경화를 대표하는 화가로, 그의 작품은 특히 후대 영국의 화가들에게 큰 영향을 미쳤다. 그는 주로 성경이나 신화에서 주제를 빌려왔지만, 그의 작품에서는 고대 황금기의 이상화된 장면이 특히 두드러진다. 그의 작품에서 고전적인 형상들은 새벽이나 일몰 때 볼 수 있는 이탈리아풍의 따뜻하게 빛나는 태양광으로 흠뻑 적셔져 있다.

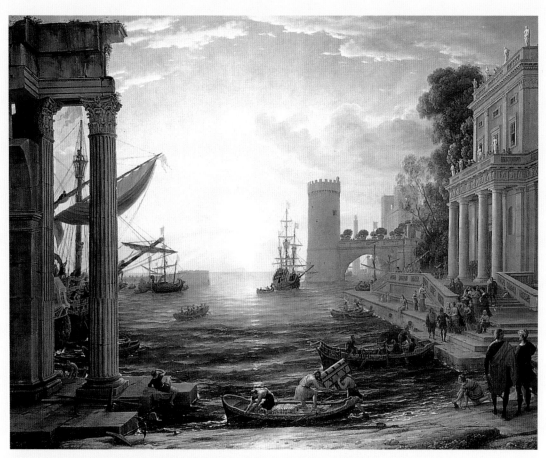

클로드 로랭, 〈시바 여왕의 승선을 준비하는 항구 *Seaport with the Embarkation of the Queen of Sheba*〉, 1648.
금빛으로 뒤덮인 고전 건축의 이상화된 세계는 로랭의 고전주의의 시적인 요소의 전형을 보여준다.

렘브란트 판 레인

야간 경비대

The Night Watch 1642

Rembrandt van Rijn 1606-69

이 그림은 렘브란트 판 레인이 그린 가장 유명하고 독창적인 작품으로, 한 주석자는 이를 "천재적 섬광"이라고 표현했다. 이 그림은 네덜란드에 많이 있던 지방 민병대 중 하나인 클로베니르Kloveniers 민병대원들의 집단 초상화로 의뢰되었던 것이다. 화면 중앙에 한 줄기 빛이 비춰진 사람들은 민병대의 지휘관이었던 프란스 반닝 코크 대장과 빌럼 판 라위턴뷔르흐 부대장이다. 붉은 장식 띠가 둘러진 검은색 제복을 입은 코크는 오른손에 부대 지휘봉을 들고 있다. 그는 민병대원들에 진군을 명령하듯이 왼손을 앞으로 뻗었다. 특히 손의 원근법은 대담하고 화려한 회화적 기교로 처리되었다. 코크 옆에는 멋진 황색 의상을 입은 판 라위턴뷔르흐가 있다. 그는 자신이 맡은 직무를 상징하는 미늘창(도끼와 창이 결합된 무기)을 들고 있다.

오늘날 이 그림은 〈야간 경비대〉라는 제목으로 널리 알려져 있지만, 이 제목은 엄밀히 말하자면 잘못된 표현이다. 이 그림 위에 쌓여 있던 먼지와 유약을 제거해보니 그 아래에는 밤이 아니라 낮의 장면이 드러났다. 그리고 이 장면은 사실상 경비의 장면도 아니었다. 렘브란트의 인물들은 복잡하고 다양한 행동을 취하고 있다. 그중 일부는 실제이나 다른 일부는 상징적으로 표현된 것이다. 이 그림은 어떠한 한 가지 사건만을 나타내지 않는다. 현재의 제목 〈야간 경비대〉는 18세기 말 야간 순찰대가 사실상 군대에 유일하게 남아 있는 직분이었던 시기에 비로소 붙여진 것이다.

민병대의 집단 초상화들은 네덜란드에서 흔하게 볼 수 있었지만, 이 그림은 다른 작품들과 사뭇 다르다. 렘브란트는 반복되는 여러 얼굴을 나열하기보다, 부대의 여러 가지 면을 상세하게 표현하였다. 특히 클로베니르 민병대의 전문 무기였던 머스킷 총(총구에 선조가 없는 구식 소총)의 사용법을 여러 측면에서 강조하려는 의도가 역력하다. 코크 대장의 바로 뒤에서 고전적인 옷을 입은 사람이 발포하는 동안, 또 다른 세 명은 총기를 사용하는 모습을 여러 방식으로 보여준다. 이는 소총 부대 그 자체를 알레고리적으로 의인화한 것이라고도 볼 수 있다.

〈야간 경비대〉는 1715년까지 클로베니르 민병대 본부에 전시되었고, 이후 암스테르담 시청으로 옮겨졌다. 새로운 장소에 끼워 맞추는 과정에서 그림 왼쪽 일부분이 잘려나갔고, 군사 두 명의 초상이 소실되었다. 현재는 코크가 게리 룬덴에게 주문한 〈야간 경비대〉의 축소복사본을 통해 사라진 부분의 모습을 짐작할 수 있을 뿐이다.

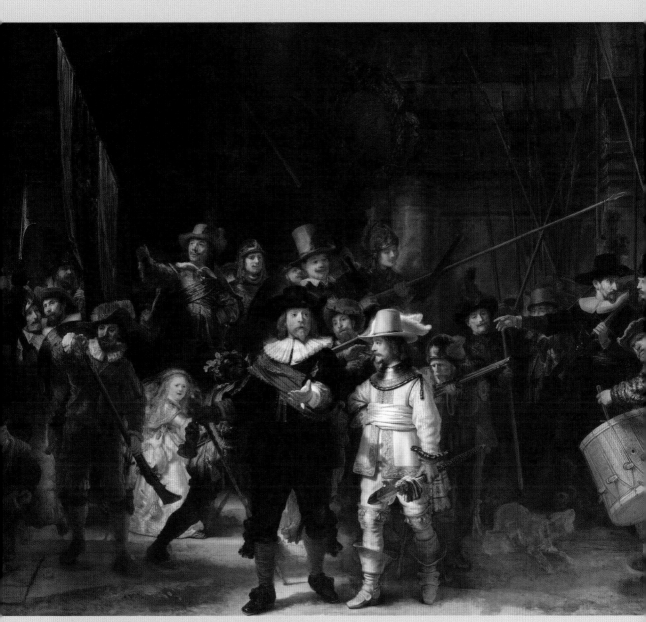

Rembrandt van Rijn, *The Night Watch*, 1642, oil on canvas (Rijksmuseum, Amsterdam)

양식과 기법

렘브란트가 이 작품을 준비한 과정은 거의 알려져 있지 않다. 대개의 경우 이러한 유형의 주문을 수행하는 화가는 주문자에게 사전 승인을 받기 위해 세부적인 드로잉을 제출하는 것이 관례였지만, 이 작품의 경우 남아 있는 어떠한 스케치나 드로잉도 없다. 다만 민병대원들 개개인의 모습을 그린, 불충분한 면이 있지만 작품의 준비 과정을 추정해볼 수 있는 습작 두 점만이 전해진다. 〈야간 경비대〉는 하나로 합쳐진 세 개의 캔버스에 그려졌다. 렘브란트는 어두운 배경 위, 흰 물감으로 밝은 부분을 그려내기 전에 검은색 혹은 갈색으로 인물들을 개략적으로 스케치하였다. 이렇듯 그는 아주 기초적인 배치만을 끝낸 후 캔버스 위에 직접 전체의 부분들을 거침없이 그려나갔다. 〈야간 경비대〉는 렘브란트의 솜씨를 유감없이 보여주는 작품이다. 엑스레이 검사로도 수정한 자국이 거의 발견되지 않았으며, 단지 넓은 공간감을 만들어내기 위해 창의 위치가 약간 이동된 것이 전부였다.

민병대원의 등 뒤에 모자를 쓴 채
눈만 내밀고 슬쩍 엿보는 듯한 이 인물은
렘브란트 자화상의 일부로 추정된다.

정성스럽게 만든 드레스를 입은 어린 소녀는 민병대원들
사이에서 특히 눈에 띈다. 그녀는 상징적인 인물이거나
아니면 이 민병대의 마스코트처럼 보인다. 그녀는 청색과
금색으로 된 민병대의 깃발 바로 아래에 서 있고,
허리띠에 걸려 있는 죽은 닭은 클로베니르 민병대의
상징인 맹금류의 발을 암시하는 듯하다. 그리고 거의
보이지 않지만 또 다른 소녀가 그녀 바로 뒤에 있다.

민병대원들 뒤편에 있는 현판에는
이 그림에 등장하는 인물들의
이름이 선임 순서대로 적혀 있다.

늙은 민병대원은 사용한 화약을 불어내며 총기를 소제하고 있다.
렘브란트는 그림 속에 머스킷 총을 다루는 여러 가지 세부
장면들을 포함시켰는데, 이는 아마도 당시의 무기 사용법을
소개한 소책자의 도판을 참고한 것으로 보인다.

렘브란트는 부가적인 세부묘사를 포함해 장엄한
구성에 유머러스한 분위기를 덧붙였다. 조그만
개가 북치는 사람을 향해 짖는 모습이라든지,
그림의 왼쪽 구석에서 난쟁이가 민병대원들
앞으로 달려가는 모습 등이 그러한 예다.

네덜란드 집단 초상화

집단 초상화는 17세기 네덜란드에서 유행하던 회화적 테마였다. 민병대 그림은 그 당시 가장 돈이 잘 벌리고 사회적으로도 명성을 얻을 수 있는 공식적인 주문이었다. 이 때문에 민병대는 위대한 화가들이라면 누구나 구미가 당기는 매혹적인 주제였다.

네덜란드 민병대는 시민 집단이 위기의 시대에 지역사회를 지키기 위해 군사 직인조합을 형성했던 중세에 기원을 둔다. 민병대는 모임이나 회의 장소인 돌렌doelens뿐만 아니라, 군사 기술 훈련을 위한 자체 사격장 등도 소유하고 있었다. 각각의 직인조합은 자신들의 전문 무기의 이름을 따서 명명되었다. 이 중 가장 규모가 컸던 암스테르담 직인조합은 원래는 석궁 부대였는데, 1522년에 무기를 화기로 바꾸고 클로베니르Kloveniers라는 명칭을 채택하였다. 클로벤kloven은 네덜란드어로 머스킷총을 가리킨다.

렘브란트가 활동하던 당시, 직인조합들은 민병대를 발전시켰고 주로 제식과 관련된 임무를 맡았다. 1581년 연합주가 탄생하기 전까지 암스테르담 같은 곳은 국가의 통제로부터 자유로운 독립 도시국가였고, 이로 인해 그들은 강한 시민 의식과 큰 긍지를 지니고 있었다. 결과적으로 민병대 본부는 명승지로 대접받았고 그 내부는 훌륭한 집단 초상화들로 장식되었다. 이러한 그림들에는 민병대를 이끄는 지도자들의 모습이 크게 부각되었고, 등장인물들은 그림 속에서 자신이 두드러지

는 정도에 따라 화가에게 차별적으로 사례금을 각자 지불하였다.

집단 초상화들은 그 웅장한 규모에도 불구하고 대부분의 경우 매우 정적으로 보였다. 이는 인물들이 서 있든 앉아 있든, 아니면 연회에 참석하든 간에 그들을 획일적으로 죽 늘어선 구도로 그려냈기 때문이다. 프란스 할스와 렘브란트는 이런 딱딱하고 획일화된 형식에서 벗어나, 운동감과 다양한 자세 등을 도입함으로써 집단 초상화의 새로운 전기를 마련하였다. 할스가 그린 성 게오르기우스 민병대 장교들의 만찬은 그 이전과는 다른 특별한 활기가 느껴지는 작품이다. 〈야간 경비대〉는 여기서 한 단계 더 나아가, 인물들에게 역사적 배경이 다른 다채로운 의상들을 입혀 동적이고 극적인 옥외 장면과 결합된 집단 초상화를 탄생시켰다. 그러나 이러한 혁신성에도 불구하고 민병대가 1650년 이후 쇠퇴의 길로 접어듦에 따라, 〈야간 경비대〉는 집단 초상화의 거의 마지막 작품으로 역사에 기록된다.

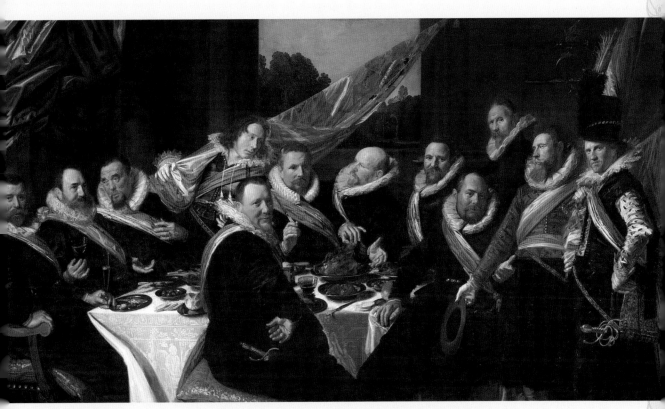

프란스 할스, 〈성 게오르기우스 민병대 장교들의 연회 *The Banquet of the Officers of the Saint George Militia Company*〉, 1616.
프란스 할스는 형식적이지 않은 구성과 활기찬 처리방식으로 집단 초상화의 새로운 장을 개척했다.

궁정의 시녀들

The Maids of Honor 1656

Diego Velázquez 1599-1660

복잡하게 얽혀 있는 이 그림은 서양회화의 위대한 명작들 중의 하나다. 그림 속 인물들의 신원은 확실하지만, 이는 단순한 초상화가 아니다. 벨라스케스의 복잡한 구성은 다양한 의미들을 암시한다. 이 그림은 확실히 등장인물들의 행동 그 자체를 다루고 있으며, 또한 화가로서 벨라스케스의 모습을 그대로 드러낸 듯하다. 화면 왼편은 거대한 캔버스 앞에 붓과 팔레트를 들고 서 있는 화가의 모습으로 채워져 있다. 그렇다면 그는 정확히 누구를 그리는 중일까? 얼핏 스페인의 왕 펠리페 4세의 딸인 금발의 마르가리타 공주를 그리고 있는 것 같다. 그녀는 화면 구성의 중심에서 이목을 끄는 모습으로 등장한다. 맨 오른쪽에는 어린 꼬마 니콜라스 데 페르투사토가 있고, 그 옆으로는 난쟁이 마리-바르보라와 시녀들이 공주를 둘러싸고 있다. 그녀 뒤에는 수녀와 경호원이 어두운 부분에 서 있고, 멀리 방 끝에는 궁정 시종장이 계단에 서서 어깨너머로 이들을 흘깃 쳐다본다.

이 시종장의 자세는 화면 바깥에서 무언가 흥미로운 일이 일어나고 있음을 암시한다. 문 왼쪽에 위치한 거울이 수수께끼의 열쇠일 것이다. 거울에는 붉은 커튼 주름 아래에 있는 왕과 왕비의 모습이 비치고 있다. 그들은 공주의 초상화를 그리고 있는 이 방에 잠시 들린 것일까? 아니면 벨라스케스가 그리고 있는 그림의 모델로서 자세를 취하고 있는 것일까? 비록 이 화가가 짓궂게도 의문의 요인을 남겨놓았지만, 후자가 더 적절한 답변인 것처럼 보인다.

그림에서 거울에 비친 영상을 이용하는 것은 새로운 기법이 아니었다. 벨라스케스는 얀 반 에이크의 유명한 걸작으로 그 당시 스페인 왕실의 소장품이었던 〈아르놀피니의 결혼〉에 영감을 받았던 것으로 보인다. 그러나 어떠한 화가도 감히 이처럼 새로운 양식을 착상할 엄두를 내지 못했다. 벨라스케스가 이 작품에서 자신을 두드러지게 표현한 반면 왕과 왕비를 배경의 작고 흐릿한 이미지로 축소시켰다는 것은 많은 것을 의미한다. 또한 이 작품에는 구성상 치밀하게 계산된 섬세함도 눈에 띈다. 공주와 시녀들, 그리고 화가의 시선은 관객 쪽으로 똑바로 향해 있다. 그러므로 짧은 순간 동안 감상자들은 벨라스케스가 실제로 이들을 그리고 있는 중이라는 인상을 받게 된다.

여러 해 동안 이 그림은 공주의 초상화로 왕실 공문서에 기록되어 있었다. 이 그림은 그려진 지 약 2백여 년이 지난 1843년에 이르러 전적으로 오해 때문에 붙여진 〈궁정의 시녀들〉이라는 제목을 얻게 되었다.

Diego Velázquez, *The Maids of Honor*, 1656, oil on canvas (Prado, Madrid)

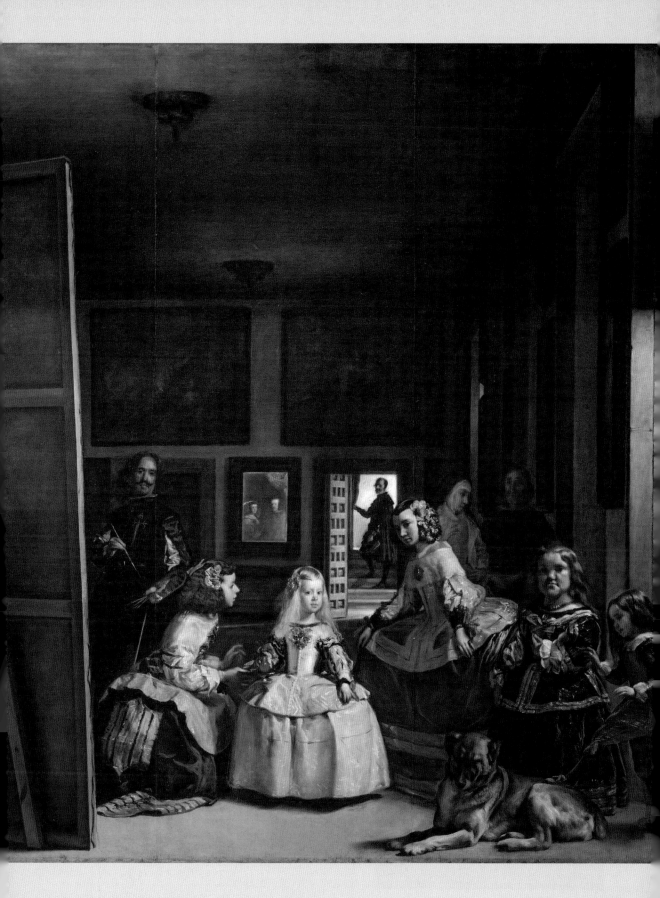

양식과 기법

양식적으로 벨라스케스가 남긴 위대한 업적은 스페인 회화에 새로운 사실주의적 감각을 도입했다는 것이다. 그는 모델들의 외관뿐만 아니라 그들의 자세와 빛의 분배에도 사실적 방식으로 접근하였다. 배경 뒤의 창문 틈과 열려 있는 문간으로부터 들어오는 빛의 양은 거울에 비친 모습을 식별할 수 있을 정도로 적절히 처리되었으며, 동시에 벽에 걸려 있는 그림들과 뒤에 있는 인물들은 어둠에 반쯤 가려진 상태다. 예의 바르게 절을 하는 한 시녀의 모습에서부터 오른쪽에 있는 꼬마의 장난스런 몸짓까지 등장인물들의 자세들 또한 다양하며 자연스럽게 처리되어 있다.

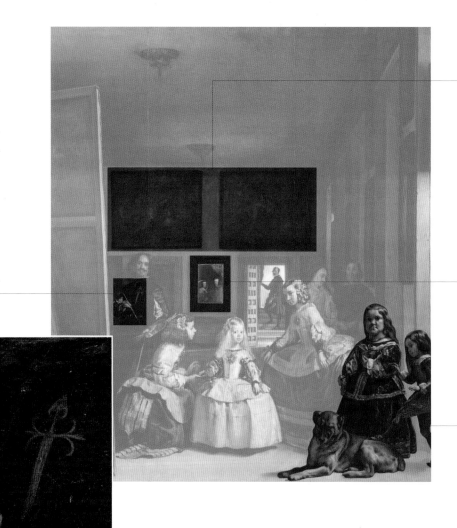

벨라스케스의 가슴 위에 있는 붉은 십자가 문양은
이 그림이 완성되고 나서 3년 후에 덧그려진 것이다.
이는 산티아고 십자훈장으로 벨라스케스는
1659년에 이 명예로운 훈장을 받았다.

벨라스케스는 자신의 그림 속 배경에 실제 명화들을 포함시켰다.
〈팔라스와 아라크네 *Pallas and Arachne*〉, 〈아폴론과 판 *Apollo and Pan*〉으로 확인되는 두 그림은 모두
벨라스케스의 제자인 후앙 마조가 그린 루벤스의 스케치 복사본이다.

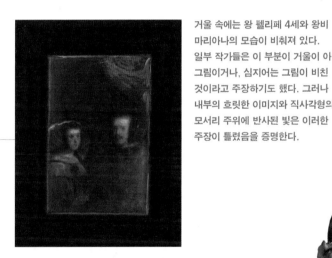

거울 속에는 왕 펠리페 4세와 왕비
마리아나의 모습이 비춰져 있다.
일부 작가들은 이 부분이 거울이 아니라
그림이거나, 심지어는 그림이 비친
것이라고 주장하기도 했다. 그러나
내부의 흐릿한 이미지와 직사각형의
모서리 주위에 반사된 빛은 이러한
주장이 틀렸음을 증명한다.

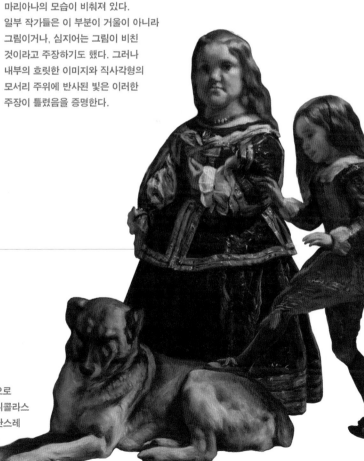

벨라스케스는 부수적인 인물들도 사실적으로
보이도록 세심한 주의를 기울였다. 어린 니콜라스
데 페르투사토는 발로 자고 있는 개를 장난스레
건드리고 있다.

모델의 자격

벨라스케스의 그림들은 스페인 궁정의 삶을 매력적으로 기록하고 있다. 그는 초상화의 모델을 왕족의 일가로 한정하지 않고 다소 지위가 낮은 신하들의 모습 또한 그림에 담았으며, 그들에게 존엄성을 부여하여 돋보이게 하였다.

초기 보데고네스(부엌 또는 선술집)에서 그림을 그리던 시절부터 벨라스케스는 모델의 가문이나 지위가 보잘 것 없더라도, 이들을 선입견을 배제하고 호의적으로 그리기로 결심했다. 그는 1623년 궁정화가가 된 이후에도 이러한 태도를 유지하였다. 왕의 곁에는 난쟁이들이나 익살꾼들, 어릿광대, 그리고 정신적으로나 육체적으로 장애를 가진 많은 이들이 있었다. 왕은 벨라스케스에게 그들의 모습을 그려달라고 여러 차례 요청했다. 그 결과로 탄생한 초상화들은 어느 면으로 보나 왕실의 후원자들을 그린 초상화만큼이나 인상 깊다.

궁정 광대들의 묘사는 전혀 새로울 것이 없는 주제였지만, 예전에 이들은 풍자적이거나 우스꽝스럽고 괴기스러운 사람으로 낮춰져 표현되는 것이 일반적이었다. 그러나 벨라스케스는 그들 각각을 한 개인으로 대하였고 그들의 결점을 정확한 사실주의적 감각으로 묘사하였다. 그 단적인 예로 프란시스코 레스카노의 초상화에서 그의 붓이 얼마나 정확했던지 의사들은 그림만 보고도 갑상선 질환이라는 모델의 병명을 정확히 진단할 수 있을 정도였다.

그러나 더욱 인상적인 것은 벨라스케스의 성격 묘사다. 〈돈 세바스찬 데 모라〉(1643-49년경)의 초상에서 벨라스케스는, 자신의 운명에 대한 원망과

벨라스케스, 〈돈 세바스찬 데 모라 Don Sebastián de Morra〉, 1643-49년경. 벨라스케스는 단조로운 배경과 대비되는 색조를 사용하여 강렬하게 응시하며 두 주먹을 움켜쥔 세바스찬의 모습을 그렸다.

벨라스케스, 〈엘 프리모 *El Primo*〉, 1636-44년경.
낮은 시점으로 그려진 기품 있는 이미지의 엘 프리모는 정식 의복을 입은 채 깊은 생각에 잠겨
있는 듯하다.

반항으로 신경이 곤두선 모델의 성격을 잘 포착
하였다. 이 난쟁이에게는 그럴만한 충분한 이유가
있었다. 왕실의 주인이 바뀌자 마치 자신이 왕실
재산의 일부인 양 다음 주인에게 넘겨졌기 때문이
었다. 이렇게 보면 세바스찬이 좋아했던 선물이
음식이나 포도주가 아닌 검이나 단도 등이었다는
사실은 이런 그의 성격을 충분히 대변해주는 대
목이라 하겠다.

이와는 뚜렷이 대조되는 벨라스케스의 다른
초상화 〈엘 프리모〉(1636-44년경)는 자신의 몸에 비
해 거대한 장부를 훑어보는, 차분하면서도 학식
있는 표정의 모델을 보여준다. 엘 프리모는 왕의
비서 중 한 명이었는데, 다른 난쟁이 동료들과 달
리 책임 있는 일을 맡아 느끼는 긍지가 그의 엄숙
한 표정에서 드러난다.

얀 페르메이르

우유를 따르는 하녀

Maid Pouring Milk c.1658-60

Jan Vermeer 1632-75

이 그림은 네덜란드 화가 페르메이르의 걸작으로 평가받는 작품으로, 화가의 명성이 극심한 쇠퇴의 길로 접어들었을 때에도 이 작품만은 비평가들로부터 변함없이 극찬을 받았다. 빛과 질감의 섬세한 차이를 묘사하는 페르메이르의 특별한 재능이 돋보이면서도 그의 평온한 세계관이 집약된 대표작이라 할 만하다. 〈우유를 따르는 하녀〉의 불후의 인기 비결은 어느 정도는 그 소박한 구성에 있다. 페르메이르는 대부분 그의 캔버스에 고상하고 잘 갖춰진 실내를 묘사하였으나 특이하게도 이 작품에서는 수수하고 정숙해보이는 하녀의 모습을 그려냈다. 페르메이르는 즐겨 그리던 호화로운 가구와 수놓인 직물, 스테인드글라스 대신 별 세간이 없는 초라한 부엌을 작품의 주제로 택했다. 멀리 있는 벽 위의 못들, 여기저기 갈라진 회반죽의 균열, 타일과 바닥 위의 먼지, 엉성하게 이어진 창틀과 깨어진 유리창 등 모든 부분이 정성스런 붓질로 수고스럽게 그려졌다.

하녀는 얼굴 생김새가 투박하며 건장한 체격이지만, 한편으로는 평온한 위엄을 드러낸다. 일부 평론가들은 그녀가 페르메이르의 하녀였던 탄네케 에버포엘이라고 주장하기도 했다. 그러나 무엇보다도 이 작품에서 가장 인상 깊은 부분은 방 안으로 흘러들어오는 빛을 묘사한 방식이다. 빛은 벽에 걸려 있는 바구니와 놋쇠 주전자의 일부분을 비추지만, 바로 그 위에 있는

조그마한 그림은 그늘진 어둠 속에 있다. 같은 방식으로, 테이블을 가로질러 명멸하는 햇빛을 나타내기 위해 페르메이르는 빵, 바구니, 그리고 질그릇 주전자에 흰 물감으로 얼룩점을 더해놓았다.

페르메이르의 작품 수는 그리 많지 않은 것으로 보이는데, 약 35점에서 40점 정도의 작품들만이 알려져 있을 뿐이다. 그는 자신의 고향인 델프트를 좀처럼 떠나지도 않았다. 사후에 페르메이르의 명성은 폭락하였고 그는 19세기에 와서야 겨우 재발견되었다. 이렇게 세상에 알려지지 않았을 때에도 〈우유를 따르는 하녀〉는 항상 큰 인기를 끌었다. 이 작품은 18세기에만 경매에 네 번 붙여졌고 그때마다 꽤 높은 가격으로 팔렸으며, 영국 왕립 미술원의 학장 조슈아 레이놀즈는 1797년 출판된 저서 『플랑드르와 네덜란드로의 여행 *Journey to Flanders and Holland*』에서 작품에 대해 찬사를 아끼지 않았다. 그러나 작품의 진정한 명성은 1907년 이 그림이 외국으로 팔리고 난 후에 보다 확고해졌다. 미술애호가들이 앞장서서 네덜란드의 정신을 담은 그림의 손실을 슬퍼하며 이 사건은 국가적인 차원의 스캔들로 발전했다. 결국 네덜란드 정부는 대중의 요구를 받아들여 1908년에 페르메이르의 이 명작을 재구매하였으며, 그림은 현재 암스테르담 국립미술관에 소장되어 있다.

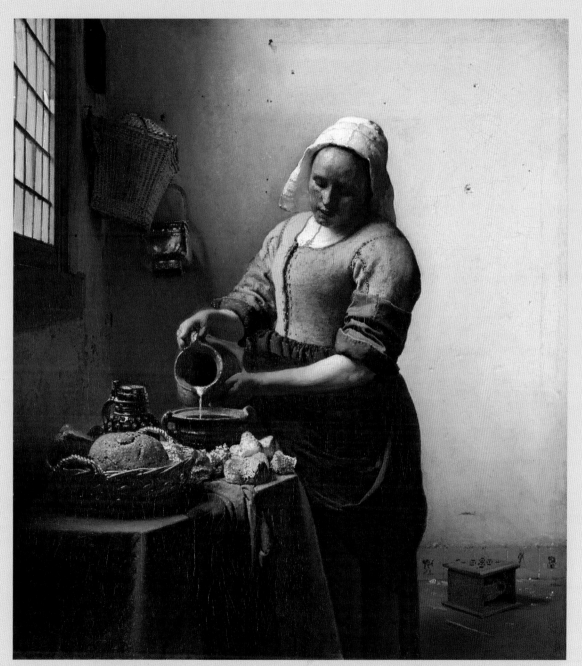

Jan Vermeer, *Maid Pouring Milk*, c.1658-60, oil on canvas (Rijksmuseum, Amsterdam)

양식과 기법

페르메이르의 작업 스타일에 대해서는 알려진 바가 거의 없으며 드로잉도 남아 있지 않다. 미술사학자들은 페르메이르가 그림을 그릴 때 사물들의 일정 부분의 윤곽을 포착하기 위해 카메라 옵스큐라Camera Obscura를 사용했을 것이라고 오랫동안 짐작해왔다. 그의 작품을 해석하는 데 있어 이 문제가 핵심적인 요인인 것은 아니지만 — 엑스레이 검사를 통해 페르메이르가 작품의 구성을 매우 많이 수정했음이 밝혀졌다 — 이는 페르메이르의 그림들 속에 나타나는 몇몇 비범한 효과와 그가 빛과 사물의 표면을 그렸던 방식을 설명할 단서가 될 수도 있을 것이다. 예를 들면, 이 그림에서 약간 초점이 맞지 않는 정물의 형태는 가공되지 않은 렌즈의 효과를 반영하는 것인지도 모른다.

페르메이르의 색채 감각은 이미지의
분명한 단순성을 더욱 강화시킨다.
작품의 초점은 빛이 바랜 붉은색,
담황색, 황토색과 대비를 이루는
노란색과 파란색 주변에 맞춰져 있다.

페르메이르는 표면에 반사되는 집중광 부분에 초점을 두고 정물의 세부 형태를 사실적인 기법으로
묘사하였다. 페르메이르는 당시에 유행했던 정확하게 조절된 필치로 사물들을 묘사하기보다는
노란색, 베이지색, 흰색을 느슨하게 찍어 조합하며 바르는 기법을 사용했는데 이는 멀리서 봤을 때
융합되면서 빛이 반짝거리는 효과를 만들어낸다. 한편 일부의 주석가들은 페르메이르의 거침없는 솜씨가
카메라 옵스큐라를 사용한 증거라고 보기도 했다.

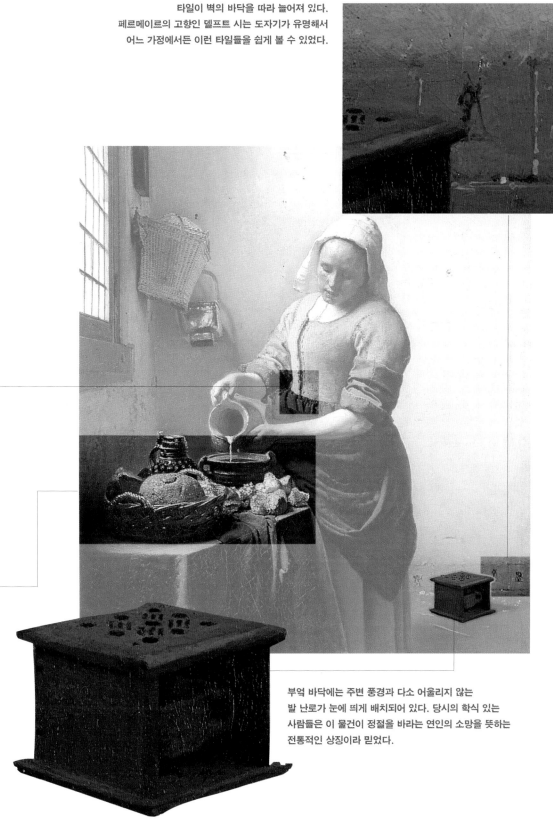

타일이 벽의 바닥을 따라 늘어져 있다.
페르메이르의 고향인 델프트 시는 도자기가 유명해서
어느 가정에서든 이런 타일들을 쉽게 볼 수 있었다.

부엌 바닥에는 주변 풍경과 다소 어울리지 않는
발 난로가 눈에 띄게 배치되어 있다. 당시의 학식 있는
사람들은 이 물건이 정절을 바라는 연인의 소망을 뜻하는
전통적인 상징이라 믿었다.

의미 없는 대상은 없다

페르메이르가 세련되게 묘사한 실내 장면은 너무나 자연스러워서 그 속에 숨겨진 메시지가 있다는 사실을 믿기 어렵다. 하지만 그것들은 네덜란드 미술에서 오랜 전통을 지녀왔던 상징들의 일부다.

저지대 국가 — 오늘날의 네덜란드·벨기에·룩셈부르크 — 의 화가들은 그 주제가 진지하건 가볍건 간에 일상생활의 모습으로 묘사하길 좋아했다. 예를 들어, 초기 네덜란드 회화에서 수태고지의 장면은 주로 평범한 가정의 실내를 배경으로 하고 있으며, 성모 마리아의 순결함은 백합이나 물주전자, 대야 같은 일상 생활용품으로 상징되었다. 이와 유사한 방식의 상징은 비종교적인 주제의 미술에서도 분명히 드러난다. 피터르 브뤼헐 (78-83쪽 참고)이 그린 농부의 춤과 축제 장면은 당시의 속담이나 격언과 관련된 세세한 상징 항목들로 채워졌다. 이처럼 회화가 담고 있는 상징과 교훈은 브뤼헐이 살던 시대의 대중에게는 쉽게 이해할 수 있는 것이었지만, 현대 감상자들이 이를 알아채기란 쉽지 않다.

이러한 추세는 17세기까지 급격히 퍼졌고, 상징에 관한 책들이 늘어나면서 더욱 발전되었다. 삽화의 일부가 수수께끼이고 다른 일부는 교훈인 책의 형식이 네덜란드에서 굉장한 인기를 얻었다. 2천여 종이 넘는 다양한 상징 책이 출판되었으며, 그 안에는 수만 가지 개별 상징 항목들이 수록되어 있었다. 그중에서도 가장 인기 있었던 저서 가운데 하나인 『정신을 위한 인형 Sinnepoppen』에서 작가 루머 비셔는 "의미 없는 대상은 없다"라고 언급하기도 했다.

일부 화가들은 상징의 사용에 아주 개방적이었다. 예를 들어 얀 스테인(1625-79년경)은 자신의 작품에 〈사치를 조심하라〉 혹은 〈방탕한 가족 The Dissolute Household〉이라는 노골적인 제목을 붙이기도 했다. 이 문구는 아예 그림 속의 장부에 그대로 적혀있을 정도로 작품 속 상징을 직접적으로 드러냈다. 그러나 대부분의 화가들은 보다 수수께끼 같은 접근방식을 더 좋아했고 그 결과 현실과 상징의 구분은 자주 모호해졌다. 예를 들어 페르메이르의 〈버지널* 앞에 서 있는 귀부인 Lady Standing at the Virginal〉(1670-72년경)에 등장하는, "오직 한 사람을 위한 완벽한 사랑"을 뜻하는 에이스를 들고 있는 큐피드의 모습은 명백한 상징 형식을 보여준다. 그에 비하면 〈우유를 따르는 하녀〉에서 사랑의 또 다른 상징인 발 난로의 목적은 다소 불확실해보인다.

● 15-18세기 동안 유럽에서 널리 사용되었던 장방형의 건반
 악기: 역자

얀 스테인, 〈사치를 조심하라 *Beware of Luxury*〉, 1663년경.
북적대고 어수선한 집안의 모든 것들은 저마다 상징적인 의미를 가지고 있다.

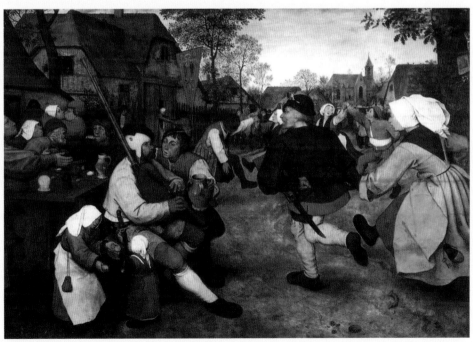

피터르 브뤼헐, 〈농부의 춤 *The Peasant Dance*〉, 1567년경.
이 장면은 당시의 여러 속담을 참조하여 인간의 어리석음을 강조하였다.

대운하에서 펼쳐지는 레가타

A Regatta on the Grand Canal c.1735

Canaletto 1697-1768

카날레토의 명성은 유일무이하다. 그 어떤 화가도 자신이 살고 작업했던 지역과 이렇게까지 동일시되지는 않았다. 뉴욕, 런던, 파리 그 어느 곳을 가보아도 도시에 한정해서 말할 화가가 없겠지만, 베네치아는 카날레토의 시선을 통해 언제나 우리 앞에 그 실체를 드러낸다. 이 그림은 카날레토가 그려낸 고향의 가장 인기 있는 풍경 중 한 장면을 보여준다. 카날레토의 전매특허인 선적인 엄밀함과 꼼꼼한 세부묘사로 그려진 이 풍경은 연례 보트 경기의 백미인 곤돌라 경기 장면을 묘사한 것이다. 경주 코스는 동부 베네치아에서 출발하여 대운하 전체를 따라 돈 뒤 운하의 갈림길인 볼타의 마키나Macchina에 이르는데, 맨 왼쪽에 그려진 화려한 건물이 바로 마키나다. 팔라초 발비 Palazzo Balbi 옆의 해상 플랫폼에 세워진 마키나는 시상식이 열리던 임시건물로 카날레토는 그 상단부를 공화정의 총독 알비세 피사니의 문장들로 화려하게 장식했다. 승자들은 이곳에서 군중의 환호를 받으며 화려하게 장식된 우승기와 상금을 수여받았다.

레가타는 베네치아의 축제 기간 중에서도 성모 마리아의 정화 축일인 2월 2일에 열렸다. 카날레토는 축제 분위기를 포착하려 애썼다. 축제의 참가자들은 흰색 가면, 검은 어깨 망토, 삼각 모자로 이루어진 전통적인 축제 복장인 '도미노domino'를 입고 있었으며, 발코니 곳곳은 화려한 깃발들로 장식되었고, 개인용 배 또한 정교한 깃털장식으로 화려하게 꾸며졌다. 운하 주변에는 경기가 잘 보이는 자리를 차지하기 위해 몰려든 구경꾼들의 작은 배들이 운집되어 있어 운하는 보통 때보다도 폭이 좁아보인다.

카날레토는 왜 이 특별한 장면을 그리기로 했던 것일까? 이를 이해하기란 어렵지 않다. 베네치아는 축제 기간 동안 관광객들로 넘쳐났고, 대부분의 관광객은 방문을 기념할 만한 기념품을 가져가길 원했다. 색채와 부분적인 내용들이 약간씩 다르기는 하지만 전체적인 구성에서는 이와 거의 유사한 몇몇 작품들이 남아 있어 이 작품이 관광 기념품의 역할을 했음을 알수 있다. 더 확실한 증거는 카날레토가 운하의 가장 대표적인 풍경들만을 모아 1735년에 출간한 판화 모음집 『베네치아 대운하 풍경 *Prospectus Magni Canalis Venetiarum*』속에 바로 이 경기 장면이 포함되었다는 사실이다. 카날레토는 이 작품의 구도를 1700년대 초반에 이미 대운하를 주제로 몇몇 작품을 남겼던 루카 카레바리스(1663-1730)에게서 차용했다.

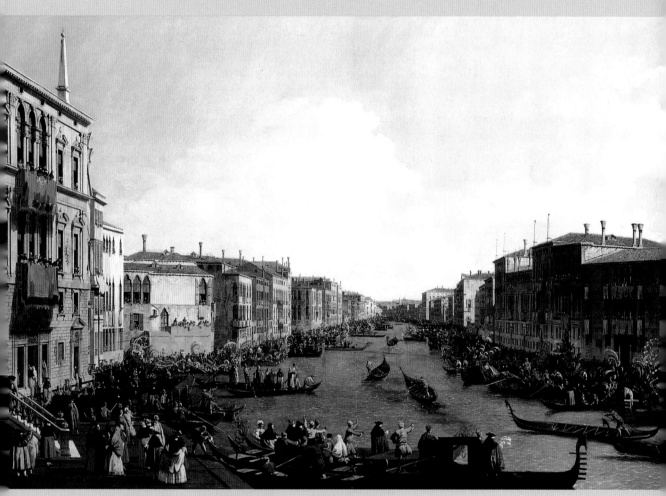

Canaletto, *A Regatta on the Grand Canal*, c.1735, oil on canvas (National Gallery, London)

양식과 기법

세부묘사에 탁월했던 카날레토의 눈은 화가로서 성공의 길을 열어준 일등공신이었다. 그의 작품에서는 장인의 솜씨로 정밀하게 묘사된 풍경과 현실의 아기자기한 장면들이 두드러진다. 카날레토가 이렇게 꼼꼼한 스타일을 완성했던 방식에 대해서는 다소 논쟁이 있어왔는데 그중에서도 특히 풍경들을 묘사하는 데 카메라 옵스큐라(134-35쪽 참고)의 도움을 받았을 것이라는 주장이 꽤 설득력을 얻고 있다. 그러나 여러 예비 드로잉이 큰 부분을 차지했던 것만은 확실하다. 카날레토는 베네치아의 풍경들을 무수히 스케치하면서 그 옆에 각 상점들의 업무 내용과 대문의 색채 등 여러 가지 특징을 주의 깊게 기록해두었다.

낮게 뜬 황금빛 태양의 따뜻한 기운이 운하의 왼쪽 제방을 따라 늘어선 건물 위를 비추고 있다. 저택의 창문과 벽면 곳곳은 검정 물감의 가늘고 정밀한 선으로 그려졌고, 테라스에 걸린 천은 대담한 붓 터치의 색채로 그려졌다.

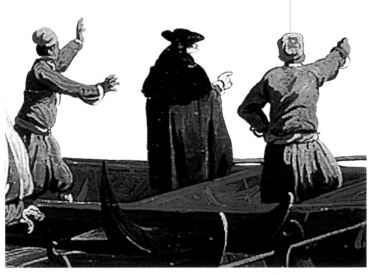

곤돌라 선수들이 경주를 펼치는 동안 흥분한 관중은 손을 흔들며 환호하거나 자신이 응원하는 주자들을 가리킨다. 이들의 동작은 화면 속으로 시선을 이끈다. 구경꾼들의 활기찬 몸짓과 다채로운 복장은 이 장면을 더욱 활기 있게 만든다.

빠른 붓놀림으로 그려진 불꽃 모양 장식은,
전경의 용 문양과 그림 중간의 황금 새 문양과
함께 뱃머리를 화려하게 장식한다.
수많은 관람객들을 따라 늘어선 이 문양들은
축제 기념품을 원하는 관광객들의 요구를
채워주기 위해 추가된 것들이다.

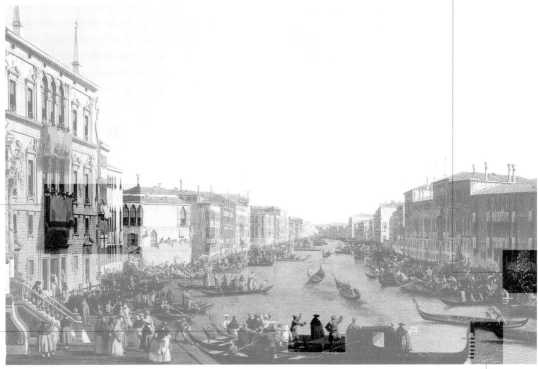

운하의 물결은 청록색 바탕 위에 흰 물감으로
간략한 선을 그리는 방식으로 쉽게
처리되었다. 아주 간단한 몇 가지 과정만으로
물결의 반짝거림과 찰랑거림을 효과적으로
표현했다.

실제 경관을
그리는 미술

카날레토는 베네치아의 도시 경관을 그리는 화가로 자신의 입지를 굳혔다. 이러한 유형의 그림들이 대개 아주 낮은 평가를 받았다는 점을 감안해볼 때 그의 성공은 아주 독특한 경우다.

대부분 유럽 국가에서 실제 경관을 그린 그림들은 창의성은 떨어지고 그저 성실한 솜씨를 가진 화가들의 분야로 인식되어 왔다. 이는 풍경화 중에서도 한참 뒤떨어진 것이었고, 여타 다른 장르의 회화작품들과 비교해봐도 수준 낮은 것으로 평가되었다. 실제 경관의 그림은 고상한 생각이나 역동적인 운동감을 포함하지 않으며, 어떤 심오한 감정이나 사상도 불러일으키지 않는다고 여겨졌기 때문이다. 간단히 말해 이 작업은 모사꾼의 일로 치부되었다. 그림 속에는 이것저것 많은 내용들이 그려졌고, 특히 시골 저택이나 사유지 묘사가 많았으나, 이에 대한 낮은 평판은 그림에 지불했던 대가가 턱없이 적었다는 사실로도 입증된다. 따라서 주로 실력이 부족한 화가들이 이 일을 도맡아왔다. 물론 약간의 예외가 있긴 했는데, 그중에서도 가장 두드러지는 인물이 보헤미안 화가

벤체슬라우스 홀라(1607-77)였다. 그러나 이런 화가들도 생계를 해결하기에는 역부족이었다.

이러한 상황은 사람들이 여행을 많이 하고 자신이 본 광경을 기념품으로 간직하길 원하는 풍조가 생겨나면서 서서히 변하기 시작했다. 그 변화에는 판화의 발전도 한몫 거들었다. 이때부터 화가들은 자신의 작품에 대해 좀 더 나은 보수를 받게 되었다. 실제 경관 그림의 유행은 이 분야의 개척작이라 할 수 있는 브라운과 호겐베르크의 〈세계의 도시들 *Civitates Orbis Terrarum*〉(1572-98) 연작으로 거슬러 올라간다. 여기에는 요리스 후프나겔 등의 재능 있는 화가들도 대거 참여하였다.

피라네시, 〈로마 광장 *Roman Forum*〉.
로마를 배경으로 한 동판화 연작 중 하나로
이 시리즈는 1745년부터 꾸준히 출간되었다.

데이비드 로버츠, 〈헤브론, 예루살렘 *Hebron, Jerusalem*〉, 1839. 로버츠는 성지를 정확히 묘사한 그림으로 큰 부자가 되었다.

18세기 유럽 주요 도시들을 중심으로 한 문화 순례Grand Tour가 큰 인기를 끌자 실제 경관 그림은 각광받는 미술 분야로 떠올랐다. 카날레토는 베네치아에서, 피라네시(1720-78)는 로마에서 풍경화로 큰 명성을 얻었다. 한 세기가 지나자 미술애호가들은 더 많은 이국적 주제들(178-179쪽 참조)과 풍경에 관심을 보였는데, 이런 류의 풍경화가들 중 단연 돋보이는 인물은 스코틀랜드 화가 데이비드 로버츠(1796-1864)였다. 그는 중동 지역 곳곳을 여행하면서 그림을 남겼다. 그의 작품은 카날레토와 마찬가지로 회화작품과 판화를 막론하고 모두 잘 팔렸다.

계약결혼

The Marriage Contract c.1743

William Hogarth 1697-1764

전성기 시절 영국을 대표하는 화가로 존경받은 윌리엄 호가스는 미술이 관람객의 곁으로 친숙히 다가갈 수 있는 길을 연 화가다. 회화작품들은 어쩔 수 없이 부유한 사람들의 손에 들어갔다 하더라도, 그 판화본은 수천 장씩 팔렸으며 대중으로부터 엄청난 인기를 끌었다. 〈계약결혼〉은 "유행에 따른 결혼Marriage a la Mode"이라는 표제를 단 여섯 점의 그림들 중 첫 번째 것으로, 그 당시 유행하던 결혼관계를 풍자적으로 보여준다. 이 연작은 스퀀 더 드 경의 겉멋만 든 아들과 평범한 중인 계급의 신부의 불행한 중매결혼 이야기를 소개한다. 그림 속에서 백작은 화면 오른쪽의 화려한 닫집 아래에 앉아 인상적인 가계도를 손가락으로 가리킨다. 그와 마주보고 계약서를 읽고 있는 안경 쓴 사람은 도시 상인이다. 서로의 협약 아래 상인의 딸은 값비싼 결혼지참금을 내고 귀족 가문의 일원이 되면서 신분이 상승하고, 백작은 이 결혼지참금으로 긴급한 재정 문제들을 해결할 계획이었다. 호가스는 백작에게 지참금을 넘기는 서기의 모습도 그려넣었다. 화면 왼편에는 이 계약에 아무런 관심도 없는 젊은 예비 부부의 모습이 보인다. 자아도취에 빠진 백작의 맏아들은 거울에 비친 자신의 모습을 응시하고 있고, 후에 신부의 애인이 되는 변호사 실버팅이 신부에게 말을 걸고 있다.

이어지는 연작 그림들에서 호가스는 빠른 속도로 몰락의 길로 접어드는 이 결혼의 소용돌이를 화면에 담았다. 스퀀 더 드는 어린 매춘부와 교제하다가 질투심으로 격분한 실버팅에게 살해당한다. 이로 인해 실버팅은 살인죄로 처형되고, 자포자기 상태의 어린 신부는 독약을 먹고 자살한다.

호가스는 사회적 · 도덕적 결함을 풍자하는 유사한 연작화들 〈매춘부의 일대기 *A Harlot's Progress*〉(1731)와 〈탕자의 일대기 *Rake's Progress*〉(1733-35년경)로 이미 큰 명성을 떨쳤고, 이 작품들은 판화로 제작되었다. 그 결과 회화작품보다는 판화가 더 많은 돈을 벌어준다는 사실을 알게 된 호가스는 1743년 〈유행에 따른 결혼〉 연작화를 완성했지만 그것들을 시장에 바로 내놓지 않았다. 판화본의 판매 준비가 된 1745년까지 그 그림들은 그의 전시실에 진열되어 있었다. 이것은 그림들이 팔리기 위해 시장에 나왔을 때를 대비한 센스 있는 전략임에는 틀림없었지만, 그 반응은 실망스럽기 그지없었다. 1751년 호가스는 대략 6백 파운드를 받을 수 있으리라 기대하며 작품을 경매에 내놓았다. 하지만 그는 예상가보다 턱없이 모자란 120파운드의, 그것도 단 하나의 입찰만을 받았을 뿐이었다.

William Hogarth, *The Marriage Contract*, c.1743, oil on canvas (National Gallery, London)

양식과 기법

호가스의 그림 대부분은 이야기상의 주요 대목들을 연작화의 한 장면으로 배치하는 전개방식을 택했다. 그렇기 때문에 그의 가장 어려운 작업은 가능한 한 사실적이고 자연스럽게 보이도록 하면서도 각 장면에 이야기의 주제를 압축적으로 표현하는 것이었다. 호가스는 그림을 연극의 에피소드와 유사하게 구성하기 위해 노력했다. 화면 속 배우들의 의미 있는 몸짓, 예를 들어 코담배를 맡는 백작 아들의 맥 빠진 태도나 안경을 꼼꼼하게 매만지는 상인의 모습 등에서 그들의 성격이 묻어난다. 그리고 각종 서류들, 벽에 걸린 그림 등의 소품들은 플롯을 강조하는 복선 역할을 한다.

호가스는 이야기에 보충설명을 하기 위해 배경 그림을 활용하였다. 젊은 예비부부 바로 위에는 그리스 신화에 등장하는 머리카락이 뱀인 고르곤 족 메두사의 머리를 그린 그림이 있다. 이는 앞으로 전개될 끔찍한 일들을 예견한다. 메두사 주변으로는 순교자와 수난자의 초상화가 걸려 있으며, 창문 왼쪽에는 전쟁 속의 인물로 과장되게 묘사된 백작의 초상화가 있다.

백작 아들의 발 아래에 개 두 마리가 사슬로 서로 묶여 있는데, 이들은 이 결혼의 명백한 상징이다. 개들은 젊은 예비부부와 마찬가지로 서로에게 전혀 관심을 보이지 않는다.

창문 밖으로 보이는 신축 중인 호화 저택은
백작이 부채를 지게 된 원인을 설명한다.
현재 백작의 돈이 다 떨어져서 건물 공사는
중단된 상태다. 이 건물은 재정 문제로
보류된 백작의 야심찬 포부를 암시한다.
아들의 결혼 대가로 받게 될 지참금으로
공사는 재개될 것이다.

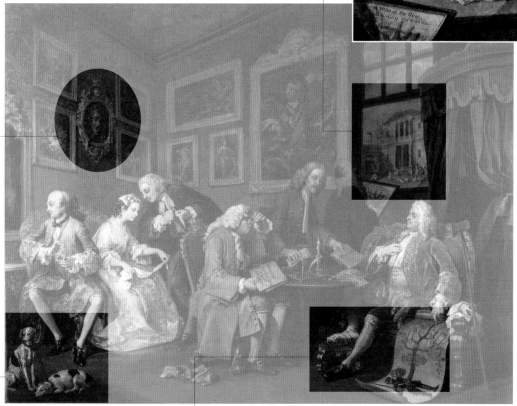

호가스는 인물의 성격을 재빨리 알아차리게 하는
수단으로 발을 이용하였다. 통풍에 걸려 발판에
올려놓은 백작의 발은 욕심 많은 삶을, 반대편의
겉멋 든 아들의 발은 나약한 태도를 의미한다.
백작 옆에는 정복왕 윌리엄 1세의 몸에서 뻗어나온
재밌게 그려진 가계도가 보이는데, 이는 역사 깊은
귀족 혈통임을 과시하는 백작을 풍자한 것이다.

회화에서 교훈 찾기

호가스가 품었던 원대한 야망은 높은 품격으로 진지한 주제를 다루는 역사화가가 되는 것이었지만, 그는 전혀 다른 장르, 즉 사회의 어리석음을 풍자하고 도덕적 교훈을 주는 연작화에서 성공의 길을 발견하였다.

서유럽에서 도덕적 주제는 종교화의 현세적 판형으로 자리잡으면서 오랫동안 인기를 끌었다. 중세의 화가들은 미덕Virtue과 패덕Vice의 알레고리적인 모습들을 그리기 시작했는데 때로는 이 둘이 서로 싸우는 형상으로 표현되기도 했다. 르네상스 시기에는 이러한 모습이 고대 신화의 신성神性으로 재현되었으며 도덕적 딜레마와 관련된 취향이 증가했다. 그중 가장 대표적인 테마가 바로 그 유명한 "갈림길에 선 헤라클레스"로, 미덕(거칠고 험난한 길)과 패덕(쉽고 평탄한 길) 사이에서 갈등하는 영웅의 모습이 그려진다.

화가들은 점차 일상생활의 장면 속에 도덕적인 메시지를 담기 시작했다. 도덕적인 교훈들은 주로 상징이나 문학 작품들을 통해 전달되었기에 이러한 그림들 역시 관객들에 의해 언제나 "읽혀"야만 했다. 예를 들어 피터르 브뤼헐의 농부 그림(137쪽 참조)들은 대개 널리 알려진 속담이나 격언에서 그 주제를 빌려왔으며, 그의 선배화가 히에로니무스 보스의 대부분의 작품 또한 마찬가지였다. 보스는 독일 작가 제바스티안 브란트가 쓴 인간의 어리석음을 풍자한 알레고리적인 시 「바보 배 *The ship of Fool*」(1494)로부터 영감을 끌어낸 화가들 중

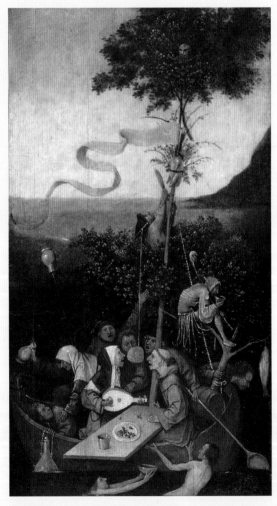

히에로니무스 보스, 〈바보 배 *The Ship of Fools*〉, 1500년경. 15세기 사회의 악덕을 풍자한 것이다.

해커봇의 죽음을 그린 호가스의 〈매춘부의 일대기 *A Harlot's Progress*〉, 1731. 판화본의 한 장면.

한 명이었다. 호가스의 경우, 그의 그림들에 나타난 풍자적인 사회비판은 존 게이의 『거지 오페라 *The Begger's Opera*』(1728)나 헨리 필딩의 소설들, 특히 『조지프 앤드루스 *Joseph Andrews*』(1742)나 『톰 존스 *Tom Jones*』(1749) 속의 풍자적인 내용들과 자주 비교되었다. 더욱이 연작화의 제목 〈유행에 따른 결혼〉은 존 드라이든의 희곡에서 따온 것이었다.

호가스의 풍자적이고 교훈적인 그림들은 그의 선배들보다 더 신랄하고 시사적이었다. 특히 이를 연작화로 제작하기로 결심하게 된 데에는 줄거리를 탄탄하게 전개하는 호가스의 탁월한 능력 덕택이 컸다. 호가스는 이 판화본으로 넓고 안정적인 미술시장을 개척할 수 있었다.

토머스 게인즈버러

앤드류 부부

Mr. and Mrs. Andrews c.1748-49

Thomas Gainsborough 1727-88

〈앤드류 부부〉는 영국의 화가 게인즈버러가 고향의 지역 화가로서 활동하던 초창기에 그린 명작으로, 이 작품은 실물과 꼭 닮게 그려내는 게인즈버러의 정교한 능력뿐만 아니라, 풍경화가로도 성공할 수 있었던 그의 재능을 함께 보여준다. 이 젊은 부부는 로버트 앤드류와 그의 부인 프란시스 카터다. 둘은 1748년 11월에 서픽의 서드베리에서 결혼했고, 이 그림은 결혼식을 기념하기 위해 직후에 그려진 것으로 알려져 있다. 게인즈버러는 부부의 사유지인 어베리Auberies에서 최신식 로코코풍(160-161쪽 참조)으로 우아하고 화려하게 차려입은 부부를 그렸다. 그림의 오른쪽 절반은 그들이 소유했던 농지와 숲의 서정적인 묘사에 바쳐졌는데, 이 광경은 오늘날에도 여전히 이곳의 위치를 확인할 수 있도록 사실적으로 그려졌다. 화면 중앙과 좌측의 원경에서 서드베리 교회의 탑과 래븐햄Lavenham 교회의 탑이 조그맣게 모습을 드러낸다.

게인즈버러는 비록 사회적 신분이 달랐지만 어린 시절부터 이 부부를 알고 있었다. 그들은 귀족 다음가는 지주 계급의 사람들이었고, 게인즈버러는 실패한 사업가의 아들이었다. 그래서 게인즈버러와 앤드류 둘 다 그 지방의 같은 중학교에 다녔으나, 게인즈버러가 낮은 신분의 견습화가가 되었을 때 앤드류는 옥스퍼드 대학으로 진학했다. 이런 신분상의 차이는 다소 거드름 피우는 듯한 모델들의 표정을 설명해줄 근거일지도 모르겠다.

이 초상화는 부부의 신분을 표시하는 더 명백한 증거를 담고 있다. 앤드류는 설정에도 없는 총을 들고 있는데, 바로 사냥면허를 소유할 수 있었던 특권을 누렸다는 표시다. 그는 또한 자신의 멋진 사유지에서 재력가의 분위기를 풍기는 자세를 취하고 있다. 게인즈버러의 어린시절, 시골 마을의 대부분이 공동 토지였음에도 앤드류의 집안은 막대한 수입을 올리는 부농이었다. 이들은 자신들의 토지를 공유지와 구별하기 위해 경계를 긋고 둘러 막았으며 철저하게 이익이 남는 방식으로 운영했다. 이 그림이 그러한 집안의 결혼 그림이라는 점으로 볼 때 이처럼 사유지를 두드러지게 묘사했다는 점은 그럴 만한 충분한 이유를 지닌다. 앤드류와 카터는 둘 다 토지에 관심이 있었고, 모두 결혼을 사유지를 합리적으로 관리하기 위한 정략적 목적으로 생각했을지도 모를 일이다. 이는 부부 사이에 흐르는 냉담한 분위기를 통해 짐작해볼 수 있다.

만약 게인즈버러가 다른 후원자들로부터 주문을 받았다면, 분명 그는 이런 식으로 작품을 그리지 않았을 것이다. 서드베리는 그의 고향이었고, 이제 막 화가로서 첫발을 내딛을 당시 그는 시골마을 풍경을 그리는 것 외에는 아무런 욕심도 없었다. 그러나 그 당시 풍경화의 주문이 거의 없었기에, 마지못해 '초상화가'로 생계를 유지해야만 했다.

Thomas Gainsborough, *Mr. and Mrs. Andrews*, c.1748-49, oil on canvas (National Gallery, London)

양식과 기법

게인즈버러는 초창기에 생계를 유지하면서 작품활동을 계속하기 위해 인물화와 풍경화를 따로 작업해야만 했다. 그는 얼굴을 그리는 솜씨에 비해 해부학적 표현에서는 다소 뒤쳐졌다. 그는 이 문제를 극복하려고 "인체 모형들"을 활용했다. 하지만 그의 초기 초상화의 인물들은 여전히 인형처럼 뻣뻣했다. 그에 비해 풍경화는 아주 자유롭게 다루었다. 게인즈버러는 이 시골 마을에서 스케치 여행을 계속했고, 세부적인 부분들까지 표현하기 위해 작업실에 관목의 잎이나 나무껍질 조각 등을 자주 주워왔다고 한다.

신부의 무릎 부분은 미완성으로 남겨졌다. 비평가들은 게인즈버러가 이 자리에 책을 그려넣거나 아니면 남편이 방금 사냥한 새를 그리려고 했을 것이라 주장했다. 게인즈버러가 왜 이 부분을 미완성으로 남겨놓았는지는 알려지지 않았다. 그러나 이 부부는 이 상태의 그림을 기쁘게 받아들인 것으로 보인다. 그림은 1960년까지 자손들이 보관하고 있었다.

사냥개가 주인 옆에 서 있다. 전통적으로 부부간의 정절을 상징했던 개는 결혼 초상화에 자주 등장했으나 사냥개가 그려진 것은 다소 이례적이다(반 다이크의 〈아르놀피니의 결혼〉(27쪽)과 호가스의 〈계약결혼〉(146쪽) 참조).

그림의 배경이 어딘지는 정확히 확인된다. 멀리 보이는 교회 탑은 게인즈버러가 태어났던 서드베리의 성 베드로 교회다.

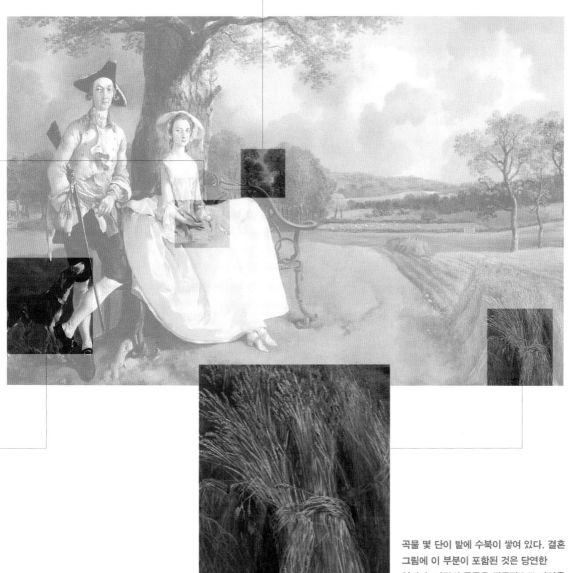

곡물 몇 단이 밭에 수북이 쌓여 있다. 결혼 그림에 이 부분이 포함된 것은 당연한 일이다. 다량의 곡물은 전통적으로 다산을 상징하였기 때문이다.

단란한 가족이 있는 풍경

자연스러운 분위기, 기념할 만한 순간의 설정이 돋보이는 게인즈버러의 〈앤드류 부부〉는 18세기에 영국에서 유행한 초상화의 발전적 형태인 '가족단란도Conversation piece' 양식을 대표한다.

오늘날의 기념사진을 연상시키는 '가족단란도'는 두 명 혹은 그 이상의 인물들이 등장하는 일종의 집단 초상화로, 여유로운 태도로 서로 대화를 하거나 사교를 나누고 있는 것이 특징이다. 모델들은 구체적인 배경을 뒤로 한 채 자세를 취하고 있으며, 실내외를 가리지 않고 대부분의 경우 자신의 집이나 사유지를 배경으로 삼는다. 이러한 배경의 설정은 초상화의 전통적인 기능인 자신들이 소유한 재산과 부의 과시를 보다 쉽게 할 수 있다는 장점도 지닌다. 한편 풍경은 대개 대저택의 정원을 배경으로 한 로코코 취향을 반영하였다.

가족단란도의 핵심적 요소는 격식적이지 않은 '자연스러움'으로, 특히 바로크 초상화(100-101쪽 참조)의 화려함과 웅장함에 대한 대안으로 발전한 초상화의 일종이다. 이러한 이유 때문에서인지 가족단란도는 일찍이 네덜란드에서 받아들여졌다. 그곳의 미술시장은 부유한 부르주아들에 의해 지배되었고, 이들은 귀족풍의 초상화의 허식적인 면에 그리 공감하지 않았기 때문이었다.

가족단란도는 18세기 초 필리페 메르시에(1689-1760년경), 조셉 판 아켄(1699-1749년경) 등의 외국 화가들에 의해 영국에 소개되었다. 비록 가족단란도의 진정한 선구자는 이류화가인 아서 데비스(1711-87)와 프란시스 헤이만(1707-76년경)이었지만, 아무튼 이 양식은 윌리엄 호가스를 포함한 많은 본국 화가들 사이에서 급속도로 퍼져나갔다. 게인즈버러는 런던의 성 마틴 레인 아카데미Saint Martin's Lane Academy에서 공부하고 있을 때 헤이만을 만났다고 한다.

1740년대에 이르러 가족단란도는 유행이 지나며 대도시에서부터 서서히 쇠퇴의 길로 접어들었지만 지방에서는 여전히 인기가 있었다. 게인즈버러의 가족단란도 〈앤드류 부부〉는 후자의 경우이지만, 한편으로는 가장 정성껏 그려진 그림 중 하나다. 화면 구성의 가장자리에 인물들이 배치된 것은 초상화에서는 이례적인 경우다. 고객의 입장에서는 이 구도가 재산을 과시할 수 있는 제일 좋은 방법이라고 설득당했을 터이지만, 사실 게인즈버러는 풍경을 그리는 데 더 관심이 많았다는 것 또한 한 번쯤 의심해보아야 할 것이다.

프란시스 헤이만, 〈아내 마가렛, 누이 마가렛 로저와 함께 있는 조지 로저 *George Rogers with His wife Margaret and His sister Margaret Rogers*〉, 1748–50년경

장-오노레 프라고나르

❧ 그네 ❧

The Swing c.1766
Jean-Honor Fragonard 1732-1806

약간의 장난기가 어려 있는, 경쾌한 분위기의 에로티시즘은 프랑스 혁명 이전까지의 프랑스 사회에서 만연했던 화려하고 경박한 로코코 양식(160-161쪽 참조)의 전형이다. 이 그림의 분위기 또한 재기 넘치면서도 태평스럽기 그지 없다. 물론 필연적으로 근대 관객들의 눈에는 이 그림이 간신히 살아남은 구시대의 산물로 비치긴 하겠지만 말이다.

이 그림의 기본적인 주제는 작품의 후원자였던 생-줄리앙 남작의 머릿속에서 착상된 것이었다. 줄리앙 남작은 주교가 그의 정부가 타고 있는 그네를 밀고, 자신은 덤불 속에 느긋하게 누워 이를 바라보는 모습으로 그려지길 원했다. 이는 곧 생-줄리앙이 프랑스 성직자의 세입징수 장관직을 맡으며 주교의 존재는 이빨 빠진 호랑이처럼 하찮은 놀림감으로 전락했음을 의미한다. 그렇지만 이 주제는 남작이 그림을 청탁하려 했던 첫 번째 화가가 겁이 나서 단념할 만큼 충분히 위험한 것이었다. 이 첫 번째 화가는 가브리엘 프랑수아 두아앵으로, 그는 의뢰를 거절하는 대신 프라고나르를 추천했다. 당시 프라고나르는 이제 막 프랑스 아카데미의 일원이 된 떠오르는 젊은 작가였다. 그런데 그는 이 그림을 위탁받은 것에 대해 조금도 불안해하지 않았으며 다만 구성상에서 몇 가지를 바꾸자고 주장했을 뿐이었다.

프라고나르는 주교의 역할을 배제한 채, 이 그림을 좀 더 전통적인 테마인 한 쌍의 젊은 연인이 나이 든 남편을 속이는 내용으로 변형시켰다. 그네는 그 자체로 불륜의 전통적인 상징이었다. 화가는 매혹적인 세부묘사로 이러한 관념을 더욱 부추겼다. 여인이 장난스럽게 공중으로 차올린 신발은 그녀가 순결을 잃었음을 의미한다. 반면 그녀의 애인의 뻗은 팔은 명백하게 남성의 성기를 함축한다. 심지어 화면 왼쪽의 큐피드 조각상도 입술에 손가락을 갖다대고 비밀스런 신호를 보내며 음모의 분위기에 가담하고 있다.

이러한 발랄한 분위기에도 불구하고 〈그네〉는 암울한 역사를 가지고 있다. 프랑스 혁명이 일어났을 당시 이 그림은 메나주 드 프레시니라는 사람이 소장하고 있었다. 그러나 그는 1794년 단두대에서 처형되었고, 그림은 압수당했다. 이후 이 그림은 1859년 루브르에 기증되는 것마저 거절당했다. 작품의 신세와 마찬가지로 프라고나르 역시 쇠락의 길을 걸었다. 당시 그는 성공적인 다작의 화가이자 로코코 양식을 이끈 빛과 같은 존재였던 프랑수아 부셰 밑에서 훈련을 받았다. 그는 계속해서 정진한 결과 갈망하던 로마상Prix de Rome(프랑스 아카데미에서 주어지는 이탈리아 유학 장학금)까지 받을 수 있었다. 이탈리아에서 5년을 보내고 프랑스로 돌아온 그는 화려한 규방 그림을 그리는 궁정 화가로서 크게 성공하였다. 그러나 프랑스 혁명이 다가옴에 따라 그의 양식은 급속히 시대에 뒤떨어진 것이 되었고, 말년에는 결국 잊힌 화가가 되고 말았다.

Jean-Honoré Fragonard, *The Swing*, c.1766, oil on canvas (Wallace Collection, London)

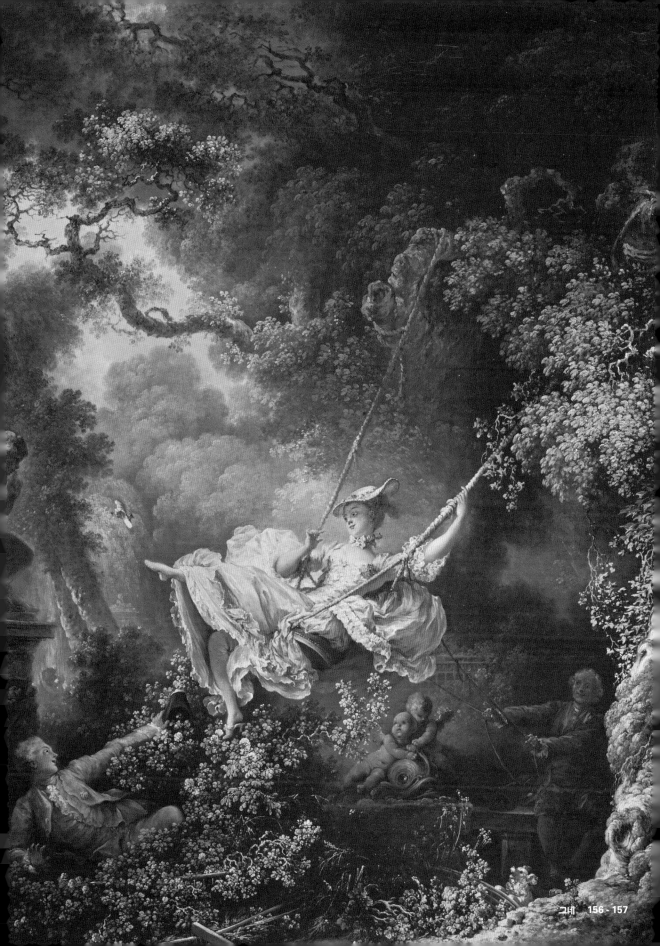

양식과 기법

변화무쌍함, 속도감, 관능성 등은 프라고나르 양식의 슬로건이었다. 그는 붓질은 생생해야 하며 거침이 없어야 한다는 생각으로 빠르게 그렸고, 일반적으로 밝고 부드러운 색감을 사용했다. 풍경화·인물화·풍속화·규방 그림 등 다양한 영역을 가리지 않고 다루었으나, 이 모든 것들은 하나같이 생기가 넘친다는 공통점을 지닌다. 빛은 무작위적으로 캔버스의 어느 한 부분만을 비추며 화면 속을 살짝 스쳐 지나가는 듯하다. 또한 프라고나르는 사물의 관능성을 강조하길 좋아했다. 〈그네〉에서도, 여인의 획 들린 치마와 살랑거리는 잎들 속에 이러한 측면이 묻어난다.

큐피드 조각상과 마찬가지로 이 조각상도 그림의 중심주제와 관련되어 있다. 푸티라는 이름의 날개 달린 아기정령들과 돌고래는 사랑의 여신인 비너스와 연관이 있다. 푸티는 사랑의 중계자이고, 돌고래는 바다에서 탄생한 비너스를 암시한다.

앞에 내버려진 부지깽이를 발견하고 나면, 빽빽한 숲으로 보이는 그림의 배경이 사실은 정원이었다는 것을 알 수 있다. 이러한 숲속 배경은 로코코 양식에서 매우 유행했다. 프라고나르는 작업실에 울창하고 화려한 관목들을 잘 보관하였다가, 이를 조합하여 그림 속 배경의 많은 부분들을 연출했다. 20세기에 이르러 사진작가 세실 비턴(1904-80) 또한 영국 왕가의 인물들을 찍을 때 이러한 풍경을 배경으로 적극 활용했다.

토실토실한 큐피드 조각상은 마치 이 호색적인 젊은 연인들이 벌이는
정사의 비밀을 지켜주려는 듯이 손가락으로 입을 가리고 있다.
로코코 회화에서 조각상은 종종 그림 속의 행위에 참여하기도 한다.
공모하는 듯한 분위기의 큐피드 상은 이 그림과 아주 잘 맞아떨어지는데,
당시의 사람들은 이 조각상이 프랑스 조각가 에티엔-모리스
팔코네(1716-91)의 실제 조각상인 〈위험한 사랑 *L'Amour
Menacant*(큐피드의 경고)〉을 모델로 삼았을 것이라 추측했다.

희고 작은 애완견은 탁월한 역설을 보여준다.
개는 전통적으로 정절을 상징하는데, 이러한
목적에 충실하게 이 개는 연인들의 부정을
알리려는 듯 크게 짖고 있다. 그러나 부정한
여인의 남편은 아무런 눈치도 채지 못하고 있다.

경쾌한 아름다움의 로코코 양식

로코코 양식은 건축과 장식적인 예술, 회화 등 다양한 분야를 총망라한다. 그중 회화에서의 위대한 업적은 주로 프랑스에서 일어났는데, 특히 장-앙투안 바토, 프랑수아 부셰, 그리고 프라고나르의 작품 등이 유명하다.

다른 많은 사조와 마찬가지로, 오늘날 로코코라고 알려진 이 이름 또한 처음에는 비꼬는 의미에서 붙여진 것이다. 이 용어는 로코코 양식이 거의 사라졌던 18세기 말에 와서야 창안되었는데, 분수와 돌집을 장식하는 데 쓰이는 화려한 조약돌을 의미하는 프랑스어인 로카유rocaille와 바로크 양식의 어원이 된 바로코barocco의 풍자적인 혼합으로 만들어진 것이다.

이 양식은 대체로 바로크의 화려함과 웅장함에 대한 반발로 18세기 초에 등장했다. 초기에 그 효과는

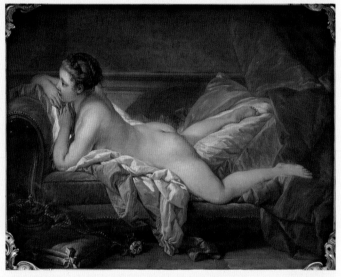

프랑수아 부셰의 유희적이고 관능적인 작품 〈누워 있는 여인 *Reclining Girl*〉(1751)의 주인공은 루이 15세의 연인인 루이즈 오 머피다.

실내장식과 가구와 같은 영역에서 강하게 나타났다. 대부분의 로코코 화가들이 디자이너였다는 사실은 우연한 일이 아니다. 회화에서 이 사조는 발랄함, 우아함, 경박함, 그리고 붓 터치의 경쾌함 등으로 특징지어진다. 사랑에 대한 주제가 특히 유행했고, 종종 목가적인 배경과 화려한 의상 등이 나타났다. 특히 바토(1684-1721)는 〈페트 갈랑트〉라고 알려진 양식의 그림과 깊은 관련이 있는 있는 화가인데, 이 그림은 고상하게 잘 차려입은 사람들이 이상화된 전원 풍경에서 휴식을 취하고

있는 것을 주요 내용으로 한다. 부셰의 가장 유명한 그림인 〈누워 있는 여인〉(1751)은 전형적인 로코코 양식의 장난기 가득한 에로티시즘을 나타낸다. 프라고나르의 〈그네〉는 로코코의 두 측면을 동시에 담아냈다. 간통에 대한 주제는 시대를 막론하고 도덕화의 하나로서 늘 존재했다. 그러나 프라고나르는 이 주제를 경박한 분위기로 나타내었으며 덤불에 가려진 익명의 피해자의 곤경에는 어떠한 관심도 보이지 않았다.

프랑스에서 로코코 양식은 프랑스 혁명 전의

바토의 〈페트 갈랑트 *Fête galante*〉, 연인들은 비너스와 큐피드 조각상이 있는 정원에 모여 앉아 노닥거리고 있다.

정치·사회구조인 앙시앵 레짐과 일정하게 연결되는데, 결국에는 같은 운명을 맞이하게 된다. 1770년대에 들어서자 취향의 흐름은 벌써 신고전주의의 엄격함과 도덕적 교훈을 지지하는 쪽으로 바뀌었다. 이러한 변화는 프라고나르가 왕의 정부를 위해 그린 그의 걸작 중의 하나인 〈사랑의 발전 *The progress of Love*〉(1771-73)에 대한 반응에서 나타났다. 이 그림이 너무 유행에 뒤처졌다고 느낀 그의 후원자는 1773년에 이 네 점의 그림을 화가에게로 돌려보내버렸다.

벤저민 웨스트

울프의 죽음

The Death of General Wolfe 1770

Benjamin West 1738-1820

미국인 벤저민 웨스트는 영국 신고전주의의 선구자로, 영국에서 역사화로 성공적인 삶을 산 최초의 화가였다. 〈울프의 죽음〉은 이러한 맥락에서 뛰어난 작품이다. 웨스트는 그림의 주제를 영국의 역사 중 최근에 일어났던 사건들에서 가져왔다. 1759년 제임스 울프 대령은 퀘벡의 요새를 포획하면서 프랑스와의 유명한 전투에서 승리를 거두었다. 이 승리는 캐나다의 지배권을 놓고 벌인 두 강대국 사이의 전쟁뿐 아니라 7년간의 전쟁에서 패권을 차지하는 데 결정적인 역할을 한 핵심적인 사건이었다. 이 핵심적인 전투에서 승리하기는 했으나 울프는 안타깝게도 승리가 눈앞에 왔을 때 죽음을 맞이했다.

웨스트는 이 극적인 순간에 초점을 맞추었다. 전장의 한 모퉁이에 울프는 치명적인 상처를 입고 쓰러져 있다. 그는 전우들에게 둘러싸여 있으며, 전우들은 근심에 찬 표정으로 쓰러진 사령관을 내려다보고 있다. 그러는 동안 그림의 왼쪽에는 전령사가 죽어가는 대령에게 마지막 위안이 되는 승리의 소식을 가지고 도착한다. 이 소식을 듣자 울프는 "주를 칭송하나이다. 이제, 나는 평화롭게 죽을 것입니다"라고 분명한 목소리로 말했다.

이 당시 역사화에 비교적 근대적인 주제를 선택하는 경우는 흔하지 않았다. 훗날 웨스트의 첫 전기 작가인 존 갤트(1779-1839)가 이러한 주제의 선택이 그리 혁명적인 일이 아니었다라고 기록하긴 했지만 말이다. 확실히 웨스트는 그림에 사실기록적 방식으로 접근하지 않았다. 화면 속의 거의 모든 인물들은 그 신원이 밝혀지긴 하지만, 그들 중 어느 누구도 실제 울프의 죽음 현장에는 존재하지 않았다. 미국 원주민 또한 순수하게 상징적인 의미만 있을 뿐이다. 그럼에도 불구하고 이 그림의 대중적인 인기는 영국에서 특별히 성공적이지 않았던 장르(역사화)가 발전하는 분기점이 되었다. 이러한 성공은 부분적으로 이 그림을 알아본 통찰력 있는 마케팅 덕분이기도 했다. 영국의 동판화가 윌리엄 울렛(1735-85)은 1776년에 이 작품을 판화로 찍었는데, 영국과 해외에서 엄청난 판매고를 기록하며 그 당시로서는 엄청난 액수였던 1만5천 파운드를 벌어들였다. 또한 이 판화작품으로 인해 역사적인 주제를 지닌 판화가 크게 유행하게 되었다.

〈울프의 죽음〉은 1771년 왕립 아카데미에 전시되었다. 여기서 이 그림은 엄청난 호응을 얻었고, 그로스벤너 경이 이 작품을 구입하게 된다. 그 후 1918년, 그의 후손 웨스트민스터 공작은 제1차 세계대전 중 연합군을 위해 큰 공헌을 한 보답으로 이 그림을 캐나다에 기증하였다.

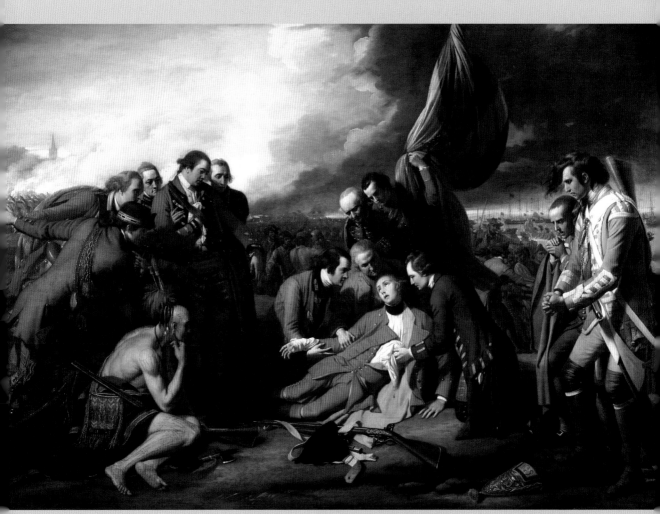

Benjamin West, *The Death of General Wolfe*, 1770, oil on canvas (National Gallery of Canada, Ottawa)

양식과 기법

과거의 유명한 그림들을 모방하는 것은 역사화에서 전통적인 일이었다. 웨스트는 〈울프의 죽음〉에서 그림의 구성을 죽은 그리스도에 대한 〈애도〉(12-17쪽 참조)의 장면의 틀 안으로 옮겨 놓았다. 그를 둘러싼 장교들은 슬픔에 찬 예수의 제자들을 상기시키고, 쓰러진 울프의 뒤에 있는 깃발은 빈 십자가의 이미지를 반영한다. 작품의 전반적인 분위기는 하늘에도 반영되었다. 어두운 구름이 죽어가는 울프 위에 어렴풋이 드리워진 반면, 승리한 영국 군인들 위의 하늘은 매우 밝게 처리되었다.

녹색 자켓을 입고 있는 인물이 전령사가 가져온 승리의 소식을 전한다. 그는 미국 출신의 정찰대원으로, 일부 사람은 그가 프랑스에 대항한 전투에서 중요한 역할을 한 로버트 로저 (1731-95)일 것이라 추정하고 있다.

이 미국 원주민은 미국을 의미하는 상징적인 인물로, 생각에 잠긴 듯한 자세는 그림에 사색적이고 고상한 분위기를 더한다. 웨스트는 미국 원주민을 그려넣어 이국적인 분위기를 더했다. 이는 영국의 관객들이 전통적인 역사화들 속 고전적인 의상이 자아내는 것과 비슷한 거리감을 갖게 하고자 고안한 장치였다.

웨스트는 여러 가지 감정 상태를 그림 속에 담았다. 전령사는 환희에 찬 모습으로 승리의 소식을 전해주러 달려오고 있다. 하지만 울프의 참상에 대해서는 아직 알아채지 못한 듯하다.

중심인물들 뒤편에서 느슨하게 감긴 깃발을 잡고 있는 이 장교의 신원은 헨리 브라운 대위로 밝혀졌다. 그는 그림 속 인물들 중 울프의 죽음의 현장에 실제로 존재했던 유일한 인물일 것이다.

울프는 부관들에게 부축을 받고 있는데, 그중 한 사람이 울프의 총상을 천으로 감싸고 있다. 사령관의 축 늘어진 자세는 쓰러져가는 영웅의 모습이지만, 구체적으로는 기독교의 주제인 〈애도〉를 바탕으로 그린 것이다. 웨스트는 현대적인 의상을 입은 주인공을 통해 그림에 현장감과 동시대적 직접성을 부여함과 동시에 전통적인 이미지와의 강한 연관성을 보여주었다.

근대적인 역사화

사령관 울프의 죽음을 그린 웨스트의 작품은 일반적인 역사화의 형식이나 내용에 대한 대중들의 태도를 변화시킨 혁명적인 그림으로 평가된다.

이 그림의 명성은 웨스트의 전기 작가인 존 갤트가 소개한 일화에 많은 도움을 받았다. 그에 따르면 새로 창립된 왕립 아카데미의 의장이었던 조슈아 레이놀즈는 웨스트가 근대 의상을 입은 인물들이 등장하는 역사화에 착수했다는 사실을 알고서 크게 혐오감을 나타냈다고 했다. 그는 이 미국인 화가를 만나 최고의 역사화가들이 추구해야 할 궁극적인 목적인 고결함과 영원성을 그림 속에 부여하기 위해 고전적인 복장의 인물들을 그릴 것을 촉구했다.

하지만 웨스트는 이 사건이 "그리스·로마인들에게 알려지지 않은 지역"에서 일어났다고 주장하며 이러한 절충안을 거절했다. 그는 덧붙여 "역사가의 펜을 이끄는 진실과 화가의 붓을 이끄는 진실은 동일하다"고 했다. 레이놀즈는 완성된 그림을 보기 전까지는 이에 대해 납득하지 않았다. 하지만 막상 그림을 보고 난 후에 레이놀즈는 "웨스트가 이겼으며 그는 마땅히 그렇게 그렸어야 했다"라고 인정했다. 게다가 이 왕립 아카데미의 의장은 이 그림이 "미술에서의 혁명적인 경우"라며 작품을 극찬하기까지 했다.

이러한 설명이 자주 언급되기는 하지만 이는 크게 잘못 알려진 것이었다. 〈울프의 죽음〉 이전에도 역사화가들은 종종 자신의 그림에 근대적인 의상을 입은 인물들을 표현했고, 레이놀즈도 당연히 그 사실을 알았을 것이다. 실제로 이러한 주제의 초기 버전은 1763년에 영국화가인 에드워드 페니에 의해 제작되었는데, 여기서도 동시대적 의상을 입은 등장인물들이 나타난다. 사실 영국의 역사화가들은 프랑스 역사화가들처럼 고전적인 의상에 지나치게 집착하지 않았다(172-173쪽 참조). 또한 웨스트 그 자신은 확고한 근대주의자도 아니었다. 십여 년 후, 웨스트는 〈넬슨의 숭배 *Apotheosis of Nelson*〉를 그리면서 영국군 속에 영웅과 천사의 모습을 그려넣기도 했다. 하지만 영국에서 작업했던 이방인으로서 웨스트와 그의 미국인 동료 존 싱글턴 코플리(1738-1815)가 역사화라는 장르에 새로운 숨결을 불어넣었다는 것만은 누구도 부인할 수 없는 분명한 사실이다.

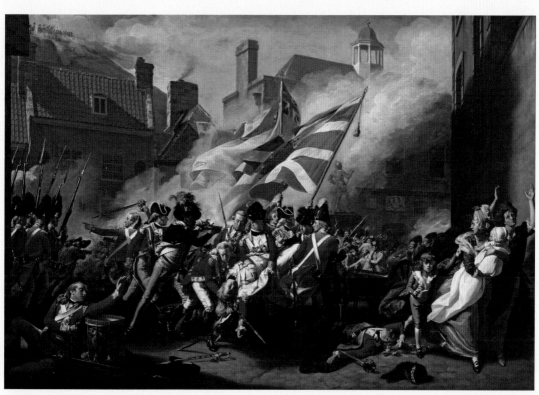

존 싱글턴 코플리, 〈1781년 1월 6일 페이어슨 장군의 죽음 *The Death of Major Peirson, January 6, 1781*〉, 1783.
코플리가 그린 위대한 역사화 중 하나인 이 작품은 저지Jersey 섬에서 프랑스 군대를 물리친 영국군을 기념하는 한편 전투에서 목숨을
잃은 젊은 페이어슨 장군에게 경의를 표하는 그림이다. 이 작품은 극적인 색채와 운동감으로 고결한 근대의 영웅을 그린 웨스트의
양식을 한층 더 발전시킨 것이었다.

자크-루이 다비드

❧ 마라의 죽음 ☙

The Death of Marat 1793

Jacques-Louis David 1748-1825

프랑스 화가 다비드만큼 시대정신을 완벽하게 담아낸 화가도 드물 것이다. 그는 프랑스 혁명의 격동기를 살았고, 그 격렬한 여파의 한가운데에 속해 있었다. 주요 정치적 지도자들과의 직접적인 친분과 아울러, 혁명 운동에 열정적으로 투신함으로써 다비드는 당시의 흥분과 공포를 담아내는 데 있어 독보적인 위치를 차지했다. 이 그림은 프랑스 혁명 중에 일어났던 가장 핵심적인 사건을 기리고 있다. "민중의 친구"라는 별명이 있던 마라는 프랑스 혁명 후에 설립된 새로운 정치기구인 국민공회의 일원이자 급진적인 자코뱅 공화당을 이끈 지도적 인물이었으며, 로베스피에르, 당통과 함께 프랑스 공화정을 실질적으로 운영한 지도자 중 한 사람이었다. 그러나 반대 세력에 대한 급진적인 숙청은 두려움과 함께 원한을 불러일으켰고, 급기야 1793년 7월 13일 목욕을 하던 중 살해되고 말았다. 그를 암살한 자는 온건파였던 지롱드 당을 지지하는 샤를로트 코르데라는 젊은 여자였는데, 이 사건 후 나흘 뒤 단두대에서 처형되었다.

다비드는 즉각 이 비극적인 장면을 화폭에 담음으로써 죽은 지도자를 기리기로 결심했다. 다비드의 개입은 어쩌면 너무나도 당연한 일이었다. 다비드 자신도 국민공회에 선출된 회원이었고, 마라의 친구이자 동료였기 때문이었다. 실제로 그는 사건이 발생한 전날에도 마라의 집을 방문하였다고 한다.

이 그림에서 다비드는 설득력 있게 사실을 기록함과 동시에 선전 효과도 극대화했다. 마라는 심각한 피부병을 앓고 있었기 때문에 수시로 찬물 목욕을 해야만 했다. 이는 시간이 많이 소요되는 일이었으므로 그는 목욕을 손님 접대같은 공식적인 업무와 병행하곤 했다. 다비드 또한 이러한 손님들 중 한 사람이었기에 그는 이 정치가가 욕조 안에서 자주 편지를 쓴다는 사실을 알고 있었다. 또한 마라가 피부병 때문에 식초를 먹인 터번을 썼고, 상처가 욕조의 금속 표면에 닿지 않도록 하기 위해서 욕조 안을 시트로 씌운다는 사실도 알고 있었다. 하지만 동시에 다비드는 마라의 불결한 흔적들을 조심스럽게 제거하였으며, 또한 부대시설이 잘 갖추어진 마라의 욕실을 검소하고 단순한 배치로 바꿔놓았다.

한동안 이 그림은 성화聖畵와도 다름없는 지위를 차지했다. 이 그림은 그 운명적인 욕조와 함께 루브르의 안뜰에서 전시되었다. 그러나 다비드의 인기가 떨어진 후에 〈마라의 죽음〉은 작가에게 돌려보내졌고, 그는 그것을 가지고 브뤼셀로 망명한 뒤 그곳에서 여생을 마쳤다.

Jacques-Louis David, *The Death of Marat*, 1793, oil on canvas (Musees Royaux, Brussels)

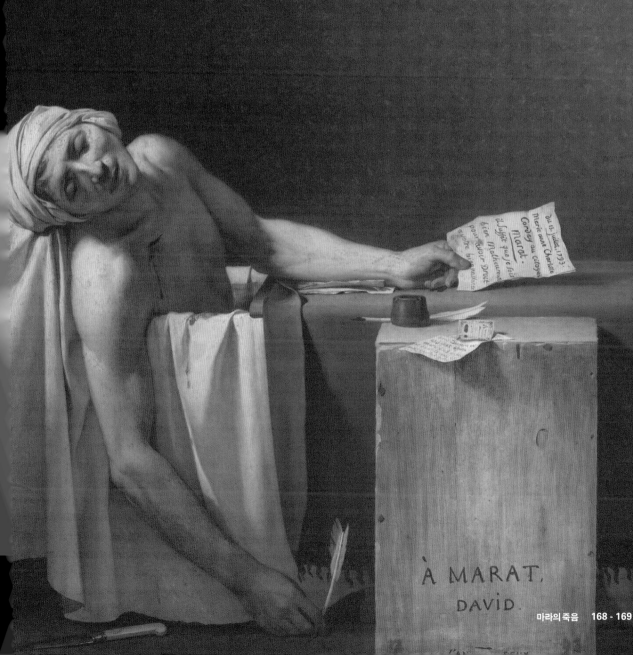

À MARAT.

DAViD.

다비드의 엄격한 신고전주의 양식(172-173쪽 참조)은 순교자의 초상화에 훌륭하게 맞아 떨어진다. 그는 관계없는 세세한 부분 모두를 조심스럽게 삭감했다. 배경은 어둡고 불명확하며 출처를 알 수 없는 강한 한 줄기의 빛이 집중 조명의 극적인 효과를 내면서 마라의 얼굴과 팔을 비추고 있다. 시신 자체도 이와 동일한 엄격한 잣대로 다루어졌다. 멜로드라마적인 어떤 암시도 허용하지 않은 다비드는 칼에 찔린 상처와 피, 그리고 칼을 반쯤 드리워진 어둠 속에 배치했으며 화면의 초점은 죽은 친구의 축 늘어진 팔에 맞춰졌다. 여운을 더하기 위해 그는 마라의 자세를 성모 마리아가 그리스도의 시신을 무릎 위에 안고 있는 전통적인 종교 이미지인 피에타상의 그리스도의 자세에서 빌려왔다.

다비드는 그림에서 고상하지 못한 면들을 조심스럽게 삭제하였다. 여기서는 마라의 결함인 피부병의 흔적이 보이지 않는다. 그의 부드럽고 창백한 몸은 고대 대리석 조각상 같아 보인다. 심지어 가슴에 있는 칼에 찔린 치명적인 상처도 불쾌감을 주지 않는다.

샤를로트 코르데가 마라를 살해할 때 사용했던 피로 물든 푸줏간 칼은 바닥에 내버려져 있다. 이러한 세부묘사는 예술의 파격적인 또 다른 면을 보여준다. 실제로 코르데는 달아나려고 하지 않았으며, 오히려 체포되기를 기다렸다고 한다.

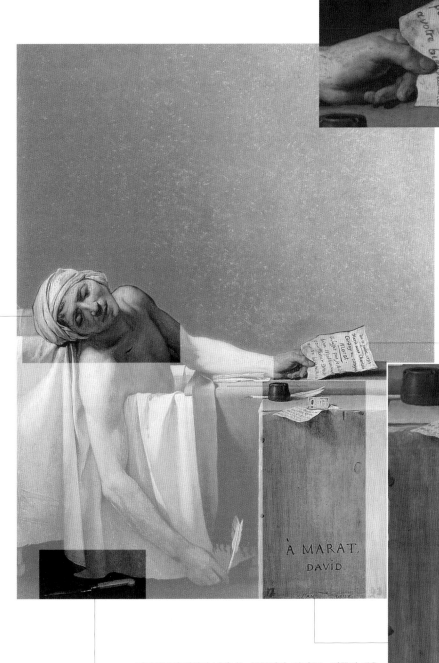

마라는 왼손에 피가 묻은 메모를 여전히 쥐고 있는데, 이것은 샤를로트 코르데가 쓴 자신의 소개장이다. 이를 통해 그녀가 마라에게 자비를 구하려 한 것으로 추측된다. 하지만 실제로 마라가 샤를로트로부터 기대했던 것은 지롱드 당에 대한 유용한 정보였다.

À MARAT,
DAVID.

카라바조의 영향이 나타나는 부분이다. 다비드는 앞쪽에 매우 사실적인 정물을 그려넣었다. 나무상자를 뒤집어놓은 임시 책상 위에는 잉크병과 깃펜, 그리고 편지와 돈이 놓여 있다. 이 중 편지와 돈은 미망인을 위한 마라의 자비로운 심성을 상징적으로 표현하기 위해 포함되었다. 나무상자의 아래쪽에 "마라에게 바친다, 다비드"라고 쓴 글귀가 보인다. 다비드는 일반적인 사인 대신 마라에 대한 헌정의 의미를 표시했다.

신고전주의와
프랑스 혁명

18세기 말에 이르러 신고전주의는 서양미술에서 지배적인 영향력을 발휘하였다. 이 양식은 고대 그리스·로마의 정신을 부활시키고자 하는 욕망에서 출발하였는데, 특히 프랑스에서는 혁명적 정치 상황과도 깊은 연관을 맺고 있다.

프랑스에서 신고전주의의 확산은 혁명의 급격한 소용돌이와 맞물려 일어났다. 많은 방면에서 이 두 운동은 서로 영향을 주고받으며 발전하였다. 자기 규율에 대한 강조와 경박함에 대한 반감을 특징으로 하는 신고전주의 정신은 18세기 초 우아하고 귀족적인 사회에서 성행했던 로코코 양식과는 대조되는 것이었다. 이는 사회·정치 전반에서 일어난 혁명적 변화와도 일치했다. 다시 말해 군주제를 폐지하고 이들의 폐단을 제거함으로써 고대 로마의 정신을 시민 사회 속에서 부흥시키고자 한 욕구 아래 신고전주의가 확산되었다.

다비드는 국가의 엄혹한 분위기에 부응하면서 자신의 작품에 공화정의 미덕, 그리고 국가를 위한 개인의 희생을 표현했다. 그의 대표작 중 하나인 〈호라티우스의 맹세〉는 고대 로마의 역사를 주제로 삼고 있다. 이 작품에서 로마를 대표하는 삼형제는 팔을 쳐든 채, 이 전쟁에서 자신들이 죽을 수도 있고 또한 가족들에게 고통을 주더라도, 이웃 국가인 알바 왕국과의 전쟁으로부터 조국 로마를 지킬 것을 결연히 맹세하고 있다. 이와 비슷한 맥락에서 〈아들의 시신을 안은 브루투스Brutus Receiving the Bodies of his son〉(1789)에서는 브루투스가 자기 아들에게 사형을 선고할 당시, 공적인 의무를 가정의 문제보다 먼저 생각한 로마 공화국 창시자의 결단을 표현했다. 이들 그림에는 한결같이

그 어떤 대가를 치루더라도 혁명은 반드시 필요하다는 주장이 내포되어 있다.

일단 싸움이 시작되면 불가피하게도 희생자들이 있기 마련인데, 다비드는 이를 놓치지 않고 화면 속에 모두 담아냈다. 다비드는 프랑스 혁명에서 모두 세 명의 순교자를 그렸다. 이 그림들의 구성을 보면 혁명 이전의 작품들과는 확연히 달라졌음을 알 수 있다. 1780년대에 그렸던 격정적이고 드라마틱한 이미지들과는 달리 혁명기의 작품들은 더 차분해지고 파토스로 가득 차 있다. 이 세 점 모두 단순한 남성 누드화다. 마라 이외의 나머지 두 인물은 왕당파에 의해 살해된 생-파르조의 르페르티에와 방데Vendee 전투에서 죽은 북 치는 소년 바라였다. 르페르티에의 그림은 더없이 훌륭했으나, 손상되는 바람에 지금은 오직 동판화를 통해서만 알려져 있으며, 바라의 그림은 미완성으로 남겨졌다.

다비드의 엄격한 양식은 나폴레옹을 위해 그렸던 그의 후기작에 이르러서야 다소 완화되었다. 1815년 나폴레옹이 몰락하고 군주제가 부활하자 결국 다비드는 프랑스를 떠나게 되었다. 후에 장-오귀스트-도미니크 앵그르 같은 그의 제자들은 보다 감각적이고 화려한 색채로 변형된 신고전주의 양식으로 프랑스 미술계를 평정하였다.

다비드의 〈호라티우스의 맹세 *The Oath of the Horatii*〉, 1789.

극적인 장면을 포착한 이 그림에서 드러나는 엄격한 양식과 고대 로마적 주제는 1780년대 말 프랑스 혁명의 분위기를 전형적으로 대변한다.

장-오귀스트-도미니크 앵그르

발팽송의 목욕하는 여인

The Valpinçon Bather 1808

Jean-Auguste-Dominique Ingres 1780-1867

신고전주의 작가들의 작품을 보노라면, 그 속에서 고대의 정신을 부활시키고자 하는 바람이 대원칙으로 자리 잡고 있음을 느낄 수 있다. 그중에서도 특히 프랑스 화가 앵그르만큼 이를 성공적으로 다룬 화가도 드물 것이다. 대표작 〈발팽송의 목욕하는 여인〉에서 앵그르는 고전적인 조각상과 비견될 만큼 고요함과 웅장함을 드러내는 기념비적인 누드화를 창조해냈다. 언뜻 구성은 매우 단순하고 자연스러운 듯하지만 앵그르의 이 그림은 사실 미세한 복잡성으로 가득 차 있다. 배경 또한 불가사의하다. 여인에 초점을 맞추면 그림의 공간은 비좁게 느껴지고, 왼쪽에 있는 대리석 기둥과 뒤에 커튼이 쳐진 내려앉은 욕조는 시점상 일치되지 않는다. 커튼은 어디에 걸려 있는지 설명하기 힘들며 이 때문에 방의 크기를 쉽게 가늠할 수 없다. 소파에는 주름진 린넨 천과 베개가 있어 목욕하는 공간보다는 침실에 가까워 보인다.

무언가 다른 세계에 빠져 있는 듯한 이 여인의 고개는 돌려져 있고, 측면 얼굴은 시선으로부터 숨겨져 있다. 옷을 입지 않은 채 자세를 취한 그녀의 팔꿈치에 묶여 있는 천은 벗겨진 슬리퍼 옆의 바닥으로 흘러내린다. 전체적인 분위기는 관능적이면서도 거리감이 느껴진다.

이상적인 여성 누드의 이미지는 앵그르를 사로잡았고, 각기 다른 시기에 제작된 몇몇 그림에서 이 이미지를 반복적으로 그려냈다. 가장 초기의 작품은 1807년에 시작한 반신상이었는데, 현재는 프랑스 바욘Bayonne에 있는 보나 박물관Musée Bonnat에 소장되어 있다. 그 후 1828년에 앵그르는 〈목욕하는 여인〉이라는 작품에서 이 주제로 다시 돌아왔다. 이 인물의 자세는 사실상 〈발팽송의 목욕하는 여인〉과 동일하나, 이 경우 앵그르는 여인을 하렘 안으로 옮겨놓았다. 마침내 앵그르는 이 인물을 1862-63년에 그린 그의 후기 걸작 〈터키탕〉(178쪽 참조)의 한 부분에 집어넣었다. 여기서 그는 이 여인을 바닥에 다리를 꼬고 앉아 현악기를 연주하는 음악가로 바꾸어 놓았다.

〈발팽송의 목욕하는 여인〉이라는 제목은 이 그림을 4백 프랑에 구입해간 수집가의 이름에서 따온 것이다. 그 후 이 그림은 수백 년 동안 이 집안의 소유로 남아 있었다. 인상주의 화가 에드가 드가는 발팽송 집안과 친분이 있었던 부모 덕분에 그들의 집에서 이 작품을 볼 기회가 있었는데, 작품을 보고 매우 감탄했다고 한다. 실제로 이 그림은 드가의 목욕하는 사람들에도 강한 영향을 끼쳤다.

Jean-Auguste-Dominique Ingres, *The Valpin on Bather*, 1808, oil on canvas (Louvre, Paris)

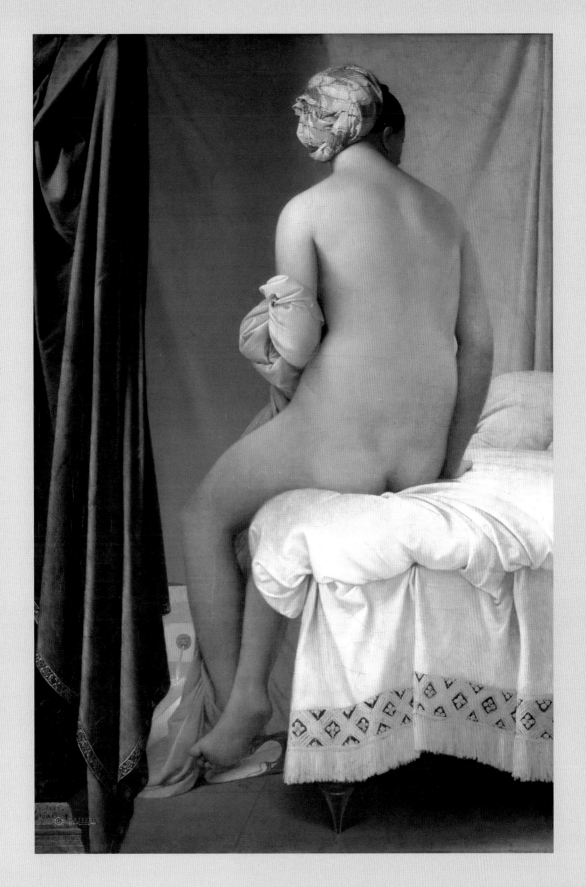

양식과
기법

때때로 낭만주의와 연관된 특징들, 다시 말해 강한 관능성과 고도의 색채적 접근방식이 드러나기긴 하지만, 앵그르는 원칙적으로 신고전주의 작가로 알려져 있다. 이 그림은 앵그르가 작품 활동을 하던 초기에 그려진 작품이다. 당시 그는 로마상을 받아 이탈리아에서 살고 있었고, 따라서 그의 양식은 엄격히 말해 고전주의적이라 해야 옳다. 색채보다는 데생을 강조하였으며, 목욕하는 사람의 피부는 마치 살아 있는 조각같이 부드럽고 매끈하다. 이 그림에는 앵그르가 배경으로 하렘을 염두에 두고 있었음을 암시하는 듯한 비밀스런 분위기가 흐른다. 그의 후기작에서 이러한 추측은 현실로 드러난다.

목욕하는 여인의 빨간 줄무늬 터번과 커튼의 장식띠는 그림에서 유일하게 나타나는 강한 색감이다. 색색의 머리 덮개는 오리엔탈리즘의 유일한 표식으로, 이는 앵그르의 후기 작품 속 목욕하는 사람들에게서 더욱 분명하게 나타난다.

부드럽고 대리석 같은 여인의 등은 구도상 화면의 중심부에 자리잡고 있다. 붓자국 하나 남지 않은 빈틈없는 마무리와 부드러운 곡선, 그리고 전체적인 형상이 주는 여성 누드의 관능적인 느낌이 신고전주의의 명료함과 조화를 이루고 있다. 목욕하는 여인의 몸은 이상화되었음에도 불구하고 만져질 것 같은 풍만함과 온기가 스며나온다.

모델의 다리 뒤에 감추어진 사자머리 모양의
물구멍에서 물이 욕조 안으로 쏟아지고 있다.
앵그르는 이 배경을 매우 모호하게 처리했다.
이제 막 목욕할 준비가 됐음을 알리는 이 장면은
그림 속에서 놓치기 쉬운 부분이다.

앵그르는 피부의 부드러운 질감과 여성 누드의
관능적인 곡선을 잡아내는 데 탁월한 역량을 발휘했다.
그러나 그를 험담하는 사람들은 그의 모델은 뼈가 없는
것처럼 보인다고 비난했다. 이 작품에서도 여인의
복사뼈는 거의 간파하기 힘들게 처리되어 있다.

오리엔탈리즘

앵그르는 고전주의의 정복자로 알려져 있으나, 한편으론 낭만주의 운동에 영향을 받기도 했다. 이러한 경향은 특히 그의 이국적인 주제에 대한 취향으로 입증된다.

오리엔탈리즘은 19세기 전반에 크게 유행했던 서양미술의 중요한 경향 중 하나다. 이 용어의 범위가 다소 오해를 불러일으키기는 하나, 정확하게는 근·중동의 이미지들을 가리키는 것으로 볼 수 있다. 특히 중국과 같이 먼 동쪽 나라로부터 영향을 받은 것을 드러내는 예술 취향은 '시누아즈리 chinoiserie'라는 이름으로 불러졌다. 프랑스에서 오리엔탈리즘의 유행은 나폴레옹의 이집트 정벌(1798-1801)로 인해 시작되었다. 그 후로 다수의 이집트적인 주제들 — 스핑크스·오벨리스크·날개 달린 구球 — 은 제국주의적 양식의 가구나 실내 디자인 등으로 유입되었다. 이에 대한 보다 큰 관심은 많은 고고학적 발견 — 가장 대표적인 예로 1799년의 로제타석의 발굴과 1822년 프랑스 학자인 샹폴리옹의 상형문자 해독 — 으로부터 촉발되었다. 한편, 많은 여행자의 이야기를 담은 출판물은 하렘에 대한 다소 호색적인 매력을 불러일으켰다. 예를 들면 앵그르의 〈터키탕〉은 1805년 프랑스에서 발간되어 엄청난 인기를 누린 책 『마리 볼트레이 몽테규 부인의 편지들 *The Letters of Lady Mary Wortley Montagu*』의 내용에 직접적인 영향을 받았다.

프레드릭 레이튼(1830-96), 외젠 들라크루아와 같은 일부 유럽 화가들은 그들의 생활방식을 직접 보기 위해 아랍 세계를 여행함으로써 오리엔탈리즘에 대한 관심을 적극적으로 추구했다. 그러나 다른 화가들은 다양한 이국적인 장신구들을 그려

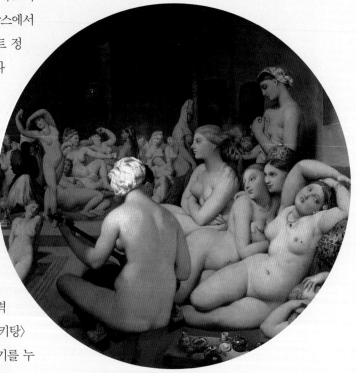

앵그르, 〈터키탕 *The Turkish Bath*〉, 1862-63.
위 여성 누드의 이국적이고 관능적인 묘사는 콘스탄티노플에 있는 여성 목욕탕에 대한 상세한 설명을 바탕으로 그려졌다.

외젠 들라크루아, 〈알제리의 여인들 Women of Algiers〉,1834.
하렘의 모습을 담은 이 그림은 1832년 들라크루아가 6개월 동안 북아프리카를 여행하면서 받은
영감의 결과다.

넣어 자신들의 그림에 동양적 장면과 유사한 느낌을 부여하는 것으로 만족했다. 앵그르는 후자의 경우였으며 다양한 이국적 장식들을 적절하게 이용했다. 그는 동료 화가인 바롱 그로(1771-1835)가 수집한 직물과 장신구들을 본 적이 있었고, 또한 나폴레옹의 예술장관이었던 비방 드농이 소유한 모형들과 로마 주재 러시아 대사관인 이탈린스키

의 터키산 카펫에 대해 연구할 수 있었다. 앵그르는 이러한 자료들의 도움을 받아 오달리스크(하렘의 여자 노예) 그림에 우수에 찬 풍부하고 이국적인 느낌을 더했다.

- 중국적 취향의 골동품이나 잡화를 의미하나, 실생활에서 일반적으로 이국적인 동양 예술품들을 칭할 때 쓰임: 역자

1808년 5월 3일

The Third of May 1808-14
Francisco de Goya 1746-1828

스페인 화가 고야의 걸작들 대부분은 인간 내면의 어두운 부분을 탐색한 결과다. 광기·주술·미신 등에 대한 고야의 이미지들이 상대적으로 평온한 느낌을 주는 반면, 이 잔인한 처형 장면은 유일무이하게 전쟁의 공포에 대한 강력한 규탄을 보여준다. 고야의 만년, 나폴레옹의 군대가 전 유럽을 휩쓸면서 스페인은 반도전쟁(1808-14)에 휘말리게 되었다. 분쟁의 시작은 프랑스 군대가 스페인으로 들어오면서 야기되었는데, 얼마 지나지 않아 프랑스 군대가 점령군이었음이 밝혀졌지만 명목상으로는 포르투갈에 대항하는 스페인의 연합국 자격으로 들어온 것이었다. 결국 이 군주국은 나폴레옹이 자신의 형 조제프를 스페인의 새로운 왕으로 임명하는 것에 아무런 저항도 하지 못한 채 항복하고 말았다. 그러나 스페인 민중들 속에서는 상당한 저항이 일어났다. 1808년 5월 2일, 마드리드에서 폭동이 발생했고 프랑스는 이를 곧 진압했다. 그리고 그 다음날 침략자들은 폭도 가운데 요주의 인물들을 색출해 처형하며 보복을 감행했다.

이 사건이 발생한 지 6년 후, 전쟁이 거의 끝나갈 무렵에 고야는 처참했던 5월의 이 사건을 상기시키는 그림을 두 개의 커다란 캔버스에 그렸다. 그중 두 번째로 그려진 이 그림은 나폴레옹의 군인들이 무자비하게 복수를 감행하는 장면을 보여준다. 작품의 구성은 미겔 감보리노가 1813년에 제작한 판화를 토대로 삼았지만 고야는 그 내용을 변형시키는 과정을 통해 시대를 초월한 고통의 이미지를 창조해냈다.

실제로 대부분의 살육은 낮에 행해졌지만, 고야는 사건의 시간적 배경을 오직 큰 사각의 조명등만이 빛을 비추고 있는 밤으로 바꿈으로써 사건의 악몽 같은 느낌을 강조하였다. 이 어두침침한 색상들 가운데 한 인물이 두드러진다. 관람자의 시선은 그의 밝은 흰색 셔츠와 십자가에 못 박힌 예수의 자세를 반영하는 듯한 그의 자세로 이끌린다. 이 남자 인물의 크기 또한 주목해볼 만하다. 그는 무릎을 꿇고 있는데, 만약 그가 실제로 일어선다면 학살자들의 키를 훌쩍 뛰어넘을 것이다.

고야는 이 두 점의 5월 그림을 그리기 위해 정부로부터 약간의 재정적 지원을 받았지만 이에 대한 관의 반응은 미적지근하였고, 결국 이 그림들은 전시되지도 못했다. 표면적으로 알려진 이유는 이 그림이 그들에게 관습적으로 익숙한 스타일이 아니었기 때문이라고 하지만, 사실상 화가의 동기가 미심쩍어 보였기 때문이라는 이유에서였다. 고야는 힘들었던 점령기 동안 대외적으로 다소 모호한 처신을 행한 것으로 알려졌는데 나폴레옹의 형이자 스페인 식민통치자였던 조제프 보나파르트로부터 1811년에 스페인 왕립훈장을 받았기 때문이었다. 하지만 고야는 훗날 절대 그 상을 받은 적이 없다고 변명했다.

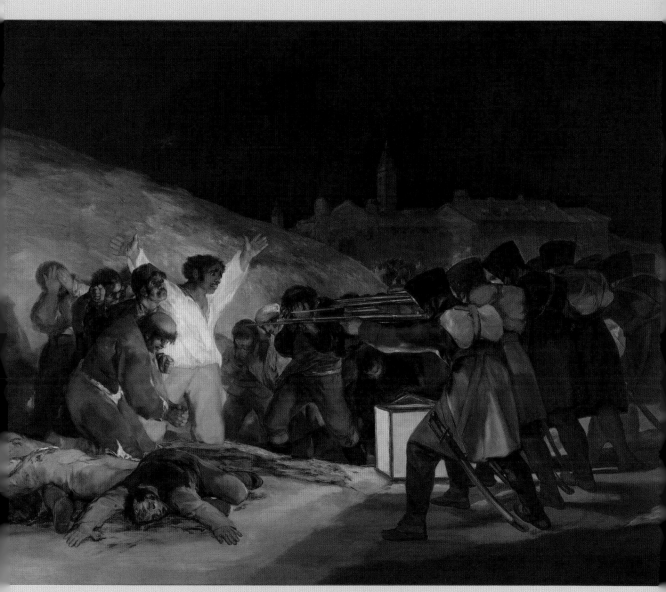

Francisco de Goya, *The Third of May, 1808*, 1814, oil on canvas〈Prado, Madrid〉

양식과 기법

고야는 후기 작품들에서 자유분방한 손놀림과 활기찬 붓 터치를 선보였으며, 말년의 명성을 보장해준 뛰어난 상상력을 마음껏 펼쳐냈다. 그러나 이런 특징들은 당시에 성행했던 신고전주의 양식의 부드러운 정밀함과는 전혀 달랐다. 고야는 완고했다. "자연에서 선을 볼 수가 있습니까?" 그는 이렇게 질문하며, "나에게는 어떤 선도 세밀한 것들도 보이지 않는다 … 내 붓이 내가 보는 것보다 더 많이 보아야 할 아무런 이유가 없다"고 말했다. 그는 또한 영웅적 무용담을 그려내기를 거부함으로써 그동안의 전통을 깨버렸다. 그의 전쟁화는 전쟁의 영웅보다는 희생자 쪽에 초점을 맞추고 있다.

이 인물은 전체 화면 구성상 중심에 위치한다. 그의 밝은 흰색 셔츠는 어두침침한 주변의 다른 색 사이에서 두드러진다. 감보리노의 판화에서 중심인물은 하늘을 향해 탄원하듯 손을 뻗은 성직자였다. 고야의 그림에서 이 자세는 십자가 책형의 의미를 함축하면서 희생적 요소를 강조하고 있다.

처형된 폭도들 중 한 명의 시체가 화면의 앞쪽에 쓰러져 있다. 고야는 이 그림에서 미술만이 누릴 수 있는 표현의 자유를 활용했다. 실제적으로 총알의 힘은 희생자를 앞이 아닌 뒤로 쓰러뜨렸을 것이다.

배경에 윤곽선만으로 나타난 으스스한 도시 풍경은
마드리드의 특정한 건물과 관련이 없다. 오히려 이
부분은 1604-14에 엘 그레코가 그린 톨레도
근방 도시 풍경의 묘사와 더 닮아 있다. 아마도
이전 그림의 한 장면을 의도적으로 모방한 듯하다.

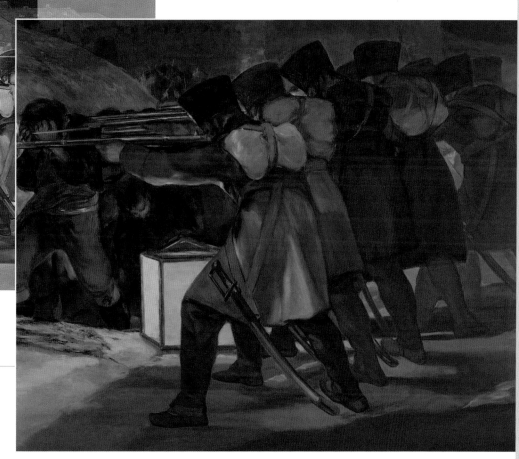

희생자들의 다양한 자세와는 대조적으로, 발사대의 군인들은 모두 획일적인
자세를 취하고 있으며 익명적이다. 그들은 감상자에게 등을 돌린 채 비인간적인
벽을 형성하고 있으며, 구식소총을 들고 다리에 잔뜩 힘을 준 채 서 있다.

승자 없는 전쟁의 이미지

고야는 흔히 최초의 진정한 전쟁화가로 평가받는다. 그의
판화와 회화작품은 전쟁의 영광보다는 전쟁으로 야기된
고통에 대한 관심을 주제로 한다.

일반적으로 전쟁화는 승리한 정권의 주문을 받아 그들의 승전을 기념하기 위한 목적으로 제작되었다. 그런 이유로 대개는 낙관적인 분위기를 띠며 불결한 폭력적인 부분들은 제거되었다. 언뜻 보기에도 〈브레다의 항복〉 — 고야가 가장 좋아했던 디에고 벨라스케스의 기념비적인 전쟁화 — 은 이러한 해석에 확신을 준다. 스페인의 왕 펠리페 5세의 재임기간 중(1621-65) 스페인 군대의 승리를 축하하기 위한 시리즈의 일부로 제작된 이 그림은 참전자들의 숭고함에 초점을 맞추었는데, 이들 중 누구도 전쟁 동안 겪어온 외상에 대한 흔적조차

고야의 동판화 연작 〈전쟁의 참화들 The Disasters of War〉(1810-14) 중 하나인 이 작품은 한 사람이 시체에서 옷을 벗겨가는 장면을 통해 전쟁이 불러일으킨 인간의 잔악성을 고발하고 있다.

조금도 내보이지 않는다. 이러한 경향은 실제 치열한 전투가 벌어지고 있는 장면에서도 그대로 드러났다. 15세기 피렌체 화가인 파올로 우첼로(1397-1475년경)가 그린 〈산 로마노의 전투 Battle of San Romano〉(1455년경)와 같은 작품에서도, 시선은 선봉에 선 전사들의 용감무쌍한 모습에 이끌리는 반면 패배자들은 무시된다.

대조적으로 고야의 전쟁 그림들은 좀 더 사실 기록적이다. 〈1808년 5월 2일〉에서 고야는 명령에 불복종한 채 폭도들을 도우려 했던 두 명의 스페인 포병장교의 영웅적인 희생을 부각하지 않았다. 마찬가지로 〈1808년 5월 3일〉에서도 희생자들을 영웅시하기 위하여 그들을 용감하고 죽음 앞에서 의연한 모습으로 미화하지 않았다. 오히려 겁에 한껏 질린 그들의 모습은 보는 이의 심금을 울린다.

고야의 5월 그림들은 그 당시의 관습적인 양식에서 벗어나 있지만, 대중들의 취향에 맞추려는 경향이 여전히 남아 있었다. 하지만 그의 선구적인 동판화 연작 〈전쟁의 참화들〉에 이르러서는 이러한 경계가 완전히 허물어졌다. 1810년에 시작된 이 판화들은 스페인 전쟁에서 양측 모두가 저지른 극악무도한 행위들이 얼마나 냉혹한

디에고 벨라스케스, 〈브레다의 항복 The Surrender of Breda〉, 1634-35.
이 작품은 유혈이 낭자한 전쟁의 상황이 아닌 기사도의 이미지를 보여준다. 이 장면은 패배한 네덜란드의
적장으로부터 브레다 성채의 열쇠를 받아드는 승리한 스페인 장군의 모습을 그린 것이다.

가를 여실히 보여준다. 이러한 살육·강간·고문 장면에서 애국심과 용맹이라고는 눈 뜨고 찾아볼 수가 없다. 대신 고야는 전쟁이 병사들을 얼마나 잔인하게 만드는지를 보여주면서, 정치적 결과가 어찌되었건 간에 전쟁에는 진정한 승자가 없다는 사실을 말하고 있다.

카스파르 다비드 프리드리히

✦ 안개 낀 바다 위의 방랑자 ✦

Wanderer above the Sea of Fog c.1818

Caspar David Friedrich 1774-1840

독일 낭만주의 화가들 중에서도 가장 위대한 화가로 평가받는 프리드리히는 자신의 깊은 신앙심을 반영하는 초자연적인 풍경화들을 전문적으로 그렸다. 창조주로서 하느님의 존재가 영광스럽게 드러나는 장대한 광경을 한 여행자가 바라보고 있는 이 그림보다 더 완벽하게 자연에 대해 독창적이고 심오한 해석을 내린 작품이 과연 얼마나 될까. 눈앞에 펼쳐진 장관에 감탄하는 〈안개 낀 바다 위의 방랑자〉는 거대한 자연 앞에 보잘 것 없는 존재로서 외로운 여행자를 그린 프리드리히의 수많은 작품 중 하나다. 이 작품의 배경이 된 곳은 왼쪽으로는 로젠베르크Rosenberg 산이, 오른쪽으로는 치르켈슈타인Zirkelstein 산이 펼쳐진 엘베 사암Elbsandsteingebirge 산맥이다. 프리드리히가 그린 여행자들은 대부분 익명의 인물이었고, 뒷모습으로 그려졌기에 일반적으로 평범한 기독교인을 대표한다고 여겨졌다. 하지만, 산을 오르는 인물이라는 주제는 한편으로는 인생의 여정을 나타내는 전통적인 은유이기도 하다. 정상에 도착하는 것은 인생의 마지막을 상징한다. 이러한 맥락에서 보자면, 이 그림에 등장하는 초자연적 전경의 이미지는 아마도 천국이나, 또는 더 정확하게는 천국에서 목격되는 이승의 모습으로도 해석될 수 있다.

어떤 평론가들은 위의 해석에 근거하여 이 그림이 당시에 죽은 어떤 사람을 추도하기 위한 초상화라고 추측하기도 했다. 더 이상 입증할 수는 없지만, 오랫동안 이 작품을 설명해온 한 이론에 따르면, 이 사람은 작센 보병대의 장교인 콜로넬 프리드리히 고타드 폰 브링켄이라고 한다. 프리드리히가 이 독립전쟁을 열렬히 지지했다는 것은 이 이론에 신빙성을 더한다. 그는 나폴레옹에 대항하는 독립전쟁 중 프로이센의 왕 빌헬름 3세를 섬겼던 지원병들의 파견부대였던 무장순찰대의 녹색 제복을 입고 있는 것으로 보인다. 폰 브링켄은 1813년 혹은 1814년의 교전에서 전사한 것으로 알려져 있는데, 〈안개 낀 바다 위의 방랑자〉는 국가주의 순교자를 위한 비문 형식으로 제작되었기 때문에 이러한 해석은 어느 정도 맞아떨어진다. 이러한 설명은 자긍심이 넘치는 인물의 당당한 자세를 고려해볼 때도 타당성이 있다. 일반적으로 프리드리히가 그린 인물들은 깎아지른 험준한 자연 앞에 위축된 형상으로 나타나지만, 여기 서 있는 여행자는 오히려 자연과 대등하게 맞서는 모습으로 그려졌다.

이 그림은 프리드리히의 작품 중 최고로 숭고한 풍경화로 알려져 있다. 프리드리히는 이런 장르의 그림에서 안개는 필수적인 구성요소라고 믿으며 다음과 같이 말했다. "풍경은 안개로 뒤덮여 있을 때 더 거대하게 보이며, 더 숭고하게 나타난다. 안개 속의 풍경은 마치 베일에 가린 여인처럼 상상의 힘을 끌어올리고, 기대감에 부풀게 한다. 우리의 눈은 환상과 마찬가지로, 바로 눈앞에서 뚜렷이 보이는 것보다 막연하고 아련히 보이는 것에 더 매혹되게 마련이다."

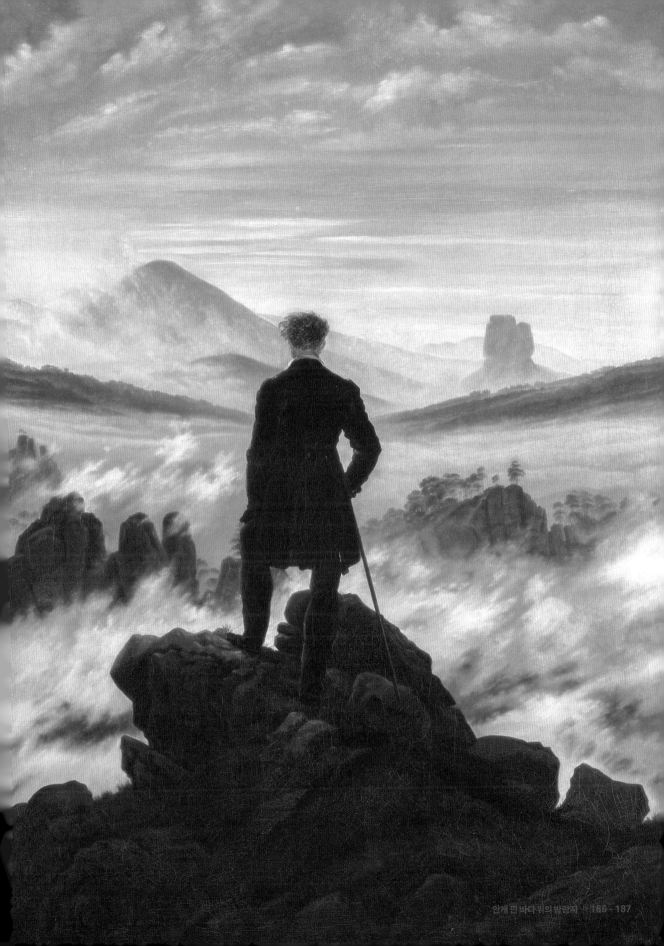

양식과
기법

프리드리히는 산으로 정기적인 스케치 여행을 떠남으로써 그림 실력을 갈고 닦았다. 무작정 이 그림의 배경인 엘베 사암 산맥 지방을 방문할 당시 프리드리히는 드레스덴 전쟁(1813)으로 인해 어쩔 수 없이 자신이 살던 집을 떠나 생활하던 중이었다. 그는 스케치의 일부분을 자신의 작업에 자주 쓰기는 했지만, 결코 본 작업에 앞선 예비적인 단계로 에스키스를 그려본 적이 없었다. 습작을 제작하지 않는 대신 그는 캔버스에 붓을 대기 전에 마음속으로 구성을 시각화했다. 언젠가 그는 "육신의 눈을 감고, 정신적인 눈으로 그림을 보라"고 충고하기도 했다. 그는 분·연·잉크로 세 단계의 밑그림을 그림으로써 형식적인 스케치의 부족을 보충했다.

프리드리히는 인물의 뒷모습을 즐겨 그렸다.
어떤 비평가들은 그가 얼굴을 그리는 것에
자신이 없었기 때문에 그렇게 했을거라 믿었다.
하지만 그가 인물에 보편성을 부여하기 위해서
익명성을 의도했다는 견해가 더 적절하다.

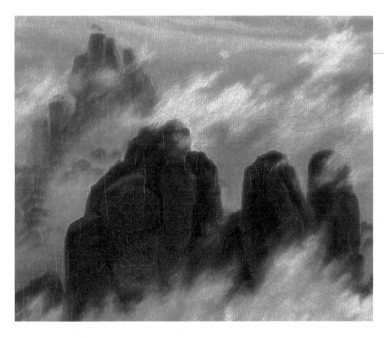

이 풍경은 프리드리히가 안개로 중간 부분을
흐리게 표현했기 때문에 더욱 광대해 보인다.
눈이 지평선을 향해 계속 따라가지 못하므로
전체적인 풍경의 규모를 가늠하기 어렵다.

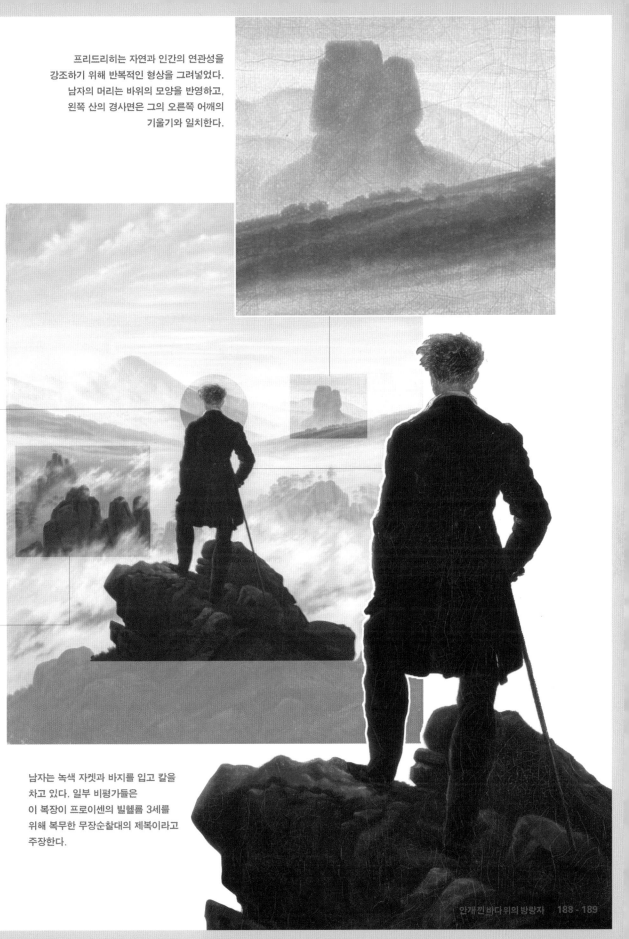

프리드리히는 자연과 인간의 연관성을
강조하기 위해 반복적인 형상을 그려넣었다.
남자의 머리는 바위의 모양을 반영하고,
왼쪽 산의 경사면은 그의 오른쪽 어깨의
기울기와 일치한다.

남자는 녹색 자켓과 바지를 입고 칼을
차고 있다. 일부 비평가들은
이 복장이 프로이센의 빌헬름 3세를
위해 복무한 무장순찰대의 제복이라고
주장한다.

풍경과 낭만주의

풍경화는 18세기 말에서 19세기 초 낭만주의 시대에 이르러 새로운 중요성을 부여받는데, 이때 화가들은 경외하는 마음을 가지고 자연을 그렸으며 종종 영적인 의미까지 불어넣었다.

변화를 향한 초기의 열망은 문학 분야에서 분출되었다. 장 자크 루소, 노발리스, 그리고 영국의 호반시인 윌리엄 워즈워스 등의 인물들은 모두 자연의 영혼성에 초점을 맞추었다. 일부 작가들은 이러한 초자연적인 차원을 기독교적 메시지로 공공연하게 표현하기도 했다. 예를 들면, 프리드리히의 풍경화에서도 여기저기에 종교적인 상징들이 산재해 있음을 볼 수 있다. 헐벗고 잎이 없는 나무는 무상함과 피할 수 없는 죽음의 운명을 나타내고, 상록수는 영생에 대한 약속을 드러내며 산은 신앙의 바위로 해석된다. 흔히 이런 신성함은 좀 더 일반적인 범신론적 형상을 가지기도 한다. 예를 들면, 노발리스는 예술가들에게 "구름·눈·유리·석조건축물·얼음 … 등 인간이 어느 곳에서든 발견할 수 있는 놀라운 비밀문서"를 해독하라고 권했고, 그들의 그림 속에서 이것들을 재현해내라고 하였다.

많은 화가들은 인간을 아주 작은 점처럼 묘사하거나, 거대하고 장활한 풍경 속에 고립되게 묘사함으로써 인간이 자연에 대해 갖는 경외감을 표현하였다. 미국인 화가 애셔 듀랜드(1796-1866), 토머스 콜, 토머스 다우티(1793-1853) 등은 모두 이러한 맥락에서 뛰어난 작품들을 제작했다. 또 한편으로 자연 요소들은 더 두렵고 위협적인 모습으로 변화한 채 자신을 드러내기도 한다. 터너의 바다풍경 속에서 선원들은 눈보라·폭풍·소용돌이의 강력한 힘 앞에 장난감처럼 내팽개쳐 있다.

또 다른 화가들은 그들의 풍경화에 시각적인 효과를 섞어 넣길 좋아했다. 영국 화가인 새뮤얼 팔머(1805-81)의 그림에서, 자연은 자비롭고 풍성하게 윤색되어 마치 지상낙원 같이 그려졌다. 또 다른 낭만주의자들은 달빛의 서정적인 효과에 초점을 맞추기도 했는데, 이로 인해 그저 평범한 땅이 환상적인 아름다움이 가득한 장소로 변했다. 이런 주제는 프리드리히나 칼 구스타브 카루스(1789-1869) 같은 북유럽의 작가와 워싱턴 알스턴(1779-1843) 같은 미국 작가들 사이에서 크게 유행하였다.

워싱턴 알스턴, 〈달빛 풍경 *Moonlit Landscape*〉, 1819.
은색으로 빛나는 달빛이 화면에 몽환적인 느낌을 불어넣고 있다.

메두사호의 뗏목

The Raft of the Medusa 1819

Théodore Géricault 1791-1824

한눈에 보기에도 잔인하고 난폭한 느낌을 주는 이 그림은 낭만주의의 씨앗을 뿌린 중요한 작품이다. 동요하는 영혼들, 공포에 질린 표정과 죽음을 예견하는 섬뜩한 분위기, 격정적인 기운은 이 작품을 당시를 대표하는 가장 기억할 만한 작품 중 하나로 만들었다. 이 작품은 실제 일어났던 역사적 사건을 배경으로 삼았다. 1816년 프랑스의 군함 메두사호는 세네갈로 항해하던 중 난파되었다. 배에는 얼마 되지 않는 구명보트만이 준비되어 있었기에, 승선자들 중 일부는 하나의 보트에 밧줄로 연결된 뗏목으로 옮겨 타야만 했다. 그러나 뗏목이 연결된 보트의 사령관은 자신의 안전만을 생각하며 뗏목을 연결한 밧줄을 끊고 달아났다. 아르고스 함대에 의해 구출되기까지 약 12일간의 끔찍한 나날 동안, 이들은 뗏목 위에서 굶주림과 공포에 시달려야만 했다. 149명의 승선자 중 고작 열 다섯 명만이 구조되었으며 그나마 다섯 명은 육지에 도착하자마자 운명을 달리하였다. 이 비극적인 사건은 프랑스로 돌아온 두 명의 생존자가 폭염·기아·식인 행위 등을 담은 자세한 삽화와 함께 사건에 대한 자신들의 경험을 책으로 펴냄으로써 세상에 알려지게 되었다. 이로써 정부는 경력이 적고 무능한 인물을 메두사 군함의 사령관으로 위임한 사실에 대해 책임져야 한다는 거센 압력을 받았다.

이 사건을 꼬집기로 결심한 제리코는 당시의 공포스러운 상황을 완벽하게 재현할 수 있도록 극단적인 수단을 택했다. 제리코는 우선 재앙을 겪었던 두 명의 생존자를 만나 그들로부터 직접 당시의 상황을 들었으며, 더 넓은 작업실로 옮겨야 하는 번거로움을 무릅쓰고 실물과 똑같은 모양의 거대한 뗏목까지 만들었다. 또한 그 지역의 병원에서 사체 및 죽어가는 사람들에 대한 방대한 연구에 착수하였다. 제리코의 작업실은 영안실 같은 분위기를 방불케 했다. 제리코는 지극히 고요한 상태에서 작업에 몰두했으며, 분위기가 산만해지지 않도록 조수들에게 슬리퍼를 신고 일하도록 지시했다.

이렇게 해서 탄생한 〈메두사호의 뗏목〉은 1819년 살롱을 통해 발표되었을 당시 커다란 화제를 불러일으켰다. 그러나 예상했던 대로 정부는 이 그림을 구입하지 않으며 미온적인 반응을 보였다. 약간 실망한 제리코는 블록이라는 기획자를 통해 이 작품을 세계 곳곳에서 전시할 수 있는 기회를 만들었다. 1820년에는 런던의 이집트 홀에서 이 작품을 선보였으며, 그 이듬해에는 더블린에서도 전시회를 열었다. 세계 각지로의 순회는 굉장한 성공을 거두었고, 작가에게도 약 2만 프랑의 수익금과 함께 매우 호의적인 평을 안겨주었다. 이 작품은 제리코가 죽고 난 뒤 프랑스 루브르 박물관에 소장되었다.

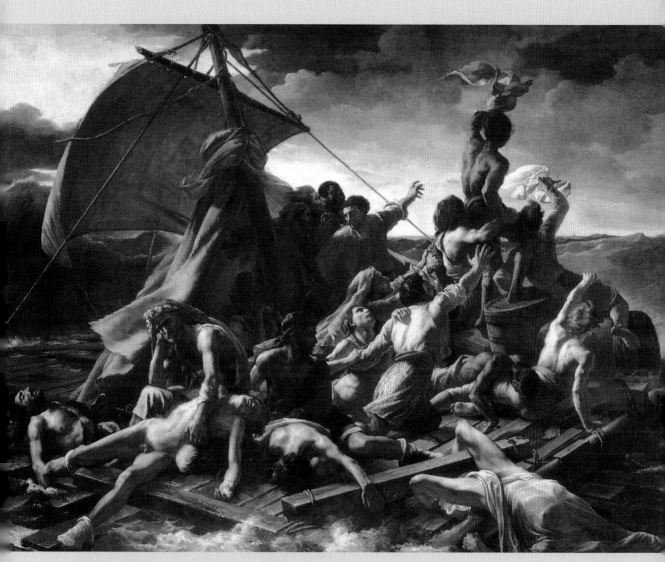

Théodore Géricault, *The Raft of the Medusa*, 1819, oil on canvas (Louvre, Paris)

양식과 기법

당시의 사람들은 제리코의 작품 〈메두사호의 뗏목〉에 근본적으로 새로운 무엇인가가 있다고 생각했다. 양식적인 측면에서 볼 때 제리코의 작품은 미켈란젤로나 카라바조 등과 같은 과거의 거장들로부터 영향을 받은 것으로 보인다. 작품에 대한 제리코의 접근 방식은 인물들에 대한 구체적인 연구와 헤아릴 수 없이 많은 기초 드로잉에서도 보이듯, 전통적이며 아카데믹한 표현 기법과 밀접한 관련을 지니고 있다. 비평가들이 지적하듯 이 작품의 가치는 화가보다는 저널리스트들에게나 어울릴 듯한 주제를 현대적으로 표현했다는 점과 작품의 주제가 되는 사건을 섬뜩할 정도로 현실감 있게 표현한 기술에 있다고 할 수 있다.

제리코는 메두사호에서 살아남은 두 명의 생존자들을 직접 만났다. 한 명은 사비니라는 이름의 의사였고, 다른 한 명은 엔지니어인 코리아드로, 이들은 메두사호에서의 경험을 책으로 펴냈다. 화면 속에서 이 둘의 모습은 돛대 부근에 모인 사람들 속에서 찾아볼 수 있다.

남자는 죽은 아들을 자신의 무릎 위에 올려놓은 채 애도하며 절망감에 빠져 있다. 인간적 비극을 잘 보여주는 장면으로, 오른쪽 부분의 극심하게 동요하고 있는 사람들과 대비를 이룬다.

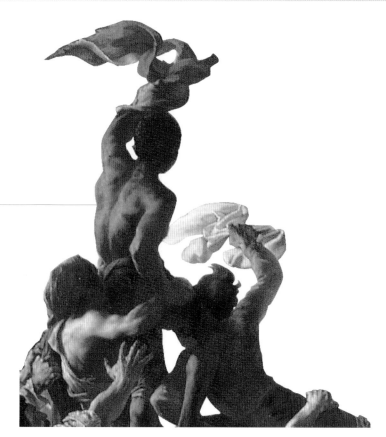

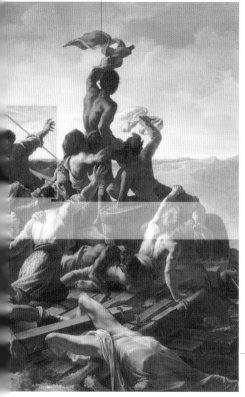

몇몇 사람들이 수평선 너머의 배를 발견하고 자신들의 존재를 알리기 위해 필사적으로 무엇인가를 흔들고 있다. 가장 높은 위치에 서 있는 한 사람과 그 주변을 둘러싼 두 사람이 형성하는 피라미드 형태는 구도의 기초를 이루면서 작품의 중심적인 이미지를 형성하고 있다.

제리코는 죽은 자와 죽어가는 자들을 극히 사실적으로 묘사하기 위해 보종 병원의 해부실에서 꾸준히 연구했고, 단두대의 이슬로 사라져간 범죄자들의 머리 부분을 중점적으로 그려나갔다. 파도로 인해 얼굴을 볼 수 없는 이 시체는 나중에 덧붙여진 장면으로써 강렬한 대각선 구도를 이루며 감상자의 눈을 화면 속으로 이끄는 역할을 한다.

바다의 재앙

서양미술에서 바다를 다룬 그림은 오랜 계보를 가지고 있다. 바다의 재앙 역시 조금도 생소한 주제가 아니지만, 제리코의 작품은 이 분야에서 이전과는 전혀 다른 이정표를 세운 작품으로 손꼽힌다.

배를 그린 작품은 오랫동안 인기를 끌어온 주제다. 그러나 19세기 이전까지 이러한 유형의 난폭한 이미지들은 해상에서의 전투를 다룬 것들이 대부분이었다. 프랑스 화가인 필립-자크 드 루데부르의 작품 〈나일강의 전투〉(1800)는 이러한 성격을 띠는 가장 유명한 작품으로, 작품의 핵심 장면은 적함을 격파하는 순간에 발생하는 화염의 폭발이다. 그러나 제리코와 마찬가지로 루데부르의 주요 관심은 떠다니는 판자에 필사적으로 매달려 있는 선원들의 극적인 모습에 있었다.

고난을 강조하는 루데부르의 작품은 본질적으로 승리와 영웅주의를 표현한 그림이라고 할 수 있다. 그러나 대부분의 낭만주의 화가들은 이보다 더욱 비관적이었다. 바다를 즐겨 그렸던 터너는 바다의 재앙과 맞서 싸우는 자들의 무력함에 초점을 맞췄다. 그의 작품에서 배들은 거친 바람과 폭풍에 속수무책으로 시달리고 있다.

또 다른 낭만주의 화가인 독일의 카스파르 다비드 프리드리히는 좀 더 소극적이고 조용한 방법으로 바다의 재앙을 다뤘다. 그는 바다에서의 전투 장면을 그리는 대신, 재앙이 끝난 직후의 냉혹하면서도 처참한 광경을 즐겨 그렸다. 그의 가장 유명한 작품인 〈북극의 난파〉(1824)에서 프리드리히는 19세기 영국인 탐험가 윌리엄 패리를 필두로 북서 진로를 찾기 위해 항해하던 중 사라진 함선 한 척을 묘사하고 있다. 처음에는 거대한 얼음 덩어리들만 보이는 것 같지만, 자세히 살펴보면 난파된 배의 절반은 얼음 밑에 잠겨 있어 부서진 합판과 나무

필립-자크 드 루데부르, 〈나일강의 전투 *The Battle of the Nile*〉, 1800.
1798년 영국과 프랑스 사이에서 벌어진 해상전의 극적인 결론을 보여주는 작품으로, 밤 10시경 프랑스 기선이 폭발하는 순간을 묘사하고 있다.

카스파르 다비드 프리드리히, 〈북극의 난파 *Arctic Shipwreck*〉, 1824.
극적인 긴장감이나 감정보다는 고요한 정신세계를 표현하고 있다.

들의 형태가 점차 뚜렷해지는 것을 알 수 있다.

제리코의 드라마틱한 접근은 동시대 작가들에게 영감을 제공했다. 특히 젊은 시절의 외젠 들라크루아는 〈메두사호의 뗏목〉에 깊은 감명을 받았다. 살롱에 출품한 들라크루아의 첫 번째 작품 〈단테의 나룻배 *The Barque of Dante*〉(1822)는 제리코의 이 작품으로부터 지대한 영향을 받았음을 엿볼 수 있는 작품이다.

건초마차

The Hay Wain 1821

John Constable 1776-1837

영국 화가 존 컨스터블은 무성하게 우거진 초록빛 풍경을 그린 화가로 유명하다. 비평가들은 컨스터블의 작품이 마치 풀 위의 이슬을 만질 수 있을 것 같은 생생한 느낌을 준다고 말한다. 컨스터블의 가장 유명한 작품 중 하나인 이 그림은 시간을 초월한 영국 전원의 이미지를 잘 표현하면서, 자연의 상태를 완벽하게 포착할 줄 아는 그의 재능이 잘 드러난 작품이다. 작품 〈건초마차〉는 작가 자신이 잘 알고 있는 서퍽의 플랫포드Flatford에 있는 스투어 강Stour River을 배경으로 하고 있다. 이 강은 작품 속에서는 보이지 않지만, 컨스터블의 아버지가 소유한 방앗간 옆에 이웃하고 있다. 스투어 강 초입의 물레방아용 도랑으로 만들어진 얕은 물가를 지나고 있는 마차는 멀리 떨어져 있는 목초지에서 건초더미를 실어 나르기 위해 세워져 있다. 플랫포드라는 이름은 '강을 건너기 쉽게 만드는 얕은 여울'이라는 뜻의 '포드ford'에서 비롯된 것이다.

이 작품의 가장 훌륭한 점은 무엇보다도 세부묘사에 기울인 작가의 헌신적인 노력이라고 할 수 있다. 마차 뒤에 타고 있는 소년은 스패니얼Spaniel 종으로 보이는 강아지를 부르고 있으며, 낚시꾼은 보트 밑으로 낚싯대를 드리운 채 물고기를 낚기 위해 힘을 겨루고 있다. 화면 앞쪽으로는 짐마차의 바큇자국으로 생긴 홈이, 왼쪽편의 집에서는 굴뚝으로부터 연기가 피어오르는 것이 보인다.

컨스터블은 1821년 봄에 열릴 예정이었던 왕립 아카데미의 전시회에 출품할 계획으로 1820년 11월부터 이 작품의 작업에 착수했다. 컨스터블은 전시회를 위해 본인 스스로가 "키가 6피트에 달하는 사나이"로 불렀을 정도로 거대한 캔버스를 사용했는데, 그 크기는 정확히 가로, 세로의 길이가 각각 185.5×130.5cm에 달했다. 그는 작품의 배경이 된 장소에서 멀리 떨어져 있는 런던의 작업실에서 겨우내 집중적으로 작품을 완성했다. 이 작품은 원래 〈풍경: 정오Landscape: Noon〉라는 제목으로 전시되었으며, 이 제목은 쏜살같이 흘러가는 자연을 포착하려는 화가 자신의 관심을 반영한 것이었다(202-203쪽 참조).

그러나 비평가들은 이 작품에 대해 실망스러운 반응을 보였다. 컨스터블은 약 20년 이상 화가로 지내왔지만, 여전히 그가 태어난 고향에서 인정을 받기 위해 애쓰고 있는 상황이었다. 그러나 작품 〈건초마차〉는 1824년 프랑스의 살롱전을 통해 선보임으로써 호의적인 평가를 받게 되었다. 이 작품은 살롱전의 심사위원들로부터 금상을 수상했으며, 테오도르 제리코, 외젠 들라크루아와 같은 당대의 유명 화가들로부터 커다란 찬사를 받았다. 들라크루아의 경우, 자신의 작품 〈키오스 섬의 학살〉(209쪽 참조)의 일부분에 영국인 화가 컨스터블의 기법을 모방하기도 했다.

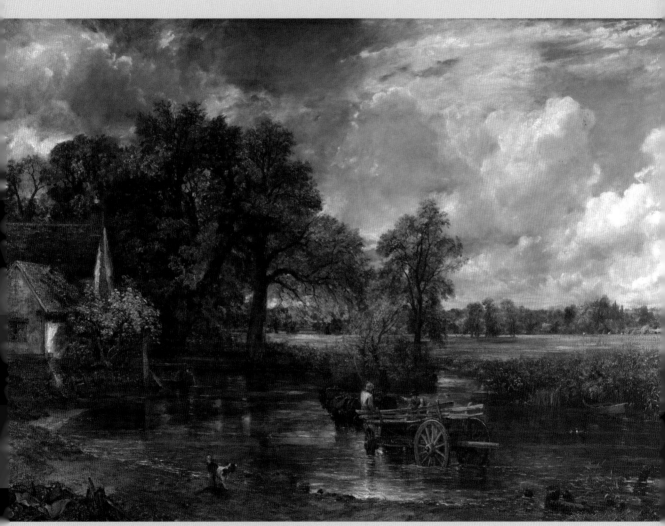

John Constable, *The Hay Wain*, 1821, oil on canvas (National Gallery, London)

양식과 기법

컨스터블의 거대한 이 작품은 완성하는 데만도 몇 개월이 걸린 대작으로, 이는 특히 세부묘사에 많은 공을 들였기 때문인 것으로 보인다. 컨스터블은 작품의 구도에 만족할 수 있도록 전체적인 스케치는 물론, 각각의 장면에 대해 다양한 습작을 남겼다. 또한 마지막 배치를 하면서 가끔씩 중요한 장면을 변경하기도 했다. 작품 〈건초마차〉를 예로 들면, 처음에는 강아지의 옆에 말을 타고 있는 사람을 그려넣었지만 그 후 다른 장면으로 대체하였다가, 최종적으로는 아예 삭제해버림으로써 현재의 작품이 된 것이다. 그러나 초기에 삽입되어 있던 장면은 작품 속에서 여전히 그 흔적을 찾아볼 수 있다.

마차의 마구는 생동감 있는 붉은색 장식으로 덮여 있다.
콘스터블은 종종 이러한 방법으로 등장인물들의 옷 색깔을
붉은색으로 강조하곤 했다. 이러한 방법으로 작품 전체의 초록색과
보색대비를 이루게 함으로써 초록빛 자연에 활기를 불어넣었다.

강아지의 오른쪽을 살펴보면
그림자가 진 물체의 윤곽이 강의 수면
위로 나타나 있다. 이는 컨스터블이
처음에 그려넣은 대상의 흔적일
것이다. 이 자리에는 원래 말을 탄
사람이 그려져 있었다.

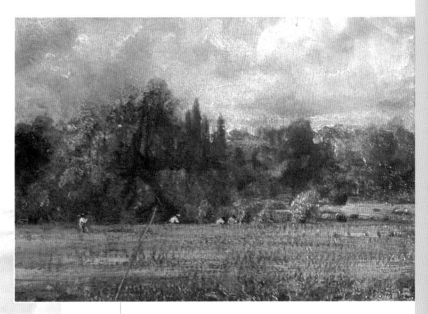

작품의 배경에는 매우 작게 표현된 농부들이
목초지에서 건초를 베어내어 묶고 있다.
앞쪽에 있는 마차는 건초더미를 모으기 위해
목초지로 향하고 있다.

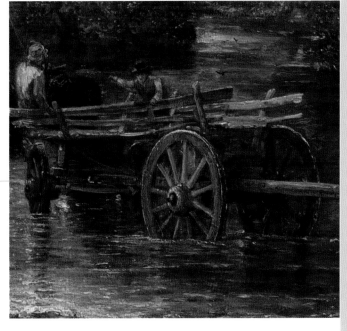

작품 속의 마차는 컨스터블의 친구였던 존 던손의 작품 속
이미지를 차용한 것이다. 세부적인 표현 기법을 보면,
컨스터블이 흰 물감을 사용하여 깜빡거리는 듯한 빛의 효과를
나타내면서 작품에 활력을 불어넣고 있음을 알 수 있다.
흰색의 밝은 부분이 농부가 입은 흰색 셔츠, 수면의 흔들림,
여름철의 미풍에 흔들리는 나뭇잎 등의 효과를 잘 나타낸다.

풍경에 대한 새로운 접근

컨스터블의 작품이 대중들의 인정을 받기까지는 수많은 세월이 걸렸다. 오늘날 컨스터블의 풍경화는 논쟁의 여지가 없는 훌륭한 작품으로 여겨지지만, 당시의 사람들에게 그의 작품은 매우 이단적인 것으로 생각되었다.

대부분의 비평가들은 컨스터블이 주제로 선택한 풍경에 당황스러운 반응을 보였다. 19세기 초, 예술을 사랑하는 많은 사람들은 자연의 이미지를 장엄한 것으로, 또는 아름답게 윤색된 것이나 인위적으로 만들어진 것으로 파악했다. 미국 화가 토머스 콜 등은 광대한 경치나 바위가 많은 험한 산 등을 주제로 그렸으며, 일부 화가들은 담쟁이 덩굴이 무성한 유적이나 고전적인 사원을 그리는 데 집중했다. 이에 비하면 컨스터블의 풍경화가 확실히 평범해보이는 것이 사실이다. 컨스터블은 수문·거룻배·선박 건조·농사 장면 등을 세부적으로 묘사함으로써 농촌의 실생활을 다루는 것에 관심을 보였다.

컨스터블은 특정한 장소의 모습을 그대로 옮겨놓는 것에는 관심이 없었다. 대신 자신이 선택한 풍경 안에서 지배적인 날씨의 상태를 어떻게 묘사할 것인가에 대해 전력을 기울였다. 컨스터블은 1830년 작성한 에세이를 통해, 자신의 예술적 목표에 대해 다음과 같이 기술하고 있다. "나는 풍경 위에 드리운 빛과 그림자의 효과를 표현하기 위해 그 일반적인 효과뿐 아니라 특정한 어떤 날, 어떤 시간, 그리고 햇빛, 어둠 등을 기록합니다. 또 쏜살같이 흘러가는 시간,

영원불변하며 있는 그대로의 존재로부터 포착되는 짧은 일순간을 표현하고자 합니다." 이러한 생각은 이로부터 반 세기 후에 나타나게 될 인상주의자들의 관점과 매우 유사한 것으로, 컨스터블의 영향력이 후대에 광범위하게 미치고 있음을 시사한다. 또한 이러한 입장은 작품에 자신이 붙이고 싶어했던 제목이 왜 〈풍경 : 정오〉였는가를 잘 설명해주는 대목이기도 하다. 컨스터블은 풍경의 사소한 부분까지도 세밀하게 묘사하길 좋아한 만큼, 이와 동등하게 구름 사이로 쏟아지는 강한 햇

존 컨스터블, 〈구름 습작 *Cloud Study*〉, 1822.
컨스터블은 작업실 내에서의 작업에 도움이 되도록, 자연을 집중적으로 관찰할 수 있는 방법의 일환으로 하늘에 관한 많은 습작을 남겼다.

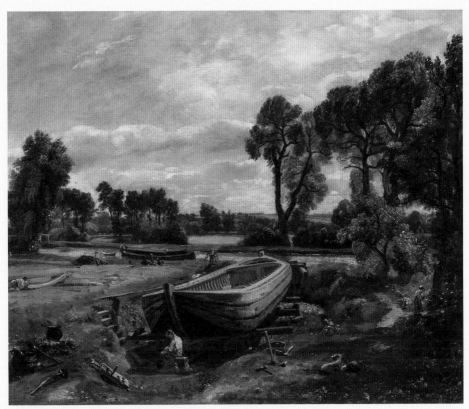

존 컨스터블, 〈플랫포드 방앗간 근처의 선박 건조장 Boat-Building near Flatford Mill〉, 1815.
이 작품은 컨스터블의 아버지의 소유지였던 선박 건조장에 놓여있는 바지선*을 그린 작품으로, 작업실에서 그렸던
다른 여러 작품들과는 달리 현장에서 대상을 직접 보면서 그린 작품으로 알려져 있다.

살의 효과를 표현하고 대지의 밝은 빛을 창조하는 것 등에도 많은 관심을 가졌다.

컨스터블은 또한 수면이나 나무 위를 비추는 햇살의 반짝거리는 효과를 전달하는 방법으로 흰 물감을 사용하는 새로운 기법을 실험하기도 했다. 비평가들은 이러한 기법에 대해 "눈송이"라고 표현하며 조롱하였으나, 컨스터블이 시도한 이 아이디어는 이후 다른 풍경화가들에 의해 적극적으로 수용되었다.

* 짐배, 바닥이 편평한 배: 역자

외젠 들라크루아

민중을 이끄는 자유

Liberty Leading the People 1830

Eugène Delacroix 1798-1863

사진이 발명되기 전에는 회화와 판화가 대중의 상상력에 상당한 영향을 미쳤다. 특히나 이 두 장르는 동시대 사건에 대해 대중들의 특정한 태도를 형성하는 데 영향력을 행사하였다. 프랑스의 화가 들라크루아의 〈민중을 이끄는 자유〉는 그러한 전형들 중 하나다. 미술계의 권위 있는 기관에 속한 몇몇 사람들은 이 작품을 대중을 선동하는 수단으로 치부했지만, 다른 이들은 이를 민주주의의 세력을 회복시킬 수 있는 계기로 보았다. 이 그림은 1830년 샤를 10세가 퇴위된 사건인 7월 혁명의 정신을 기리기 위해 제작된 것이었다. 샤를 10세는 언론의 자유를 금지하는 동시에 선거권을 포함한 일련의 독재적인 법안을 도입한 후로 국민들의 신임을 잃어가고 있었다. 그 결과 파리의 거리 곳곳에서는 폭동이 발발했고, 7월 27일부터 29일까지 단 3일 만에 샤를 왕의 정부 권력은 와해되고 말았다.

들라크루아의 이 그림은 리얼리즘과 알레고리가 밀도 있게 혼합된 작품이다. 화면 중앙에서 가슴을 드러내고 있는 인물은 자유를 상징하며, 바리케이드를 향해 폭풍처럼 내달리는 반란군들을 이끌고 있다. 이렇듯 화면에 자유의 여신을 등장시킨 것은 1789년 프랑스 대혁명(168-173쪽 참조)의 기억을 환기시키기 위한 것이다. 자유의 여신은 공화국의 삼색기를 흔들며 자유의 상징인 붉은색 모자를 쓰고 있다. 그녀의 이름 또한 '자유·평등·박애'를 외쳤던 혁명가의 슬로건을 상기시킨다.

들라크루아는 이 자유의 여신이라는 인물을 그리기 위해 안-샤를로트의 이야기를 참고했다. 이야기의 주인공은 세탁 일을 하던 한 어린 소녀였는데 당시 이 소녀에 관한 일화는 여러 책자를 통해 수차례 회자되었다. 얇은 슈미즈만을 입은 소녀는 혁명의 소용돌이 속에서 절망적으로 남동생을 찾아다녔다. 그러나 소녀가 남동생을 찾았을 때 동생은 이미 죽어 있었다고 한다. 화면 왼쪽 구석에 있는 인물이 남동생의 시신으로 짐작된다.

폭동이 일어나던 때 들라크루아는 파리에 있었지만 폭동에 공감하면서도 투쟁에는 가담하지 않았다. 많은 이들이 들라크루아가 폭동 현장을 직접 목격했는지 아닌지에 대해서 논쟁을 벌였지만, 궁극적으로 결말이 나지 않은 채 끝나버렸다. 그렇지만 들라크루아 본인이 혁명에 매우 고무된 상태로 작품을 시작했다는 것은 분명하다. 〈민중을 이끄는 자유〉는 1831년 살롱에서 전시된 후 엄청난 성공을 거두었다. 새로운 체제의 정부는 후한 금액으로 이 작품을 사들였지만, 파리의 정치적 열기를 식히기 위해 대중의 눈에 띄지 않도록 작품을 즉각 숨겨 버렸다.

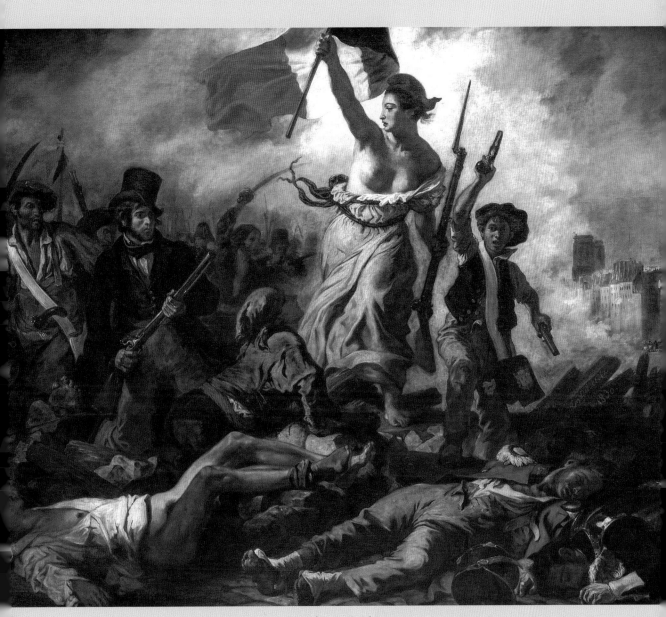

Eugène Delacroix, *Liberty Leading the People*, 1830, oil on canvas (Louvre, Paris)

들라크루아는 프랑스에서 낭만주의 운동을 선도한 인물이다. 1820년대를 거치면서 그는 계속해서 선동적인 작품들을 제작해 미술계에 충격을 주었다. 마침내 그가 완성한 〈민중을 이끄는 자유〉가 성공을 거두자 예술가로서 그의 명성은 확고부동해졌다. 들라크루아의 작품을 둘러싼 논쟁은 그의 스타일과 주제 선택의 문제에 집중되었다. 비평가들은 들라크루아가 선택한 현대적인 주제들을 아주 못마땅하게 생각했는데, 처참하고 유혈이 낭자한 장면으로 주제를 표현하는 방식을 특히 싫어했다. 게다가 그의 작품에서 풍기는 거칠고 소묘 같은 느낌은 많은 사람들을 당황케 했다. 소묘 같은 그의 인물 묘사는 "완성되지 않은" 것 같다는 비난을 면치 못했다. 하지만 획기적인 색채의 사용은 많은 사람들의 갈채를 받았다.

모자에 정장을 한 이 인물에 대해 한때
들라크루아 자신을 그린 것이 아닌가 하는
추측이 있었다. 그러나 실제로 이 인물은 유명한
공화당원이었던 에티엔 아라고를 표현한
것이었다. 보드빌 극장Theatre du Baudeville의
감독이었던 아라고는 화면에서 폭도들에게
자신의 무기를 건네주고 있다.

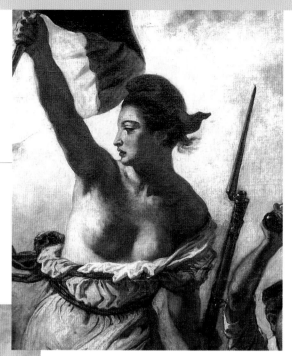

자유에 대한 알레고리적 형상은 시대를
초월해 사용된 상징이었다. 여신이 들고
있는 총은 매우 현대적인 특색을 띠고 있다.
그녀의 머리에는 프리지아식 모자 — 고대
로마에서 자유의 몸이 된 노예들이 쓰던
붉은 펠트 모자 — 가 씌어 있는데,
이것은 1789년 프랑스 대혁명의 상징으로
인용되기도 했다. 그녀의 한쪽 손에는
삼색기가 들려 있는데, 이 세 가지 색의
배치는 화면 곳곳의 구성에서 엿보인다.

자욱한 연기 사이로 노트르담 왼편의 두 개의 탑을
비롯한 여러 건물들이 보인다. 성당은 폭동의
중심지였으며, 폭도들은 두 개의 탑 근처에 왕의
흰색 깃발을 대신해 공화정의 삼색기를 꽂아
놓았다.

한 소년이 자유의 여신과 비슷한 자세로
권총을 머리 위로 쳐들며 바리케이드를
넘고 있다. 어떤 비평가들은 들라크루아가
빅토르 위고의 『레 미제라블』(1862)에
등장하는 인물인 가브로슈에서 영감을
얻은 것이라고 추측한다.

낭만주의와 혁명

낭만주의 시대는 종종 폭동의 시대로 묘사되었다. 낭만주의를 이렇게 규정하는 것은 당시의 소설에서 자주 쓰이던 방식에서 비롯된 것으로, 들라크루아와 동시대 예술가들은 폭력과 투쟁이 생생하게 살아 있는 장면들을 창조했다.

낭만주의는 그 이전의 예술가들이 묘사했던 것과는 다른 방식으로 투쟁의 현장을 묘사했다. 전투 장면을 그렸던 예전의 화가들은 인상적인 전투나 국가의 승리를 담은 이미지들을 제작하는 경향을 띠었다. 이러한 작가들이 강조하였던 부분은 영웅주의와 군인다운 행동, 국가가 달성한 과업 등 (184-185쪽 참조)이었다. 한편 낭만주의 계열의 화가들은 권위에 맞서 항거하는 인물들이나 신념을 위해 싸우다 실패한 희생자들에 더욱 관심을 기울였다. 시민의 불안을 표현한 들라크루아의 작품이나 스페인의 게릴라 전투를 그린 고야의 작품(183쪽 참조)은 이러한 낭만주의의 경향을 집약적으로 보여준다. 낭만주의 시기에 일어났던 이러한 관심들의 주요 근거는 그리스의 독립전쟁(1821-30)에 있었다. 서양 지식인들에게 그리스는 문명의 요람이었으며, 터키의 통치에 맞선 그리스의 투쟁은 커다란 관심의 대상이었다. 들라크루아 역시 그의 초기 걸작들 중 〈키오스 섬의 학살〉에서 그리스인들의 투쟁을 표현했는데 이는 당시 여러 예술가들에 의해 자주 표현되었던 주제였다.

낭만주의가 혁명을 다루는 방식에 대한 논란이 아주 없었던 것은 아니었다. 전쟁의 희생자들을 강조하는 낭만주의적 접근법은, 진지한 예술이란 보는 사람의 감정을 고양시켜야 한다고 믿었던 기존 아카데미 비평가들의 분노를 불러일으켰다. 따라서 당시의 비평들은 고통받는 사람들의 모습을 그린 〈키오스 섬의 학살〉을 위대한 예술보다는 저널리즘에 영합한 값싼 선정주의라고 간단히 치부해버렸다.

이런 점에서 들라크루아의 작품이 기존 토대를 허무는 시도였다면, 알레고리적인 인물들을 묘사한 들라크루아의 방식은 그보다는 기존 관습에 가까운 것이라고 할 수 있다. 물론 들라크루아는 자유라는 알레고리에 현대적인 무기를 함께 그려 넣음으로써 신선한 활기를 불러오긴 했지만 이러한 생각은 아주 오래 전부터 있었던 것으로, 그 기원은 고전주의 시대의 승리의 여신 조각으로 거슬러 올라간다. 들라크루아는 〈미솔롱기의 폐허 위에 있는 그리스 *Greece Expiring on the Ruins of Missolonghi*〉(1827)에서 이와 유사한 인물을 선택했는데, 그는 이 그림에서 혁명의 원인을 그리스의 복장을 입은 한 여인으로 의인화했다. 이것은 아마도 〈개선문 *Arc de Triomphe*〉(1836)에 있는 프랑수아 뤼드의 유명한 조각인 자유의 여신에서 영감을 받은 것으로 보인다.

들라크루아, 〈키오스 섬의 학살 *The Massacre of Chios*〉, 1824.
당시 실제 있었던 사건을 토대로 대학살을 자유분방하게 묘사한 이 작품은 비평가들의 분노를 사긴 했지만, 낭만주의
운동이 추구했던 가치를 고스란히 보여준 작품으로 평가된다.

토머스 콜

우각호

The Oxbow 1836

Thomas Cole 1801-48

미국의 회화는 초기 발전 과정에서 유럽의 전통으로부터 지대한 영향을 받았다. 이후 미국 회화가 독자적인 관점을 띠게 된 전환점은 자신의 고향을 묘사하는 새로운 방법을 찾아낸 토머스 콜 같은 풍경가들에 의해 이루어졌다고 할 수 있다. 이 작품의 공식적인 제목은 〈폭풍우가 지난 후, 매사추세츠 노샘프턴의 홀리오크 산에서 바라본 풍경 *View from Mount Holyoke, Northampton, Massachusetts*〉이었으나, 다소 난해한 제목인 〈우각호 *The Oxbow*〉로 오랫동안 알려져 왔다. 콜은 1833년 보스턴을 여행하던 중 이곳을 방문했으며, 이 기간에 작품의 기본 구도가 되는 세부적인 스케치를 완성하였다. 콜은 당시 논쟁이 되었던 영국인 해군 장교인 바실 홀의 『북미에서 카메라로 작업한 마흔 개의 에칭 *Forty Etching made with the Camera Lucida in North America*』(1829)이라는 책을 읽은 후부터 이 작품을 계획한 것으로 알려져 있다.

이 책은 콜이 유럽에 머물 당시에 발간되었고, 곧이어 콜은 우각호 지역의 도판을 찾기 시작했다. 이는 콜이 바실의 책 속에 담긴 반미 감정으로 격앙되어 있었을지라도 우각호 지역의 미적인 가능성을 감지했기 때문인 것으로 보인다. 바실의 책은 미국 사회를 비방하는 내용 때문에 물의를 빚었으며, 특히 미국인 화가들의 자질에 대한 비평으로 문제가 되었다. 〈우각호〉는 분명 이러한 모욕적인 관점에 대한 시각적인 항변으로 볼 수 있다.

미국의 풍경화파는 과거에서 뿌리를 찾기보다는 미래를 지향했는데, 콜은 이것이 유럽의 전통에서 영향을 받은 것이라 확신했다. 그는 저서 『미국 풍경에 관한 에세이 *Essay on American Scenery*』에서 다음과 같이 지적하고 있다. 미국의 회화에서는 "침략행위를 말하는 폐허화된 탑이나 화려하게 겉치장한 사원은 보이지 않는다. 그러나 자유의 후예, 즉, 평화와 안전, 그리고 행복에 대한 메시지를 드러내고 있다. 그리고 아직 개척되지 않은 풍경을 바라보면서 마음속의 눈은 장래를 예견하고 있는 것이다. 이 전인미답의 황무지에서 위대한 행동이 탄생할 것이며, 미래에 태어날 시인들은 이 대지를 숭배하는 시를 짓게 될 것이다."

오늘날의 유명세에도 불구하고, 〈우각호〉는 대중에게 처음으로 소개되었을 당시 그다지 큰 영향력을 발휘하지 못했다. 사실 작가조차도 훌륭하다고 생각하지는 않았다고 한다. 작품은 1836년 국립 디자인 아카데미에 전시된 후 찰스 탤벗에게 5백 달러에 팔렸고, 1908년 미국 메트로폴리탄 미술관에 기부되었다.

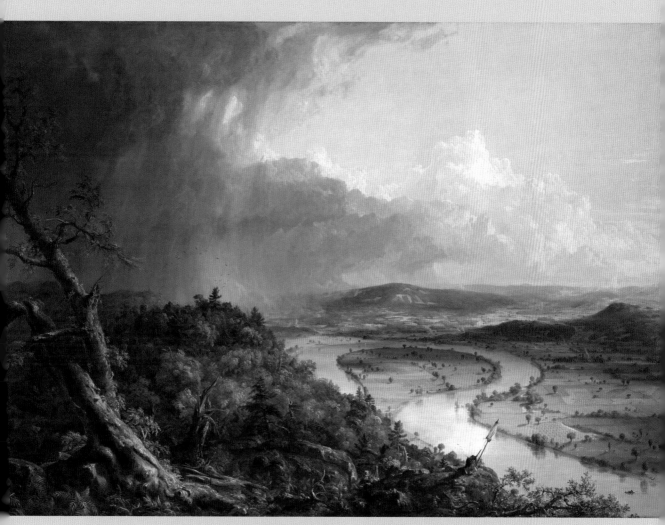

Thomas Cole, *The Oxbow*, 1836, oil on canvas (Metropolitan Museum of Art, New York)

양식과 기법

풍경화에 대한 콜의 접근방식은 매우 다양하다. 진정한 낭만주의식 관점에서 보자면, 콜은 자연의 광활한 외양을 그리는 것을 선호했다. 나폴리 태생의 화가인 살바토르 로사(1615-73)로부터 영감을 받은 콜은 울퉁불퉁한 바위와 비틀리고 바람에 휘날리는 듯한 나무로 가득 찬 폭풍우 치는 풍경을 즐겨 그렸다. 이와 비슷한 맥락으로, 콜은 존 마틴(221쪽 참조)의 장엄하고 숭고한 풍경에서도 영향을 받았다. 존 마틴의 작품에서 인물들은 숨이 멎을 것 같은 광활한 파노라마 앞에 작은 존재로 표현되어 있다. 동시에 콜은 클로드 로랭(118-119쪽 참조)의 고요하고 평온한 고전적인 풍경에도 깊은 인상을 받았다. 로랭의 풍경화는 멀리 떨어진 수평선이 금빛 아지랑이와 함께 녹아드는 것처럼 보이는 효과를 창출했다. 콜의 작품인 〈우각호〉에는 앞에서 열거한 모든 작품들의 다양한 양식과 기법을 한 작품 속에서 융화시키고자 노력한 흔적이 역력하다.

어둡게 처리된 그림의 왼편은 천둥이 칠 듯한 하늘로 표현되었으며, 폭풍이 휘몰아치는 듯이 보인다. 이렇듯 두려운 자연의 힘을 묘사한 부분은 푸른 하늘 밑으로 펼쳐진 오른편 농지의 목가적인 분위기와 대조를 이루고 있다.

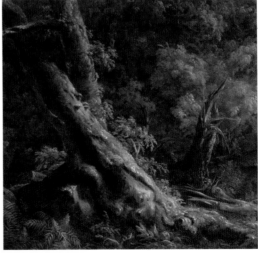

화면의 앞부분은 폭풍우에 갈라지고 휘어져 있는 비틀린 나무들의 형태로 인해 강조되었다. 혹이 튀어나온 듯 울퉁불퉁한 나무는 콜이 즐겨 사용한 모티브로, 살바토르 로사의 거칠면서도 자연스러움이 배어나는 작품으로부터 영감을 받은 것이다.

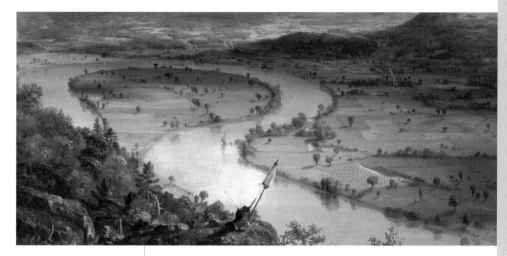

강의 만곡, 즉 우각호 주변의 비옥한 땅이 경작되고 있다.
흩어져 있는 농장들의 굴뚝에서는 연기가 피어오른다.
햇볕이 내리쬐는 평화롭고 목가적인 풍경은 클로드의
전원적인 풍경에 영향을 받은 것이다.

콜은 자신의 모습을 작품 속에 끼워넣었다.
골짜기에 앉아 등을 보이고 있는 콜은
이젤 앞에서 그림을 그리는 모습으로
표현되었고, 오른쪽으로 솟은 파라솔은
일종의 이정표 역할을 하고 있다.

허드슨 강변 화파의
정신적 자연

19세기 초반까지 미국의 미술은 유럽의 전통의 영향을 많이 받았으나 허드슨 강변 화파로 명명되었던 일단의 풍경 화가들에 의해 변화의 조짐이 촉진되었다.

토머스 콜은 이러한 새로운 경향의 뒤편에서 변화를 이끌었던 중심적인 작가로 인식된다. 영국 북부 지역에서 태어난 콜은 1819년 가족들과 함께 미국으로 이민을 가면서 펜실베니아에 정착하였다. 그는 곧 제2의 고향인 미국의 아름다움을 캔버스에 담아냄으로써 자신의 이름을 알리게 되었다. 1825년경 그는 같은 그룹에 속한 다른 화가들의 주목을 받게 되었는데, 이 그룹에 속한 화가들로는 윌리엄 던랩(1766-1839), 애셔 듀랜드, 토머스 다우티 등이 있었다. 이들은 어떠한 공식적인 관련성이 전혀 없었음에도 불구하고, 서로의 공통적인 관심 덕분에 허드슨 강변 화파의 핵심인물들로 간주되었다. 이 이름에서 알 수 있듯이, 이들은 허드슨 강의 계곡과 그 주변 지역인 캐츠킬Catskills, 애디론댁Adirondacks, 화이트 마운틴White Mountain 등에 관심을 보였으며, 이들의 작품은 19세기 중반인 1825년에서 1875년 사이에 큰 영향력을 발휘하였다.

부분적으로, 허드슨 강변 화파의 활동은 미국 전원만의 특징을 찬미하는 애국 활동과도 같았다.

또한 미개척지에 대한 이중적인 태도를 반영한 것이기도 했는데, 즉 개척자들이 점차 서부 지역으로 옮겨감에 따라 새로운 이주지가 마련될 것이라는 기대감과 아울러 개척되지 않은 광활한 대지에서 느껴지는 경외감이나 두려움, 그리고 숨겨져 있는 위험 등이 그것이었다. 이러한 관점에서 허드슨 강변 화파의 작품은 윌리엄 컬린 브라이언트의 자연을 노래한 시나 워싱턴 어빙, 제임스 페니모어 쿠퍼 등의 문학작품에 비견되는 시각적 활동의 산물이라 할 수 있다.

더 넓은 의미에서 이 화파는 낭만주의적 운동의 일부라고도 말할 수 있다. 허드슨 강변 화파 소속의 화가들은 그들의 유럽쪽 경쟁자들과 마찬가지로 자연 안에서 정신적이면서도 감성적인 무엇인가를 찾아내려고 애썼다. 특히 토머스 콜의 경우 "단순하게 잎을 그리는 화가" 정도로 만족하려고 하지 않았으며 그가 그리는 풍경에 일종의 종교적인 경외심을 부여하고자 노력했다.

애셔 듀랜드, 〈동인 *kindred Spirits*〉, 1849.
작품 속에 등장하는 인물 중 오른쪽은 토머스 콜이며 그 왼쪽은 윌리엄 컬런 브라이언트로, 이들은 거대한 자연 앞의
왜소한 존재로 표현되고 있다.

조셉 말로드 윌리엄 터너

눈보라: 항구를 빠져나가는 증기선

Snowstorm: Steamboat off Harbour's Mouth 1842

J.M.W.Turner 1775-1851

보는 이의 마음을 휘저어놓을 듯한 이 걸작은 터너가 화가로서 전성기를 누리던 시절에 제작된 작품이다. 전성기 시절 그는 더욱 야심찬 주제들을 다루곤 했는데 그 누구도 터너만큼 확신에 가득 찬 태도로 폭풍의 실제적인 격렬함을 그럴듯하게 포착해내지 못했다. 무엇보다도 터너는 바다를 표현하는 데 있어 타의 추종을 불허하는 화가였다. 그는 평온한 물결과 황금빛 일몰의 고전적이고 평온한 장면에서부터 격렬히 날뛰는 급류에 이르기까지 모든 상황에 놓인 바다 풍경을 묘사했다. 이 작품은 사나운 폭풍우를 바라보는 터너의 가장 탁월한 통찰력을 보여주는 그림이다. 터너는 작품 안에서 어부의 운명을 묘사하는 데 집중하기보다는, 그림을 바라보는 사람이 큰 소용돌이 속에 휘말려 있다는 착각이 들도록 계획했다. 격렬히 몸부림치는 파도와 아찔한 회오리바람이 부는 바다 한가운데 배에 타고 있는 사람들과 배의 모습은 화면에 거의 보이지 않는다.

〈눈보라〉는 분명하고 완결된 형태의 회화가 기준이었던 당시 규범에서 보자면 매우 대범한 구성의 작품이었다. 그렇지만 터너는 대중의 취향을 고려하여 작품의 제목에 좀 더 친절한 설명을 덧붙였다. 이 그림의 본래 제목은 〈눈보라: 신호를 보내면서 지시에 따라 항구를 빠져나가는 증기선. 아리엘 호가 하위치 항구를 떠나던 날 밤, 작가는 그 폭풍 속에 있었다〉였다. 그는 알고 지내던 사람들에게 작품에 대해 다음과 같이 말했다고 한다. "나는 폭풍우를 관찰하기 위해 선원들에게 나를 돛대에 묶으라고 말했지. 돛대에 묶

인 채 나는 무려 네 시간이나 폭풍을 경험했고, 이곳에서 도저히 빠져나올 수 없으리라 생각했네. 하지만 내가 폭풍이 치는 장면을 그리기만 한다면 잘 그릴 수 있을 거라는 확신이 들었어."

터너가 한 말 중 몇 개는 심사숙고할 만하다. 터너가 끔찍한 폭풍을 직접 경험했다는 사실에는 의심의 여지가 없지만, 이 그림이 제작된 시기는 이미 그가 60대 후반에 들어선 때이며, 폭풍우가 몰아치는 끔찍하고 긴 재난 속에서 살아 돌아왔다는 일화는 사실인 것 같지 않다. 이 주제는 사이렌의 노래를 들어도 마음이 유혹당하지 않도록 자신의 몸을 돛대에 묶었던 고대 전설 속의 유명한 일화, 율리시스를 참고한 것 같다. 비슷한 맥락으로, 이 문제를 풀려고 했던 역사가들 또한 아리엘이란 이름의 증기선을 끝내 찾아내지 못했다고 한다. 결론적으로, 터너는 1840년 하위치 항구에서 사라졌던 페어리('요정'이라는 뜻)호의 비극적 사건을 모델로 삼았을 가능성이 크다. 게다가 그는 아리엘이라는 이름의 요정 같은 인물이 등장하는 셰익스피어의 『폭풍 *Tempest*』을 참고했을 것이 분명하다.

터너는 〈눈보라〉가 비평가들의 분노를 살 것이라 확신했고, 비평가들의 반응은 그의 예상을 빗나가지 않았다. 한 비평지는 그의 이 작품을 두고 "비누거품과 흰 물감이 가득한" 것이라 표현했다. 이에 대한 터너의 반응은 늘 그랬듯이 퉁명스러웠다. "비누거품과 흰 물감이라! 이런 것들 빼고 바다 풍경엔 뭐가 있다는 거야? 저들이 대체 바다를 어떻게 생각하는지 아주 궁금한데? 직접 바다에 가보면 알 텐데 말이야."

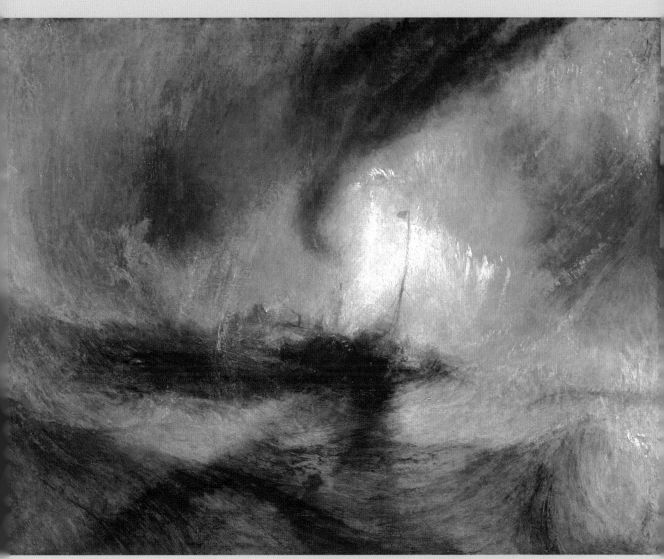

J.M.W.Turner, *Snowstorm: Steamboat off a Harbour's Mouth*, 1842, oil on canvas (Tate Britain, London)

양식과 기법

터너의 후기 작품에는 관습적인 주제들보다 빛과 운동, 나선 형태들에 대한 묘사가 우위를 차지하고 있다. 또한 그의 기법은 점차 자유롭고 실험적인 것으로 변모했다. 그는 왕립 아카데미에서 열렸던 전시의 '바니싱 기간varnishing days(전시가 열리기 전 3일 동안을 가리키는 말로, 이때 작가들은 자신의 작품이 전시장 벽면에 걸린 채로 마지막 손질을 가할 수 있었다)'에 이러한 효과들을 한층 강조했다. 터너는 화면에 주로 물감을 두껍게 바르는 임파스토 기법, 불투명한 물감들을 얇은 층으로 덧발라 밑칠한 부분이 중첩되며 비치도록 하는 글레이즈 기법 등을 구사했고, 깃촉으로 만든 짧은 붓과 함께 '독수리 발톱'이라 이름 붙인 자신의 긴 엄지손톱을 주로 사용했다.

배 위로 몰아치는 빗줄기 속에서 섬광이 번쩍이고 있다.
물감이 두껍게 발라진 집중광 부분에 비해,
돛대는 얇고 어두운 색으로 희미하게 표현되었다.
폭풍의 힘을 강조하기 위해, 돛대는 약간 구부러져
금방이라도 꺾일 것처럼 나약하게 묘사되었다.

나선형의 형태는 터너가 즐겨 사용하던 구성 방법 중 하나다.
그는 이 형태를 많은 작품들 속에서 구현하였는데,
이것은 자연의 힘과 에너지를 표현하는 방법이자
감상자의 시선을 화면으로 끌어들이는 요소로 작용한다.
그림에서 보이는 나선형의 형태는
사나운 폭풍을 드러내기 위해 착안된 것이다.

작품의 표면은 그림의 주제만큼 매우 역동적이다.
금방이라도 부서질 듯한 효과를 표현하기 위해,
두껍게 바른 물감을 붓으로 긁어내는 방식으로 채색되었다.
팔레트 나이프와 큰 붓으로 두껍게 칠해진 회색과 노란색이
보다 얇게 채색된 어두운 색채와 대조를 이루고 있다.

수평선을 흐릿하게 표현해서 사나운 폭풍의 힘을 강조했다.
격앙된 바다는 왼쪽에서 오른쪽을 향해 사선으로 미끄러지듯 표현되었다.

숭고의 미학

터너는 일생에 걸쳐 상이한 양식들을 다양하게 추구했다. 고전적인 작품·미적인 작품·낭만적인 작품 등과 아울러 '숭고'라는 동시대적 관념에 의해 촉발된 기념비적인 작품들을 제작했다.

'숭고'는 18세기에 대중적으로 널리 회자되었던 미학적 개념으로, 낭만주의 운동의 초석이 된 개념 중 하나다. '아름다운 것', '회화적인 것'이라는 이상적인 개념과 대조를 이루는 이 용어는 경외와 공포의 감정을 불러일으키는 문학 작품이나 미술 작품을 가리키는 데 주로 쓰인다. 이 용어는 롱기누스의 저작으로 알려진 『숭고에 관하여 On the Sublime』라는 고전 논문을 17세기의 용어로 번역한 데서 유래했다. 그러나 숭고를 본격적으로 다룬 주요문헌으로는 1757년 영국의 작가 에드먼드 버크가 출간한 『숭고와 미의 관념의 기원에 대한 철학적 탐구 Philosophical Enquiry into the Origin of our Ideas of the Sublime and Beautiful』를 꼽을 수 있다. 이 책은 특히 예술에서 상상력의 힘과 암시적 성격이 중요하다는 것을 지적한 저작이다.

터너의 그림들 속에서 숭고라는 개념은 인간과 인간적인 노력의 성과가 자연의 힘에 비해 얼마나 보잘 것 없는가를 보여주는 방식으로 매우 분명하

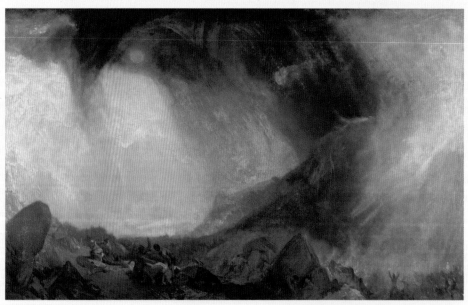

터너의 〈눈보라: 알프스 산을 넘는 한니발과 그의 군대 Snowstorm: Hanibal and his Army Crossing the Alps〉(1812년경)에서 인간은 자연의 힘에 의해 위축된다.

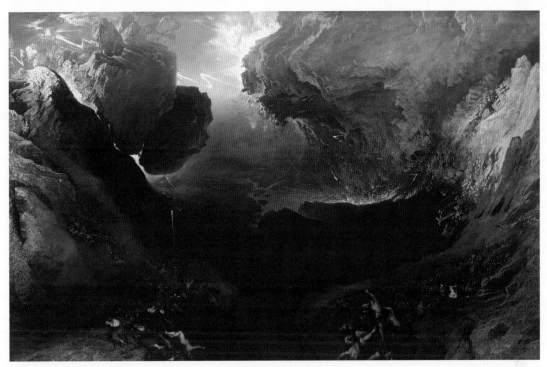

존 마틴의 〈진노의 날 *The Great Day of his Wrath*〉(1851-53)에 등장하는 이 도시는
완전히 파괴된 채 혼돈의 상태에 빠져 있다.

게 나타난다. 바다 위의 배들은 마치 장난감처럼
그려져 있고, 〈눈보라: 알프스 산을 넘는 한니
발〉(1812년경)에 등장하는 군대는 강한 눈보라 아
래에서 무너질 듯한 위기의 순간을 맞이하고 있
다. 터너와 동시대 인물인 존 마틴(1789-1854) 또한
터너와 유사한 방식으로 작품을 제작했다. 〈진노
의 날〉에서 그는 성서의 주제에 기초한 대홍수 사
건을 서사적으로 표현함으로써 대중의 상상력을
자극했다.

숭고는 이보다는 다소 온화한 장면에서도 분명
하게 표현되었다. 나폴리의 화가 살바토르 로사
(1615-73)가 그린 거칠고 신비로운 풍경화 역시 대
중의 지지를 얻었으며, 피라네시(1720-78)는 가상
의 감옥에 대한 불길한 분위기의 동판화(1745-61년
경)를 제작하여 공포에 대한 대중의 증가하는 관
심에 부응하였다.

목욕하는 여인들

The Bathers 1853

Gustave Courbet 1819-77

쿠르베는 리얼리즘 운동을 주도한 선구적인 인물로, 리얼리즘은 전통적인 규범에 도전한 19세기 프랑스 미술계의 흐름이었다. 이런 이유로 그는 현대 미술의 발전에 앞장선 독창적이고 생산적인 인물로 평가된다. 쿠르베는 〈목욕하는 여인들〉이라는 작품을 통해 아카데미 미술의 관습을 깨뜨렸으며, 이로 인해 당시 예술을 향유하던 사람들의 분노를 사기도 했다. 1853년 살롱에서 전시되었을 당시, 이 작품은 대중들의 야유를 불러일으켰다. 예비 전시에 참관했던 나폴레옹 3세는 말채찍으로 캔버스를 내리쳤고, 왕후는 그림 속 여인의 등이 말의 엉덩이 같다고 비유했다. 본격적으로 전시가 열린 후에도 이와 같은 대소동은 계속됐다. 엄청난 사람들이 작품 앞에 몰려들기도 했으며 관객의 체면을 위해 경찰이 작품을 떼내야 하는 문제를 고려하기도 했다. 비평가들 또한 대부분 적대적이었다. 심지어 쿠르베와 비슷한 비난을 받았던 외젠 들라크루아까지도 이 작품을 혹평했다.

들라크루아는 〈목욕하는 여인들〉에 가장 일반적으로 제기되는 두 가지 비판을 내놓았는데, 인물을 저속하게 표현한 것과 '의도의 불확실함'이라는 문제를 지적했다. 인물에 대한 그의 이러한 논평은 부분적으로 누드가 억센 형태를 띠고 있다는 것을 문제 삼은 것이었다. 쿠르베의 누드가 고전적인 미의 이상에 부합하지 않았기 때문이었다. 여성의 모습이 단정하지 못하게 표현되었다는 것 또한 비판의 대상이 되었다. 당시 사람들은 목욕하는 여인들의 모습이 장-오귀스트-도미니크 앵그르의 작품들에서처럼 순박하고 순수하게 그려져야 한다고 믿었다.

"작품의 의도가 분명하지 않다"는 들라크루아의 비판은 두 여인의 부자연스러운 자세에 기인한다. 두 여인의 자세를 보면 마치 무언가 극적인 사건이 일어날 듯하지만, 실제 그림 안에서는 어떠한 암시도 찾아볼 수 없다. 이로 인해 대다수의 비평가들은 〈목욕하는 여인들〉을 아무런 메시지도 전달하지 못하는 작품으로 평가했다. 현대 비평가들은 목욕하는 여자들의 자세에 대한 다양한 의견을 내놓았다. 일례로 한 비평가는 쿠르베가 당시 예술가들이 가장 많이 참조했던 쥘리앵 드 빌뇌브의 누드 연구를 인용하여 화면의 중심인물을 설정했기 때문에 결과적으로 단순히 사진을 기초로 작업한 것이라고 주장했다. 1850년대까지만 해도 이러한 이미지들은 파리에서 쉽게 볼 수 있던 것이었으며, 많은 화가들은 모델료를 아끼기 위해 그의 누드 연구를 참고했다. 이런 관습은 당시 화가들 사이에선 암묵적으로 통용된 것이었다.

〈목욕하는 여인들〉을 둘러싼 여러 가지 소문에도 불구하고 쿠르베는 작품을 판매하는 데 어떠한 어려움도 겪지 않았다. 작품은 부유한 수집가였던 알프레드 브뤼야스에게 판매되었는데, 그는 훗날 쿠르베의 절친한 친구이자 그의 가장 중요한 후원자가 되었다.

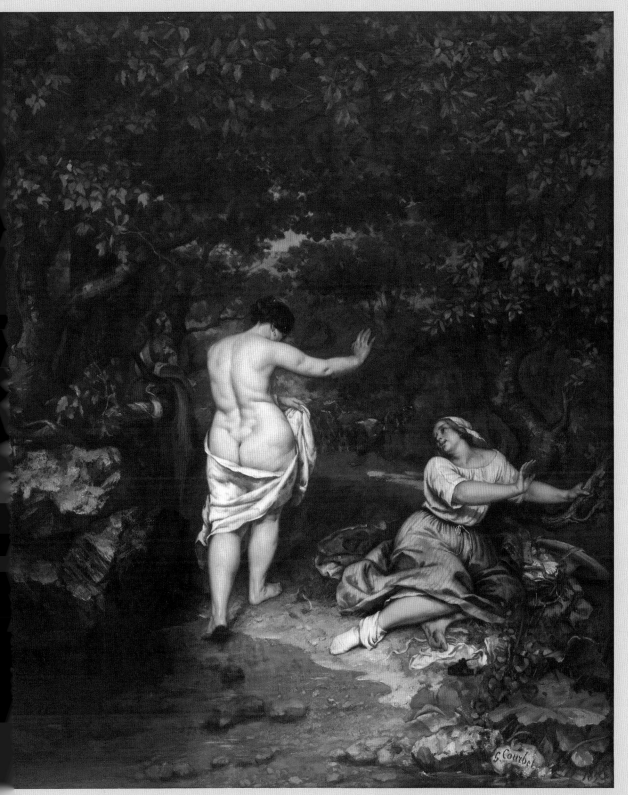

Gustave Courbet, *The Bathers*, 1853, oil on canvas (Musée Fabre, Montpellier)

양식과 기법

쿠르베는 작품의 스타일보다는 작품의 제재와 주제에 접근하는 방식 때문에 자주 논쟁의 대상이 되었다. 그의 작품 세계에 큰 영향을 끼친 것들은 상당히 관습적인 것들이었다. 어떤 작품들은 카라바조나 벨라스케스의 영향을 받은 것 같기도 하고, 또 어떤 것은 낭만주의의 영향을 받기도 했다. 순전히 기법적인 측면에서 보면, 그가 이루어낸 위대한 혁신은 물감을 두껍게 바를 수 있는 길고 잘 휘어지는 팔레트 나이프를 사용했다는 데에 있다. 쿠르베는 두꺼운 물감 터치가 주는 풍부하고 거친 효과를 한껏 발휘하여 〈목욕하는 여인들〉의 배경을 이루는 화려하고 풍부한 잎을 그려냈다.

살롱에서 누드화가 전시되는 것은 흔한 일이었지만, 관람객들은 오로지 이상화된 형태의 누드에만 익숙해져 있었다. 완벽하다고 말할 수 없는 이 여인의 몸매는 작품으로 표현되기엔 너무 추하다고 여겨졌다. 한 비평가는 작품 속 여인은 악어조차도 입맛을 잃어버리게 한다고 하며 작품을 거세게 비난했다.

목욕하는 여인의 벗은 옷이 나뭇가지에 걸려 있다. 기법에 있어 쿠르베의 재주는 늘 뛰어났다. 많은 비판을 받기는 했어도, 풍경과 같은 세밀한 부분을 묘사하는 그의 능력은 사람들의 아낌없는 칭송을 받았다.

물가로 발을 내딛는 여인의 기묘한 자세와 쭉 뻗은 팔,
그리고 그 옆에 몸을 비틀고 있는 하녀의 자세는
비평가들의 혹평을 피하기 어려웠다.
이 작품을 비난한 사람들은 인물들의 자세 때문에
분노한 것이 아니라(기나긴 미술 전통의 측면에서 볼
때 작가의 기법에는 시비를 걸 만한 결점이 전혀
없었다), 그림의 맥락상 인물들의 자세가 어떠한 의미도
전달하지 못한다는 점을 지적한 것이었다.

하녀의 한쪽 다리 아래로 양말이 흘러내려가 있고,
다른 쪽의 양말은 진흙이 묻은 발 아래에 흩어져 있다.
감상자들은 하녀의 흐트러진 복장과 더러운 발 때문에
적잖은 충격을 받았다.

취미의 발견

쿠르베의 그림이 최초로 전시되자 미술계에서는 혹평이 일었다. 비평가들은 쿠르베의 그림이 아카데미의 취미 기준에 적극적으로 반기를 든 것이라고 비판했다. 또한 미처 완성되지 못한 것처럼 보이는 거친 스타일과 이상적인 미에 어긋나는 쿠르베의 표현에 분노했다.

화가로서 초기에 전통적인 출발을 했던 쿠르베는 1850년 살롱에서 〈오르낭의 장례식〉을 전시하면서 새로운 전기를 맞이하였다. 이 작품은 큰 물의를 일으켰고, 그는 단 하룻밤 새에 세간의 주목을 받게 되었다. 이후 쿠르베가 제작한 그림들은 지속적으로 비평가들의 의혹을 불러일으켰고 비판의 대상이 되었다.

　오늘날의 시각으로 볼 때, 쿠르베의 작품에서 혁신적인 요소는 쉽게 눈에 띄지 않는다. 이는 주제 자체가 평범한 데다 작가의 기술적 수준 또한

의심을 받을 만한 것이 아니었기 때문이다. 쿠르베의 혁신성에 대한 답은 당시 엄격한 위계질서 속에 놓여 있었던 미술의 체제에서 찾아볼 수 있다. 당시에는 유능한 화가라면 자신들의 역량을 진지한 주제, 가령 역사나 신화 혹은 성서의 주제 등에 쏟아부어야 한다는 일종의 사명감이 팽배해 있었다. 이러한 주제는 커다란 크기로 제작되어야 했음은 물론이고, 도덕적으로도 인간의 정신을 고양할 수 있는 것이어야 했으며, 이를 위해 이상화된 인물들이 표현되어야만 했다. 반면 낮게 평가

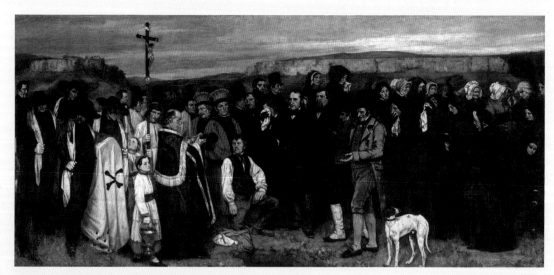

쿠르베, 〈오르낭의 장례식 The Burial of Ornans〉, 1849-50.
프랑스 한 시골 마을의 장례식을 그린 이 대작(작품 크기는 약 3×6m)으로 인해 쿠르베는 하루아침에 유명해졌다.

토마 쿠튀르, 〈타락한 로마인들 *The Romans of the Decadence*〉, 1847.
19세기 중반에는 정교하게 제작된 큰 규모의 역사화들이 살롱을 지배하고 있었다.

되었던 풍경이나 인물, 풍속(일상생활 장면) 등의 주제는 훨씬 평범하고 단순한 양식으로 표현되었다. 극소수의 예외는 있었지만, 이러한 주제를 전문적으로 다뤘던 화가들은 날품팔이 일꾼과 다를 바 없는 취급을 받았다.

쿠르베의 그림이 전통에 대한 도전으로 평가받은 이유는 바로 그의 작품들이 이러한 범주를 전복시키는 것이었기 때문이다. 일례로 〈오르낭의 장례식〉은 보통 역사화 제작에나 요구되는 매우 큰 규모로 제작되었다. 그러나 이 그림의 주제는 풍속화로 분류되는 것이었으며, 작품은 도덕적 분위기를 풍기지도 않을뿐더러 미적으로 이상화된 인물이 등장하지도 않는다. 마찬가지로 〈목욕하는 여인들〉에 등장하는 인물들의 섬세한 몸짓은 고급미술의 영역에 적절한 것이긴 했으나, 더러운 발이나 헝클어진 옷매무새, 미적 측면에서 볼 때 완벽하지 않은 육체는 결코 고급미술에 속하는 요소들이 아니었다. 이러한 이유로 비평가들은 쿠르베에게 추함과 저속함을 탐닉하는 화가라는 혹된 비난을 퍼부었다.

장-프랑수아 밀레

이삭 줍는 사람들

The Gleaners 1857

Jean-François Millet 1814-75

19세기 중반 화가들은 주제 선택에 있어 보다 넓은 시각을 갖기 시작했다. 이제 화가들은 자신을 고용한 상류계급이 선호하는 주제를 그리는 대신, 일상적인 주제에서 가져온 다양한 모습을 그렸다. 밀레의 이 유명한 그림은 가장 빈곤한 계층이 겪는 고된 노동을 솔직하게 묘사한 것이다. 이 작품은 막바지에 접어든 추수의 현장을 그린 것으로, 화면의 배경 오른쪽에 보이는 농부들은 마무리 작업에 한창이다. 농부들은 말을 탄 감독의 지휘 아래 곡식들을 모두 수확했다. 짐수레는 일꾼들이 실어놓은 짐의 무게 때문에 버거워 보이며, 들판에는 몇 개의 건초더미가 서 있다. 화면 왼쪽의 건초더미 두 개는 비교적 선명하게 표현되었으나 보다 멀리 놓인 나머지 건초더미들은 희미하게 처리되었다. 이는 추수의 규모가 크다는 사실을 암시하는 것이며, 올해는 풍년이라는 사실을 강조하기 위한 것이기도 하다.

그러나 화면 앞쪽에서 이삭을 줍고 있는 사람들은 풍요로운 현실과 동떨어져 있다. 사실 이들은 농장에 고용된 사람들이 아니다. 이들은 지방 관청의 허가를 받아 추수가 끝난 후 들에 남아 있는 낟알들을 주워가는 사람들이다. 이 일은 오로지 손으로 일일이 주워야 하는 고된 노동이다. 게다가 먼저 추수한 사람들이 거의 모든 곡식을 수확한 뒤 그루터기만 남겼기 때문에 가난한 이들의 현실은 우울하기만 하다. 아마도 이삭을 줍는 이들은 농업에 종사하는 노동자들 중에서도 가장 비천한 일꾼에 속했을 것이다. 밀레는 어떤 것과도 타협하지 않는 완고한 정신으로 가난한 자들의 곤궁함을 훌륭하게 표현했다.

〈이삭 줍는 사람들〉은 1857년 살롱에 전시되면서 매우 적대적인 반응을 받았다. 당시는 1848년의 프랑스 2월 혁명의 기억이 아직도 사람들의 뇌리에 남아 있던 시기였고, 몇몇 비평가들은 이 작품이 사회적 불안을 조장하는 정치적 항의라고 해석했다. 2월 혁명에 대해 밀레 개인이 어떤 시각을 가지고 있었는지는 알 수 없으나, 그의 작품에서 드러나는 메시지가 상당히 복합적이라는 사실은 분명하다. 이삭을 줍는 사람들을 묘사한 그의 초기 작업들에는 자극적인 요소가 없었다. 밀레는 〈여름 *Summer*〉(1853)과 〈8월 *August*〉(1852)이라는 작품 속에서 이삭을 줍는 사람들의 모습을 계절의 이미지로 표현했다. 또한 작품의 분위기를 밝게 하기 위해 행복한 표정의 어린아이들을 그려넣기도 했다. 확실히 〈이삭 줍는 사람들〉은 이보다 훨씬 선동적이지만, 밀레의 의도는 아마 정치적인 것보다는 미적인 데에 있었을 것이다. 1850년대 중반은 리얼리즘 운동(222쪽 참조)이 한창 진행되던 때였으며, 밀레 역시 이 거대한 흐름에 영향을 받은 것 같다.

밀레는 농부 집안 출신이었기 때문에 그의 작품은 대부분 시골의 풍경이나 일상을 담고 있었다. 초기에는 작품을 거의 판매하지 못했으나, 그림이 보스턴의 아테나움, 알스톤 클럽 등에서 정기적으로 전시된 후로는 미국의 수집가들을 중심으로 그의 명성이 알려지게 되었다.

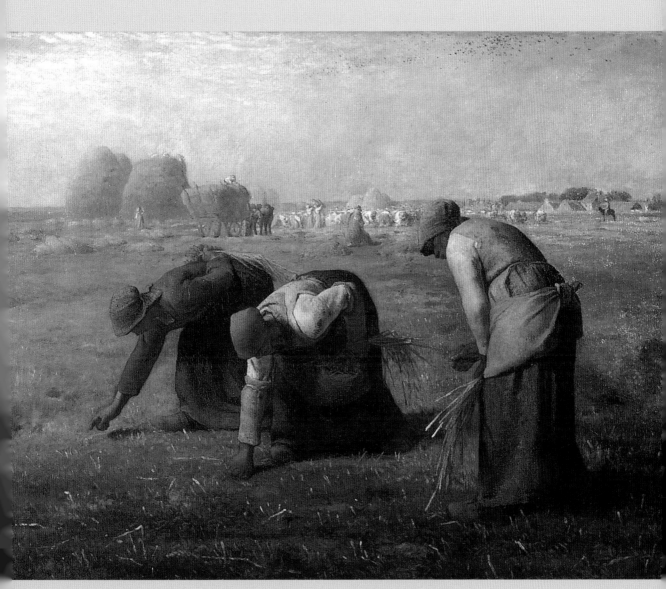

Jean-François Millet, *The Gleaners*, 1857, oil on canvas (Louvre, Paris)

양식과 기법

밀레의 그림들은 그 주제와 스타일 때문에 많은 비난을 받았다. 정치적 혼란기에 영웅을 그리는 규모의 대형 캔버스에 농부의 삶을 표현했던 밀레의 결단은 논란의 대상이 되었다. 양식적 측면에서 그의 작업은 거칠고 완결되지 않은 것 같다는 공격을 자주 받았다. 화면에 등장하는 인물들은 대체로 과장되었고, 색채는 따뜻하고 순박하며 채색은 두껍게 표현되었다. 전반적인 인체의 외형과 성격, 그리고 표정에 대한 세밀한 묘사는 대담하고 조각적인 형태로 표현하려 하는 그의 경향으로부터 비롯된 것이었다. 세밀한 부분을 모두 제거해버린 그의 힘찬 스타일은 이후 조르주 쇠라, 빈센트 반 고흐 등 많은 화가에게 영향을 미쳤다.

고된 노동에서 오는 육체적 피로를 묘사하는 데 있어 어느 화가도 밀레를 따라올 수 없었다. 몸을 구부리고 있는 이 사람은 너무 오랫동안 구부리며 일하느라 허리를 펼 수 없을 정도다.

밀레는 얼굴의 특징이나 표정을 세밀하게 표현하지 않았는데, 여기서도 인물의 손은 크고 뭉툭한 형태로 드러나 있다. 밀레의 작품의 가장 큰 매력은 강인한 조각적 형태와 인물의 뚜렷한 윤곽에 있다.

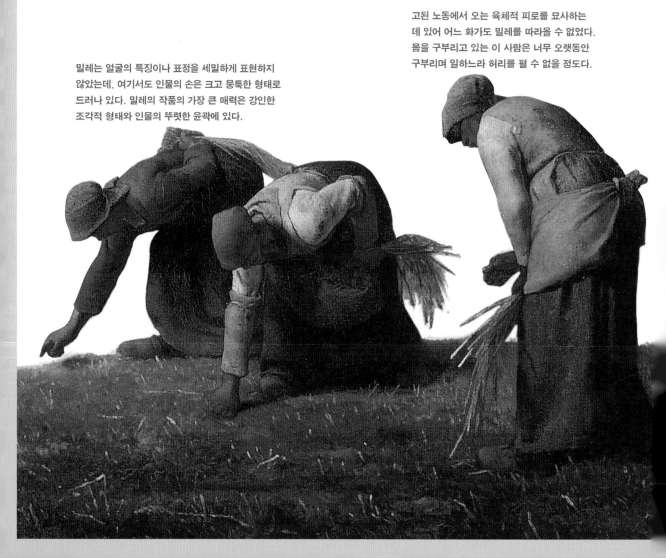

빛을 가득 품은 배경의 추수 장면은 흰색이 섞인 창백한 색조로
채색되었고, 전경은 보다 어둡고 침침한 색조로 표현되었다.
또한 무거운 짐이 실린 수레와 커다란 건초더미,
이삭을 줍고 있는 사람들 앞에 놓인 한 줌의 낟알 사이에도
날카로운 대비 효과를 더했다.

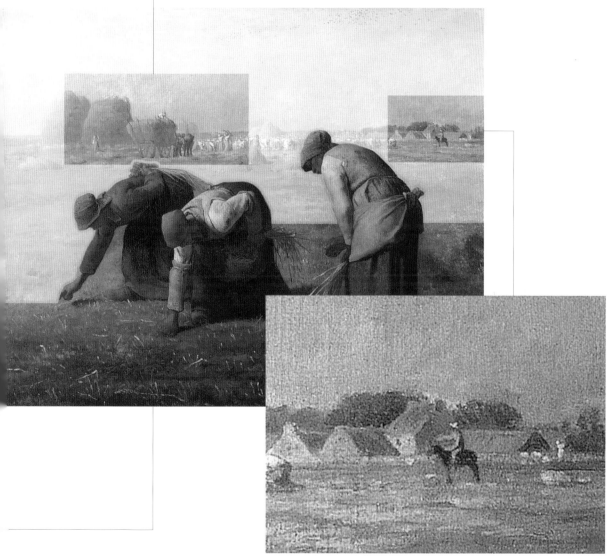

농장 건물 앞에 일꾼을 감독하는 인물이 말 위에 앉아 있다.
그는 이삭을 줍는 사람들에게는 아무런 신경도 쓰고 있지 않은데,
이것은 배경의 부유한 농장과 전경의 가난한 사람들 사이의 구분을
보여주는 단적인 예이다.

농부의 삶

화가들은 수세기 동안 시골의 풍경을 작품으로 제작해왔지만, 밀레와 쿠르베가 등장하기 전까지만 해도 시골 풍경화는 논쟁의 주제가 되지 못했다. 이 두 화가의 작품 속에 드러난 주제들은 화단에서 논쟁거리가 되었다.

서유럽 회화에서 농촌이란 주제는 오랜 전통을 갖고 있었으며 북유럽에서는 농촌의 모습을 그린 작품의 기원이 중세 시대까지 거슬러 올라간다. 중세의 세밀화가들은 성무일도서의 달력란에 각 달을 대표하는 농경 활동을 삽화 형식으로 그려 넣었다(82쪽 참조). 또한 태피스트리(벽걸이 양탄자) 연작화나 일반적인 회화 속에서 볼 수 있듯 씨를 뿌리고 추수하는 그림들은 사계절을 표현하는 전형적인 방식이 되기도 했다.

네덜란드와 플랑드르 미술에서 시골풍경이라는 주제는 주로 유머러스한 의미들을 전달하였다. 초기 작품을 예로 들자면, 시골의 무식한 사람들은 어리석거나 나쁜 일을 저지르는 사람으로 묘사되곤 했다(136-137쪽 참조). 17세기에는 이러한 경향이 '하층민의 삶'을 나타내는 모습으로 대체되었는데, 이런 풍경 속에서 농부들은 술을 마시고 떠들어대거나 말다툼을 하는 모습 등으로 그려졌다. 아드리안 브로베르(1605-38년경)와 아드리안 판 오스타더(1610-85)와 같은 화가들은 이런 유형의 그림들로 유명세를 얻었다.

근대가 되자, 농촌을 다룬 주제들은 주로 감상적으로 표현됐다. 시골생활을 그린 그림은 대부분 시골을 낭만적인 대상으로 바라보고자 했던 도시인들을 위해 제작되었기 때문이다. 이러한 경향은 18세기에 절정을 이루었는데, 특히 귀족 출신의 후원자들은 그림 속에 양치는 목동의 모습으로 삽입되기도 했다.

전원생활에 대해 환상을 가지는 경향은 1789년 프랑스 대혁명이 일어나 사회 분위기가 극적으로 반전되기 전까지 프랑스가 가장 심했다. 대혁명과 1830년과 1848년에 일어난 두 차례의 혁명 이후, 프랑스 당국은 농촌의 빈곤한 생활을 표현한 그림들이 조장하는 사회적 불안에 매우 예민한 반응을 보였다. 밀레와 쿠르베가 정부의 반감을 유발했던 대표적인 화가인데, 특히 이 두 화가는 농촌 풍경화를 대형 캔버스에 기념비적인 모습으로 제작했기 때문이었다. 게다가 프랑스 정부가 보기에 이 둘은 급진적인 정치세력과 결합된 리얼리즘 운동과 밀접하게 관련되어 있어서 적대감이 더욱 심했다.

아드리안 브로베르의 〈농부의 식사 *A Peasant Meal*〉. 무질서하고 소란스런 농부의 삶을 유머러스하게 그린 전형적인 예로, 네덜란드와 플랑드르 화단에서 "사회 하층민의 삶"을 주제로 하는 그림을 유행시켰다.

에두아르 마네

❖ 풀밭 위의 점심식사 ❖

Luncheon on the Grass 1863

Édouard Manet 1832-83

오늘날 마네는 인상주의 계열을 대표하는 화가로 알려져 있지만, 사실 그는 인상주의와는 매우 다른 배경에서 화가 경력을 시작했다. 1863년 묘한 분위기를 풍기는 이 작품이 파리에 전시되자 관객들이 분노하는 소동이 벌어졌고 이 사건으로 마네는 화단의 문제아로 주목받게 되었다. 〈풀밭 위의 점심식사〉는 시골 소풍을 즐기는 파리 사람들을 묘사한 그림으로 작품의 배경은 강기슭 근처 숲속의 빈터다. 다른 인물들과 약간 떨어진 곳에 앉은 여자는 목욕 — 이 그림의 본래 제목은 〈목욕 Le Bain 또는 'Bathing'〉이었다 — 을 하고 있고, 강가에는 보트 한 척이 놓여 있다. 여자의 친구들은 화면 전경에서 한가로이 소풍을 즐기고 있으며 왼쪽 아래에는 먹을 것들이 바구니 밖으로 나와 있다. 두 남자 중 한 명은 마네의 동생이며, 다른 남자는 장차 처남이 될 페르디낭 렌호프였다. 그리고 누드의 여성은 마네가 가장 아끼던 모델인 빅토린 뫼랑이다.

이 그림의 아이디어는 파리 외곽 아르장퇴유의 센 강에서 목욕하던 여자들을 본 경험에서 비롯되었다. 그 광경을 본 마네는 르네상스에 제작된 〈전원음악회 *Le Concert Champetre*〉(239쪽 참조)라는 작품을 떠올렸는데, 그 그림은 학생 시절 마네가 루브르에서 여러 번 습작을 했던 그림이었다. 마네는 그 그림을 새롭게 해석한 작품을 제작해야겠다고 결심했다. 마네는 등장 인물들에 현대적인 의상을 입히고, 보다 밝은색의 물감으로 채색했다. 그러나 그는 자신이 완성한 그림이 엄청난 논란을 불러일으킬 것이라고는 꿈에도 예상하지 못했다. 깔끔하게 정장을 차려입은 남자들 옆에 옷을 다 벗은 채 나란히 앉아 있는 여인은 르네상스 화가들이 그린 목가적인 전원 풍경화에 완벽하게 들어맞는 것이었지만, 이 설정이 현대적 맥락 속에 등장하자 도덕성의 문제가 제기되었다. 실제로 누드의 문제만 놓고 보면 〈풀밭 위의 점심식사〉에 대한 적대적인 반응은 10년 전에 있었던 쿠르베의 〈목욕하는 여인들〉(222-227쪽 참조)을 둘러싼 대소동이 되풀이된 것이나 마찬가지였다.

마네가 살롱전에 이 그림을 출품하자 심사위원들은 그의 그림을 낙선시켰다. 다른 해였다면 결선까지 갔었을 수도 있지만, 1863년 살롱의 심사위원들은 특히나 엄격해서 보수적인 기준으로 출품작의 절반 이상을 낙선시킨 것이다. 심사위원들의 보수적인 심의 때문에 화가들의 분노가 커지자 나폴레옹 3세는 《낙선전Salon des Refusés》의 개최를 지시했다. 사실 낙선전의 의도는 낙선된 작품들의 부족한 실력을 대중에게 공개하기 위한 것이었지만, 실험적인 작품을 출품한 화가들에 대한 여론이 조성되는 계기가 되었다. 마네가 낙선전에 전시한 세 점의 작품 중 특히 이 그림은 작품의 내용에 충격을 받은 평론가들의 맹렬한 비난을 받았다. 그러나 온갖 비방과 물의에도 불구하고, 마네는 이 작품으로 하루아침에 유명해졌다.

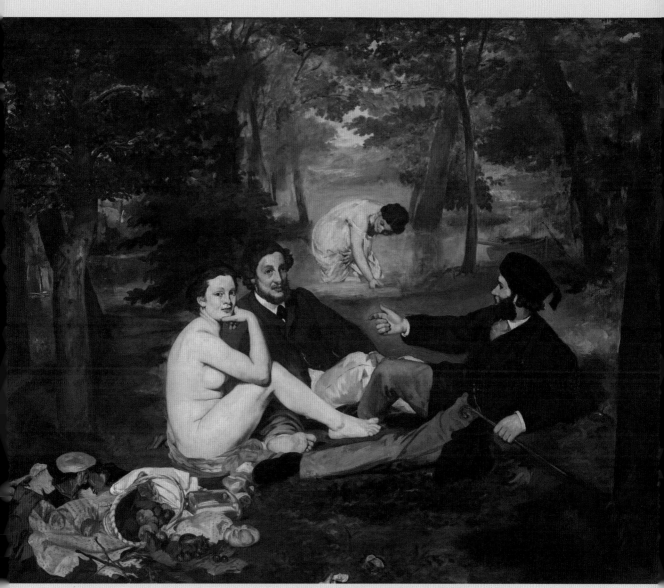

Édouard Manet, *Luncheon on the Grass*, 1863, oil on canvas (Musée d'Orsay, Paris)

양식과 기법

당시 비평가들은 마네의 누드 묘사와 관련된 도덕적 문제에 비난의 초점을 맞추었지만 이 작품에는 그것 말고도 사람들을 당황스럽게 했던 다른 문제점이 있었다. 바로 기법적인 측면으로, 예를 들어 무릎 위에 올려진 빅토린의 팔꿈치는 시각적으로 너무 불안해보이고 다리도 어색하게 꼬여 있다. 이런 자세는 부자연스러울 뿐만 아니라 불편해보이기까지 하다. 더욱 심각한 문제는 화면 중간에 독특한 자세로 목욕하는 여자의 모습이 너무 크게 그려졌다는 점이다. 마네는 화면의 공간감을 평면적으로 표현하기 위해 의도적으로 이런 방식의 그림을 구성했다. 과감한 주제에 어울리는 자신만의 과감한 테크닉을 결합시킨 것이다. 이로 인해 결과적으로 아카데미가 요구하는 정확한 명암법이나 완성도보다는, 빛과 그늘의 강렬한 대비와 함께 거칠고 느슨한 붓놀림이 강조된 작품이 탄생하였다.

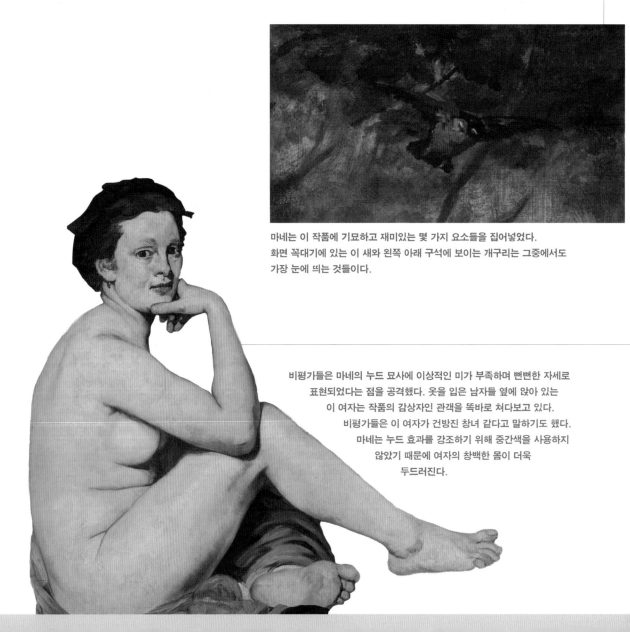

마네는 이 작품에 기묘하고 재미있는 몇 가지 요소들을 집어넣었다.
화면 꼭대기에 있는 이 새와 왼쪽 아래 구석에 보이는 개구리는 그중에서도
가장 눈에 띄는 것들이다.

비평가들은 마네의 누드 묘사에 이상적인 미가 부족하며 뻣뻣한 자세로
표현되었다는 점을 공격했다. 옷을 입은 남자들 옆에 앉아 있는
이 여자는 작품의 감상자인 관객을 똑바로 쳐다보고 있다.
비평가들은 이 여자가 건방진 창녀 같다고 말하기도 했다.
마네는 누드 효과를 강조하기 위해 중간색을 사용하지
않았기 때문에 여자의 창백한 몸이 더욱
두드러진다.

목욕하는 여자를 너무 크게 표현하여 옆에 놓인 보트가
작아 보일 정도이며, 배경에 위치하였음에도 매우 선명한
초점으로 표현되어 거리감을 느끼기 어렵다.
이는 멀리 있는 물체가 흐릿하게 보이는 대기원근법의
공식에 어긋난 경우다. 더욱이 이 여인은 전체 구도상
인물들간의 피라미드 구조 꼭대기에 배치됨으로써 더욱
두드러지는데, 이는 전체 화면의 공간성보다는 평면성을
강조하는 요인이 된다.

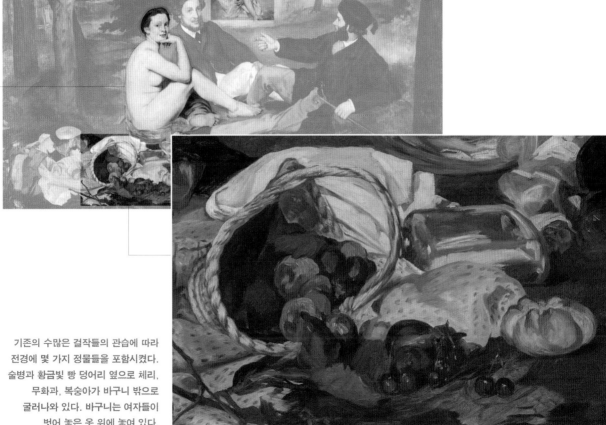

기존의 수많은 걸작들의 관습에 따라
전경에 몇 가지 정물들을 포함시켰다.
술병과 황금빛 빵 덩어리 옆으로 체리,
무화과, 복숭아가 바구니 밖으로
굴러나와 있다. 바구니는 여자들이
벗어 놓은 옷 위에 놓여 있다.

전통과 모더니티

많은 면에서 마네는 자신의 의지와 상관없이 반역자가 되었다. 그는 틀에 박히지 않은 작품들을 제작했고 아방가르드 집단에 가담했지만, 한편으로는 미술사에서 걸작으로 인정되어 온 작품들을 매우 존경했고 언제나 살롱의 공식적인 인정을 받으려고 애썼다.

어떤 의미에서 〈풀밭 위의 점심식사〉에는 전통을 존중하는 면이 존재한다. 마네는 〈전원음악회〉에서 작품의 전체 구상을 차용했다. 이 그림은 한때 베네치아의 화가 조르조네(1476-1510년경)의 것으로 알려졌지만, 오늘날에는 그의 제자 티치아노(66-71쪽 참고)의 것이라는 의견이 지배적이다. 마네는 또한 전경에 배치할 인물들의 자세를 위해 분실된 라파엘로의 그림을 판화로 다시 제작한 마르칸토니오 라이몬디(1480-1534년경)의 작품을 참고하기도 했다.

마네는 이런 방식으로 작품을 구성하면서 고전적인 모델에서 차용한 르네상스의 관습 — 그리고 그 이후 아카데미의 관습들 — 을 반영하고자 했다. 그러나 르네상스의 걸작들은 각 소재를 그 시대의 전통에 맞게 표현했다는 점에서 마네의 작품과 결정적인 차이가 있다. 마네는 자신이 속한 시대의 관습들을 자유롭게 조롱하면서 작품을 표현했던 것이다.

라이몬디의 작품 속 인물들은 전체 구성의 주제와 완벽한 조화를 이루고 있다. 이 작품에 등장하는 인물들 중 〈풀밭 위의 점심식사〉에 차용된 인물들은 〈파리스의 심판〉에서 증인의 역할을 맡은 세 명의 강의 신(화면 우측 하단)이다. 오른쪽의 신은 몇 가닥의 풀 줄기를 들고 있으며, 신화 속 장면에 어울리도록 모두 누드로 표현되었다. 그러나 이 세 인물이 〈풀밭 위의 점심식사〉에 등장하자 이전의 작품에서 갖고 있던 의미는 거의 상실되었다. 파리의 관객들은 오른쪽 남자의 아무 의

마르칸토니오 라이몬디, 〈파리스의 심판 *The Judgment of Paris*〉.
마네는 작품에 등장할 인물들을 연구하기 위해 화면 오른쪽 하단의 강의 신들을 참조했다.

르네상스의 유명한 작품 〈전원음악회 *Le Concert champêtre*〉는 마네가 자신의 작품을 위해 참고한 그림 중 하나다.

미 없는 자세에 당황했다. 게다가 벌거벗은 몸을 전혀 가리지 않고 아무런 부끄러움 없이 감상자를 응시하는 여성은 그 밖의 다른 인물들과 조화를 이루지 못했다.

　이보다 더욱 문제가 되었던 것은 마네가 이후 살롱에 출품한 〈올랭피아 *Olympia*〉(1863)라는 작품

이었다. 이 작품은 티치아노의 유명한 누드화 〈우르비노의 비너스 *Venus of Urbino*〉를 현대적 창녀로 변형시킨 것이다. 그의 이러한 창의성은 의심할 여지없이 당시 프랑스 미술계에 통용되던 낡은 범주들을 전복시키는 것이었다.

단테 가브리엘 로세티

성스러운 베아트리체

Beata Beatrix c. 1864-70

Dante Gabriel Rossetti 1828-82

라파엘 전파Pre-Raphaelites는 아름다운 여인의 초상화를 그리는 것으로 유명하다. 이 중에서도 특히 19세기 예술에서 매우 인기를 끌었던 주제인 '팜므 파탈'을 그리는 전통을 수립하는 데 크게 일조했다. 〈성스러운 베아트리체〉는 이러한 범주에 정확히 일치하는 작품은 아니지만, 로세티는 이 작품이 죽은 아내 엘리자베스 시달(1829-62)에 대한 추억이 될 수 있기를 진심으로 원했다. 외견상 이 작품은 이탈리아의 시인 단테(1265-1321)의 『신곡』에 등장하는 영원불멸의 소녀 베아트리체를 모델로 삼고 있다. 로세티는 친구에게 보낸 편지에서 작품 속 이미지가 「새로운 삶 *La Vita Nuova*」 — 단테가 베아트리체에 대한 감정을 드러낸 일련의 사랑의 시 — 의 한 구절을 바탕으로 한 것임을 구체적으로 적고 있다. 또한 "이 그림을 단순히 베아트리체의 죽음을 표현한 것으로 봐서는 안 된다네. 이건 주제를 황홀감 또는 갑작스럽게 나타나는 영적인 변형으로 상징화하여 이상화하는 하나의 방법이지. 눈을 감고 있는 모습으로 보아 베아트리체는 천국의 황홀한 상태에 빠진 거라네"라고 덧붙였다. 죽음의 전령사를 상징하는 '빛나는 새'는 베아트리체에게 하얀 양귀비를 가져다주고 있다. 배경에는 단테의 고향인 피렌체의 폰테 베키오의 빛나는 광경이 그려져 있고, 오른쪽에는 사랑의 천사를 응시하고 있는 시인이 보인다. 베아트리체가 입은 옷의 녹색과 보라색은 각각 희망과 슬픔을 상징한다.

로세티는 오랫동안 이 주제에 관한 작품을 구상해왔으나, 1862년 아내 엘리자베스의 죽음을 계기로 본격적으로 작업에 착수하였다. 로세티는 1850년대 초반에 그렸던 아내의 오래된 스케치를 활용하여 자신이 이상적으로 생각했던 여인을 베아트리체의 형상으로 표현하였다. 그러나 초기의 열정에도 불구하고 작업의 진행은 매우 더뎠으며 결국 1870년이 되어서야 완성할 수 있었다. 이 시기에 작품은 이미 수집가인 윌리엄 쿠퍼-템플에게 팔렸다. 1889년 윌리엄이 사망하자 이 작품은 영국에 헌정되었다. 1872년 로세티는 그의 후원자 중 한 사람인 윌리엄 그라함을 위해 베아트리체의 복사본을 제작해주었다. 이 복사본은 현재 시카고 미술협회에 소장되어 있다. 로세티가 적어도 다섯 개 이상의 복사본을 제작했다는 사실만 보더라도 그림의 인기가 어떠했는지 가히 짐작해볼 수 있다.

단테와 베아트리체라는 주제는 단테에 대한 로세티의 평생에 걸친 열정의 산물이자 유대감의 표현이다. 로세티의 아버지는 아들의 이름을 가브리엘 찰스 단테 로세티로 지을 정도로 시인 단테의 작품을 헌신적으로 연구해온 학자였다. 어린 로세티는 커 가면서 단테에 대한 아버지의 열정을 공유하게 되는데 후일 아버지가 지어준 이름에서 찰스를 빼고 단테로 본이름을 변경하면서까지 단테에 대한 자신의 신의를 굳게 표명하였다. 단테의 시는 로세티가 그린 수많은 위대한 작품들에 영감을 불어넣는 소중한 원천이었다.

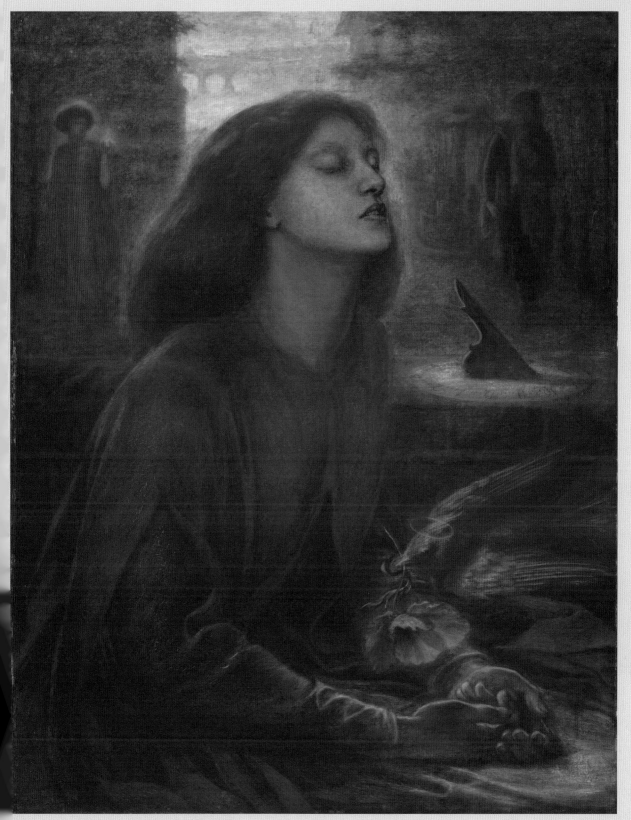

Dante Gabriel Rossetti, *Beata Beatrix*, c.1864–70, oil on canvas (Tate Britain, London)

양식과 기법

로세티는 수채물감·유화·크레용 등 작업을 할 때 재료를 가리지 않았다. 〈성스러운 베아트리체〉는 라파엘 전파의 회화작품에서 나타나는 정교하고 세밀한 양식과는 차별화된 것으로, 그의 여러 작품 중에서도 가장 자유로운 필치로 그려진 작품이다. 의도적으로 윤곽을 흐릿하게 처리하는 기법은 작품의 특징인 시적인 주제를 강화하는 수단으로, 로세티가 평소 존경했던 줄리아 마거릿 캐머런(1815-79)의 연조軟調기법 사진에서 영향을 받은 것으로 보인다. 난해한 주제는 라파엘 전파의 큰 특징 중 하나로, 그들은 관람객에게 쉽게 '읽히는' 작품을 추구했던 빅토리아 시대의 서사적 관습을 깨뜨렸다.

로세티가 그린 베아트리체의 이미지는 죽은 아내 엘리자베스 시달과 닮은 모습이다. 1862년 시달이 죽자, 로세티는 너무 괴로운 나머지 애도의 표현으로 자신이 지은 유일한 완성본 시집 — 로세티는 화가일 뿐만 아니라 유능한 시인이었다 — 을 시달의 무덤에 바쳤다. 그러나 7년 후인 1869년 로세티는 무덤에서 시집을 꺼내와 1870년에 책으로 펴내게 된다.

로세티에 의하면 화면 왼쪽 어깨 너머로 바라보는 이 인물은 사랑의 천사라고 한다. 손에 든 반짝거리는 불꽃은 쇠약해지는 베아트리체의 정신세계를 표현한 것이다.

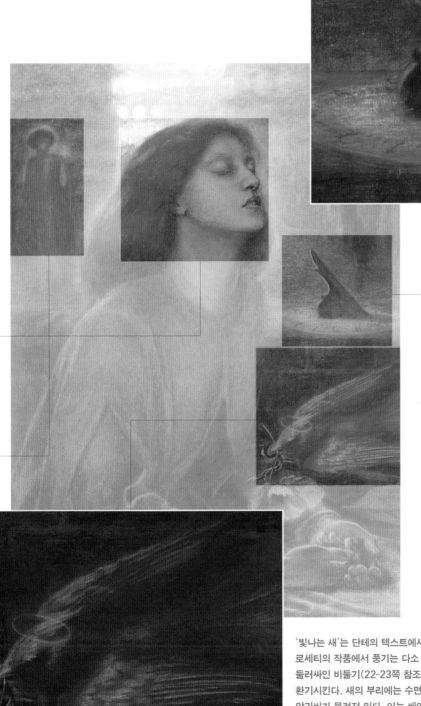

베아트리체의 바로 뒤편에 있는
이것은 해시계로, 그림자는 9시
방향을 가리키고 있다. 단테는
9라는 숫자를 베아트리체의 일생과
연관지어 왔다. 그녀가 죽은 시각도
1290년 6월 9일 9시 정각이었다.

'빛나는 새'는 단테의 텍스트에서 영감을 얻은 것으로, 그 후광은
로세티의 작품에서 풍기는 다소 종교적인 특성을 강조하며 후광으로
둘러싸인 비둘기(22-23쪽 참조)는 성령의 전통적 이미지를
환기시킨다. 새의 부리에는 수면을 촉진하는 성분으로 알려진
양귀비가 물려져 있다. 이는 베아트리체의 몽상을 표현하기도 하지만,
로세티에게는 더욱 사적인 의미를 가진다. 그의 아내는 아편 남용으로
숨을 거두었는데, 양귀비는 바로 아편의 재료였기 때문이다.

라파엘 전파의 여류화가들

인상주의자들과 마찬가지로 라파엘 전파의 운동은 실력 있는 많은 여류화가들을 매료시켰다. 이들 중 가장 대표적인 사람이 바로 로세티의 아내이자 모델이었던 엘리자베스 시달이었다.

엘리자베스 시달은 라파엘 전파와 교류하기 이전에 여성용 모자를 만드는 일을 했다. 이후 시달은 화가들의 모델로 활동하였으며 1852년부터는 공식적으로 로세티와 함께 일하기 시작했다. 그녀는 수채화에서 특히 두각을 나타냈으며, 스승을 따라 중세의 기법을 이용하여 낭만적인 주제를 표현해냈다. 영향력 있는 비평가이자 라파엘 전파의 지지자였던 존 러스킨은 시달의 작업을 존중했으며 그녀의 작품을 여러 점 사들이기도 했다.

마리 스파르탈리(1843-1927) 역시 라파엘 전파를 위해 가끔씩 모델로 일해왔다. 그녀는 스승이었던 포드 매독스 브라운을 통해 본격적으로 라파엘 전파와 교류하기 시작하였는데, 브라운은 로세티의 스승이기도 했다. 스파르탈리는 그리스 혈통이지만 그녀의 작품에는 이탈리아적 취향이 매우 강하게 드러난다. 이는 단테나 보카치오 같은 이탈리아 작가들의 문학작품으로부터 영감을 얻은 것으로 보인다.

에블린 드 모건(1855-1919)의 작품도 이탈리아적인 특징을 내포하고 있으나, 그녀의 경우에는 특히 보티첼리로부터 강한 영향을 받았다. 모건은 복합적이고 알레고리적인 주제를 전문적으로 다루었으며, 화려한 색채를 잘 구사했다. 양식적인 측면에서 그녀의 작품은 라파엘 전파의 화가였던 에드워드 번-존스의 작품과 가장 가까워 보인다. 번-존스와 마찬가지로 그녀도 런던의 그로스브너 화랑Grosvenor Gallery의 전속작가였다. 그녀는 남편이자 도예가인 윌리엄 드 모건을 통해 라파엘 전파와 교류했다. 모건은 윌리엄 모리스라는 회사를 위해 많은 디자인을 제작하기도 했다.

하지만 라파엘 전파와 연계되어 있던 여류 예술가 중 가장 큰 영향력을 발휘한 사람은 화가가 아니라 사진작가였던 줄리아 마거릿 캐머런이었다. 그녀는 초상사진을 통해 큰 명성을 얻었으나, 가장 대표할 만한 업적은 역사와 신화, 문학작품 속의 인물을 재현하는 작업이었다. 이러한 이미지들은 라파엘 전파의 화가들이 즐겨 사용한 주제와도 밀접한 연관성을 지니게 되었다. 19세기 말에 이르러 라파엘 전파의 전통은 엘레노어 포테스큐-브릭데일(1872-1945), 케이트 번스(1856-1927) 등의 여성 예술가들에 의해 계승되었다. 잘 알려진 번스의 대표작인 〈유품 The Keepsake〉은 로세티의 시를 바탕으로 한 것이다.

엘리자베스 시달, 〈클러크 손더스 *Clerk Saunders*〉, 1857.
수채화인 이 작품의 주제와 시적 스타일은 로세티의 영향을 그대로 반영하고 있다.

1인용 스컬 위의 맥스 슈미트

Max Schmitt in a Single Scull 1871
Thomas Eakins 1844-1916

토머스 에이킨스는 19세기의 위대한 미국 화가로 인정받는 한 사람이다. 그의 대표작 〈1인용 스컬 위의 맥스 슈미트〉는 첫 번째로 메이저급 전시에 출품했던 작품으로, 에이킨스는 이 전시회를 통해 세밀한 기법이 잘 드러난 조숙한 예술세계를 선보였다. 이 시기의 다른 여느 미국 화가들과 다름없이, 에이킨스 또한 본격적인 작품활동을 위해 고향으로 돌아오기 전까지 기량을 연마하며 1866년부터 1870년까지 유럽에 머물렀다. 1870년 필라델피아로 돌아온 직후 에이킨스는 고향을 떠나 있던 기간에 미처 발견하지 못했던 풍경들을 묘사하기 시작했다. 매혹적인 이 작품에서 에이킨스는 도시를 가로질러 흘러가는 슈퀼킬 강Schuylkill River에서 스컬을 타고 있는, 그가 가장 좋아했던 여가의 한 장면을 표현했다. 에이킨스는 작품에 그의 어린 시절 친구 맥스 슈미트(1843-1900)의 모습을 그려넣었다. 슈미트는 변호사이자 아마추어로서 성공한 스컬 선수였다. 슈미트의 뒤쪽에는 보트 위에서 노를 젓고 있는 작가의 모습도 찾아볼 수 있다.

예전까지 스포츠를 즐기는 이러한 종류의 풍경은 화가에게 극히 낯선 주제였다. 일반적으로 이러한 풍경은 뉴욕의 커리어&이브스Currier & Ives 사가 제작한 대중 인쇄물이나 신문의 일러스트 등에서나 찾아볼 수 있는 이미지들이었다. 사실상 이러한 저널적인 분위기는 이 작품에 에이킨스가 직접 붙인 제목 〈1인용 스컬 챔피언 *The Champion Single Sculls*〉을 통해 보다 확연히 드러난다. 이는 얼마 전에 열린 슈퀼킬 보트 경주대회Schuylkill Navy Regatta의 1인용 스컬 경기에서 친구인 슈미트가 우승한 사실을 강조하려 한 제목으로 보인다. 에이킨스는 그림 속에 실제 경기 장면을 묘사하지 않기로 마음먹은 대신 화면 곳곳에 암시를 숨겨 놓았다. 가을빛이 완연한 나무들은 경기가 개최된 날짜(10월 5일)를, 늦은 오후로 보이는 하늘빛은 경기가 열린 구체적인 시간(오후 5시)을 암시한다. 또한 슈미트의 1인용 스컬이 있는 곳은 대회 당시의 결승점 부근이며, 노를 젓는 자신감 넘치는 자세에서는 관중들의 갈채를 의식한 듯한 우승자의 분위기가 느껴진다.

에이킨스는 이 작품을 1871년 4월 필라델피아의 유니온 리그Union League에 출품했으며, 언론으로부터 다양한 평가를 받았다. 『필라델피아 석간지 *Philadelphia Evening Bulleting*』의 한 비평가는 캔버스에 '평범한 관심 이상'이 담겨 있다고 지적하면서 "자연 속의 일상을 대담하면서도 광범위하게 다룸으로써 … 확실한 미래를 약속하고 있다"고 덧붙였다. 이 작품은 1930년 에이킨스의 아내가 슈미트의 아내로부터 작품을 사들일 때까지 슈미트의 가족들이 보관하고 있었다. 그로부터 4년이 지난 뒤, 에이킨스 부인은 뉴욕의 메트로폴리탄 미술관에 이 작품을 판매하였다.

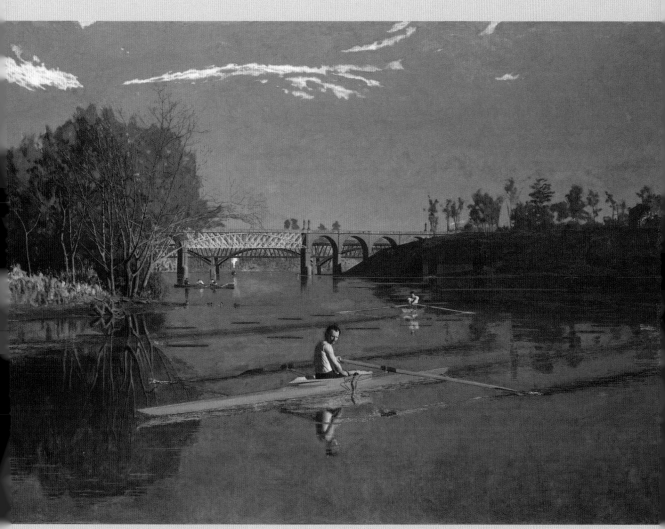

Thomas Eakins, *Max Schmitt in a Single Scull*, 1871, oil on canvas (Metropolitan Museum of Art, New York)

양식과 기법

에이킨스는 파리에서 관학파 화가인 장-레옹 제롬(1824-1904)으로부터 사사했으며 제롬의 이상적인 주제보다는 섬세한 묘사와 완성도 높은 작업 스타일에서 많은 영향을 받았다. 이러한 작업은 꼼꼼한 준비작업을 필요로 하기 마련이다. 에이킨스는 노를 젓는 일련의 작품들을 그리기 전에 보트의 다양한 각도를 정확한 원근법으로 연구함은 물론이고, 연필과 목탄 등으로 각각의 세부적인 장면을 꾸준히 드로잉했다. 또한 주요색감의 상관관계를 알아보고자 유화로 전체적인 스케치를 해보기도 했다. 그런 다음 전체적인 구도를 설정하기 위해 캔버스에 일종의 표시를 해나가는 방법으로 작업했다.

흰색 스포츠용 셔츠를 입은 맥스 슈미트가 노 젓기를 잠시 멈춘 채 어깨 너머로 고개를 살짝 돌린 모습이다. 에이킨스에게 노 젓는 사람들이라는 주제는 현실 속에서 남성의 몸을 표현할 기회를 제공했다고 할 수 있다. 한편 배의 구조와 이를 어떻게 정확히 그릴 것인가의 문제는 에이킨스를 매혹시켰다. 그는 제자들에게 "내게 원근법보다 더 재미난 문제는 없다"라고 말한 적이 있다.

노를 젓는 사람들과 마찬가지로, 나무 덩굴 역시 금빛으로 빛나는 오후 햇살을 잘 표현하고 있으며, 고요한 강물 위로 뚜렷한 그림자를 드리운다. 에이킨스는 이 작품을 위해 수면의 반사에 관해 다양한 연구를 했다.

에이킨스는 자신의 그림의 정밀함을 입증하기 위해 수고를
아끼지 않았다. 그는 지라드 에비뉴 다리와 그 옆의 철교를
작품에 포함시킴으로써, 관람객들이 장면의 배경이 된 강의
위치를 알아볼 수 있도록 했다.
철길 위의 기차는 그림에 장식적인 분위기를 더해준다.

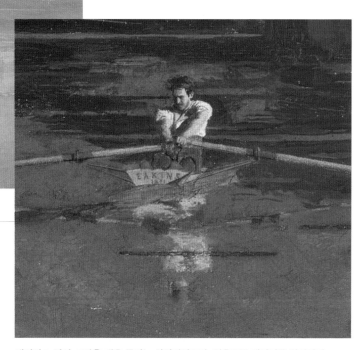

에이킨스 역시 스컬을 매우 즐기는 사람이었으며, 처음으로 메이저급 전시회에
출품한다는 기대에 부풀어 눈에 잘 띄는 곳에 자신의 모습을 그려넣었다.
배의 가로대에는 자신의 사인과 작품을 그린 날짜를 새겼다.

병원에서 일어나는 일

에이킨스는 초기에 노를 젓는 사람이나 목욕하는 사람을 그린 작품으로 인정받았지만, 후기로 갈수록 과학적인 주제에 보다 많은 관심을 기울이기 시작했다. 특히 수술을 포함한 의학 분야에 깊은 관심을 드러냈다.

에이킨스는 화가로서 초창기부터 있는 그대로의 사실적인 양식을 추구했으며, 바로 이 점이 동시대 화가들이 그렸던 다소 장식적인 조합과 구분되는 지점이었다. 에이킨스의 사실주의적 접근 방식은 항상 호의적인 반응을 이끌지 못했으며, 유럽의 사실주의자들이 보여주었던 일종의 분노와 같은 감정을 불러일으키지도 못했다(222-233쪽 참조). 넓은 의미로 볼 때 이는 에이킨스가 다룬 주제 때문이었다. 노 젓는 사람들에 대한 무미건조한 묘사나 인물에 대한 치밀한 통찰력은 모든 사람의 취향을 만족시키지 못했지만, 반대로 특별한 논란을 일으키지도 않았던 것이다. 그러나 의학을 주제로 한 에이킨스의 두 작품 〈그로스 박사의 병원〉(1875)과 〈아그뉴 박사의 병원〉(1889)은 무척 자극적이었다.

두 작품 모두 수술이 진행되는 동안 학생들에게 해부 강의를 하는 의사들의 모습을 담았다. 의학이라는 주제는 에이킨스를 매료시켰다. 젊은 시절 에이킨스는 의사가 되는 것을 심각하게 고려한 적이 있었기에, 해부학 연구는 에이킨스가 가장 좋아하고 열심히 탐구한 분야였다. 미술사적으로도 에이킨스는 자신이 가장 좋아했던 작품 중 하나인 렘브란트의 〈튈프 박사의 해부학 강의 *Anatomy Lesson of Doctor Tulp*〉(1632)에서 영감을 얻었다. 이러한 복합적인 관심사로 인해 에이킨스는 대부분의 화가들이 표현하기 어렵다고 꺼렸던 병원 내부의 일들을 생생하게 기록할 수 있었다.

오늘날 에이킨스의 대표작으로 인정받는 〈그로스 박사의 병원〉에는 피로 물든 의사와 조수들의 손과 옷을 보고 놀라는 많은 학생들의 모습이 그려져 있다. 실제로 어느 한 의사는 이 작품을 본 뒤 "이 장면은 너무나 실제처럼 보여서 관객이 해부실에 가서 직접 해부하는 느낌을 준다"고 품평했다. 이런 사실을 염두에 둔 아그뉴 박사는 에이킨스에게 자신의 초상화를 맡기면서 유혈 장면이 잘 보이지 않도록 그려달라고 부탁하기도 했다. 그러나 대중의 반응은 여전히 매우 부정적이었으며, 1904년까지 이러한 분위기는 계속되었다. 1904년에 개최된 세인트루이스 세계 아트페어에서 〈그로스 박사의 병원〉이 최고상을 수상한 후에야 대중의 반응은 긍정적으로 돌아섰다.

〈그로스 박사의 병원 *The Gross Clinic*〉, 1875.

에이킨스는 필라델피아의 유명한 외과의사 그로스 박사를 매우 사실적인 모습으로 표현했다.

그로스 박사는 수술 도중 피 묻은 손에 해부용 메스를 든 채 무엇인가를 설명하려는 자세를 취하고 있다.

리허설

The Rehearsal 1874

Edgar Degas 1834-1917

인상주의는 매우 다양한 형태로 나타났다. 드가는 그의 동료들이 외부의 풍경을 그리면서 날씨의 변화와 빛의 미세한 움직임을 포착하고자 열중했던 것(306-311쪽 참조)과는 달리, 현대 생활의 신선하고 도전적인 감성을 표현하는 데 정열을 쏟았다(268-269쪽 참조). 드가의 예술세계를 지배하며 그가 계속적으로 열정을 가졌던 소재는 바로 경마와 발레였다. 발레에 관한 작품들은 드가가 1870년대 초반에 시작하여 세기가 끝날 무렵까지 집중적으로 탐구했던 분야로, 오늘날 드가를 대표하는 가장 훌륭한 작품의 주제로 손꼽힌다. 드가는 초기에 주로 공연 장면을 그렸으나, 점차 리허설과 수업 장면을 묘사한 일련의 작품들을 탄생시키면서 무대 뒤의 모습들을 표현했다.

〈**리허설**〉은 드가의 작품 중에서도 생략된 부분이 가장 많은 발레 그림이다. 그림에서 관람객의 눈에 드러난 장면은 극히 한정적이다. 대부분의 댄서들은 나선형의 커다란 계단에 가려져 있고, 이로 인해 화면 왼편 대부분은 상당히 어둡게 처리되었다. 마찬가지로 발레를 지도하는 교사는 화면 오른쪽 상단 부분에 마치 숨어 있는 듯이 조그맣게 그려졌다. 대신에 드가는 전통주의자들이 중요하게 생각지 않았던 세부적인 부분들에 치중했다. 화면 오른쪽에는 의상담당 보조

또는 무희의 어머니로 보이는 늙은 여인이 무희의 의상을 손보고 있으며, 그 옆에 앉아 있는 어린 소녀는 휴식 중이다. 이 소녀의 어깨에는 푸른색 숄이 둘려 있고, 풍성한 스커트는 의자 뒤편에 걸쳐져 있다.

이처럼 드가가 부수적 상황에 치중한 것은 전적으로 인상주의의 이념을 취한 결과라 할 수 있다. 당시 살롱에 전시된 작품은 고전적 조각상들 및 거장들의 작품을 모범으로 삼아, 화면 속 등장인물들을 매력적이면서도 위엄 있는 모습으로 표현한 것이 대부분이었다. 이와는 반대로 인상주의자들은 자신의 작품이 과거의 것들과 어떠한 연관성도 가지지 않기를 바랐으며, 단순히 그들이 직접 두 눈으로 본 현실의 사건들만 묘사하고자 했다. 즉 드가의 발레 작품에서는 무희들이 몸을 풀거나 토슈즈를 바꿔 신는 모습 등의 일상적이고 평범한 장면이 담겨 있다.

당시 유명한 비평가였던 공쿠르 형제는 1874년 2월 드가의 작업실을 방문했을 때 이 작품을 처음 보게 되었다. 공쿠르 형제는 무희들의 의상을 '하얗고 풍선처럼 부풀어오른 구름'으로, 앙증맞은 어린 소녀들의 몸짓을 '우아한 움직임과 자세'로 표현하며 작품에 매우 호의적인 점수를 매겼다.

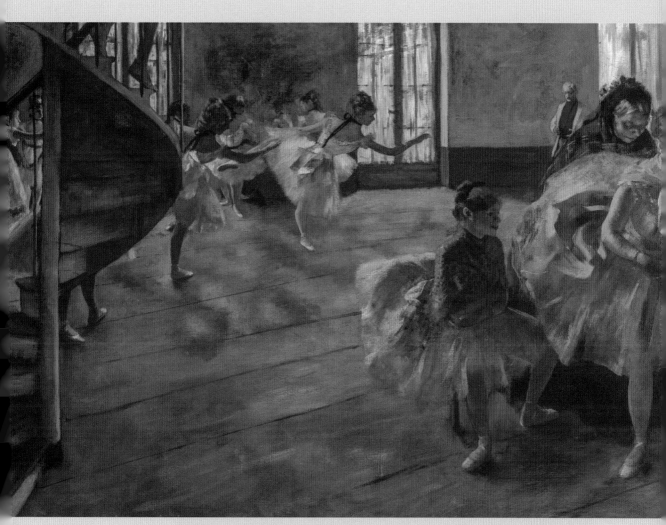

Edgar Degas, *The Rehearsal*, 1874, oil on canvas (Burrell Collection, Glasgow)

양식과 기법

인상주의자들이 야외에 나가 작업하는 방식을 선호한 반면, 드가는 상대적으로 전통적인 방식을 추구한 화가였다. 드가는 자신의 작업실에서 작품을 그렸으며, 주로 각각의 상황에 따라 그려진 개별 인물들의 스케치를 바탕으로 작품 속의 구도를 만들곤 했다. 작품 〈리허설〉의 경우에도, 적어도 네 개 이상의 기본적인 드로잉 작업을 했으며, 구도의 조정을 위해 나선형 계단 모형을 만든 것으로 알려져 있다. 드가의 이런 치밀한 준비 작업에도 불구하고, 이 작품은 자유롭고 가벼운 느낌의 붓질과 스냅사진과 같은 구도 등 인상주의의 특징을 대변하는 비정형적 분위기를 풍긴다.

화면 좌측 상단에는 나선형의 계단을 내려오는 발레리나의 발과 무릎 아래 부분이 살짝 보인다. 작품에는 이런 부분들이 몇 군데 보이는데, 인물을 화면 가장자리에서 생략함으로써 연출되지 않은 자연스러움, 즉 우연한 포착을 통한 공간의 사실성을 강조했다. 이는 스냅사진에서 볼 수 있는 우연적 효과를 흉내낸 것으로, 인상주의에 많은 영향을 주었던 몇몇 일본 판화에도 자주 등장한다.

구도상의 주요 부분들은 인물이 없는 텅 빈 형태로 남아 있다. 거친 마룻바닥은 작품 전경의 대부분을 차지하며, 감상자의 시선을 연습실 앞에서부터 뒤쪽을 향해 지그재그로 옮겨가게 한다. 빠른 놀림의 붓터치로 그려진 마룻바닥은 발레리나들의 그림자로 얼룩진 듯한 효과를 연출한다.

발레 수업을 지도하는 교사는 눈에 잘 띄지 않게
화면 오른쪽 상단 구석에 위치한다.
이 교사는 당시 유명했던 무용수에서 안무가로
변신한 쥘 페로(1810-92)로 짐작된다.
페로는 드가의 다른 몇몇 작품들에도 등장하는데,
붉은색 셔츠와 흰색 자켓을 걸친 모습은 동일하지만
다른 작품에서는 좀 더 확실한 형태로 표현되었다.

아라베스크 자세를 취한 발레리나는
비정형적인 구도 속에서 핵심적인 위치를
차지하고 있다. 드가는 소녀의 얼굴과 팔을
창문을 통해 들어온 빛의 실루엣으로
표현함으로써 발레리나의 우아한 포즈를
강조했다. 반면 소녀가 입은 하얀색 의상과
분홍색 망사는 자유로운 붓 터치로
표현되어 있다. 소녀의 뒤에서 이야기를
나누는 나머지 소녀들은 가벼운 터치의
색채로 단순하게 처리하였다.

● 한쪽 발을 뒤로 곧게 뻗은 채, 한쪽 팔은 앞으로 다른 팔은 뒤로 뻗는 자세: 역자

일상의 순간포착

당시 대부분의 화가들은 사진의 등장이 화가로서 자신의 생계를 위협할 것이라는 위기감에 빠졌으나, 인상주의 화가들은 오히려 사진의 매력에 푹 빠져들었다.

드가는 카메라를 몇 대나 소장하고 있을 정도로 사진에 특별한 관심을 보였다. 이 새로운 매체는 화가들에게 여러 가지 영향을 미쳤다. 사진이 자연에 부여한 장악력이나 우연한 포착에 의한 순간적 이미지 등이 바로 그것이다. 카메라는 동물의 운동방식 등 인간의 눈으로 정확히 포착할 수 없는 광학적 현상들을 처음으로 보여주었다. 당시의 화가들은 이른바 날아가는 듯이 빠른 경주Flying Gallop라 불렀던 경마 장면을 묘사할 때 네 개의 발이 동시에 공중에 떠 있는 형태로 그렸지만, 에드워드 마이브리지(1830-1904)가 움직임을 포착한 실험적 사진을 대중에게 선보이자, 이전까지의 믿음과 표현들은 하루아침에 무너졌다. 마이브리지는 1878년 『말의 동작 연구 The Horse in Motion』라는 책을 출판했으며, 뒤이어 인간을 포함한 다른 동

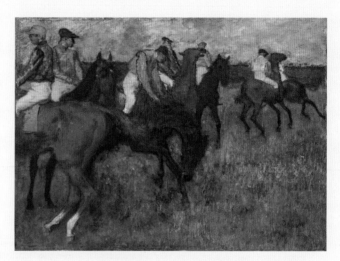

드가, 〈기수 Jockeys〉, 1886-90년경. 말과 기수들의 일부를 화면 가장자리에서 잘라내는 방법을 사용함으로써 보다 자연스럽고 현실적인 분위기가 연출되었다.

물들의 움직임에 대해서도 연구하기 시작했다. 그는 이러한 연구 결과를 『동물의 움직임』(1887) 같은 여러 권의 책에 기록했다. 마이브리지의 활동은 많은 화가들, 특히 드가나 토머스 에이킨스 등에게 큰 영향을 끼쳤다.

또한 사진은 화가들이 작품의 구도를 잡는 방식에도 큰 변화를 가져다주었다. 수세기 동안 화가들은 화면 구성 방식에서 조화·통일성·균형을 중시하며 특정 관습을 따라왔다. 그러나 스냅사진의 등장으로 인해 그들이 여태껏 지켜왔던 일부 규칙들이 불필요해졌음을 깨달았다. 인상주의 화가들은 종종 초점이 확실치 않은 비정형적인 구도를 창조했으며, 그림이 완벽한 통일적 이미지라는 생각을 버리고 자신이 포착한 장면을 거대한 현실의 한 부분으로 파악하고자 했다. 이들은 화면 가장자리에서 인물을 잘라내거나 화면 바깥의 보이지 않는 힘들과 서로 영향을 주고받는 것처럼 표현함으로써 이러한 효과들을 입증했다. 다른 인상주의 화가들과 마찬가지로 드가 또한 스냅사진의 무작위성과 우연성을 흉내내는 스타일을 채택했다. 이러한 스타일을 이루기까지 수년간의 연구과정을 거친 드가는 "어떠한 작품도 나의 것보다 덜 자연스럽다"며 자랑스러워 했다.

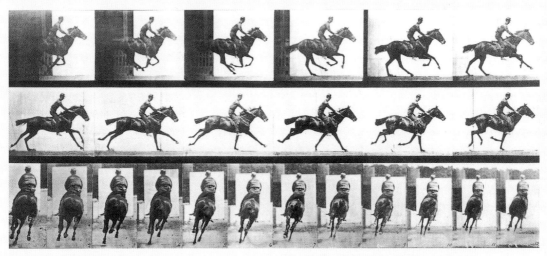

마이브리지의 『동물의 움직임 Animal Locomotion』(1887)에 실린, 빠른 속도로 달리는 경주마를 찍은 두 종류의 연속촬영 사진

제임스 애벗 맥닐 휘슬러

❖ 검정과 금빛의 야상곡 : 떨어지는 불꽃 ❖

Nocturne in Black and Gold: The Falling Rocket 1875

James Whistler 1834-1903

휘슬러의 이 작품은 예술적인 취향과 자유의 범위를 공개적으로 다투었던 유명한 재판의 주제였다는 사실 하나만으로도 현대 미술의 발전에 획기적인 사건으로 남아 있다. 그림은 언뜻 추상적으로 보이지만, 사실 이 장면은 런던의 가장 유명한 놀이 장소인 크레모네 정원Cremorne Garden의 불꽃놀이를 묘사한 것이다. 그림의 앞부분에 어렴풋이 보이는 몇 명의 관람객들이 구불구불한 오솔길 위에서 불꽃놀이를 지켜보고 있다. 그들 위로 떨어지는 불꽃의 반짝이는 자취가 밤하늘을 밝게 비춘다.

〈떨어지는 불꽃〉은 미국 출신의 화가 휘슬러가 1870년대에 완성한 〈야상곡 Nocturne〉 연작의 하나로, 이들 대부분은 템스 강 주변의 안개가 낀 듯한 경치를 그린 것들이다. 휘슬러는 자신이 어떤 특별한 장면을 정확히 기록하려 한다는 인식들을 없애기 위해, 일부러 이 작품들에 음악적 주제를 지닌 제목을 붙였다. 휘슬러는 "나는 야상곡이라는 단어를 사용함으로써, 외부의 일화 같은 흥미를 보여주는 모호한 요소도 제거하며, 오로지 예술적인 관심만을 표현하길 바랐다. 야상곡은 첫 번째로 선과 형식, 그리고 색채의 정렬이라고 할 수 있다"라고 자신의 입장을 밝혔다. 이는 매우 논란의 소지가 많은 예술적 접근 방식으로, 현실적으로 서술할 수 있는 장면을 그리는 일반적인 취향을 직접적으로 거스르는 것이었다. 또한 〈떨어지는 불꽃〉은 그 자체만으로 야상곡 연작에서 가장 모호한 작품이라 할 수 있다. 다른 야상곡 연작들은 어슴푸레한 저녁 하늘을 묘사하면서도 빌딩과 다리, 보트 등의 윤곽을 명백하게 그려냈다. 따라서 관객들은 무엇을 그린 것인지 쉽게 파악할 수가 있었지만, 이 작품에서는 유일한 단서인 제목을 통해서만 그림의 의미가 무엇인지를 알 수 있을 뿐이다.

1877년 휘슬러는 런던의 그로스브너 갤러리에 일곱 점의 다른 그림들과 함께 〈검정과 금빛의 야상곡〉을 출품했다. 휘슬러는 출품할 때마다 언론의 조롱을 받아왔었지만 이번에는 정도가 더 심했다. 당대의 유명한 비평가였던 존 러스킨(1819-1900)은 휘슬러에게 잔인한 공격을 퍼부었다. "나는 지금까지 런던 출신들의 뻔뻔함을 무수히 보고 들어왔지만, 물감 한 통을 대중의 얼굴에 던져버린 대가로 2백 기니를 내놓으라는 바보 같은 요구가 말이나 되는 일인가!" 러스킨의 발언에 발끈한 휘슬러는 명예훼손으로 러스킨을 고소했으며, 이로써 세기의 가장 유명한 재판 중 하나가 시작되었다. 휘슬러는 논쟁과 재판에서 모두 승소했지만 그것은 매우 값비싼 대가를 치른 승리였다. 법정은 휘슬러에게 손해배상 명목으로 단돈 1파싱(영국의 옛 화폐: 1/4페니로 1961년에 폐지: 역자)을 선고했고, 막대한 재판비용은 결국 휘슬러를 파산시켰다.

James Whistler, *Nocturne in Black and Gold: The Falling Rocket*, 1875, oil on canvas (Detroit Institute of Arts)

제임스 애벗 맥닐 휘슬러

❖ 검정과 금빛의 야상곡 : 떨어지는 불꽃 ❖

Nocturne in Black and Gold: The Falling Rocket 1875

James Whistler 1834-1903

휘슬러의 이 작품은 예술적인 취향과 자유의 범위를 공개적으로 다투었던 유명한 재판의 주제였다는 사실 하나만으로도 현대 미술의 발전에 획기적인 사건으로 남아 있다. 그림은 언뜻 추상적으로 보이지만, 사실 이 장면은 런던의 가장 유명한 놀이 장소인 크레모네 정원Cremorne Garden의 불꽃놀이를 묘사한 것이다. 그림의 앞부분에 어렴풋이 보이는 몇 명의 관람객들이 구불구불한 오솔길 위에서 불꽃놀이를 지켜보고 있다. 그들 위로 떨어지는 불꽃의 반짝이는 자취가 밤하늘을 밝게 비춘다.

〈떨어지는 불꽃〉은 미국 출신의 화가 휘슬러가 1870년대에 완성한 〈야상곡 Nocturne〉 연작의 하나로, 이들 대부분은 템스 강 주변의 안개가 낀 듯한 경치를 그린 것들이다. 휘슬러는 자신이 어떤 특별한 장면을 정확히 기록하려 한다는 인식들을 없애기 위해, 일부러 이 작품들에 음악적 주제를 지닌 제목을 붙였다. 휘슬러는 "나는 야상곡이라는 단어를 사용함으로써, 외부의 일화 같은 흥미를 보여주는 모호한 요소도 제거하며, 오로지 예술적인 관심만을 표현하길 바랐다. 야상곡은 첫 번째로 선과 형식, 그리고 색채의 정렬이라고 할 수 있다"라고 자신의 입장을 밝혔다. 이는 매우 논란의 소지가 많은 예술적 접근 방식으로, 현실적으로 서술할 수 있는 장면을 그리는 일반적인 취향을 직접적으로 거스르는 것이었다. 또한 〈떨어지는 불꽃〉은 그 자체만으로 야상곡 연작에서 가장 모호한 작품이라 할 수 있다. 다른 야상곡 연작들은 어슴푸레한 저녁 하늘을 묘사하면서도 빌딩과 다리, 보트 등의 윤곽을 명백하게 그려냈다. 따라서 관객들은 무엇을 그린 것인지 쉽게 파악할 수가 있었지만, 이 작품에서는 유일한 단서인 제목을 통해서만 그림의 의미가 무엇인지를 알 수 있을 뿐이다.

1877년 휘슬러는 런던의 그로스브너 갤러리에 일곱 점의 다른 그림들과 함께 〈검정과 금빛의 야상곡〉을 출품했다. 휘슬러는 출품할 때마다 언론의 조롱을 받아왔었지만 이번에는 정도가 더 심했다. 당대의 유명한 비평가였던 존 러스킨(1819-1900)은 휘슬러에게 잔인한 공격을 퍼부었다. "나는 지금까지 런던 출신들의 뻔뻔함을 무수히 보고 들어왔지만, 물감 한 통을 대중의 얼굴에 던져버린 대가로 2백 기니를 내놓으라는 바보 같은 요구가 말이나 되는 일인가!" 러스킨의 발언에 발끈한 휘슬러는 명예훼손으로 러스킨을 고소했으며, 이로써 세기의 가장 유명한 재판 중 하나가 시작되었다. 휘슬러는 논쟁과 재판에서 모두 승소했지만 그것은 매우 값비싼 대가를 치른 승리였다. 법정은 휘슬러에게 손해배상 명목으로 단돈 1파싱(영국의 옛 화폐: 1/4페니로 1961년에 폐지: 역자)을 선고했고, 막대한 재판비용은 결국 휘슬러를 파산시켰다.

James Whistler, *Nocturne in Black and Gold: The Falling Rocket*, 1875, oil on canvas (Detroit Institute of Arts)

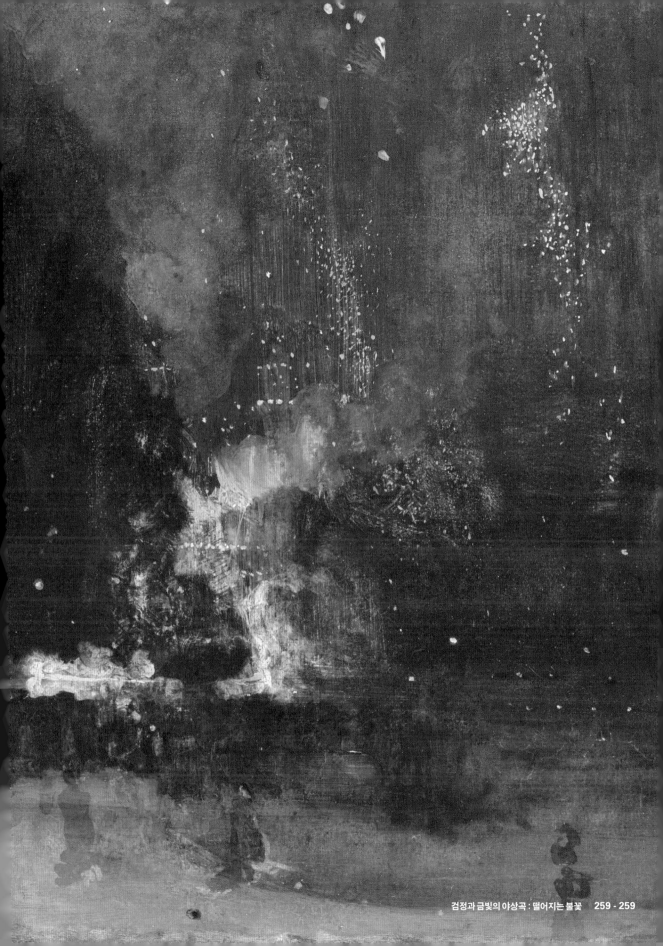

양식과 기법

휘슬러의 〈야상곡〉에 대한 궁극적인 영감은 일본 판화의 단순한 형식과 시적 분위기, 그리고 장식적 효과에서 비롯되었다. 휘슬러는 화면의 주조색인 청색와 녹색에 추가적인 울림 효과를 내기 위해 어두운 붉은색 혹은 갈색으로 캔버스에 초벌칠을 했다. 그런 다음 물감을 매우 옅게 희석하여 일명 자신의 '양념sauces'이라고 불렀던 색들과 혼합하여 사용했다. 이렇게 혼합된 색을 사용할 때, 휘슬러는 주로 캔버스를 바닥에 펼쳐놓음으로써 색채가 번지는 것을 방지했다. 휘슬러는 매우 빠른 속도로 작업했으며 일단 작품이 완성되고 나면 그림을 정원으로 옮겨 건조시켰다.

그림 왼편의 검은 덩어리는 나무다.
휘슬러의 그림에서 나무는 초록빛 버섯구름에
휩싸인 어둠처럼 비현실적으로 보이는데 이 부분은
반짝거리는 불꽃과 강한 대조를 이루며 서로를
돋보이게 한다.

크레모네 정원의 불꽃놀이는 그로토(작은 동굴)라고
불리는 무대에서 시작되었다. 불꽃의 섬광으로 무대와
공원의 네 개 탑 중 하나가 밝혀지면서 얼핏 보인다.

마치 유령처럼 희미하게 묘사된 이 형상은
정원에 앉아 불꽃놀이를 지켜보고 있는
세 명의 관중들 중 한 사람이다.
화면 아래로 펼쳐진 길고 완만한 곡선은
감상자의 시선을 그림 속으로 안내한다.

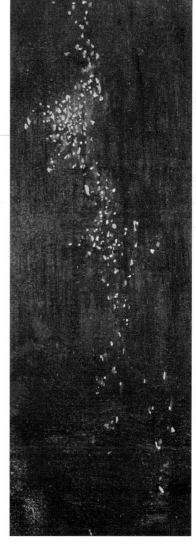

물감을 흩뿌린 듯한 이 부분은 그림의 실질적인 주제다.
휘슬러는 옅은 빨강 및 옅은 노랑의 색점들 사이에 일정한 간격을
둠으로써 불꽃이 떨어지는 느낌을 효과적으로 전달했다.
그림의 중심에 있는 녹색과 붉은색의 넓게 칠한 부분은
가장 나중에 터진 불꽃의 섬광을 나타낸다.

예술의 경계를 넓히다

러스킨과의 법정공방은 외견상으로는 하나의 작품에서 시작되었지만 휘슬러는 이 과정을 자신의 예술철학을 총괄적으로 밝힐 수 있는 하나의 기회로 삼았다.

재판이 진행되는 동안 피고측 변호사는 작품 〈검정과 금빛의 야상곡〉의 가격과 그것을 그리는 데 걸린 시간에만 초점을 맞추었다. 이러한 상황은 예견된 것이었다. 전시회에 출품된 작품들은 대부분 지나칠 정도로 세밀하게 묘사되었기에, 하나의 작품을 완성하는 데 소요된 시간과 그 노력의 정도가 작품의 본질적인 가치와 직접적으로 연관될 것이라는 가정이 합리적으로 보였던 것이다. 그러나 휘슬러는 태연했다. 단 이틀 만에 완성시킨 그림에 2백 기니를 받는 것이 공정한 것인가라는 질문에 휘슬러는 "자신의 일생에 거쳐 깨달은 지식에 대한 가치"를 매긴 것이라고 답변했다.

휘슬러의 이러한 접근은 분위기와 환상을 강조했던 상징주의와 예술의 형식적 측면을 강조한 미학적 운동에서 아이디어를 얻은 것이다. 프랑스의 비평가인 테오필 고티에에 의해 유명해진, '예술을 위한 예술'이라는 슬로건을 채택한 휘슬러는 "그림에는 도덕, 문학 또는 역사적인 연관성과 같은 무거운 짐이 지워져서는 안 된다"고 격렬히 항변했다. 또한 "예술은 인기에 야합한 모든 말과 행동들로부터 독립해야 한다"고 주장했으며, "예술은 홀로 설 수 있어야 하며, 눈과 귀의 예술적 감각에 호소해야 한다. 이러한 감각을 그것과 전적으로 별개인 헌신·동정·사랑·애국심 등의 감정과 혼

동해서는 안 된다"고 덧붙였다.

그 대안으로 휘슬러는 자신의 그림이 형식과 색채로 이루어진 장식적인 관현악처럼 보여지길 갈망했으며, 이런 이유에서 음악적 색채를 띤 제

〈야상곡 : 푸른색과 금색 — 옛 배터시 다리 *Nocturne: Blue and Gold — Old Battersea Bridge*〉, 1872-77년경.
이 작품에 대해 휘슬러는 다음과 같이 말했다. "나의 전체적인 의도는 단지 색채의 어떤 조화를 표현하는 것뿐이다."

〈회색과 검정의 배열: 화가의 어머니를 위한 초상화 *Arrangement in Gray and Black: Potrait of the Artist's Mother*〉, 1871. "이 그림의 의의는 침착하고 금욕적인 내 어머니의 인물 묘사가 아니라, 회화 그 자체의 형식적 측면 — 색채의 배열과 구성 — 에 있다"고 그 배경을 설명했다.

목이 가장 적당할 것으로 판단했다. 〈야상곡〉 연작은 이런 측면으로 볼 때 아마도 휘슬러의 가장 대표적인 작품이라 할 수 있을 것이다. 그 밖에도 휘슬러는 초상화 중 몇 점을 '조화' 또는 '배열'로 표현했으며, 좀 더 일반적인 인물 습작에도 '교향

곡', '기상곡' 또는 '변주곡' 등의 이름을 붙였다. 1871년 자신의 어머니를 그린 유명한 초상화의 제목은 〈회색과 검정의 배열: 화가의 어머니를 위한 초상화〉로 알려져 있다.

❖ 물랭 드 라 갈레트에서의 무도회 ❖

Dance at the Moulin de la Galette 1876

Pierre-Auguste Renoir 1841-1919

오늘날 르누아르는 아마도 가장 사랑받는 인상주의 화가로 꼽힐 것이다. 그 어떤 화가들도 르누아르만큼 효과적으로 인생의 즐거움을 포착하진 못했다. 르누아르의 이 작품에는 그의 여느 작품들과 마찬가지로 어떠한 메시지나 도덕도 존재하지 않는다. 단지 서로 만나고 이야기를 나누며, 마시고 춤추는 사람들에게서 느껴지는 기쁨이 표현되어 있을 뿐이다. 몽마르트르 언덕에 위치한 '물랭 드 라 갈레트'는 잘 알려진 프랑스의 명소다. 이 지역은 현재 유명한 관광지이자 파리의 예술 거리로 잘 알려진 곳이기도 하다. 그런데 1870년대에 이곳은 보헤미안들의 발길을 붙잡았던 일종의 시골 변두리에 지나지 않았다. 물레방아로 개조된 내부에는 카페 바가 있었고, 그 바깥쪽에는 무도회를 위한 격자식 울타리로 둘러싸인 정원이 있었다. 그림 속에서 이곳은 매우 아름다운 모습으로 그려졌지만, 현존하는 사진들은 옛날에 이 방앗간이 버려진 땅에 나무로 만든 헛간으로 둘러싸여 넘어질 듯 위태로운 모습이었음을 보여준다.

르누아르는 상당한 크기(131×175cm)에도 불구하고, 진정한 인상주의 양식으로 현장에서 이 그림을 그려내 손색없는 위대한 작품을 완성했다. 그는 이 작업을 좀 더 쉽게 하기 위해 코르토 거리Rue Cortot 근처의 새 작업실로 거처를 옮겼다. 새 작업실은 무너질 듯한 분위기의 그다지 좋지 않은 곳이었지만, 풍차와 가까운 거리에 있었기 때문에 그의 친구들은 무거운 캔버스를 날마다 물레방앗간까지 옮겨다 주었다. 또한 작업실에는 비슷한 면적의 정원이 있었기에 이곳에서 르누아르는 자신의 친구들을 모델로 하여 어렵지 않게 스케치할 수도 있었다. 이 때문에 작품 속에서 술을 마시고 춤을 추는 인물들은 대부분 르누아르의 동료 예술가들과 모델들, 또는 지인들로 채워졌다.

〈물랭 드 라 갈레트에서의 무도회〉는 인상주의가 여전히 논란에 휩싸이던 시기에 완성된 작품이다. 르누아르의 이전 작품들에 비해서는 전반적으로 호의적인 평가를 받았으나, 빛의 처리는 여전히 일부 관객들을 불편하게 했다. 특히 전경에서 확연히 드러난 얼룩진 햇빛의 효과에 대해서는 많은 말들이 있었다. 일례로 한 비평가는 무도회를 즐기는 정원 바닥이 마치 "천둥치는 날 하늘의 보랏빛 구름"처럼 보인다고 평가하기도 했다.

이 작품은 그다지 알려지지 않은 인상주의 화가 귀스타브 카유보트(1848-94)가 1877년에 구입했다. 부유한 집안 출신인 그는 인상주의 운동이 시작되던 초기에 친구들의 그림을 사들이면서 보이지 않는 후원을 했던 인물이다. 그의 사후에 카유보트 컬렉션이 프랑스에서 열리게 되었는데, 이 중에는 오늘날 오르세 미술관에 소장되어 있는 인상파의 주요작품들이 상당수 소개되었다.

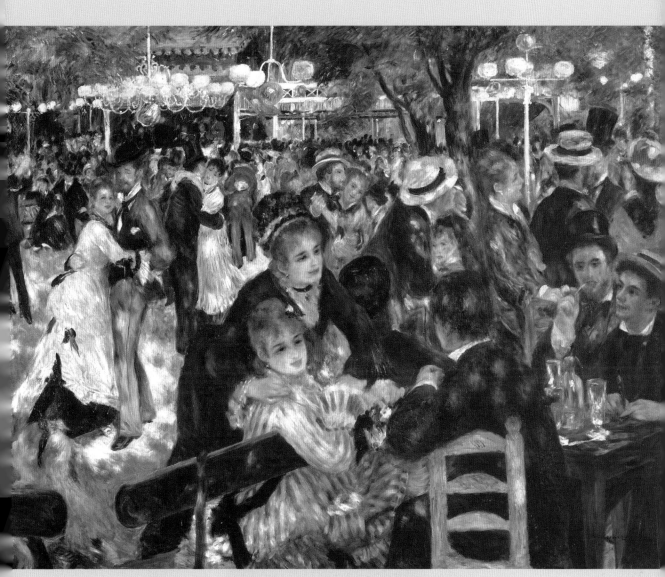

Pierre-Auguste Renoir, *Dance at the Moulin de la Galette*, 1876, oil on canvas (Musée d'Orsay, Paris)

양식과 기법

인상주의 화가들은 즉흥성과 직접성에 대한 열망으로 작업실 안에서 작업하기보다 야외 풍경을 직접 그리는 것을 좋아했다. 그러나 이런 경향은 〈물랭 드 라 갈레트에서의 무도회〉의 크기나 복잡한 내용 등을 고려해볼 때 감당하기 어려운 굉장한 도전이었음을 짐작할 수 있다. 르누아르는 시시각각 변화하는 빛의 상태와 동적인 인물들을 담아내기 위해 빠른 속도로 작품을 완성시켜 나갈 수밖에 없었다. 화면의 전경을 차지하고 있는 인물들은 르누아르의 친구들이었기에 한가하게 스케치하는 것이 가능했겠지만, 나머지 인물들은 한정된 시간 내에 그려야만 하는 한계가 있었을 것이다. 따라서 친구들이 아닌 나머지 연회객들은 능숙하게 처리된 약간의 붓 터치로만 그려졌다.

다른 인상주의 화가들과 마찬가지로 르누아르 역시 화면 가장자리에 위치한 인물들을 잘라내는 기법을 사용했다. 이 기법은 19세기 후반의 많은 화가들이 추종했던 스냅사진의 우연성과 일본 판화의 대담한 구도로 고무된 것이다. 이러한 효과는 그림을 독립적인 이미지가 아닌 현실의 한 부분처럼 보이게 하는 데 기여했다.

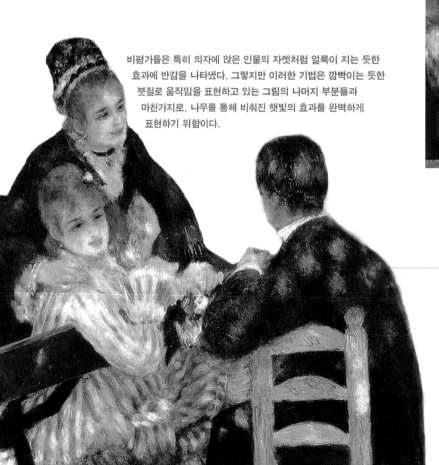

비평가들은 특히 의자에 앉은 인물의 자켓처럼 얼룩이 지는 듯한 효과에 반감을 나타냈다. 그렇지만 이러한 기법은 깜빡이는 듯한 붓질로 움직임을 표현하고 있는 그림의 나머지 부분들과 마찬가지로, 나무를 통해 비춰진 햇빛의 효과를 완벽하게 표현하기 위함이다.

우아하게 차려입은 젊은 파리 사람들은
털이 들어간 흰색, 청색, 검은색의 능숙한
붓 터치로 재빠르게 스케치되었으며,
붉은색으로 포인트를 주어 활력을
불어넣었다. 뒷부분에 보이는 춤추는
사람들은 점점 흐릿하게 표현되었다.

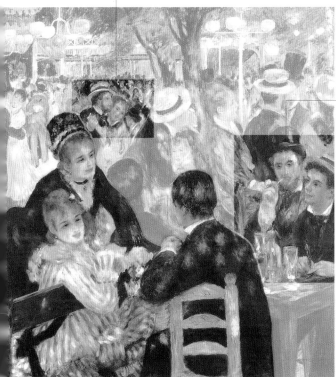

테이블에 앉아 있는 젊은 남성들은 르누아르의 예술가 친구들인 프랑크-라미와
노르베르 괴누트, 후일 르누아르의 자서전을 펴낸 조르주 리비에르 등이다.
리비에르는 자서전에서 이 작품의 중요성을 이렇게 언급하였다. "이 작품은
역사의 한 페이지를 장식한다. 이는 파리 사람들의 생활에 대한 매우 정확하고
값진 기록이다. 르누아르 이전에 어느 누구도 일상에 관한 주제를 이렇게
거대한 캔버스에 담아내려고 시도하지 못했다."

회화의 주제가 된 현대인의 생활

인상주의 화가들은 자신들의 급진적 스타일로 인해 폭넓은 지지를 얻었지만, 그들이 표현한 주제는 가히 혁명적이었다. 인상주의 화가들은 매 순간 변하는 자연의 모습과 함께 작품의 핵심이 되는 현대도시의 생활을 담아내었다.

현대인의 생활을 그린 직접적이면서 비이상적인 경향은 수세기 동안 프랑스 미술을 통해 발전되어 왔다. 테오도르 제리코와 외젠 들라크루아 같은 낭만주의 화가들은 과거의 사건들을 그리는 대신 현대의 역사를 그려냄으로써 이전까지의 아카데믹한 전통에 반기를 들었다. 그로부터 한 세기 뒤 귀스타브 쿠르베와 에두아르 마네는 풍자적이면서도 한층 새로워진 현대적인 양식을 선보였던 반면 장-프랑수아 밀레는 프랑스 시골의 농부를 작품의 주제로 택했다. 이처럼 인상주의 시대 전후의 화가들은 과거에 기대지 않고 완벽하게 현대적인 주제와 씨름했다.

이들은 파리 근교의 시골을 관찰했지만, 그보다는 도시의 중심과 교외 지역에 관심을 쏟았다. 예를 들어 클로드 모네는 생-라자르 역의 기관차가 뿜어내는 증기를 태풍이 몰아칠 듯한 날에 몰려드는 구름으로 표현하면서 현대성을 발견했다. 이와 비슷한 방식으로, 1830년대에 재조성된 파리의 거리와 공원들도 모네의 유명한 작품 주제가 되었다.

인상주의 화가들의 대표적인 작품은 카페나 술집의 사람들, 춤을 추거나 보트 놀이를 즐기고 일하고 있는 평범한 파리 사람들의 자유로운 모습을 그려내고 있다. 에드가 드가는 목욕하는 여인들이나 술을 마시는 고독한 인물들은 물론, 서커스와 연극의 연기자와 발레리나, 경마장의 관중 등의 다양한 인물들을 작품 속에 담아냈다. 르누아르 역시 햇볕이 드는 술집이나 공원, 강변의 레스토랑 등에서 휴식을 취하고 있는 아름답게 차

에드가 드가, 〈압생트를 마시는 사람 *The Absinthe Drinker*〉, 1875-76. 술집에 앉아 있는 고독한 여인의 모습은 현대인의 일상을 이상화하지 않은 시각으로 바라본 드가의 작품으로, 동시대인들에게 충격적인 인상을 남겼다.

클로드 모네, 〈생-라자르 역 *The Gare Saint-Lazaar*〉, 1877.
모네는 지은 지 얼마 안 된 기차역을 묘사함으로써 현대성을 상징하는 주제를 택했다.

려입은 젊은 파리 사람들의 모습을 즐겨 그렸다. 이에 반해 메리 카사트(1844-1926)는 어머니와 자녀들이 있는 고요한 시골 장면에 전념했다. 이와는 달리, 앙리 툴루즈 로트레크(1864-1901)는 뮤직홀과 서커스, 창녀촌에 관한 이미지들을 선보인 것으로 유명하다.

조르주 쇠라

그랑 자트 섬의 일요일 오후

Sunday Afternoon on the Island of La Grande Jatte 1884-86

Georges Seurat 1859-91

쇠라의 유명한 이 작품은 인상주의로부터 파생된 다양한 예술사조 중 하나인 신인상주의 계열을 대표하는 걸작이다. 조르주 쇠라는 짧은 활동기간에 자신만의 스타일을 개척해낸 화가로, 이 작품으로 국제적인 명성을 얻게 되었다. 인상주의 화가들과 마찬가지로 신인상주의 화가들 역시 빛과 색을 나타내는 방법에 대해 고민했지만, 이들은 보다 엄격한 방법으로 문제에 접근했다. 쇠라가 이끄는 신인상주의 화가들은 이른바 '점묘주의pointillism(274-275쪽 참조)'로 불리는 기법을 사용하여 캔버스에 순수한 색점들을 찍는 방식으로 작품을 만들어냈다.

가로세로의 길이가 약 308×207cm에 이르는 거대한 이 작품은 표면적으로 인상주의자들이 유행시킨 것과 동일한 유형의 주제를 다루고 있다. 프랑스 파리의 서부 근교 센 강에 위치한 그랑 자트 섬은 보트 놀이를 즐기는 장소로 유명하다. 주말이면 보트 경기를 즐기거나 산책과 소풍을 즐기는 파리 사람들로 붐비는 곳이다. 그러나 인상주의자들과는 달리 쇠라는 찰나적이고 즉흥적인 순간을 캔버스에 옮기는 것에는 관심이 없었다. 대신 순간적인 감정의 영역을 초월하거나 고전예술과 동일한 지속성을 갖는 화면을 창조하고자 했다.

쇠라는 꼼꼼한 준비와 매우 섬세한 노력을 요하는 점묘주의 기법뿐 아니라, 독특한 인물 형태를 통해서

도 이러한 목적을 달성했다. 그랑 자트 섬의 사람들은 대부분 곧은 자세로 정면을 향해 서 있거나, 혹은 옆모습으로 표현되어 있다. 즉 인물들의 운동감이나 개성 등은 거의 찾아볼 수가 없다. 일부 비평가들은 쇠라의 그림에 등장하는 인물들을 인형 내지는 어린이들의 동화책에서나 볼 수 있는 일러스트레이션 등으로 비유하기도 했다. 반면 일부 비평가들 사이에서는 고대의 전통에 대한 화가의 개인적인 취향이라는 보다 설득력 있는 해석이 등장했으며 어느 비평가는 "낚싯대를 드리우고 있는 인물 및 그 밖의 대다수 인물들은 … 고대 이집트의 오벨리스크에 등장하는 사제와 같은 자세로 표현되어 있다"고 언급했다. 확실히 그랑 자트 섬을 그린 이 작품은 이집트 미술을 바탕으로 하고 있으며, 더 나아가 고대 그리스와 초기 르네상스 양식에서 많은 부분을 취하고 있음을 알 수 있다.

쇠라는 2년 동안 이 작품에 매달렸으며 작품이 완성된 직후인 1886년 인상주의 화가들의 마지막 전시회를 통해 이를 선보였다. 이 작품은 이루 말할 수 없는 커다란 반향을 불러일으켰다. 그림을 본 대부분의 관람객들은 '새로운 유파를 알리는 신호'라고 환호하면서 미술에 대해 급진적으로 새로운 접근 양식을 보여주는 획기적인 작품으로 평했다.

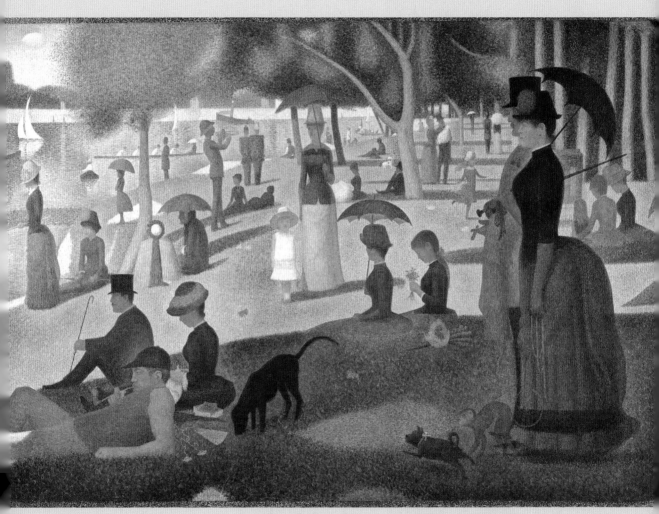

Georges Seurat, *Sunday Afternoon on the Island of La Grande Jatte*, 1884–86, oil on canvas (Art Institute of Chicago)

양식과 기법

쇠라는 사전에 각 인물을 드로잉하거나 그림의 주요부분을 유화로 연습하는 등, 〈그랑 자트 섬의 일요일 오후〉를 위해 철저한 준비작업을 거쳤다. 그는 인물을 그려넣기 전에 공간의 배경과 큰 그림자를 배치하면서 구도를 정해나갔다. 시선이 앞부분의 어두운 그림자에서 뒷배경의 밝은 부분으로 옮겨감에 따라 완성된 화면에는 눈에 띄는 깊이감이 생겨났다. 그러나 인물의 크기에서 약간의 모순이 보인다. 왼쪽의 모자 쓴 남자는 오른 쪽의 산책하는 인물에 비해 너무 작아 보인다. 이는 쇠라의 작업실이 비좁은 탓에 뒤로 물러나 전체 화면의 조화를 확인할 수 없었기 때문이었던 것 같다.

쇠라는 매우 작은 점들을 이용하여 순색을 병치시켰다. 멀리서 보았을 때 이 점들은 망막에서 색채혼합을 일으켜 팔레트에서 물감을 섞는 것보다 더욱 생생한 색감을 내고 있다. 청회색, 검정 계열의 색들과 함께 녹색과 오렌지 색조가 전체 화면의 색감을 지배한다.

오렌지색 드레스를 입고 낚시대를 드리우는 여인은 물고기가 잡히기를 기다리며 왼손을 허리에 대고 있다. 일부 비평가들은 쇠라가 작품 속에서 사회의 모습을 시사하고 있다면서, 이 여성이 매춘을 상징한다고 해석했다. 그 당시 작가들과 만화가들은 불어 단어 '물고기를 낚는pêcher'과 '죄를 짓는pêcher'의 유사성을 이용한 언어유희를 즐겼다.

나무의 그림자는 공원을 가로지르는
일련의 평행선처럼 드리워진다.
그림자 사이로 매우 작게 그려진
인물들은 화면에 깊이감을 준다.

실물 크기로 그려진 여인의 모습은 작품에서 큰 비중을 차지한다.
크게 부풀린 버슬*과 보닛, 양산 등으로 화려하게 장식한 이 여인은
시가를 피우는 남성과 목줄에 묶인 원숭이와 함께 서 있다. 원숭이와
함께 있는 여인의 모습은 오늘날의 광고에서도 종종 등장하는
모습으로, '암원숭이singesse'라는 말도 매춘부를 나타내는 속어다.
여기서 쇠라의 목적은 다소 불분명하다. 그는 아마도 이 야생동물의
이미지를 지적인 체하는 여성에게 부여함으로써 그녀의 위선을
풍자하길 원했는지도 모를 일이다.

• 스커트의 허리 뒷부분을 부풀려 과장하기 위해 허리에 대는 기구: 역자

과학과 색채

쇠라는 인상주의 화가들이 이룩한 생동감 넘치는 빛의 효과를 존중했으나, 관찰에 의거한 인상주의자들의 실험적인 접근 방식을 과학적 이론을 바탕으로 한 혁신적 기법으로 대체하였다.

쇠라는 초창기에 과거의 화가들로부터 작품의 영감을 얻었으며, 그중에서도 특히 색채를 잘 쓰기로 이름난 외젠 들라크루아의 영향을 많이 받았다. 들라크루아는 파리의 고블랭Gobelins(파리 13구에 위치한 거리)의 양탄자 공장에서 일했던 화학자 미셸-외젠 쉐브롤의 이론을 토대로 자신의 스타일을 발전시켰다. 쉐브롤은 실제 안료들을 혼합하지 않은 채 인접한 색상들의 대비로 염료의 선명도를 이룰 수 있는 방안에 대해 주목했다. 즉 보색들을 나란히 놓았을 때, 보는 이의 눈에서 혼합이 일어나는 광학적인 혼합 현상을 밝혀냄으로써 선명한 시각적 효과를 얻고자 한 것이다.

들라크루아는 작품의 결정적인 부분에 보색을 조합함으로써 쉐브롤의 발견을 적절히 활용하였다. 쇠라는 들라크루아보다 한 단계 더 나아갔다. 그는 화면 전체를 서로 대비되는 색상으로 이루어진 작은 점들로 가득 채웠다. 지금은 '점묘주의'로 더 많이 알려져 있지만, 쇠라는 이러한 기법을 '분할주의divisionism'라는 새로운 용어로 표현했다.

쇠라는 쉐브롤에 이어 미국의 물리학자 오그던 루드가 쓴 『현대의 색채론 Modern Chromatics』(1879)의 번역본을 읽었다. 루드가 아마추어 화가였기 때문에 이 책은 쇠라에게 많은 도움이 되었다. 이 책에는 스물두 개의 서로 다른 색상의 보색 관계를 설명하는 색상표와 색상과 빛 사이의 과학적 연관성에 대한 정보가 포함되어 있었다.

하지만 점묘주의는 노동력이 집중되는 느린 작업이었을 뿐만 아니라 화가의 개성을 표현하는 것 또한 어려웠기 때문에, 신인상주의는 수명이 짧을 수밖에 없었다. 그러나 쇠라와 그의 제자인 폴 시냐크(1863-1935)의 작품은 20세기 초반, 색상의 추상적인 가치를 발견하는 데 지대한 영향력을 미쳤다. 이들의 작품은 프랑스 화가 로베르 들로네(1885-1941)의 실험적인 작품들에 영감을 주었으며, 위대한 색채화가 앙리 마티스의 작품에도 큰 영향을 미쳤다.

폴 시냐크, 〈브리타니 항구 *Portriux Brittany*〉, 1888.
시냐크는 1891년 쇠라가 죽고 난 후 신인상주의를 이끈 대표적인 화가로,
점묘주의 기법으로 그려진 이 항구 그림은 시냐크의 대표작 중 하나다.

카네이션, 백합, 백합, 장미

Carnation, Lily, Lily, Rose 1885-86

John Singer Sargent 1856-1925

미국인 화가 사전트는 아름다운 초상화를 그린 화가로 알려져 있으나, 그 외에도 다양한 분야에서 재능을 발휘하였다. 그는 생생한 수채화와 커다란 규모의 벽화, 20세기를 대표하는 정교한 전쟁 그림 중 하나인 〈가스에 중독된 병사들 *Gassed*〉(1919) 등을 제작했다. 또한 〈카네이션, 백합, 백합, 장미〉를 통해 영국에 인상주의 기법을 도입한 선구자이기도 했다. 1885년, 사전트는 1874년부터 머물렀던 파리를 떠나 런던에 정착하였으며, 곧장 브로드웨이의 코츠월드Cotswold 마을의 예술가 집단과 교류하게 되었다. 이 그룹에는 미국인 동료 몇 명이 속해 있었는데, 그중에는 화가이자 일러스트레이터였던 프란시스 밀레도 있었다. 〈카네이션, 백합, 백합, 장미〉는 화가가 자신의 정원에서 그린 작품으로, 원래는 그의 딸 케이트만 등장하는 구도로 시작되었다. 하지만 화가 프레데릭 바르나르드의 딸들을 그리는 것이 더 수월할 것이라는 결정을 내리게 되었고, 자신의 딸보다 약간 나이가 많던 바르나르드의 두 딸로 모델을 교체했다.

사전트는 1885년 8월에 이 작품을 그리기 시작했으며, 다음과 같은 말로 작품을 설명하는 짧은 글을 친구에게 써 보냈다. "나는 어느 날 저녁 때 본 매력적인 장면을 그리려고 하네. 정원에 있던 두 어린 소녀들이 어슴푸레한 빛을 내는 등불을 들고 있었지. 종이로 만든 이 등은 정원의 장미나무에도 걸려 있었다네." 진정한 의미에서의 인상주의 화가들처럼 사전트는 작업실보다는 실외에서의 작업을 선호했고, 이렇게 함으로써 빛의 상태를 보다 정확하게 파악하려고 했다. 하지만 황혼을 주제로 선택한 것은 확실의 작품의 완성 과정을 상당히 까다롭게 만들었다. 즉 하루에 일정하게 제한된 시간 동안만 그림을 그릴 수 있었기 때문에 사전에 물감 준비를 끝내놓아야만 했으며 적절한 시간이 되어야만 작업을 시작할 수 있었다. 이러한 작업과정에 대해 작가인 에드먼드 고스는 사전트가 어떻게 이 그림에 달려들었는지를 묘사하고 있다. "먹이를 쪼는 한 마리 할미새처럼 … 재빨리 톡톡 물감을 찍어 바르고서는 … 물러갔다가 … 갑작스럽게 다시 나타나서 또다시 톡톡"

이 작품은 두 번의 여름을 난 후에야 완성되었으며, 두꺼운 스웨터 차림으로 오랜 시간 포즈를 취해야 했던 어린 모델들에게는 힘든 경험이었다. 사전트 또한 이렇게 더딘 작업에 답답해하며 화가 났다. 본인도 오죽 답답했으면 화가 휘슬러가 이 작품의 원제목 〈Carnation, Lily, Lily, Rose〉 — 이 제목은 대중가요의 가사에서 따왔다 — 을 말장난으로 놀리며 "Darnation, Silly, Silly, Pose 제기랄! 어리석군! 어리석어. 바보같은 모습"이라는 제목을 붙였을 때 이를 그대로 써버리려고 했었을까. 그러나 사전트의 이러한 노력은 작품이 1887년 왕립 아카데미 전시에서 유명세를 떨치면서 보상받았고, 영국 전체에 그의 명성을 알리는 계기가 되었다.

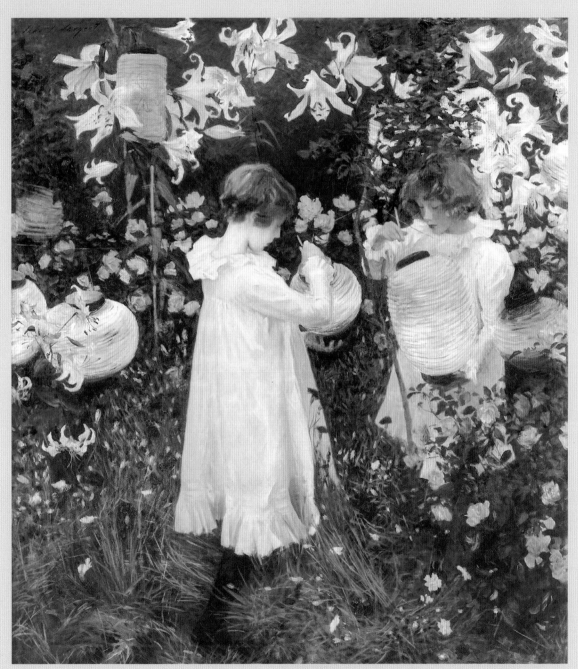

John Singer Sargent, *Carnation, Lily, Lily, Rose*, 1885–86, oil on canvas (Tate Britain, London)

양식과 기법

사전트가 파리에서 보낸 시간은 인상주의 화가들의 전시가 한창이던 때와 일치했으며, 그는 대부분의 비평가들이 미덥지 않게 생각했던 인상주의에 점차 흥미를 느끼게 되었다. 프랑스 북서부 브르타뉴 지방에 머물던 1877년, 사전트는 처음으로 야외 풍경 작업을 시도했으며, 그 후 영국으로 옮긴 뒤에도 계속 같은 방식으로 그림을 그려나갔다. 사전트는 〈카네이션, 백합, 백합, 장미〉에서 해질 무렵의 짧은 시간에만 작업을 함으로써, 특정 시간대의 빛의 효과를 포착하고자 한 원칙을 고수했다. 이 작품을 위해 다양한 습작을 남기는 등 철저한 준비과정을 거쳤기에 그의 작품은 사전트가 존경한 모네와 같은 화가들보다 더욱 견실하게 형성되었으며, 붓 터치도 더욱 밀도 있게 정리되었다.

두 소녀의 하얀 드레스에서 미묘한 빛의
효과를 발견한 사전트의 관찰력이 엿보인다.
그는 흰색, 회색, 옅은 청색, 옅은 분홍색,
옅은 녹색 등의 서정적인 색을 사용하여
드레스의 질감을 훌륭하게 표현했다.

동아시아의 장식물과 예술 양식은
1890년대에 매우 유행했다. 밝게 빛나는
등의 형태와 겉에 씌워진 얇은 종이는
미적 매력과 시적 이미지를 증가시킨다.

흰 백합의 우아하고 세련된 꽃잎들이
짙은 초록색의 배경과 대비를 이루며
화면 상단에 자리 잡고 있다.
백합은 섬세한 핑크색 장미와
붉은색, 흰색 카네이션과 함께
화면 가득히 어우러져 작품 전체에
풍부한 장식적 효과를 부여한다.

사전트의 주요 관심사는 황혼의 차갑고 희미한 빛과
등불에서 배어나오는 따스한 빛에 의해 생성되는
복합적인 효과를 묘사하는 것이었다.
사전트는 소녀의 얼굴과 손가락에 비치는 촛불의
오렌지색 빛을 매우 섬세한 기법으로 그려냈으며,
머리카락은 붉은색의 자유로운 붓 터치로 표현했다.

유럽으로 진출한 미국 화가들

사전트는 유럽에서의 명성을 예술적 성공의 중요한 기준으로 인식했던 미국 화가들의 마지막 세대에 속한다. 그는 화가로서의 경력 대부분을 해외에서 보냈지만, 자신의 고향인 미국과 강한 유대관계를 맺고 있었다.

이탈리아 피렌체 지방에서 부유한 미국인 부모에게 태어난 사전트는 국제적인 배경에서 성장했다. 그는 문화적 교양을 쌓은 국제인이었으며, 어느 작가의 표현대로, "이탈리아에서 태어난 미국인으로, 프랑스에서 교육을 받았으며, 독일인처럼 생긴 외모에, 영국인처럼 말하며, 그림은 마치 스페인계 같았다." 그럼에도 불구하고 사전트는 주문의 대부분을 미국인 고객들에게 받으면서 자신의 뿌리를 지켜나갔다. 이들 중 몇 건은 1887-88년, 1889-90년에 걸친 두 차례의 미국 방문 중에 맺게 된 것이었으며 국외로 이주한 미국인들에게 초상화가로서 주문받은 것도 있었다.

사전트가 그린 미국인 초상화는 분명 유럽 쪽과는 확실하게 달랐다. 유럽의 초상화가 피사체의 건강과 매력을 강조하려는 경향이 있는 반면, 대부분의 미국인 고객들은 더욱 직접적이면서 형식에 치우치지 않는 접근 방식을 선호했다. 특히, 여성의 경우 더욱 현대적이면서 독립적인 모습으로 그려졌다. 예를 들어 스트로크 부인의 초상화는 사교적인 초상화에서나 볼 수 있는 이브닝 드레스

차림이 아닌, 현실적이고 '신여성'에 걸맞는 일상복 차림으로 표현되었다. 이사벨라 스튜어트 가드너의 초상화를 통해 드러나는 사전트의 표현 기법은 이러한 점을 더욱 잘 나타내준다. 이사벨라 가드너는 후일 보스턴에서 자신의 이름을 딴 유명한 아트 컬렉션을 주최한 여성이다. 이 작품은 1888년 완성되었으며 정적인 자세와 당당한 실루엣을 연출하는 검은색 가운으로 그 주제를 표현했다. 한편 사전트는 대형 주문을 받기도 했는데, 공립 도서관과 미술관의 벽화장식으로 명성을 인정받은 곳 또한 보스턴이었다. 이렇듯 사전트는 이후 약 30년(1890-1921) 동안 여러 차례 대규모 프로젝트를 맡았다.

해외로 이주한 미국인의 한 사람으로서, 사전트는 그의 친구인 소설가 헨리 제임스(1843-1916)와 종종 비교되곤 한다(사전트는 1913년 제임스의 초상화를 그렸다). 이 두 미국인은 유럽 문화에 심취했지만, 그들이 확고부동한 미국인임을 결코 잊지 않았다. 그 밖에도 미국 출신의 여러 화가들이 유럽에서의 길을 걸었다. 휘슬러와 인상주의 화가인

메리 카사트 역시 유럽에서 활동하기를 원했던 수많은 화가들에 해당되며, 유럽에서 작업하는 것이 자신의 예술 세계에 더욱 확실한 근간을 제공할 것이라 믿었다. 그러나 1913년 개최된 아모리 쇼Armory Show의 경이적인 파급력은 이러한 태도를 근본적으로 바꿔 놓았다. 뉴욕에서 처음으로 열렸던 이 전시는 현대 유럽 미술의 진화 과정을 추적하는 한편 동시대의 미국 미술가들의 작품을 선보였다. 당시 이 전시는 굉장한 흥미를 불러일으켰으며, 미국 내의 실험적인 미술을 위한 비옥한 환경을 조성하는 데 기여하게 되었다.

사전트, 〈이사벨라 스튜어트 가드너의 초상
Portrait of Isabella Stewart Gardner〉, 1888.
자제하는 듯하면서도 강한 인상의 이 이미지는
가드너의 단순한 자세, 검은색 가운과 하얀 피부의
대비, 풍부한 색감과 자유로운 느낌의 배경 등과
어우러져 화면의 중심을 이룬다.

폴 세잔

❧ 생 빅투아르 산 ❧

Mont Sainte-Victoire 1885-87

Paul Cézanne 1839-1906

폴 세잔은 인상주의와 입체주의를 잇는 현대 미술의 중요한 개척자로 평가받는다. 세잔은 특히 풍경화와 생 빅투아르 산을 그린 연작을 통해 이러한 대업을 달성했다. 초기에 파리에서 작품활동을 하며 인상파 화가들과 교류했고 그들의 이념들을 일부 흡수했다. 그러나 그는 이들 그룹에 소속된 핵심 구성원은 아니었다. 1886년 아버지가 많은 유산을 물려주며 타계하자 세잔은 고향인 엑상프로방스로 돌아왔다. 이곳에서 독학으로 풍경화에 대한 독특한 입지를 굳히면서 자신만의 세계를 구축했다.

세잔은 구조의 강조와 이성적인 접근 방식을 특징으로 하는 프랑스 고전주의(118-119쪽 참조)의 전통과, 자신과 동시대를 살아가며 직접적으로 자연을 다루었던 화가들의 자연주의를 결합하겠다는 의미에서 '자연으로부터, 푸생과 같이' 되기를 원한다고 말했다. 세잔은 그만의 스타일을 구축하기 위해 제한된 장면을 집중하여 반복적으로 그리는 방법을 선택했다. 엑스 지방에서 동쪽으로 5마일 떨어진 곳에 있는 생 빅투아르 산은 세잔이 즐겨 그리던 모티브 중 하나였다. 세잔은 수채화나 유화 등을 가리지 않고 대략 60회 이상 반복적으로 이 산을 그렸다. 빅투아르 산을 거듭 그려나가면서 세잔은 점차 개개의 집과 길 등 불필요한 세부묘사를 생략하였고, 급기야는 원근법 자체를 해체했다. 그 대신 자연 속에 내포된 기하학적 원리에

집중하였으며, 복합적으로 연결된 형태를 통해 이러한 방법을 전달했다. 즉 각진 형태로 표현된 색면 터치는 화면 전체에 안정적인 분위기를 내는 데 효과적이었다. 또한 세잔은 자연의 일부 요소를 자신의 시각에 의한 미적 필요성에 따라 재해석했다. 이 작품을 보면, 소나무의 윗부분은 산의 경사진 부분을 강조하고 보충하기 위해 완만한 곡선 형태를 띠고 있으며, 오른쪽에 이웃한 나무의 흔들리는 가지는 계곡의 형세를 반영하고 있음을 볼 수 있다.

세잔은 이 작품을 시인 요하임 가스케에게 선물했다. 둘은 1869년에 처음 만난 이후 정기적으로 교류해왔으며, 1904년 심각한 다툼이 있기 전까지 절친한 우정을 나눈 것으로 알려져 있다. 후일 가스케는 세잔에 관한 글을 쓰면서 이 작품에 대해 이렇게 말했다. "어느 날 세잔과 나는 초록빛과 붉은빛으로 둘러싸인 언덕 가장자리에 서 있던 커다란 소나무 아래에 앉아 아크 계곡을 바라보고 있었다 … 우리 앞에는 거대한 생 빅투아르 산의 형체가 보였다. 그것은 베르길리우스의 『전원시』에 나올 법한 햇살 속에서 흐릿하고 푸른빛을 띠고 있었으며, 집과 바스락거리는 나무들, 그리고 엑상프로방스의 정방형 들판이 펼쳐져 있었다. 이것이 바로 세잔이 창조해낸 풍경화다."

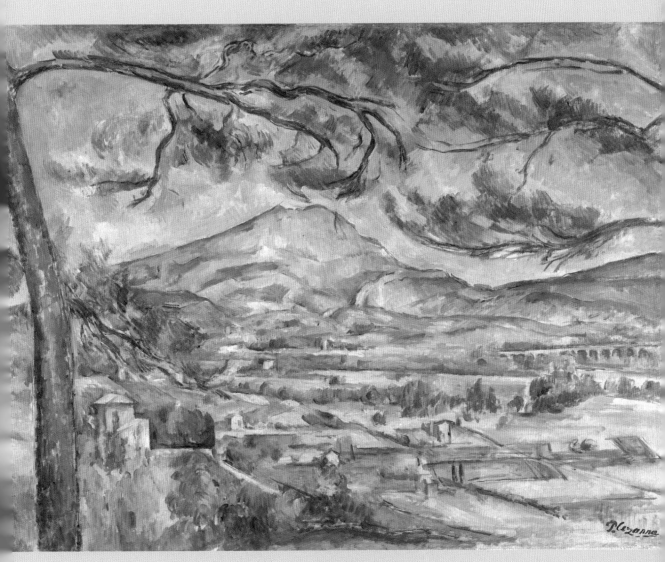

Paul Cézanne, *Mont Sainte-Victoire*, 1885-87, oil on canvas (Courtauld Institute Galleries, London)

양식과 기법

세잔은 처남의 사유지에서 이 작품을 완성했다. 그는 작업일과를 오전과 오후로 나누어 오전에는 다른 작품을 그리다가 오후가 되면 바로 이 작품들을 그렸다. 무더운 엑상프로방스 지방의 여름철은 나무가 많은 것이 특징으로, 세잔은 나무 그늘 속에서 일할 수 있다는 이유로 이곳을 작업 장소로 정했다. 가스케는 세잔이 먼저 목탄을 이용한 빠른 터치로 그림의 주요 형태를 잡기 시작했으며, 경관이 어렴풋하게 흔들리는 것처럼 보일 때까지 반복적으로 명암을 조정하고 부분적인 색깔을 첨가했다고 기술했다.

하늘과 맞닿은 산의 외곽선은 어둡게 처리되었다.
산의 형세와 부피감은 분홍색, 보라색, 청색, 녹색과 오렌지색 등으로 변하는 색의 미묘한 차이를 드러내고 있으며,
세잔의 스타일을 특징적으로 나타내는 강하고 직선적인 붓 터치로 표현되었다.

세부적인 부분들은 형태와 색채를 단순화시켜 화면의 표면을 강조하기 위해 생략되었다.
기하학적 형태의 집과 평야는 어두운 색감으로 스케치하듯이 개략적으로 그려진 반면, 뒤편의 시골은 수직적인 붓질로 처리된 청색 나무와 울타리와 함께 녹색과 황토색으로 나뉘어져 있는 것을 볼 수 있다.

세잔이 그린 풍경은 흔들리는 형태로
가득 차 있다. 소나무의 가지는 풍경의
빈 공간을 메우고 있다. 배경의
앞부분을 나무가 보이는 경치로
처리하는 기법은 자연을 주제로 한
작품에서 오랫동안 나타나던 기법이다.
이 전통은 프랑스 고전주의(118-119쪽
참조)로 거슬러 올라간다.

산의 앞부분에는 아치교가 보인다. 생 빅투아르 산을 그린 이후의 작품들에서는
눈에 띄는 이러한 지형물들이 점차 생략되고 있다.

후기인상주의의
변하지 않는 가치

세잔은 인상파로 잘 알려져 있으나, 자연에 대한 그의 접근 방식은 엄밀한 의미에서 인상파와 차별화되는 것이었다. 그는 흔히 후기인상주의 화가로 불린다.

'후기인상주의'라는 용어는 영국의 비평가인 로저 프라이(1866-1934)가 1910년 '마네와 후기인상주의 화가들'이라는 주제로 전시회를 개최하면서 처음으로 알려지게 되었다. 이 유파에 속하는 네 명의 대표적인 화가, 폴 고갱·반 고흐·세잔·조르주 쇠라 등의 목적과 스타일은 각양각색이었다.

대부분의 후기인상주의 화가들은 인상파 화가들과 마찬가지로 지속적으로 야외 환경을 그려 나갔으나, 그들처럼 쏜살같이 변화하는 환경에만 집착하는 것에는 더 이상 관심을 보이지 않았다. 대신 이들은 세잔의 표현대로, "박물관의 예술처럼, 무언가 단단하고 오래 지속되는", 일종의 변하지 않는 가치를 창조하고 싶어 했다. 신인상주의 화가들(274-275쪽 참조)은 인상주의가 이룩한 빛나는 가치에 필적하기를 원했지만, 색채와 시각에 관한 최근의 과학적인 이론을 사용하여 그보다 더욱 이상적인 접근 방식으로 그들만의 방법을 구축해 나가고자 했다. 쇠라와 폴 시냐크를 선두로 한 신인상주의 화가들은 작은 점들을 사용하여 순수하게 색점을 표현하는 기법을 발전시키며 그림을 그리게 되었다.

고갱과 반 고흐의 눈에 비친 인상주의의 주요 결함은 물리적인 현상에 대한 지나친 관심이었다. 두 화가가 사용한 방법은 서로 달랐지만, 이들은 모두 자신들의 예술세계에 정신적인 면을 부여하고자 노력했다. 고갱은 상징적인 색채와 단순화한 선을 사용함으로써 자신이 그린 자연이 어떠한 분위기나 관념을 전할 수 있기를 희망했다. 그의 이러한 경험은 그의 추종자들인 나비파nabis, 그리고 세잔이 발판을 마련한 입체주의cubism에 의해 더욱 발전되었으며, 이로써 아르누보art nouveau 양식의 탄생을 촉진하는 계기가 되었다.

조르주 쇠라, 〈바 뷔탱의 해변 The Shore at Bas-Butin, Honfleur〉, 1886. 햇빛이 비치는 해변이 다양한 작은 색점들로 표현되고 있다.

반 고흐의 스타일은 고갱의 이론을 일부 차용한 것이었으나, 일본 판화에서 볼 수 있는 화려한 색깔과 급진적인 스타일로부터 많은 영향을 받았다. 고흐는 "눈앞에 보이는 현상들을 있는 그대로 표현하는 대신, 내 자신을 더욱 강하게 표출하기 위해 색채를 더욱 임의적으로 사용하고 있다"고 규정함으로써, 현상을 자신의 감정을 나타내는 수단으로 사용했다. 이러한 과정을 통해 고흐의 작품은 표현주의(298-299쪽 참조)를 여는 중요한 촉매제가 되었다.

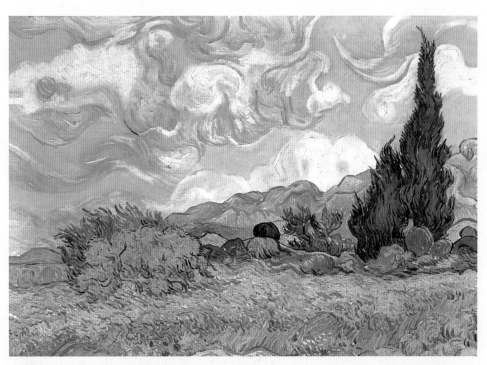

고흐는 자신의 괴로운 정신세계를 〈삼나무가 있는 밀밭 Cornfield with Cypresses〉(1889)과 같이 살아 움직이는 듯한 생동감 넘치는 자연으로 표현하고 있다.

빈센트 반 고흐

✦ 해바라기 ✦

Sunflowers 1888

Vincent van Gogh 1853-90

오늘날 고흐는 비극적이고 고독한 생을 보낸 화가의 대명사로 알려져 있지만, 그의 인생에도 매우 긍정적인 성향을 보인 시기가 있었다. 그의 대표작 중 하나인 〈해바라기〉는 이런 낙천적인 기간 중에 그려진 작품으로, 고흐 자신의 기쁨을 감동적으로 반영하고 있는 이 작품은 삶으로 밝게 빛난다.

1888년 2월, 고흐는 파리에서 프랑스 남부의 아를Arles 지방으로 옮겨가게 된다. 이즈음 고흐는 일본 판화에 지대한 관심과 열정을 보이고 있었으며, 따뜻한 기후와 밝은 햇살이 내리쬐는 아를 지방이 '남부 프랑스의 일본'이 되기를 원했다. 또한 고흐는 이곳에 일종의 예술가 마을을 세우고 싶어했으며, 그의 동생 테오 역시 형을 돕기 위해 최선을 다했다. 1888년 여름, 테오는 아를에 있는 빈센트의 집을 함께 쓰도록 폴 고갱을 설득했다. 그러나 이는 잘못된 생각이었음이 곧 드러났다. 고갱은 사실상 테오가 제안한 돈에 관심이 있었을 뿐, 고갱의 제안을 사업상의 합의 정도로 생각했던 것이다. 반면 고흐에게 있어 고갱과의 새로운 생활은 자신의 꿈을 실현하는 것이었으며 진정으로 추구해온 목표였다. 결말은 알려진 바와 같다. 몇 달이 지나 두 화가의 관계는 극도로 악화되었으며, 급기야 같은 해 12월 고흐가 자신의 귀를 자르는 위기의 상황을 맞이하기에 이른다.

〈해바라기〉는 두 사람의 관계가 나빠지기 전 행복했던 시기에 창작된 것이다. 고흐는 아를의 작업실에서 고갱이 도착하기를 기다리며 고갱이 묵을 방을 해바라기가 그려진 연작으로 꾸며놓을 결심을 하게 된다. 고흐가 해바라기를 선택한 것은 어디까지나 꽃의 색깔 때문이었다. 일본에서 노란색은 우정을 상징하는 색깔이었으며, 고흐는 최대한 친구를 환영하는 분위기로 그의 작업실을 장식하고 싶었던 것이다. 고흐는 총 열두 점의 작품으로 이루어진 연작을 목표로 삼아, 맹렬한 속도로 작업하여 8월 무렵에는 네 점의 해바라기 그림을 완성할 수 있었다.

당시 이 그림을 본 고갱은 매우 감동받았다고 한다. 고갱은 답례로 고흐의 초상화를 그리기 시작했으며, 자신의 스케치 몇 점과 고흐의 해바라기 그림 중 하나를 맞바꾸고자 했다. 그들이 다툰 후에도 고흐는 계속해서 해바라기를 주제로 그림을 그려나갔고, 아를 지역의 우체부인 룰랭의 아내를 그린 초상화 한쪽에 나중에 완성한 해바라기 그림 중 두 개를 그려넣기도 했다. 만개한 해바라기를 무척이나 좋아했던 고흐의 취향을 잘 알고 있었던 친구들은, 고흐가 죽었을 때 그의 관을 해바라기로 덮어주었다. 훗날 고흐의 해바라기 그림 중 한 점이 1987년 경매를 통해 2천4백만 파운드에 팔림으로써, 회화작품으로서는 당시 최고의 경매가를 기록했으며, 다시 한 번 그 명성을 확인하게 되었다.

Vincent van Gogh, *Sunflowers*, 1888, oil on canvas (National Gallery, London)

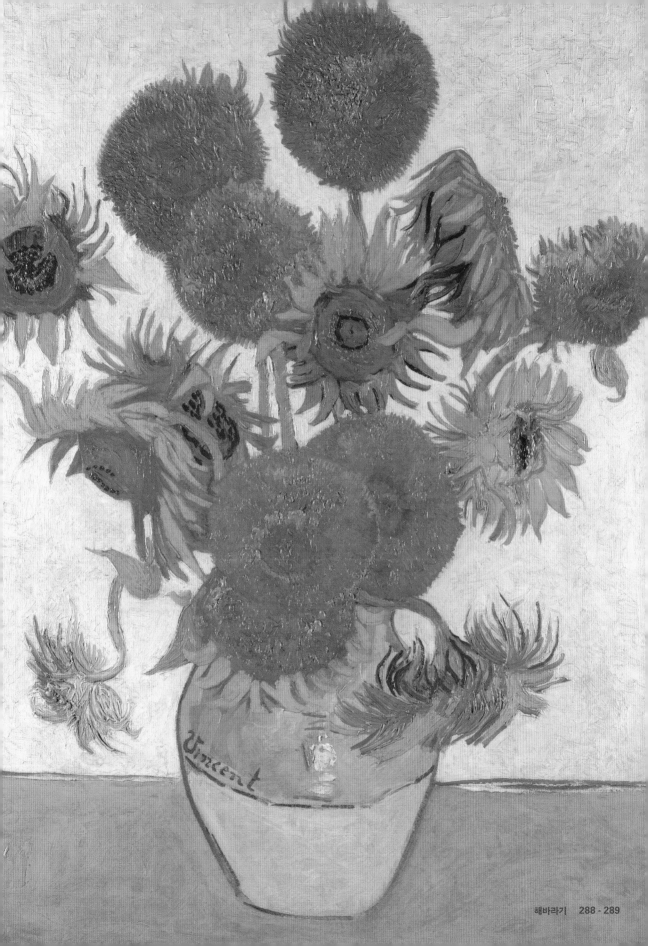

고흐의 작품 스타일은 1880년대 후반에 급속도로 발전했다. 1886년에서 1888년 사이 파리에서 지내며 고흐는 인상주의 및 상징주의 화가들의 생각과 그들이 가지고 있는 일본 판화에 대한 애정을 받아들였는데, 이러한 다양한 성향이 이후 성숙된 작품을 통해 드러난 것이다. 대담한 색상의 사용, 즉흥적인 붓 터치, 두껍게 덧칠하는 기법 등은 고흐만의 독창적인 스타일이라 할 수 있으며, 그만의 감성적인 접근방법이었다. 고흐는 "내가 본 것들을 똑같이 재현해내는 대신, 나 자신을 강하게 표현하기 위해 색깔을 내 임의대로 사용한다"라고 말했다. 이런 점에서 고흐는 표현주의자들의 선구자로 불리게 된다(298–299쪽 참조).

여백의 엷은 노란색은 옷의 직물처럼 깔끔하고 연결된 붓 터치로 표현되었으며, 꽃을 돋보이게 한다. 화병이 놓인 바닥은 어두운 노란색으로 칠해졌으며 푸른색 선으로 경계가 나뉘어져 있다. 이러한 기법은 그림의 밝은 부분을 진한 선으로 둘러싸는 일본 판화와 고갱의"클루아조니즘cloisonnism"의 영향을 받은 것이다.

꽃잎 부분이 매우 거칠게 표현되었다. 물감은 붓의 움직임으로 마치 긁힌 것처럼 표현되고 있다.

고흐의 작품에서 표면 질감은 색깔이나 형태와 마찬가지로 중요한 성격을 지닌다. 고흐는 물감을 매우 두껍게 칠하는 기법을 선호했는데, 이러한 기법은 19세기에 물감이 기계로 생산되면서 점성이 높아졌기 때문에 가능했다. 꽃잎이 없는 꽃의 씨앗 부분을 그릴 때에는 캔버스에 튜브를 직접 짜내는 식으로 작업했다.

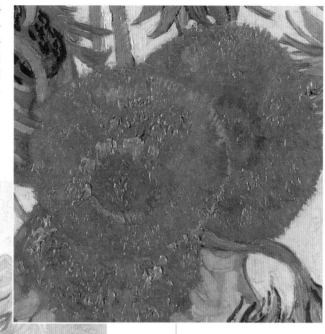

고흐가 그린 여러 가지 버전의 해바라기 작품 중, 본인이 만족한 작품은 단 두 점뿐이었다. 그는 이 두 점의 작품에만 자신의 이니셜을 그려넣었다. 굵은 선으로 표현된 알파벳은 해바라기 꽃잎과 대조를 이룬다.

광기와 창조성의 상관관계

반 고흐의 일생 중 예술가로서 가장 풍성한 작품을 남겼던 기간은 그 자신이 정신적인 좌절과 붕괴를 겪었던 시기와 일치한다. 이러한 정신적 불안은 종종 창의적인 과정과 매우 밀접한 연관성을 가진다.

신경과민에 시달렸던 고흐의 건강은 1888년 급속도로 악화된다. 당시 고흐가 앓았던 병은 간질로 알려졌는데 고흐는 극심한 환각과 공격적 성향, 심한 우울증을 동반한 경련으로 고생하고 있었다. 그가 사망한 후에 의사들은 여러 원인들을 규명했는데 가장 분명하게는 정신분열증, 혹은 일사병에 의해 유발된 잠재적 혹은 유전적인 성향 등으로 판단했다. 그러나 어떠한 병명도 정확히 규명되지는 못했다. 한 전문가의 말을 인용하자면 빈센트의 병은 그의 예술세계만큼이나 독특한 것으로 볼 수 있다.

고흐는 우울증을 겪고 있을 때는 그림을 그리지 못했지만, 다른 시기에 광적인 상태로 작업함으로써 이 기간을 보상받았다. 그는 이러한 작업을 통해 일종의 치료 방법을 얻는 것처럼 보이기도 했다. 고흐는 다음과 같이 말했다. "나는 내 자신이 철저하게 작업에 몰입할 때는 문제가 없다. 그러나 나는 항상 절반은 미친 상태로 남아 있을 것이다." 고흐는 긴장상태에 의해 창의성이 촉진된다는 것을 스스로도 잘 알고 있었던 것이다.

이러한 경향은, 1908년 숨을 거둘 때까지 끊임없이 정신분열을 앓았던 에드바르트 뭉크에게서도 찾아볼 수 있다. "나는 내 병을 버리고 싶진 않다. 내 그림의 많은 부분이 이 질병에 빚지고 있기

반 고흐, 〈붕대를 감은 자화상 *Self-Portrait with Bandaged Ear*〉, 1889. 이 그림은 비극적인 천재성이 엿보이는 화가의 전형적인 이미지가 되었다.

때문이다." 뭉크는 그를 둘러싼 세계보다는, 자신의 내면생활, 이른바 '현대의 정신'을 그리는 것을 목표로 삼았다. 이러한 주제는 신경불안을 나타내는 1890년대의 대표작 〈분노 *Anxiety*〉, 〈절망 *Despair*〉, 〈절규〉, 〈칼 요한 거리의 봄날 저녁〉 등을 통해 극명하게 표출되었다.

표현주의자들과 초현실주의자들은 모두 광기

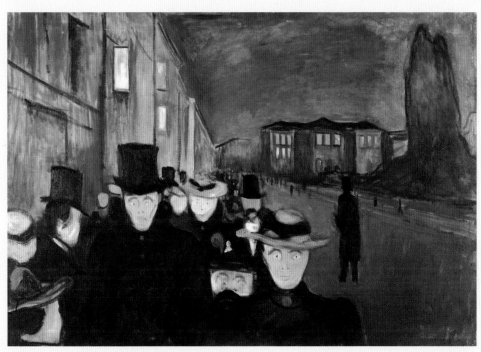

에드바르트 뭉크, 〈칼 요한 거리의 봄날 저녁 *Spring Evening on Karl Johan Street*〉, 1892.
유령과 같은 얼굴과 휑한 눈빛은 뭉크의 1890년대 작품에서 표현되고 있는 분노와 고립감을 잘 드러내고 있다.

의 예술에 대한 관심을 드러냈으며 그러한 상태가 무의식의 세계에 직접적인 영향을 준다고 믿었다. 심지어 살바도르 달리는 그의 예술세계에 환각적인 상태를 부여하기 위해 정신병자 행세를 하기도 했다. 아마도 현실 세계가 너무 무료했기 때문일 것이다. 영국의 화가인 리처드 대드(1819-97)는 아버지를 살해한 후, 베들램Bedlam 정신병원과 브로

드무어Broadmoore 수용소에 감금되었던 시기에 인상적인 작품들을 창조했다. 그의 그림들에는 정신적인 혼란 상태를 보여주는 징조가 거의 없는 대신, 세부묘사에 강박적으로 집착한 것으로 보이는 흔적과 환상적이고 동화적인 주제가 드러나 있다.

에드바르트 뭉크

절규

The Scream 1910

Edvard Munch 1863-1944

두려움에 가득 차 있는 듯한 〈절규〉는 뭉크의 가장 유명한 작품이자, 현대미술의 대표작 중 하나다. 이 그림은 만화, 광고 등의 매체에서 희극적으로 과장된 이미지로 재현되어 끊임없이 패러디되고 있다. 그러나 그 친숙함에도 불구하고 이 작품은 보는 이로 하여금 여전히 독특한 불안감을 느끼게 한다. 작품 속 이미지의 기원은 화가 자신이 경험했던 공포로부터 기인한다. 뭉크는 이때의 경험을 자신의 일기에 다음과 같이 기록하고 있다. "어느 날 저녁, 두 명의 친구들과 함께 길을 걷고 있었다. 우리가 걷던 길의 한쪽에는 마을이 있고 아래쪽으로는 좁은 강이 흐르고 있었다. 나는 피곤함과 통증을 느꼈다 … 태양은 하늘에 떠 있고, 구름은 핏빛 같은 붉은색으로 변해갔다. 문득 공기를 가르는 비명소리를 느꼈다. 나에게는 그 비명소리가 들리는 것만 같았다. 나는 이 광경을 그렸고, 실제와 같은 핏빛 색으로 구름을 표현했다. 색채는 날카로운 소리를 지르고 있었다."

뭉크는 이 사건을 1892년 1월 일기의 시작에서 처음으로 언급하고 있으며, 그 장소를 크리스티아니아 Kristiania(현재의 오슬로Oslo) 외곽의 언덕이라고 밝혔다. 그는 곧바로 당시의 상황을 표현하고자 하는 욕구에 사로잡혔지만, 어떻게 해야 할지를 몰랐다. 그의 초기 주제는 〈절망〉이었다. 이 그림 또한 표정 없는 남자와 핏빛 하늘을 묘사하고 있으나, 인물은 감상자로부터 눈길을 돌리고 다리 아래의 좁은 강을 바라보고 있다.

그 결과 그림은 뭉크가 의도한 공포감보다는 낭만적인 우울한 느낌으로 변하게 되었다.

뭉크는 같은 주제로 여러 가지의 변형을 실험했으나 1891년 후반기에 이르러서야 〈절규〉를 주제로 새로운 이미지를 확정하였다. 인물이 관람자를 향해 돌아섬으로써 공포스러운 상황을 더욱 선명하게 드러냈다. 이 인물은 더 이상 뭉크 자신이 아니었으며, 나이도 성별도 없는 창조물, 전 인류를 대표하는 하나의 상징물로 태어나게 되었다. 이를 모티브로 하여 그려진 작품으로 유화 두 점과 파스텔화 두 점이 남아 있으며, 모두 오슬로 국립미술관에 소장되어 있다.

그림 속에서 비명의 물결은 주인공의 머리와 늘어진 손, 그리고 신체를 왜곡시키고 있으나 뒤편의 동행자들에게는 어떠한 변화도 일으키지 않는다. 이는 진정한 충격은 외부의 자연이 아닌 인간 내면으로부터 비롯된다는 것을 암시한다. 뭉크가 작품 속에서 개인적인 고통을 풀어냈다는 가능성에 대해서는 수많은 고찰이 있어 왔다. 어떤 이들은 이러한 상황을 뭉크의 연약한 정신적 상태에 기인한 것이거나 알코올 중독에 의한 것으로 보기도 하며, 다른 이들은 광장공포증의 영향으로 간주하기도 한다. 이러한 설은 난간의 입체적인 대각선을 강조함으로써 현기증이 일 듯 아찔해진 작품의 구도에 의해 뒷받침되고 있다.

Edvard Munch, *The Scream*, 1910, tempera on cardboard (Munch Museum, Oslo)

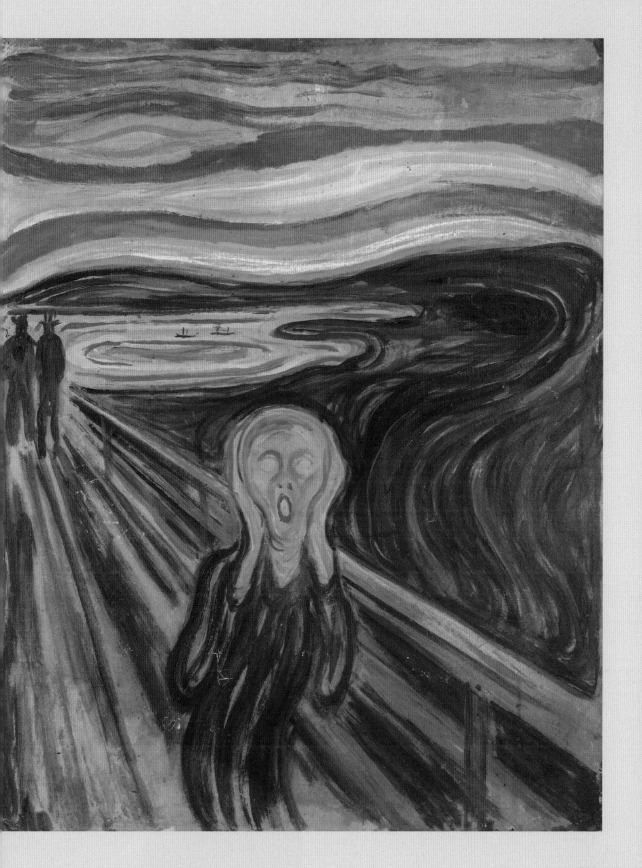

양식과 기법

뭉크는 들리지 않는 소리를 시각적 방법으로 전달하는 방법에 대해 고민하면서 여러 가지 버전의 〈절규〉를 만들어냈다. 그의 최초의 노력은 마분지에 파스텔을 사용하여 대강의 느낌만을 잡아내는 것이었다. 상징주의자들은 강렬한 감정을 묘사하는 방법의 하나로써 단순화된 형태와 순수하고 혼합되지 않은 색채를 사용하는 전례를 창조해왔으나, 어느 누구도 뭉크만큼 강력한 방법으로 표현하지는 못했다. 뭉크는 작품 속의 선들과 색채가 '움직임에 따라 흔들리도록' 하고 '축음기와 같이 진동하는' 방법을 찾아냄으로써 자신의 급격한 마음 상태를 나타냈다.

일부 평론가들은 이 두 명이 뭉크의 글에서 언급되는 친구일 가능성을 인정하면서도, 반대로 불길하고 위험한 존재로 파악하기도 한다. 어떠한 존재이건 간에 이들이 전방의 존재를 위협하는 두려운 공포의 물결로부터 아무런 영향도 받지 않는다는 것은 확실하다.

창백하고 해골 같은 얼굴은 공포와 절망의 원초적인 이미지로, 양손은 귀를 감싸고 있으며 눈과 입은 크게 벌어져 있다. 비현실적인 곡선 처리와 녹아내리는 듯한 형태는 주변을 둘러싼 소용돌이 속으로 빨려 들어가는 듯이 보인다.

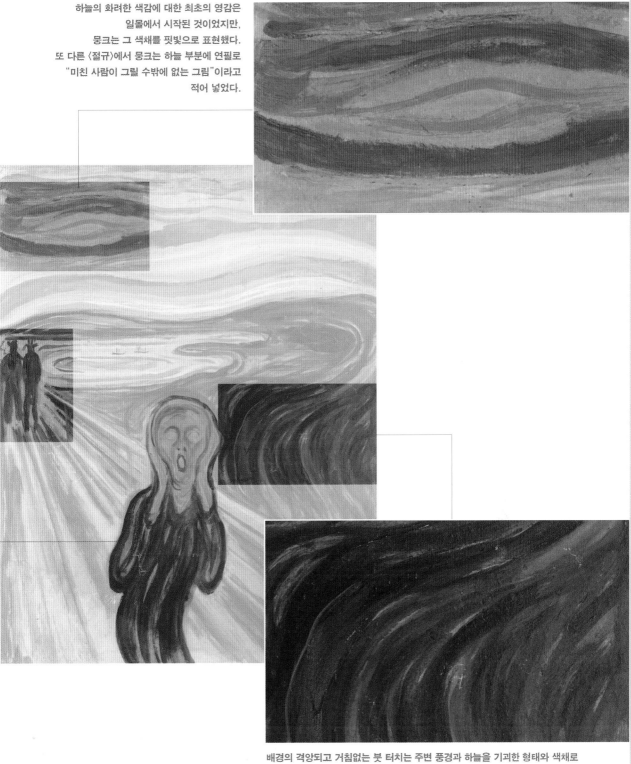

하늘의 화려한 색감에 대한 최초의 영감은
일몰에서 시작된 것이었지만,
뭉크는 그 색채를 핏빛으로 표현했다.
또 다른 〈절규〉에서 뭉크는 하늘 부분에 연필로
"미친 사람이 그릴 수밖에 없는 그림"이라고
적어 넣었다.

배경의 격앙되고 거침없는 붓 터치는 주변 풍경과 하늘을 기괴한 형태와 색채로
왜곡시키며 인물에서 빛이 발산되는 듯한 효과를 연출한다.
언덕, 협만, 하늘, 인물의 비틀리고 요동치는 듯한 선들은 경사가 심한 각도와
함께 불안한 상태를 나타내면서 보도의 직선과 대조를 이룬다.

표현주의

일부 작품에서 가시화된 '고통'의 분위기로 인해 뭉크와 반 고흐는 20세기 초반 독일에서 대두되었던 표현주의의 양식을 창시한 선구자로 불린다.

'표현주의'라는 용어는 종종 매우 느슨한 기준으로 사용된다. 가장 기본적인 의미로 보자면 한 개인의 기분과 감정을 전달하기 위해 형태와 색채가 왜곡되어 있는 그림들이 곧잘 표현주의로 대표된다. 이러한 기준으로 볼 때, 마티아스 그뤼네발트 (1470/80-1528)나 엘 그레코 또한 '표현주의자'로 분류되곤 한다.

이러한 양식적 기준은 화가들이 자연주의적 접근 방식으로부터 대거 이탈함에 따라 더욱 보편적인 양상을 띠게 되었다. 폴 고갱, 반 고흐, 뭉크 또한 그들의 작품에 강한 효과를 주기 위한 방법으로 선을 왜곡시키거나 상징적인 색상을 도입했다. 뭉크는 다음과 같이 고백했다. "나는 나의 눈이 가장 고조된 순간에 본 인상을 따라서 그렸다 … 나는 오직 나 자신의 기억에만 의존했으며, 그 외에 아무런 것도 추가하지 않았다 … 내가 보지 않은 어떠한 것도 그리지 않았다 … 최고의 기분에서 본 색깔과 선, 그리고 형태를 그림으로써, 그러한 기분이 한층 생생하게 느껴지길 원했다."

게오르게 그로츠, 〈사회의 기둥 Pillars of Society〉, 1926.
그로츠(1893-1959)는 전후 베를린의 아방가르드 흐름과 밀접하게 관련되어 있었다. 사회 타락에 대한 그의 신랄한 풍자는 표현주의자들로 하여금 사회에 대한 비판의식을 갖게 하고, 더욱 디테일한 스타일로 그 방법을 구체화하게 하였다.

뭉크의 영향력은 그가 작품생활을 하며 대부분을 보냈던 독일에서 매우 큰 반향을 일으켰으며, 진정한 표현주의 운동이 일어난 곳 또한 독일이었다. 독일의 표현주의는 크게 두 그룹으로 나뉘어 발전하였다. 1905년 드레스덴에서 시작된 에른스트 키르히너가 이끈 '다리파Die Brücke'가 그 중 하나이며, 아우구스트 마케, 프란츠 마르크, 바실리 칸딘스키 등이 1911년 뮌헨에서 결성한 자유로운 예술가 집단인 청기사Der Blaue Reiter가 또 다른 그룹이다. 이들은 서로 다른 방식으로 표현주의를 추상주의(334-335쪽 참조)에 가깝게 변화시켰다.

표현주의 사조는 제1차 세계대전(1914-18) 동안 몇 명의 핵심적인 화가들이 사망하자 일대 전환점을 맞이하지만, 양식의 일부는 게오르게 그로츠·오토 딕스·막스 베크만 등의 작품을 통해 유지되었다. 이들은 바이마르 공화국의 붕괴에 비판적인 시각을 던지면서, 1933년 나치가 표현주의를 타락한 예술 사조로 낙인찍고 불법화하기 전까지 작품 활동을 계속하였다.

에른스트 키르히너, 〈베를린 거리 *Berlin Street Scene*〉, 1913. 키르히너(1880-1938)는 독일 표현주의 운동의 주요인물로, 베를린 사람들의 냉소적 이미지를 표현한 이 작품은 그의 위대한 업적 중 하나로 손꼽힌다. 작품 속 인물들의 길게 늘어진 몸과 가면을 쓴 것 같은 얼굴은 쇠락한 사회 분위기를 대변하고 있다.

우리는 어디에서 왔는가, 우리는 누구인가, 우리는 어디로 가는가?

Where Do We Come From? What Are We? Where Are We Going? 1897

Paul Gauguin 1848-1903

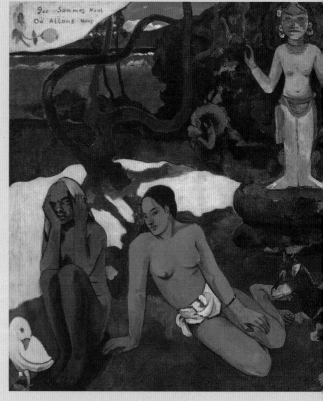

이 작품은 고갱의 야심작으로 그의 그림 중에서도 가장 규모가 큰 것이다. 고갱은 자신이 깊은 절망에 빠져 있던 기간에 이 작품을 완성하면서 그의 전 생애를 통틀어 가장 위대한 작품이 되길 원했다. 1897년은 고갱의 작품활동이 가장 저조했던 시기였다. 당시 고갱은 1893년부터 1895년까지 파리에 다녀간 뒤 타히티에서의 두 번째 생활을 보내고 있었는데, 수중에 돈이 얼마 남지 않았을뿐더러 건강도 크게 악화되었다. 더불어 예술적 재능 또한 소멸된 것처럼 느껴졌던 최악의 기간이었다. 1897년 3월, 고갱은 가장 사랑했던 딸 알린의 죽음을 맞이하면서 잇따른 불행을 겪었고, 이에 고갱은 예술과 인간에 대한 경험으로부터 얻은 모든 교훈을 집결하여 생이 끝나기 전 마지막으로 걸작을 탄생시키기로 결심하였다.

고갱의 설명에 의하면 이 작품은 1개월이 채 안되는 매우 짧은 시간에 완성되었다고 한다. 실제로 작품의 상태를 보면 길고 거친 삼베 위에 물감이 매우 얇게 덧칠해져 있는 것을 볼 수 있다. 작품을 끝냈을 때 고갱은 비소를 먹고 자살을 결심했으나, 지나치게 많은 양을 먹는 바람에 대부분 토해내는 것으로 종결되었다. 이 사건을 운명의 의지로 받아들여 다시는 자살을 시도하지 않았고, 이로부터 고갱은 1903년까지 생을 지속하게 된다.

〈우리는 어디에서 왔는가…〉는 오늘날 고갱의 예술세계를 가늠할 수 있는 기념비적인 작품으로 인정받고 있다. 폭 376cm, 높이 141cm에 달하는 이 거대한 작품은, 작가 자신이 명확한 의미를 드러내는 비유들로 구성하지 않았다는 점을 강조했음에도 불구하고, 고갱이 평소 좋아했던 주제들로 가득 차 있다. 본질적으로 작품의 배경은 원초적이고 순수한 인간과 동물들이 살고 있는 에덴동산을 연상케 한다. 그러나 이 동산은 타락해버린 천국이다. 우상과 하얀 새는 죽음의 징조로써 이러한 운명을 마주한 왼쪽의 늙은 여인은 두려움에 떨고 있다. 하지만 더 나쁜 상황은 원

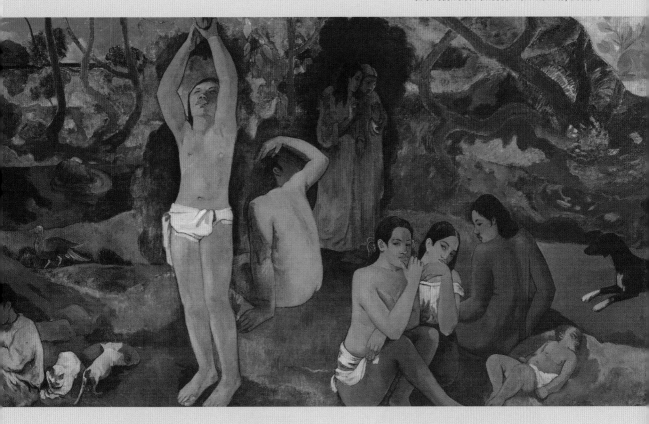

주민들의 행복이 '문명화'의 침입으로 위협받고 있다는 사실이다. 한가운데의 인물은 비록 남자이지만, '선악과'에서 독이 든 과일을 따고 있는 이브를 상징적으로 의미한다. 그 뒤편으로는 당혹스럽다는 듯이 손을 머리에 얹고 있는 한 소녀가 바로 옆으로 지나가는 두 명의 여인 — 고갱의 표현을 빌리면 '두 명의 불길한 존재' — 이 위험천만한 문명화에 대해 이야기하며 걸어가고 있는 모습을 쳐다보고 있다.

고갱의 이 작품은 1898년 파리에서 전시되었다. 비평가인 앙드레 퐁테나는 전체적인 분위기가 당황스럽다고 요약한 뒤, "표정 없이 건조한 꿈속의 존재들"은 그 의미와 표현방법이 난해하고 독단적이어서 매우 서툴게 형이상학적 상상력에 의해 그려졌다고 비난하였다.

양식과 기법

고갱은 이 작품을 어떠한 사전 준비도 없이 무의식적으로 완성했다고 말했다. 그러나 정리된 밑그림이 남아 있으며, 그림 속에 등장하는 몇몇 인물들은 그의 이전 작품들에서도 찾아볼 수 있다. 하얀 새 쪽으로 몸을 기울인 왼편의 인물은 같은 해 초에 완성했던 폴리네시아의 신화 속 인물 바이루마티Vairumati의 묘사에서 따온 것이다. 풍부하면서 비자연적인 색감과 강한 외곽선으로 표현되는 단순한 형태는 고갱이 주로 사용하던 전형적인 양식인 반면, 일렬 구도는 고갱이 살던 오두막에도 붙여놓았던 보티첼리의 〈프리마베라〉(71쪽 참조)에서 영감을 얻은 것으로 보인다.

한 짤막한 편지에서 고갱은 이 작품이 오른쪽에서 왼쪽으로 읽어가면서, 탄생에서 죽음으로 이르는 과정을 설명한다고 적고 있다. 아기는 오른쪽 가장자리에 누워 있고 왼쪽 가장자리에는 늙은 여인이 앉아 있다.

젊은 여인은 깊은 생각에 잠긴 모습이다. 두 명의 불길한 존재를 제외하고, 모든 사람들은 침묵을 지키고 관조적인 자세를 취함으로써 작품의 명상적인 측면을 부각시킨다. 고갱은 이 작품을 통해 시 또는 음악에서 나타나는 함축적인 기능을 표현하고자 했다.

비틀린 나무와 초목은 단순화된 형태와 율동적인 패턴, 풍부하고 비현실적인 색채들로 표현되었다. 고갱은 그의 작품이 장식적이면서도 감정적으로 전달되길 원했다.

잘 익은 과일을 따는 이미지는 인류의 타락을 함축함과 동시에 인생의 기쁨을 즐기는 것을 상징한다.

어두운 배경과 비현실적인 붉은빛이 비친 두 존재는 서로 토론을 하고 있다. 고갱에 따르면 이들은 서양 문명의 침입에 대한 분노를 드러내는 것이라 한다.

원시주의

19세기 말까지 많은 아방가르드 화가들은 영감을 얻기 위해 소위 원시적인 예술로 불리는 비유럽적인 문화를 찾기 시작했다.

'원시적인primitive'이라는 용어 속에는 유럽 전통의 아카데믹한 예술을 벗어난 양식이라는 뜻이 담겨져 있다. 비서구적인 회화에 대한 관심은 19세기 말경에 이르러 대담한 구도 및 평면적인 색채가 특징인 일본 판화로 인해 일깨워지기 시작했다. 이로 인해 화가들은 그들의 전통적 회화에서 부족했던 생동감과 순수함을 찾기 위해 타문화를 관찰했다. 이러한 점에서 볼 때 고갱이야말로 개척자와 같은 인물이었다. 그는 타히티와 마르케사스 섬을 여행하며 보았던 조각상으로부터 영감을 얻어 그림을 그렸고, 1889년 파리 만국박람회에 출품된 이국적인 전시품들을 본 후 자바섬의 예술에도 지대한 관심을 보였다.

유럽 세계에서 고갱의 부재(그는 1891년부터 주로 남쪽 바다 근처에 거주했다)는 그의 사후에 회고전이 열리기 전까지 진정한 영향력이 없었음을 의미한다. 1906년 파리에서 열린 가을 살롱전에는 약 2백여 점에 달하는 고갱의 작품이 포함되었고, 이 전시를 통해 고갱은 큰 명성을 얻게 되었다.

그러나 이 무렵 많은 화가들은 이미 아프리카

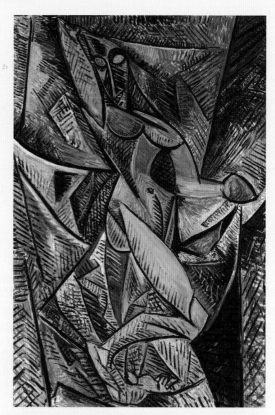

파블로 피카소, 〈천을 걸친 누드 Nude with Draperies〉, 1907. 강한 외곽선 처리와 들쑥날쑥한 형태는 아프리카 미술 중에서도 특히 아이보리 해변과 콩고 지역에서 영감을 얻은 것이다 .

미술로 관심을 돌리고 있었다. 프랑스의 광범위한 식민지 개척으로 파리에서는 원시부족의 가면과 조각 등이 매우 싼값에 매매되었다. 또한 파리의 트로카데로Trocadéro 민속 박물관에서도 이러한 작품들을 쉽게 볼 수 있게 되었고, 야수파로 알려진 프랑스의 젊은 화가들, 모리스 드 블라맹크(1876-1958), 앙리 마티스, 앙드레 드랭(1880-1954) 등은 약 1904년부터 이러한 모티브를 사용했던 최초의 화가들이었다. 아프리카 미술의 반향은 입체파 화가들의 단순화된 형태, 특히 파블로 피카소의 1907년경 작품(312-317쪽 참조) 등에서 감지할 수 있다.

모딜리아니(1884-1920)의 조각과 회화에서 볼 수 있는 길쭉한 형태 또한 원시주의의 영향을 받은 것이다. 아프리카, 오세아니아, 도서 지역의 조각에 대한 모딜리아니의 관심은 그의 스승 콘스탄틴 브란쿠시(1876-1957)의 추상적인 경향을 통해 정제되었다.

모딜리아니, 〈여인의 머리 *Head of a Woman*〉, 1909-14년경. 길쭉한 얼굴의 비례와 축약된 형태는 아프리카 조각 및 가면의 단순화된 형태에서 영향을 받은 것이다.

클로드 모네

수련이 있는 연못

The Water Lily Pond 1899

Claude Monet 1840-1926

클로드 모네는 오늘날 인상주의의 대부로 불리는 화가다. 예전 동료들이 새로운 길을 개척하기 위해 인상파로부터 멀어진 지 한참 지난 후에도 모네는 그 기본 원리를 끝까지 고수했다. 모네는 작품활동의 마지막까지 자연만이 선사할 수 있는 빛과 색채의 순간적인 모든 감각을 캔버스에 옮기면서 자연을 그리는 것에 만족했다. 인상주의는 1874년에서 1886년 사이에 파리에서 열렸던 여덟 번의 전시회를 통해 최고조에 달했다. 이 전시회의 막바지에 이르러, 인상파 그룹의 구성원들은 자신들의 목적을 달성했다는 이유로 뿔뿔이 흩어지기 시작한다. 인상주의자들의 혁신적 스타일은 큰 반향을 일으켰으며, 각각의 화가들은 자신의 그림을 팔기에 훨씬 수월해졌다. 그러나 일부 인상주의 화가들이 다른 예술적 목표를 찾아 떠난 것과는 달리 모네는 철저하게 인상주의 유파를 추구하며 그의 작품 세계를 펼쳐나갔다. 1890년 초, 모네는 동일 주제를 여러 번 반복적으로 묘사하며 일련의 연작을 제작하는 일에 착수했고, 이로 인해 변화무쌍한 빛의 상태가 사물의 외형을 시시각각 변화시키는 방식을 습득할 수 있었다. 적당한 장소를 찾아 프랑스의 여러 지방을 여행한 모네에게 루앙 성당은 그의 대표적인 연작화(1981-95)의 주제가 되었으며, 1890년대 후반에는 그가 말년에 새로 지은 지베르니의 정원이 작품의 주요 주제로 등장했다(310-311쪽 참조).

이 정원의 한가운데 위치한, 수련이 핀 연못 한쪽에 아치형의 나무다리가 놓여 있다. 이 다리는 일본 판화의 대가로 손꼽히는 히로시게의 판화에서 착상한 것이다. 그 뒤쪽으로는 수양버들 수풀과 물푸레나무 등이 울창한 잎으로 깊은 장막을 드리우고 있다. 또한 연못의 양 제방에는 아이리스·스파이리어·머위·대나무 등이 우거져 있다.

이 작품은 모네가 연못을 주제로 하여 그린 최초의 그림으로, 수련과 연못은 이후 그가 가장 즐겨 그린 주제가 되었다. 모네는 1899년에만 열여덟 점의 연못 그림을 그렸으며, 그중 열두 점은 모네의 화상 폴 뒤랑-뤼엘이 기획한 전시회에 출품되었다. 다리는 꽃과 잎을 한층 더 추상적인 패턴으로 표현한 화면 구도에서 중심을 잡아주는 역할을 한다는 점에서 특히나 유용한 모티브였다. 다리의 곡선 형태는 연못의 둥근 제방을 반영한 것으로, 수직 형태를 띠는 다리의 난간이 수련의 수평적 군락과 경쾌한 대조를 이루면서 깊이감이 생겨난다. 모네는 그의 시력이 다할 때까지 계속해서 수련이 핀 연못과 일본식 다리가 있는 그림을 그렸다. 모네의 이러한 후기 작품 연작은 추상표현주의(364-365쪽 참조)의 전조로 알려져 있으나, 실은 화가에게 있어 가장 중요한 시력이 상실되었음을 알려주는 슬픈 징후였다.

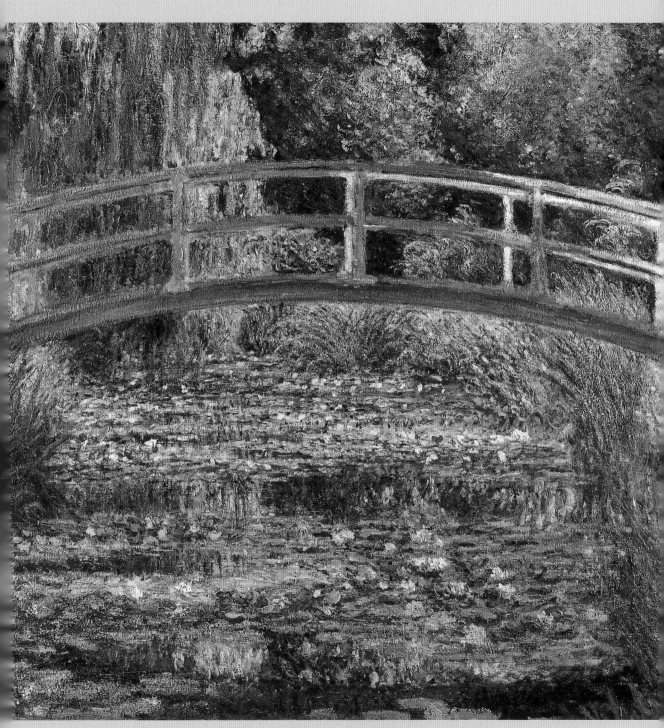

Claude Monet, *The Water Lily Pond*, 1899, oil on canvas (National Gallery, London)

양식과 기법

지베르니 정원 그림에서 모네의 스타일은 점점 장식적으로 변해갔다. 꽃, 울창한 수풀, 수면의 미묘한 흔들림 등 모네의 그림은 풍부하게 표현된 색채들로 가득 차게 된다. 그림을 그리기에 앞서 모네는 이젤을 다리에서 최대한 가까운 위치에 설치함으로써 구도에서 하늘이 드러나지 않게 했으며, 멀리 떨어져 있는 수풀의 밀도를 과장되게 표현하였다. 이러한 장식적인 경향은 '휘슬러풍Whistlerian'이라는 부제가 붙은 몇몇 작품에서 최고조에 이른다. 모네는 수련이 핀 연못 연작 중 일부 작품들을 '붉은색의 조화' 또는 '녹색의 조화'로 표현했다.

수직으로 떨어지는 두꺼운 노란색, 옅은 녹색과 청색의 붓 터치는 무성한 수양버들잎을 잘 표현해주고 있다. 지베르니 정원을 그린 모네의 여러 그림에서 볼 수 있듯이, 모네는 하늘 대신 그 자리를 온통 푸른 잎들로 가득 채웠다. 그러나 현대의 사진은 아무리 수풀이 울창하더라도 먼 거리의 언덕과 풀밭은 항상 눈에 보인다는 사실을 밝혀냈다.

수련은 넓은 면적에 걸쳐 수평적인 군락을 형성하고 있다. 각각의 꽃잎들은 흰색과 분홍색을 이용하여 가벼운 터치로, 잎들은 청색과 녹색의 터치로 표현되었다. 드문드문 보이는 수직적인 터치는 수양버들이 수면에 반사된 것으로, 수련만큼이나 비중 있게 그려졌다.

반짝거리는 햇빛이 다리의 오른편으로 떨어져 내린다. 하늘이 보이지 않기 때문에 햇살만이 유일하게 날씨를 가늠해주는 확실한 지표이다. 날씨의 변화는 모네가 초창기부터 가장 관심을 보였던 대목이다.

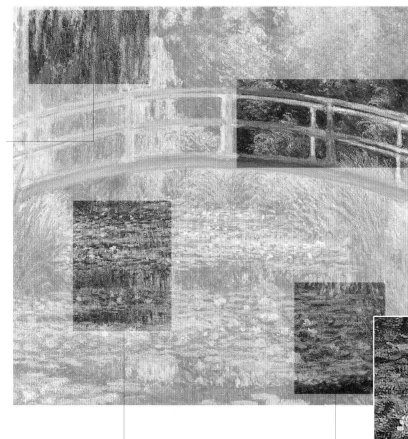

두껍게 칠해진 물감 자국으로 인해 캔버스 표면에 매우 풍부한 질감이 생겨났다. 제각기 다른 형태를 표현하기 위한 다채로운 붓 터치 또한 눈에 띈다. 길게 이어진 붓질과 가볍게 톡톡 찍은 터치의 혼합으로 연못 가장자리의 아이리스 잎이 표현되었다.

모네의 지베르니 정원

1883년부터 모네는 노르망디의 시골 마을 지베르니에 거주했다. 이곳에서 모네는 자신의 가장 위대한 작품들을 탄생시킨 아름다운 정원을 가꾸었다.

지베르니 지방의 한 마을에 정착하면서 모네의 작품 세계는 빛을 보게 된다. 1890년경 모네는 그동안 임대해왔던 땅을 살 수 있을 만큼의 큰 부자가 되었으며, 얼마 안 있어 전담 정원사 여섯 명을 고용할 수 있을 정도가 되었다. 모네는 곧장 과수원의 나무들을 모조리 뽑아버리고 그 자리를 꽃과 덩굴이 뒤덮인 아치로 가득 메우는 등 정원을 가꾸는 일에 착수했다. 그중에서도 모네가 가장 원했던 것은 만개한 꽃들로 가득 찬 연못이었다. 정원의 구조가 화면상에서는 정형화된 모습으로 보이고, 또 그 실제 구조가 반듯한 정사각형으로 구획되었더라도, 겉으로 보기에는 결코 질서정연하지 않았다. 만발한 꽃들은 정원의 자갈길을 좁히고 정원 가장자리의 직선 부분을 없애면서 연못 주변으로 퍼져나갔다.

1893년 모네는 사용되지 않는 철길을 경계로 자신의 땅과 분리되었던 습지를 구입했다. 모네는 이곳을 그의 후기 작품에 계속해서 등장하는 수변 정원the water garden으로 만들었다. 모네의 목표는 일본 판화를 보며 동경해왔던 고요하며 평온한 정신이 풍겨나는 장소를 만드는 것이었다. 이러한 의미에서 일본의 사과나무와 체리나무·작약·대나무·고비·진달래, 그리고 다양한 종의 수련을 포함한 아시아의 나무 및 식물을 들여놓았다. 모네는 그 지역의 강의 물길을 바꿔 현재의 연못을 확장했으나, 모네의 이국적인 식물들이 자신들이 기르던 가축의 먹을 물을 오염시킨다고 생각했던 지역 농부들을 제대로 설득시키지 못했기 때문에 그들과 큰 마찰을 빚기도 했다.

1914년 시력이 악화되기 시작하면서 자연의 변화를 관찰하고 기록하는 것이 어렵다고 판단한 모네는 자신의 정원 한가운데 작업실을 지었다. 그곳에서 모네는 거대한 작품 연작을 시작하였고, 이 그림들은 그의 인생을 '종합하고 요약하는' 작

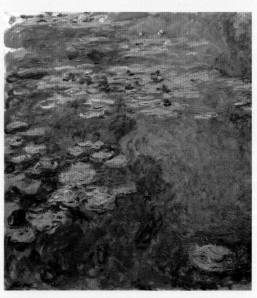

모네, 〈수련 Water Lilies〉, 1917. 모네의 후기 작품은 꽃잎이 덮인 수면에 초점이 맞춰지면서 점점 자유롭게 표현되었다.

품이 되었다. 서정적 분위기의 수련이 핀 연못 연작은 그것들에 영감을 불어넣어준 지베르니 정원 연작과 함께, 모네의 이상을 입증하는 가장 감동적인 작품으로 남게 되었으며, 가장 훌륭한 몇 작품은 현재 파리의 오랑주리 미술관Le Musée de l'Orangerie에 소장되어 있다.

모네, 〈지베르니의 정원 *Garden at Giverny*〉, 1900.
온통 푸른색 아이리스로 뒤덮인 이 작품은 모네가 창조해낸 밀도 있는 식물의 효과를 드러낸 대표작이다.

✣ 아비뇽의 아가씨들 ✣

Les Demoiselles d'Avignon 1907

Pablo Picasso 1881-1973

혼란스럽고 불안정한 이 이미지는 오랫동안 현대 미술의 가장 중요하고 획기적인 사건으로 받아들여져 왔다. 초기 양식에서 완전히 탈피한 피카소는 르네상스 이후로 화가들이 소중히 간직해 온 회화의 가치, 즉 형상과 공간을 사실적으로 재현하고자 하는 욕구를 과감하게 내던졌다. 기본적으로 이 그림은 다섯 명의 여성 누드를 보여준다. 구체적으로 따지면 이들은 매음굴의 창녀들이다. 그리고 아비뇽은 바르셀로나의 홍등가 중심부에 위치한 거리의 이름이다. 이 제목은 피카소의 친구 중 한 사람인 앙드레 살몽이 농담으로 던진 한마디 — '아가씨'란 본디 품행이 단정한 젊은 여인을 높여 부르는 말이기에 — 로 붙여졌다. 화면의 아래쪽에는 다양한 과일들로 구성된 정물이 놓여 있는데, 이는 '바니타스Vanitas', 즉 죽음을 상징하는 것으로 결국 지상의 즐거움은 짧은 한순간이고, 인간의 육체도 풍성한 과일과 마찬가지로 곧 썩어 없어진다는 사실을 상기시킨다.

원래 피카소는 두 명의 남자 — 상륙 허가를 받은 한 해군이 테이블에 앉아 있고 의대생 한 명이 해골을 들고 방으로 들어오는 장면으로 — 를 이 구성 안에 포함시키려 했다. 그러나 피카소는 최종적으로 이들의 모습을 빼버렸고, 관객들을 매음굴을 엿보는 사람의 역할로 만드는 구성을 선택했다.

피카소는 〈아비뇽의 아가씨들〉을 두 단계로 작업했다. 그림의 왼편은 로마 이전 시대의 이베리아 조각상으로부터 영향을 받았던 1907년도부터 시작되었다. 몇 달이 지나고 오른쪽의 인물들이 철저하게 재구성되었는데 가면처럼 생긴 그들의 얼굴은 파리에서 거주하던 아방가르드 작가들 사이에서 유행한 원시 아프리카 미술의 영향으로 보인다(304-305쪽 참조).

이 그림에 대한 피카소의 개인적인 견해가 어떠했는지 정의하기란 쉽지 않다. 그는 이 작품이 완성되고 몇 년이 지나도록 이를 전시하려들지 않았다. 비록 그 당시 파리에 있던 몇몇 실험적인 젊은 작가들에게는 작업실에서 개인적으로 보여주긴 했지만 공식적으로 선보이지는 않았다. 아마 자신의 급진적인 혁신에 대한 대중들의 반응을 두려워해서라고 추측해 볼 수도 있으나, 피카소가 이 작품을 아직 진행 중이라고 여겼기 때문이라는 해석이 더 정확하다. 어느 쪽이 맞건 간에 이 작품은 1916년까지 작업실 한구석에 숨어 있다가 개인 수집가의 손에 넘어갔다. 그 후 초현실주의 기관지인 『초현실주의 혁명 *La Révolution Surréaliste*』의 1925년 판에 실린 후. 1937년까지 그 어떤 주요 대중 전시회에도 등장하지 않다가 파리 만국박람회에 그 모습을 드러냈다. 그로부터 2년이 지난 뒤 〈아비뇽의 아가씨들〉은 뉴욕 현대미술관에 소장되었다.

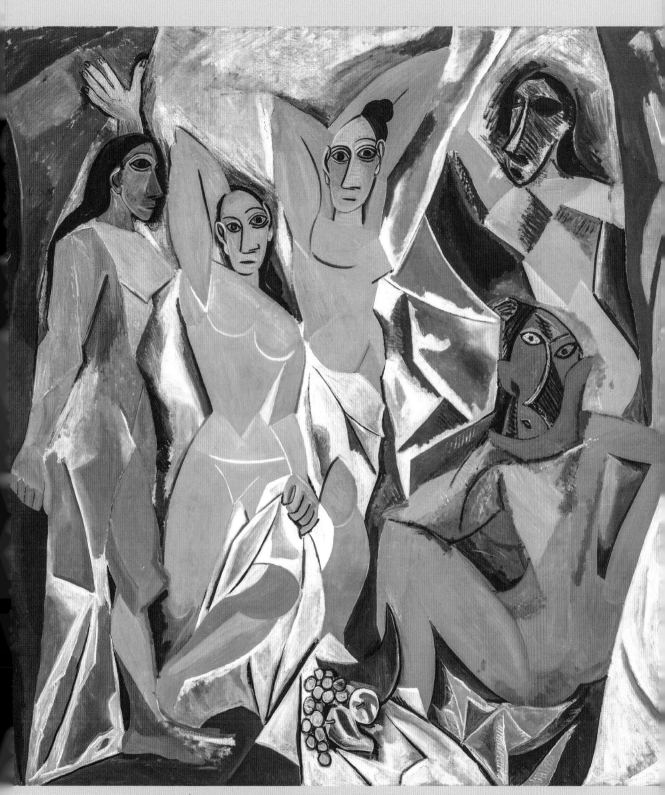

Pablo Picasso, *Les Demoiselles d'Avignon*, 1907, oil on canvas (Museum of Modern Art, New York)

양식과 기법

〈아비뇽의 아가씨들〉은 매달 새로운 발상을 보일 만큼 피카소가 가장 창의적이었던 시기의 그림이다. 따라서 이 작품을 그릴 당시의 피카소는 이를 팔거나 대중에게 선보일 생각이 전혀 없었다. 그보다 이 거대한 캔버스(233cm×244cm)는 자신의 아이디어를 실험해보는 수단이었다. 이 작품이 세상에 나오기 전에 많은 드로잉이 그려졌고, 이들 중 대부분은 개개의 등장인물들이 어떻게 점차적으로 변해왔는지 그 과정을 잘 보여준다. 반면 일부는 〈아비뇽의 아가씨들〉에서 처음 실험한 아이디어를 취하면서 나중에 발전된 것이었다(304쪽 참조). 이 작품의 뒷 얘기와 인물들의 부조화스러운 스타일로 볼 때, 피카소가 이 그림을 완성된 것으로 간주하지는 않은 것 같다.

왼쪽에 있는 여자는 붉은색 커튼을 열어젖히고, 그 오른쪽에 서 있는 인물은 파란 커튼을 두 부분으로 나누고 있다. 분열된 형상과 평면적인 공간으로 인해 이 배경은 해독하기가 어렵다.

이 두 인물 형상의 단순화는 피카소가 1906년 루브르에서 열린 한 전시회에서 보았던 고대 이베리아 조각상에서 받은 영감에 기인한다. 이 여인들의 도발적인 포즈와 표정들은 — 검게 칠해진 눈매, 각진 코, 그리고 일자 입술 — 거친 표현방식으로 한층 더 강조된다.

오른쪽에 있는 두 인물은 피카소가 아프리카 미술에서
발견한 흥미를 반영한 것으로 파악된다. 이 영향은
힘찬 줄무늬의 가면같이 생긴 얼굴들에서 대부분
분명하게 드러난다. 아방가르드 작가들은 파리의
트로카데로 민속박물관에서 대중적으로 전시되었던
소수 민족들의 조각들을 수집하기 시작했다.

여인들의 형상과 배경은 날카롭고 들쭉날쭉한 모양들로 조각나 있는데,
이것은 그림에 불안정한 효과를 더해준다. 이 조직적인 분열과 형상의 해체는
이후 입체주의 스타일의 전형이 되었다.

입체주의의 탄생

피카소가 창조한 혁신적인 많은 그림들 중에서도 〈아비뇽의 아가씨들〉은 가장 영향력이 크다. 무엇보다도 이 작품은 현대 미술로 가는 길을 열었던 입체파 운동의 주춧돌이 되었다.

입체주의는 재현미술과 단절된 새로운 접근으로, 이차원적 화면에 삼차원적인 공간과 부피의 환영을 창조하는 전통적인 관습을 버린 양식이다. 입체파 화가들은 특정한 배경 안에서 특정한 순간에 눈에 보이는 물체를 재현하기보다, 현실 세계에서는 절대로 함께 보일 수 없는 다른 시점의 이미지들을 하나의 그림 속에 통합했다. 입체주의 작품들은 각기 다른 면으로 나누어지는 형상의 분열을 특징으로 하며, 명목상의 주제보다는 그림에서의 형식적인 특징을 강조하는 효과를 드러냈다.

피카소는 여러 요인의 영향을 받아 〈아비뇽의 아가씨들〉의 제작에 착수했다. 누드라는 기초적인 발상과 삼차원적인 공간을 기하학적인 평면으로 환원하는 개념은 폴 세잔이 그린 〈목욕하는 사람들 Bathers〉이라는 그림에서 빌려왔다. 한 걸음 더

나아가 피카소는 야수파의 작품들에서 흔히 보이는 대담하고 비재현적인 색감을 사용함으로써 자연주의로부터 더욱 멀어졌다. 게다가 피카소는 이 화파의 두 화가인 앙리 마티스와 앙드레 드랭이 그들의 스타일에 '원시'미술의 영향을 수용한 방법에도 매료되었다(304-305쪽 참조).

그러나 입체주의의 발전에서 가장 중요한 사건은 1907년 피카소와 프랑스 화가 조르주 브라크(1882-1963)의 만남이었다. 브라크는 피카소의 그림에서 나타난 형상들의 분열에 강한 인상을 받았지만 세잔의 기하학적인 추상에 주로 근거한 자신의 풍경화에 대한 실험을 한층 더 발전시켰다. 역사적인 만남 이후 이 두 화가는, 브라크의 말을 빌리자면 "같은 줄에 묶인 등반자와 같이", 밀접하게 협력하면서 새로운 혁명적인 양식을 창조했다.

조르주 브라크, 〈포르투갈 사람 *Portuguese*〉, 1911. 단편화되고 뒤섞여 있는 형태의 이 그림은 입체파 스타일의
전형적인 기법이다.

구스타프 클림트

키스

The Kiss 1907-08

Gustav Klimt 1862-1918

구스타프 클림트는 오스트리아를 대표하는 가장 유명한 화가이자, 빈 분리파(322-323쪽 참조)를 이끌던 중추적인 힘이었다. 클림트는 그의 대표작인 이 그림에서 풍부함과 관능성을 융화하는 데 성공한다. 그는 키스라는 주제에 사로잡혀서, 이 주제로 세 개의 변형된 작품을 제작했다. 처음 두 작품은 각각 〈베토벤 프리즈〉와 〈스토클레트 프리즈 *Stoclet Frieze*〉(322-323쪽 참조)의 장식적 구성의 일부로 그려졌지만, 이 세 번째 작품이야말로 이 주제의 독립적인 결정판이다.

〈키스〉는 열정적인 포옹 속에 서로 얽혀 있는 두 연인을 보여준다. 그들은 화려한 장식의 금으로 된 옷으로 휘감겨 있는데, 이것은 그들의 결합과 함께 그들이 외부 세계와 단절되어 있음을 강조한다. 추상적인 무늬의 천과 꽃들, 그리고 바닥 위의 정형화된 형상들로 인해 이 그림은 호화로운 느낌이다. 연인들의 인체 비례는 화면 전반의 구성에서 그리 중요하게 여겨지지 않았다. 언뜻 보기에 이 자세는 설득력 있어 보이지만, 만약 무릎을 꿇고 있는 여자가 일어선다면 그녀의 키는 파트너를 훌쩍 뛰어넘을 것이다. 이 그림은 배경 또한 모호하다. 연인은 꽃으로 뒤덮인 절벽 위에 있는데, 이 절벽은 여자의 바로 뒤로 떨어지고, 여자의 발은 금으로 된 이 절벽의 끝에 걸쳐져 있다.

키스라는 주제는 상징주의 화가들에게 큰 인기가 있었다. 상징주의 운동은 19세기 말에서 20세기 초에 번성하였는데, 직접적이고 사실적인 표현을 거부하고 연상이나 상상을 추구했던 것이 특징이다. 특히 에드바르트 뭉크는 경탄스러운 키스 그림들을 제작하였는데, 주로 함축적인 의미로 흡혈귀를 그림에 담았다. 클림트가 그린 연인들의 얼굴 형태에서도 상징주의의 영향이 나타난다. 여자의 감은 눈과 수평으로 기운 얼굴은 세기말에 널리 퍼졌던 주제 중 하나인 '잘려나간 머리'에 대한 기억을 상기시킨다. 이러한 느낌은 남자가 여자의 얼굴을 손으로 받치고 있는 모양에서 더욱 강조되는데, 귀스타브 모로(1826-98)와 같은 여러 상징주의 화가들의 그림에서 세례 요한이나 오르페우스의 참수된 머리가 들려진 것과 비슷해 보인다.

클림트의 초기 작품들은 많은 논쟁을 불러 일으켰다. 그가 빈 대학에 법학·의학·철학을 주제로 그린 벽화는 기존의 도덕에 일격을 가했고, 결국 1905년 그는 그 프로젝트를 그만두게 된다. 하지만 그러한 초기의 문제들에도 불구하고 1908년 〈키스〉가 전시되었을 때, 오스트리아 정부는 즉시 이 그림을 사들였다.

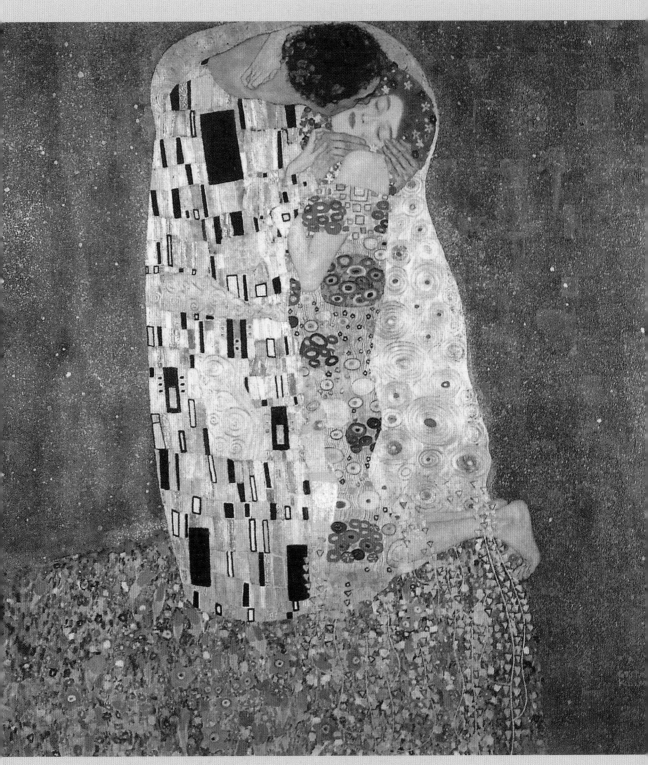

Gustav Klimt, *The Kiss*, 1907–08, oil and gold leaf on canvas (Osterreichische Galerie, Vienna)

양식과 기법

클림트는 금박판을 과도하게 사용했다. 이는 그림을 호화롭게 보이도록 하지만 퇴폐적인 인상을 주기도 한다. 그는 비잔틴 미술, 특히 모자이크에 영감을 받았는데, 1903년 이탈리아의 라벤나를 방문한 클림트는 산 비탈레 성당의 모자이크화에 압도당했다. 이 값비싼 재료에 대한 그의 취향은 금세공인이었던 아버지로부터 영향을 받은 것이며, 더 나아가 모자이크 수업이 있던 빈의 공예 학교에서 자극받은 것이라 할 수 있다. 클림트의 우아하고 개성 있는 형식과 아르누보의 전형적인 추상적 패턴에 대한 감각의 원천에는 일본 판화의 영향 또한 자리 잡고 있었다.

연인들의 옷에 있는 무늬들은
장식적이기도 하지만, 한편으론
상징적이기도 하다.
남자의 옷에 그려진 직사각형의
남근 형태는 여자의 겉옷에 있는
둥근 모양의 무늬와 대조를 이룬다.

그림의 배경이 모호하기는 하지만, 여자의 발은 꽃으로
화려하게 장식된 언덕의 끝에 위태롭게 걸쳐져 있는 듯하다.

여인의 얼굴은 관람객의 시선과 마주하며 기울어져 있고,
그녀의 눈은 환희에 차 감겨 있다. 반면, 남자의 머리는 돌려져
있다. 그는 담쟁이 화관을 쓰고 있는데, 이것은 음탕한 장난으로
악명 높았던 사티로스의 전통적인 상징이다. 클림트의 정부였던
에밀리 플뢰게는 이 연인들이 클림트와 자신이라고 철석같이
믿었다고 한다.

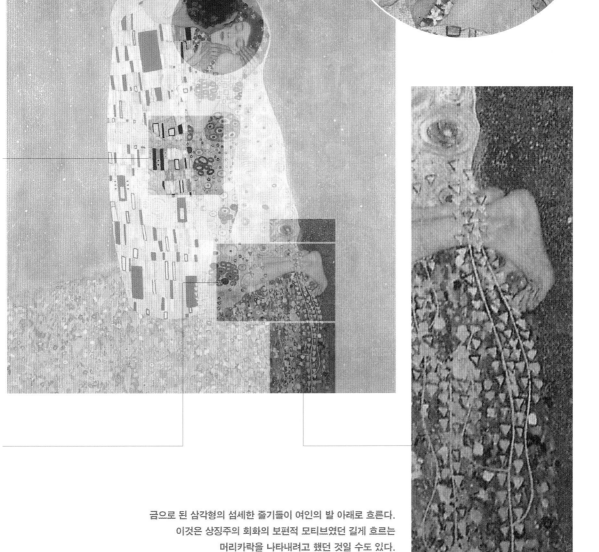

금으로 된 삼각형의 섬세한 줄기들이 여인의 발 아래로 흐른다.
이것은 상징주의 회화의 보편적 모티브였던 길게 흐르는
머리카락을 나타내려고 했던 것일 수도 있다.
〈베토벤 프리즈〉(323쪽 참조)에서도 포옹하는 연인들의 발이
머리카락으로 묶여 있다.

빈 분리파의
장식적인 회화

오늘날 클림트는 주로 그의 회화작품으로 기억되지만, 한 편으론 장식 미술과 밀접한 관련을 맺기도 했다. 이는 빈 분리파, 빈 공방Wiener Werkstätte 등의 활동과 더불어 그의 작품 세계에서 중요한 부분을 차지한다.

19세기 말 오스트리아와 독일의 진보적인 작가들은 보수적인 아카데미를 탈퇴하고 독자적인 조직을 결성했다. 1892년 뮌헨, 1899년 베를린, 그리고 1897년에는 빈에서 각각 가장 대표적인 세 그룹이 탄생했다. 이 중 마지막 그룹이 요제프 호프만(1870-1956), 요제프 올브리히(1867-1908), 그리고 초대 회장인 클림트가 주도적으로 이끌었던 빈 분리파이다.

올브리히는 그룹을 위해 전시장을 설계했는데, 이 전시장은 보기 드문 금으로 된 돔 때문에 '황금 양배추 Golden Cabbage'라는 별명이 붙었다. 이 건물의 정문 위에는 "이 시대에 예술을, 예술에는 자유를"이라는 빈 분리파의 모토가 걸려 있었다. 다른 그룹들과 달리 빈 분리파는 그들의 전시회에 외국 작가들의 참여를 장려했다. 또한 회화만큼이나 실용예술에도 관심을 두었다. 그 결과 빈 분리파는 아르누보와 공예운동의 후기 단계에 중요한 장이 되었다. 그 예로 1900년에는 스코틀랜드의 건축가이자 디자이너인 찰스 레니 매킨토시(1868-1928)와 그의 아내 마거릿 맥도널드(1865-

1933)의 작품이 영국의 건축가이자 디자이너인 찰스 로버트 애슈비(1863-1942)의 작품과 함께 전시되었다.

1902년에 클림트는 그가 분리파의 전시장에 남긴 마지막 작품인 〈베토벤 프리즈〉를 전시실 하나에 제작했다. 이 해의 전시는 위대한 한 작곡가에게 헌정되었는데, 전시장 한가운데는 독일 작가 막스 클링거가 제작한 조각상이 서 있었고, 클림트의 벽화는 이 조각상의 배경으로 그려졌다. 이 작품은 베토벤의 9번 교향곡 「합창」에서 받은 영감을 표현했다.

1905년경 빈 분리파는 그 기세를 잃어갔으며 클림트는 곧 그 그룹에서 탈퇴하여 이와 비슷한 성격의 단체인 빈 공방에 자신의 열정을 쏟아부었다. 클림트가 이 단체에 속해서 그린 가장 대표적인 작품은 〈스토클레트 프리즈〉로, 이 벽화는 호프만이 설계한 브뤼셀에 있는 스토클레트 저택의 식당을 장식하려는 계획의 일부였다.

클림트, 〈베토벤 프리즈 *Beethoven Frieze*〉, 1902.
이 다채로운 모자이크는 오른편의 인물들로 인해 〈키스〉의 초기 버전으로서의 면모를 보여준다.

앙리 마티스

춤

Dance 1909-10
Henri Matisse 1869-1954

이 그림은 작가의 장식적인 취향에 원색적인 색채와 율동적인 힘을 결합시킨 마티스 양식의 완벽한 통합을 보여준다. 1909년의 한 인터뷰에서 마티스는 자신의 작품 세계의 본질을 묻는 질문에 "그림은 평안·집중·마음의 평화를 호소하는 하나의 기도"라고 말했다. 이 특별한 '기도'는 러시아의 수집가 세르게이 슈킨(1854-1936)에게서 주문받은 것이다. 그는 이미 〈빨강의 조화 *Harmony in red*〉(1908) 같은 마티스의 작품을 구입했었고, 1909년에는 모스크바에 있는 자신의 집 계단 벽면을 장식할 거대한 패널화 연작을 제작해달라고 제안하기도 했다. 원래 마티스는 각 층마다 하나씩, 총 세 점을 그리기로 계획했다. 〈춤〉은 1층 계단에, 그리고 음악을 주제로 한 패널화와 훨씬 더 관조적인 주제의 그림을 각각 2·3층에 설치할 예정이었다. 이들 연작의 마지막 작품인 〈강가의 수영하는 사람〉은 한참이 지난 1916년에 겨우 완성되었으나 설치되지는 않았다.

〈춤〉의 구성은 마티스의 초기 작품 중의 하나인 〈인생의 기쁨 *The Joy of life*〉(1905-06)의 일부분을 확대한 것이다. 〈인생의 기쁨〉은 밝은 색감으로 에덴 동산, 즉 지상의 파라다이스를 보여준다. 이러한 경향은 〈춤〉에서도 계속 유지되었다. 그러나 마티스는 춤추는 형상의 배경을 햇살 가득한 지중해 연안에서 신성한 언덕으로 바꾸었다. 또한 춤추는 사람들의 숫자를 여섯에서 다섯으로 줄이며 속도와 운동감의 표현을 강화했다. 일부 비평가들은 이 그림 속의 춤을 구체적인 어떤 춤과 연관시키려 했는데, 마티스가 프랑스 남부 연안의 작은 마을 콜리우르Collioure에서 본 민속춤을 토대로 그렸을 것이라고 추측했다. 마티스는 이런 연관성을 부정하면서, 춤에 대한 영감을 물랭 드 라 갈레트(264쪽 참조)에서 본 열정적인 파랑돌farandole ─ 프로방스 지방의 시골춤 ─ 에서 얻었다고 말했다. 한편 마티스의 〈춤〉은, 역으로 이 그림에 영감을 주었던 무용에 영향을 주기도 했다. 이 그림은 1913년 파리에서 초연되었던, 니진스키가 연출한 스트라빈스키의 독창적인 발레곡 「봄의 제전」의 안무에 영향을 준 것으로 자주 언급된다.

〈음악 *Music*〉과 〈춤〉은 1910년 파리의 가을 살롱전에 전시되었고, 여기서 이 그림들은 큰 물의를 일으켰다. 슈킨조차 한동안 이 작품의 구입을 망설일 정도였는데 이 그림들이 자신의 집에 걸기에 경박해보일 것을 염려해서였다. 그러나 그는 곧 마음을 바꾸었고, 1911년 마티스는 이 패널화들의 설치를 감독하기 위해 모스크바로 떠났다. 슈킨은 마티스의 작품 37점을 소장하면서 그의 가장 충실한 후원자가 되어주었다.

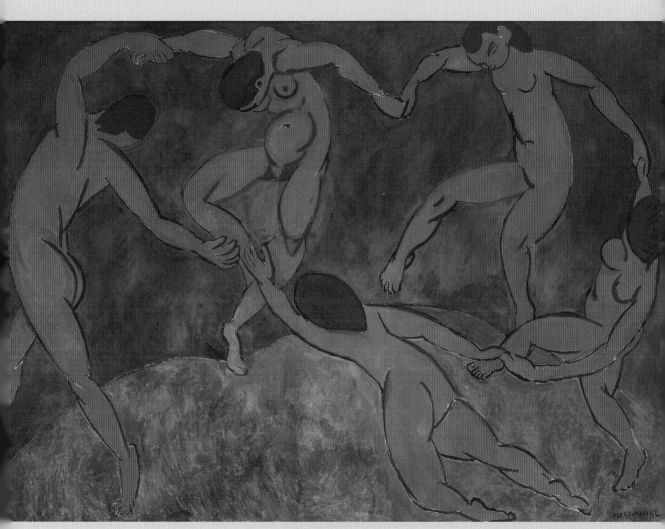

Henri Matisse, *Dance*, 1909–10, oil on canvas (The Hermitage, Saint Petersburg)

마티스는 포브Fauves, 즉 야수Wild Beasts로 불리는 화가 그룹을 이끈 대표 주자로, 그 명칭은 1905년 파리의 가을 살롱전에 작품을 출품했을 때 붙여진 것이다. 야수파는 자연을 모방하기보다 짙고 생생한 색감을 사용하여 감정이나 정서를 표현함으로써 부여된 명칭이다. 그들은 또한 투시원근법이나 사실적인 표현을 금했다. 그러나 이러한 단순함에도 불구하고 마티스는 〈춤〉을 제작하기 전에 여러 가지 준비작업을 했다. 그는 목탄 드로잉과 수채화 습작, 그리고 전체 화면의 구성을 위한 커다란 유화 스케치를 남겼다. 또한 인물들 각각의 발에 대한 다수의 드로잉과 모형들도 제작했다.

대담하게 칠해진 인물의 형상에서 마티스가 그림에 대한 초기의 생각을 어떻게 발전시켜 나갔는지를 엿볼 수 있다. 슈킨을 위해 1909년에 그린 유화 스케치에서 그는 전통적인 분홍빛 피부색을 사용했고, 춤추는 사람들을 모두 여자로 그렸다. 그러나 최종 작품에서는 색감을 빨강으로 강화했고, 춤추는 사람 중 세 명의 성을 모호하게 만들었다.

이 그림은 본래 장식적인 목적으로 계획되었으나, 마티스는 인물들의 자세가 그럴듯하게 보이도록 애썼다. 그는 춤추는 사람의 뻗은 왼쪽 발의 연필 습작을 남겼고, 더 나아가 청동상으로 제작하기도 했다. 이 작품은 현재 예르미타시Hermitage 박물관에 소장되어 있다.

허리를 굽힌 편평한 나체의 춤추는 사람은
에너지와 힘찬 운동감의 강렬한 느낌을 전달한다.
마티스 자신도 이 작품의 인물들이 보여주는
광란적인 상태에 휩싸였을 것이다.

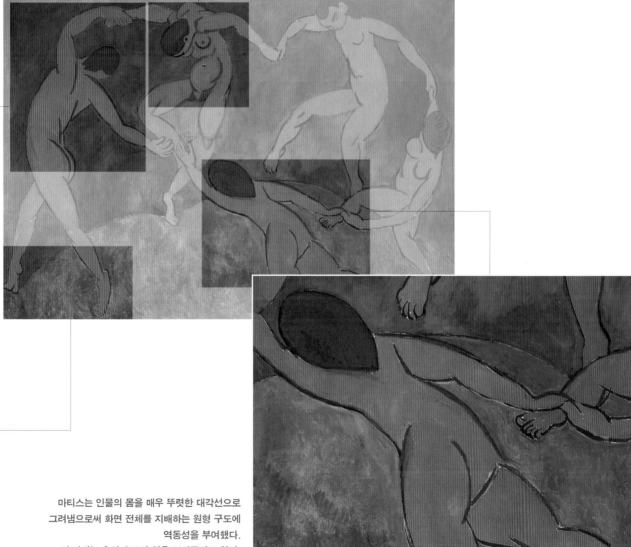

마티스는 인물의 몸을 매우 뚜렷한 대각선으로
그려냄으로써 화면 전체를 지배하는 원형 구도에
역동성을 부여했다.
이 자세는 춤의 속도와 힘을 보여주기도 한다.

회화 속 춤이
이야기하는 것

춤은 종교적 열정의 표현으로, 인생의 주기에 대한 은유든지 혹은 단순히 사회적 풍습이든지 간에 수세기 동안 화가들을 사로잡은 주제였다.

일부 비평가들은 마티스의 〈춤〉이 그리스식 적색도기의 물결무늬에 부분적으로 영향을 받았을 것이라 추측했는데, 실제로 벌거벗은 채로 뛰어다니는 춤추는 사람들의 격앙된 모습은 고대 제식에서 드러난 태고의 힘을 재현하는 것처럼 보인다. 특히 이것은 마이나데스와 사티로스의 광란적인 춤과 유사하다. 후대의 많은 작가들이 고대의 정신을 부활시키고자 이러한 고전적인 춤들을 그리려고 시도했다. 티치아노와 푸생은 둘 다 바쿠스 신의 추종자들의 발랄하고 익살스러운 몸짓을 그렸고, 안드레아 만테냐의 〈파르나소스 *Parnassus*〉(1497)와 산드로 보티첼리의 〈프리마베라〉(71쪽 참조)는 조화를 상징하는 좀 더 장엄한 춤의 이미지를 나타냈다.

또한 중세에서부터 춤은 인생의 무상함을 나타내는 비유로도 쓰였다. 특히 죽은 자들의 춤은 중세 교회의 벽화에서 많이 그려지던 주제였다. 대부분의 작품에서 해골들의 행렬은 섬뜩한 콩가(아프리카에서 전해진 쿠바춤의 일종: 역자)를 추면서 그들의 희생자를 무덤으로 끌어들인다. 확실히 이 당시의 화가들은 무덤덤하게 춤추는 자들이 가장 높은 지위인 왕에서 가장 낮은 신분의 백성들까지 사회의 모든 계층일 수 있다는 점을 강조하려 했다. 인생의 무상함에 대한 우울한 반영은 그 뒤로

약간씩의 변형이 가해졌지만 중세 이후까지 계속되었다. 푸생의 〈시간의 알레고리〉(1639-40년경)와 에드바르트 뭉크의 〈인생의 춤 *Dance of life*〉(1899-1900)이 아마 이러한 주제를 나타내는 가장 유명한 그림일 것이다.

귀스타브 모로, 〈환영 *The Apparition*〉, 1876.
이 작품은 춤으로 의붓아버지 헤롯을 매료시킨 살로메가 세례 요한의 목을 요구하는 장면을 주제로 삼았다.

니콜라 푸생, 〈시간의 알레고리 *Dance to the Music of Time*〉, 1639-40년경.
춤추는 인물들이 만드는 원은 삶의 부단한 순환을 의미한다. 반면에 오른쪽의 노인과 아기는 인생 주기의 경과를 상징한다.

또한 춤은 보다 자연주의적인 맥락에서도 그려
졌다. 16세기의 화가 피터르 브뤼헐은 있는 그대
로의 농부의 춤 장면을 화폭에 담았다(232-233쪽
참조). 비록 이 장면에 상징적인 사항들이 가득했
지만 말이다. 19세기의 다양한 춤은 인상파 화가
들에게도 인기 있는 주제였다. 발레는 드가의 주

된 주제였고, 많은 르누아르의 작품이 파리의 무
도회장을 배경으로 한다. 대조적으로 상징주의자
들은 좀 더 이국적인 취향을 가지고 있었다. 그들
이 가장 좋아했던 주제 중 하나는 세례 요한의 머
리를 걸고 추었던 살로메의 관능적인 춤이었다.

피트 몬드리안

빨강·노랑·파랑의 구성

Composition in Red, Yellow, and Blue 1920
Piet Mondrian 1872-1944

네덜란드 화가 피트 몬드리안의 '격자' 그림은 추상 회화(334-335쪽 참조)를 대표하는 작품 중 하나이다. 이 그림의 검은 선의 격자와 밝은색의 사각형은 대중문화에도 응용되었는데, 대표적으로는 1960년대 패션 디자이너 이브 생 로랑이 만든 의상 시리즈에 차용되기도 했다. 자연 세계의 어떠한 반영도 거부한 몬드리안은 엄격한 기하학적 스타일을 발전시켰는데, 이것을 그는 '신조형주의'라고 명명했다. 그의 초기 작품은 상징주의 양식에 속하지만 1911년 파리로 무대를 옮긴 후 그는 재현적 양식의 회화에 반대하여 형식적인 측면을 강조했던 파블로 피카소를 비롯한 입체주의자들에게 강한 영향을 받았다. 몬드리안은 제1차 세계대전 동안 네덜란드로 돌아가 자신만의 독특한 스타일을 발전시켜나갔다.

몬드리안은 자신의 작품 세계를 구축하는 데 결정적인 역할을 한 두 사람과 만나게 되는데, 화가인 테오 판 두스뷔르흐(1883-1931)와 신지학자 마티유 쉰마커스(1875-1944)가 그들이다. 그는 두스뷔르흐와 함께 '데 스테일De Stijl' — 네덜란드어로 양식이라는 뜻 — 이라는 그룹을 창립했다. 이 그룹의 화가들과 건축가들은 우주적인 보편적 조화라는 관념을 예술 작품 속에서 어떻게 구현할 것인가의 문제에 매달렸다. 몬드리안은 그룹의 간행물을 통해 추상에 대한 자신의 이론을 설명했다. 한편 쉰마커스로부터는 신조형주의의 두 가지 주요 구성요소 — 그 첫째는 수직·수평선에 대한 강조이고 둘째는 빨강·노랑·파랑이라는 근원적인 색 — 의 토대가 되는 철학적 원리를 빌려왔다. 몬드리안은 첫 번째 구성요소를 "우리의 세계를 형성하는 두 개의 축"으로 파악했다. 다시 말해 "수평선의 힘은 태양을 도는 지구의 운동 경로이고, 수직선은 태양의 중심으로부터 발생하는 광선의 운동"이라고 서술하였다. 쉰마커스는 또한 이를 색의 삼원색과도 연관시켰다. "노랑은 빛의 색이며, 파랑은 하늘이다 … 노랑은 빛을 발산하며, 파랑은 후퇴하고 빨강은 떠다닌다."

1919년 몬드리안은 다시 파리로 돌아갔는데 그는 동료들의 작품보다 자신의 견고한 추상이 더 대담하다는 사실을 발견하고는 만족스러워했다. 바로 그 다음 해 몬드리안은 훗날 자신에게 큰 명성을 가져다줄 혁명적인 격자 그림에 착수하였다. 하지만 그의 작품의 급진성은 반대로 그림이 안 팔리는 원인이 되기도 했다. 1920년대 초반에 그는 수입의 대부분을 대중적이고 관습적인 꽃 그림에 의존해야만 했다. 몬드리안은 이 혁명적인 그림이 팔리지 않자 그의 친구인 피터 알마에게 결혼 선물로 줘버렸다.

Piet Mondrian, *Composition in Red, Yellow, and Blue*, 1920, oil on canvas (Stedelijk Museum, Amsterdam)

양식과 기법

첫 번째 추상화에서 몬드리안은 다소 무작위적으로 색상들을 배열했지만 곧 사각 블록과 색의 상응관계에 대해 심각하게 고민하기 시작했다. 그는 이 문제를 풀기 위해 한 묶음의 채색된 카드를 만들어 작업실 벽에 다양한 조합들로 배열해보기도 했다. 이러한 사전 작업에도 불구하고 몬드리안의 캔버스에는 덧칠의 흔적들이 꽤 많이 남아 있다. 이런 수정 과정은 몬드리안을 좌절시켰는데, 특히 유화물감이 마르는 데 시간이 많이 걸린다는 사실도 한 몫 거들었다. 작업 속도를 높이기 위해 그는 임시방편으로 솔벤트 같은 용제를 자주 사용했는데 어쩔 수 없는 일이었지만 장기적으로 볼 때 이는 표면을 빨리 퇴색시키는 결과를 초래했다.

몬드리안은 순수하고 보편적인 회화적 언어를 찾기 위해 매우 제한적인 범위의 색상만을 썼다. 그의 구성은 검정, 흰색, 회색과 함께 색의 삼원색인 빨강·노랑·파랑에 기초를 두는데, 이는 모두 평면적이고 단조로운 공간에 적용되었다.

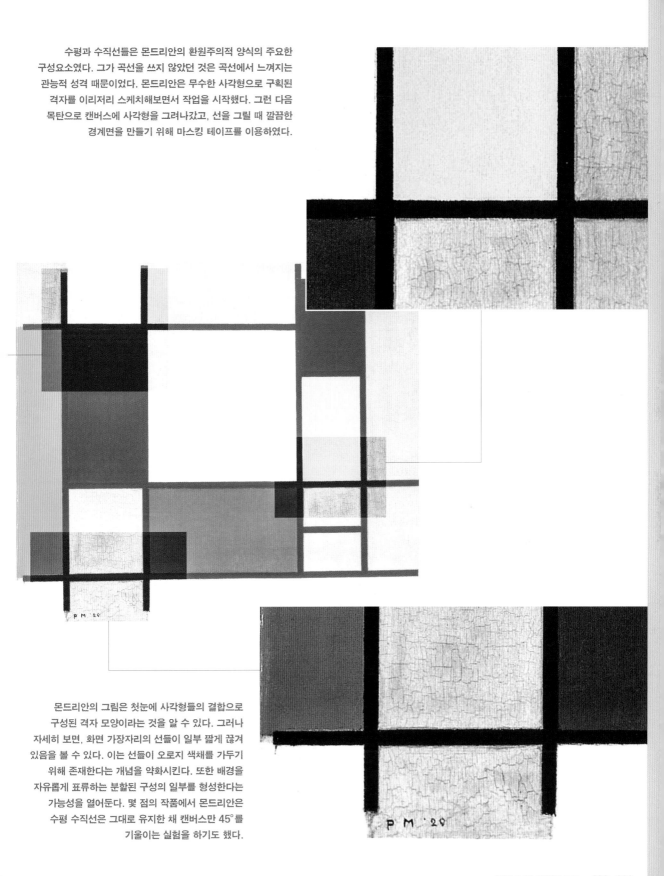

수평과 수직선들은 몬드리안의 환원주의적 양식의 주요한 구성요소였다. 그가 곡선을 쓰지 않았던 것은 곡선에서 느껴지는 관능적 성격 때문이었다. 몬드리안은 무수한 사각형으로 구획된 격자를 이리저리 스케치해보면서 작업을 시작했다. 그런 다음 목탄으로 캔버스에 사각형을 그려나갔고, 선을 그릴 때 깔끔한 경계면을 만들기 위해 마스킹 테이프를 이용하였다.

몬드리안의 그림은 첫눈에 사각형들의 결합으로 구성된 격자 모양이라는 것을 알 수 있다. 그러나 자세히 보면, 화면 가장자리의 선들이 일부 짧게 끊겨 있음을 볼 수 있다. 이는 선들이 오로지 색채를 가두기 위해 존재한다는 개념을 약화시킨다. 또한 배경을 자유롭게 표류하는 분할된 구성의 일부를 형성한다는 가능성을 열어둔다. 몇 점의 작품에서 몬드리안은 수평 수직선은 그대로 유지한 채 캔버스만 45°를 기울이는 실험을 하기도 했다.

추상의 탄생

몬드리안은 20세기 시각문화의 급진적인 진보 중 하나였던 구상회화에서 추상회화로의 이행을 감행한 작가들 중에서도 선구적인 세대에 속한다.

추상화는 알아볼 수 있는 사물들이나 장면들을 보여주지 않는 대신 자체적인 목적을 위해 존재하는 색과 형상들을 창조하였다. 추상의 기원은 1839년 사진의 등장으로 거슬러 올라간다. 자연을 정확히 그려내는 작업을 기계적인 장치로 대신할 수 있게 되자, 화가들은 자신의 재능을 표현할 수 있는 다른 배출구를 찾아야 했는데 이는 너무나 당연한 귀결이었다. 인상파, 신인상파, 입체파 같은 유파들은 물질 세계를 드러내는 새로운 급진적 방법들을 찾아냈고, 상징주의자나 표현주의자들은 물질의 사실성보다는 생각이나 정서의 표출을 추구했다.

비평가들은 오랫동안 최초의 추상화에 대한 논쟁을 벌여왔다. 어떤 이는 인위적인 색감과 환하고 넓은 면적이 나타나는 풍경화에 기초한 소품인 폴 세뤼지에의 〈부적 *Talisman*〉(1888)까지 거슬러 올라갔다. 다른 이들은 좀 더 현실적으로 러시아 태생의 화가 바실리 칸딘스키가 1910년에서 1914년 사이에 제작한 〈구성*Compositions*〉·〈즉흥 *Improvisations*〉·〈인상 *Impressions*〉 연작을 선택했다.

몬드리안의 추상은 상징주의와 입체주의를 거쳐온 결과이다. 전자는 19세기 후반부터 점차 유행하기 시작한 신비주의적 색채의 종교철학인 신지학과의 연관성˙으로 인해 그의 흥미를 끌었다. 그는 몇 년 동안 신지학에 깊은 영향을 받았고, 자신의 예술이 강한 영적인 차원을 지닌다고 믿었다. 순수하게 시각적인 조건으로는 형상의 입체적인 분해가 더 큰 영향을 준 것으로 증명되기는 했지만 입체주의자들이 여전히 자연 세계에서 볼 수 있는 대상의 재구성에 전념하고 있을 때 몬드리안은 이를 따르지 않았다.

1910년에서 1920년 사이에 칸딘스키나 몬드리안 같은 작가들의 선구적인 작품은 여러 유파들에 의해 발전되어갔다. 추상에 전념한 초기 운동으로는 프랑스의 오르피즘Orphism˙˙과 동시주의Synchronism, 러시아의 구성주의Constructivism와 광선주의Rayonism, 절대주의Suprematism, 그리고 네덜란드에 있었던 몬드리안의 데 스테일 그룹 등이

˙ 신지학자인 마티유 쉰마커스의 영향

˙˙ 과거 상징주의들이 벌였던 운동으로, 프랑스 시인 기욤 아폴리네르가 피카소, 브라크, 그리스 등의 엄격하고
 지적인 입체주의에 서정적 요소를 도입하려 한 데에서 유래했다. 아폴리네르는 오르피즘을 비재현적 색채추상으로
 이해했다. :역자

바실리 칸딘스키, 〈구성4 Composition IV〉. 칸딘스키는 감각적 경험보다는 정신적 실재를 드러내는 것을 목표로 삼았다.

있다. 그들은 추상을 다양한 방향으로 발전시켰다. 예를 들어, 오르피즘과 동시주의는 색채에 주력했고, 구성주의는 현대의 물질문명과 기술문명에 주목했다. 그러나 이 모든 계열의 화가들은 공통적으로 추상을 단순한 양식 이상의 것으로 여겼다. 몬드리안과 마찬가지로 그들 또한 추상을 세계에 깊이 내재된 정신을 표현하는 매개체로 파

악했다.

추상주의는 후속세대의 예술 활동에 큰 영향력을 발휘했다. 화가나 조각가들은 물론이고 건축가나 디자이너들에게도 큰 영향을 미쳤다. 이어지는 위대한 발전은 추상표현주의(364-365쪽 참조)의 등장과 함께 나타난다.

이미지의 배반

The Treachery of Images 1929

René Magritte 1898-1967

벨기에 화가 르네 마그리트는 초현실주의 그룹의 화가 중에서도 가장 영향력 있는 작가이다. 장난기 가득한 그의 해학성은 대중의 눈을 사로잡았고, 오늘날까지도 영화감독이나 광고작가들에게 무한한 상상력의 원천을 제공하고 있다. 그의 유명한 이 작품은 마그리트가 파리로 와서 초현실주의자들을 만나고 난 직후, 그의 활동 초기에 제작된 것이다. 파이프 아래 "이것은 파이프가 아니다"라는 문구가 쓰여져 있는 이 그림은 얼핏 부조리해보인다. 그런데 어찌 보면 이 문장은 틀린 말도 아니다. 이것은 파이프가 아니라 파이프의 환영인 그림이기 때문이다.

마그리트는 이런 재치문답을 기본적 테마로 하여 몇 점의 변형된 파이프 그림을 그렸는데, 파이프에 그림자를 그려넣거나 파이프에서 불꽃이 뿜어져 나오게 하여 주제를 한층 더 사실적으로 표현했다. 이와는 반대로 또 다른 몇몇 그림에서는 윤곽만을 그리거나, 배경으로 액자를 그려넣거나, 파이프를 이젤 위에 올리는 등 비현실적인 상황으로도 그려냈다. 그림 속의 그림처럼 말이다. 하지만 세부적인 내용이 조금씩 달라져도 작품의 본질인 역설만은 공통적으로 나타난다.

이 파이프 그림들은 마그리트의 방대한 언어 · 그림word-picture 연작들 중 일부이다. 언어 · 그림의 기원은 1927년 〈꿈의 해석 *The Interpretation of Dreams*〉이라는 작품으로 거슬러 올라가는데, 이러한 이미지의 착상은 아마 여러 가지 원천으로부터 나온 것으로 보인다. 프랑스 화가 조르주 브라크는 1911년 그의 입체파 그림 〈포르투갈 사람〉(317쪽 참고)을 비롯한 일부 그림에 문자를 삽입했다. 비록 이것이 묘사된 사물과 관련된 의미를 담고 있지는 않지만 말이다. 좀 더 나아간다면, 이것은 철학자 루트비히 비트겐슈타인의 언어와 의미 사이의 연관성에 관한 연구와도 맥락이 비슷하다. 또한 더욱 대중적인 소재와도 연관되는데 단순한 그림과 문구는 어린아이들의 책에 나오는 삽화와 닮아 있다. 이와 유사하게 언어그림 중의 일부는 그림이 단어의 일부분을 대신하는 퍼즐의 한 종류인 리버스rebus(글자 맞추기)를 연상시키기도 한다.

마그리트는 1936년 미국에서의 첫 개인전에 〈이미지의 배반〉을 포함한 언어 · 그림들의 문구를 영어로 바꾼 새로운 버전을 출품했다. 〈이미지의 배반〉의 영어본은 거트 반 브루안이라는 화상에게 팔렸다. 역설적인 것은 오히려 이 영어본 그림이 나중의 파이프 연작 제작의 아이디어가 되었다는 점이다. 브뤼셀에 있는 그의 화랑에는 "이것은 미술이 아니다 Ceci n´est pas de l´Art"라고 쓰인 현수막이 걸려 있다.

René Magritte, *The Treachery of Images*, 1929, oil on canvas (Los Angeles County Museum of Art)

양식과 기법

초기의 마그리트는 상업화가로서 왕성하게 활동했다. 이러한 경력은 부드러우면서도 정밀한 그의 스타일을 형성하는 데 크게 한몫 했다. 1924년까지 그는 벽지 회사에서 벽지를 디자인했고, 그 후에는 모피 회사에서 카탈로그의 일러스트를 그렸다. 간단한 이미지와 짧은 문구들이 결합된 최신 광고들은 마그리트가 언어그림들을 그리던 바로 그 시기에 제작되었고, 이 두 형식 사이에는 분명 어느 정도의 상호 작용이 있었을 것이다. 명료함은 그의 스타일에서 중요한 요소로 남아 있었는데 그림 속에 들어 있는 아이디어가 그림 솜씨보다 더 중요했기 때문이다.

파이프는 완성도 높은 스타일로 세밀하게 그려졌고, 정성스러운 명암처리로 그 형태를 구축했다. 이처럼 마그리트는, 비록 언어로는 우리에게 이 파이프가 실제가 아니라고 말했지만 이것을 실제처럼 보이도록 의도했다.

Ceci n'est

이 문구는 그림과 마찬가지로 역설의 일부이다. 이것은 표제처럼 보이나 사실은 그림의 일부분이다. 이 작품의 문맥에는 위에 그려진 사물에 대해 어떤 진실된 발언을 해야 할 확실한 이유가 없다는 의미가 포함되어있다.

파이프는 어떠한 환영적인 묘사도 없는 평범한 베이지색 배경
위에 그려져 있다. 마그리트는 파이프 연작의 후기작들에서
환영에 대한 주제를 발전시켰다. 어떤 것은 파이프나
파이프에서 뿜어져 나온 연기의 그림자를 보여주기도 하고,
또 어떤 것들에는 장식적인 액자 안이나 나무 뒤에 파이프를
그려넣기도 했다.

Ceci n'est pas une pipe.

이미지와 실제

장난기 가득하고 기발한 상상이 돋보이는 마그리트의 작품은 다른 초현실주의 화가들의 작품과는 사뭇 다르다. 그는 친숙하고 일상적인 사물들을 낯설게, 때로는 두렵게 느껴지도록 조작함으로써 관객을 혼란스럽게 만드는 것을 좋아했다.

르네 마그리트, 〈붉은 모델 II *The Red Model II*〉, 1937.
인간의 발로 변하는 장화 한 켤레를 그린 흥미로운 이 작품은 현실을 가지고 노는 마그리트적 게임의 전형을 보여준다.

마그리트의 작품 대부분에는 파이프 연작과 동일한 종류의 재치문답이 등장한다. 어떤 사물이나 상황이 꼭 물리학적 법칙에 따라 묘사되어야 할 이유는 없으며 그렇게 하지 않아도 사물은 사실적으로 보일 수 있다는 것이다. 마그리트의 작품에서는 큰 물체가 아주 작은 물체의 그림자보다 더 작은 그림자를 드리우고 있고, 큰 바위와 같은 무거운 물체가 공중에 떠 있으며, 장미꽃이 방 안 가득 차 있다. 때때로 이러한 신비는 부조화하는 사물의 사용으로 더 가중된다. 돌로 된 새가 하늘로 솟아오르고, 파도로 만들어진 배가 바다를 항해하는 식이다.

때때로 마그리트는 생물과 무생물의 경계를 흐리게 함으로써 관객들을 놀라게 한다. 한 쌍의 장화가 사람의 발로 바뀌고, 잠옷이 가슴으로 변하기도 한다. 때로는 시간의 초월을 하나의 기본적인 테마로 활용하기도 했다. 그는 에두아르 마네와 자크-루이 다비드의 그림을 모사하면서 원래 인물이 있던 자리에 관을 그려넣었는데 그것은 당시 그림 속에 있던 모델들이 지금은 죽었기 때문이다. 이와 유사하게 그는 달걀을 모델로 하면서 바쁘게 새의 그림을 그리고 있는 자신의 모습을

그리기도 했다.

이런 유별난 주제들 외에도, 마그리트는 전혀 관계없는 사물들의 병치와 같은 초현실주의자들의 전형적인 주제에 착수하기도 했다. 한 예로 〈고정된 시간 *Time Transfixed*〉(1939)에서 그는 벽난로에서 나오는 소형 기관차의 모습을 그렸다. 비록 이러한 이미지들은 비합리적이지만 상상력을 이용한 시각적 연관성이 분명히 존재한다. 벽난로는 언뜻 철도 터널과 닮았고, 지붕은 실제적으로 기차 연기의 배출구 역할을 담당한다.

르네 마그리트, 〈투시도: 다비드의 레카미에 부인 *Perspective: Madame Récamier by David*〉, 1949.
다비드의 유명한 그림을 모사한 이 작품에서 가구나 배경은 세밀한 솜씨로 똑같이 그려졌으나, 레카미에 부인의 자리에는 관이 놓여졌다.

살바도르 달리

❧ 기억의 영속성 ❧

The Persistence of Memory 1931
Salvador Dali 1904-89

살바도르 달리는 초현실주의 그룹을 대표하는 가장 유명한 작가이자 자기 과시적 성격이 유난히 강했던 인물이다. 〈기억의 영속성〉은 초창기에 그려진 작품으로, 마치 꿈속에 있는 듯한 인상을 준다. 축 늘어진 독특한 시계의 모습은 훗날 달리를 대표하는 특징적인 이미지 중 하나가 되었다. 달리는 〈기억의 영속성〉의 기원에 대해 자세한 설명을 남겼다. 스페인 북부의 리가트Lligat 항구 마을 근처의 연안 풍경을 그리던 시절에 그는 "이곳의 바위는 투명하고 우울한 황혼으로 빛났다"라고 하며, 이 풍경이 "어떤 놀라운 이미지와 아이디어의 배경이 될 것"임을 간파했으나 좀처럼 영감이 떠오르지 않았다. 그러던 어느 오후 그의 아내 갈라가 친구들과 함께 외출했고, 달리는 두통에 시달리며 집 안에 남아 있었다. 그는 잘 숙성된 까망베르 치즈로 식사를 마치고 혼자 앉아 있었는데, 갑자기 작품에 대한 아이디어가 그의 머리를 스치고 지나갔다. 달리는 편두통 때문에 머리가 깨질 듯이 아팠지만 "나는 급히 팔레트를 준비하고 미친놈처럼 그림을 그려댔지. 두 시간 후 갈라가 집으로 돌아왔을 때 그 그림은 이미 완성된 상태였어!"라며 당시를 회상했다.

〈기억의 영속성〉을 그리기 전에 이미, 달리는 스스로 정의한 '부드러움'과 '극도의 부드러움Supersoft'의 이미지를 그려낼 방도에 몰두해 있었다. 이러한 집착은 어느 정도 성적인 문제와 관련 있었는데 많은 비평가들은 이를 발기 불능에 대한 두려움으로 해석했다. 남성 생식기 모양의 죽은 올리브 나무 그루터기에서 튀어나온 가지 위에 걸려 축 늘어진 시계가 이러한 해석을 뒷받침한다. 게다가 또 다른 시계는 땅 위에 떨어진, 입도 없이 해괴하게 생긴 머리 위에 걸쳐져 있다. 달리의 자화상이기도 하며, 또 부분적으로는 지방의 바위 형상을 토대로 한 이 기상천외한 모티브는 달리의 이전 작품 〈위대한 수음자 *The Great Masturbator*〉(1929)에서도 중심적인 역할을 담당했다. 달리는 부드러움이라는 개념을 자신의 심리 상태와도 연관시켰다. 오히려 온전한 정신을 두려워한 그는 자기 내면의 창조적 상태를 '극도의 부드러움'으로 간주했고, 공인으로서 보여지는 자신의 이미지 주위에 "소라게처럼 단단한" 보호막을 만드는 데 결정적인 도움을 준 갈라에게 늘 감사했다.

달리가 붙인 이 그림의 원제목은 〈부드러운 시계 *Soft Watch*〉였다. 이 그림은 원제목 그대로 미국에서 열린 개인전에 전시되었고 미국인 화상 줄리안 레비에게 팔렸다. 그 후 달리는 1950년대에 이 그림을 재해석하는데, 그는 이를 상대성 이론의 이미지라고 설명하면서 그 안에서 시간은 부드러워지고 압축된다고 말했다. 이러한 해석은 그가 〈기억의 영속성〉을 파편화한 〈기억의 영속성의 분해 *The Disintegration of the persistence of Memory*〉(1952-54)라는 그림을 제작하는 계기가 되었다.

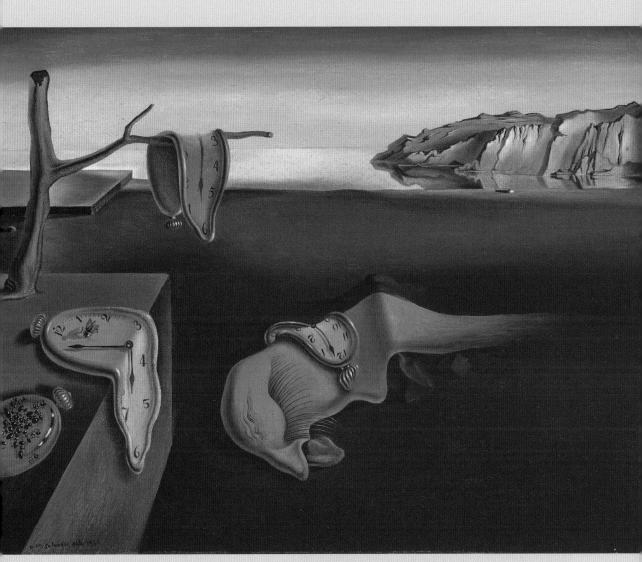

Salvador Dalí, *The Persistence of Memory*, 1931, oil on canvas (Museum of Modern Art, New York)

양식과 기법

르네 마그리트와 달리의 공통점은 꿈과 같은 이미지들에 설득력을 더하기 위해 엄격한 사실적인 스타일을 사용했다는 점이다. 실제로 달리는 자신의 그림들을 '손으로 만든 사진'이라 표현했다. 배경 역시 중요한 요소 중 하나였다. 그의 다른 그림처럼 〈기억의 영속성〉에서도 환영적인 사물들이 황량한 해변을 가로질러 배치되어 있다. 배경 속 길게 뻗은 해안은 매우 명확하고 정확히 그려져 있지만, 어쩐지 부자연스러워 보인다. 수평선은 희미하게 흐려지지 않으며 그곳의 밝은 빛은 어두침침한 앞부분과 날카롭게 대비된다.

이 그림은 달리의 특징적인 이미지인 부드러운 시계에 두드러진 역할이 주어진 첫 작품이다. 그런데 달리는 바로 한 해 전에 제작된 〈정거장의 때 이른 석화 *The Premature Ossification of a Station*〉(1930)에서 이미 뒤틀린 시계를 그려넣었다.
어쨌든 시간에 대한 이 모티브는 초현실주의자들에게 막강한 영향을 준 형이상학적 화가 조르조 데 키리코(1888-1978)의 작품에서 영감을 받은 것으로 보인다.

이 시계는 개미들로 뒤덮여 있다. 달리는 개미를 죽음의 상징으로 보았는데, 이는 죽은 도마뱀의 부패한 몸을 소멸시키는 개미떼에 대한 어린 시절의 기억으로 거슬러 올라간다.

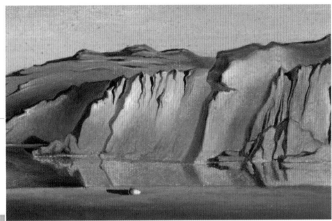

이곳은 달리의 집이 있던 북부 스페인의 리가트 항구 근처의
해안 풍경이다. 달리는 〈기억의 영속성〉이 처음에는 풍경화로
시작되었다고 설명한 바 있다.

성적인 의미가 짙은 창백한 얼굴 형상은 앞서 그려진
달리의 작품 〈위대한 수음자〉(1929)에서 기인한다.
여기서 그는 자신의 성적인 불안들을 표현했다. 이 기이한
모양의 얼굴은, 비록 여기서는 흐느적거리는 이차원적
형상인 바위 위에 걸쳐진 형태이지만, 근본적으로는
달리의 자화상이자 바위 무더기의 윤곽에 기초하고 있다.

마인드 게임

초현실주의 유파의 여느 작가들처럼, 달리는 왜 그런지가 불분명해보이는 그림들을 제작하면서 엉뚱하고 비실제적인 분위기를 화면에 담아냈다.

달리는 두 가지 다른 방식으로 해석 가능한 이중적 이미지가 창출하는 환영의 가능성에 특히 매료되었다. 예를 들어, 〈유령 마차〉(1933년경)에서 마차의 덮개로 둘러싸인 부분은 사람의 형상으로도, 또는 멀리 보이는 마을 풍경 속의 건물로도 해석될 수 있다. 달리는 이러한 시각적 속임수를 '자신의 편집증적 비판 방법'과 연결시켰는데, 이를 통해 그는 스스로 환각을 불러일으키려 했다.

달리는 또한 창피함이란 전혀 모르는 듯한 파격적인 기행으로 세간의 이목을 한몸에 받았다. 자기 과시가 강한 인물이었던 그의 튀는 행동은 그칠 줄 몰랐고, 그가 만든 기괴한 작품들은 신문의 머리기사를 도배하곤 했다. 그 한 예로 1936년 달리는 런던에서 열린 초현실주의 전시회에서 거의 호흡이 불가능할 정도의 잠수복을 입고 나타나 강연을 하기도 했다. 그의 기발한 작품들 중에는 영화계 스타인 메이 웨스트의 입술을 모델로 한 충격적인 핑크색 소파(1936-37)나 손잡이가 바닷가재로 된 전화기(1936)도 있었다. 일부 초현실주의자들은 달리의 이런 괴상한 행동에 어찌할 바를 몰랐다. 앙드레 브르통

은 달리의 편집증적 비판 방법이 '상자 낱말 맞추기' 수준의 조잡한 오락거리로 달리를 격하시켰다고 주장하기도 했다.

이런 유희적인 면에는 전례가 있었다. 이중적 이미지의 사용은 초현실주의자들이 선구자로 인정하는 16세기 이탈리아 화가인 주세페 아르침볼도(1527-93)까지 거슬러 올라간다. 그는 사람의 머리를 계절에 비유하여 온통 과일이나 꽃으로 그렸고, 도서관 사서를 그릴 때는 책들로만 얼굴을 구성했다. 달리는 이 아이디어를 사진작가 필리프 홀스먼과 공동으로 〈전쟁의 얼굴 *The Face of War*〉(1940)을 제작할 때 차용했는데, 이는 누드의

살바도르 달리, 〈가재 전화 *Lobster Telephone*〉, 1936.
사물의 엉뚱하고 기상천외한 병치를 통해 주목을 끄는 달리의 대표적인 작품이다.

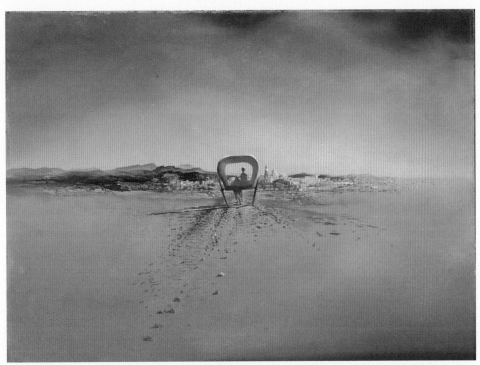

살바도르 달리, 〈유령 마차 *Phantom Wagon*〉, 1933년경. 달리의 초기작으로 이중 이미지의 가능성을 실험한 작품이다.

군상이 만들어내는 인간의 두개골을 보여준다.

　그런데 달리의 이러한 주의 끌기 방법이 완전히 새로운 것은 아니었다. 예를 들어 다다이스트들은 극단적인 방법으로 스스로를 드러내는 작업에 이미 착수했었다. 1920년 독일 작가 막스 에른스트(1891-1976)는 관객에게 도끼를 주어 전시된 작품들을 부수게 하는 전시회를 기획했고, 그보다 3년 전에는 프랑스 화가 마르셀 뒤샹(1887-1968)이 뉴욕 독립미술가협회Society of Independent Artist 전시에 소변기를 출품하기도 했다.

조지아 오키프

❧ 접시꽃과 함께 있는 양의 머리 ❧

Ram's Head with Hollyhock 1935
Georgia O'Keeffe 1887-1986

조지아 오키프는 미국 현대 구상회화의 대표주자이다. 이 그림은 매혹적인 "뼈·꽃·식물의 기관bonescapes"연작 중 하나로, 그녀는 뉴멕시코 사막 지역을 경외하는 의미로 1930년대에 이 연작화를 제작하였다. 메마른 사막에 강하게 매료되어 매년 일정 기간 머무르며 작업하던 오키프는 1946년 마침내 아비키우Abiquiu에 완전히 정착했다. 오키프는 일생 동안 자신의 그림에 사용될 자연물들을 수집하러 다녔고, 뉴멕시코의 불모지에서 발견되는 죽은 동물들의 탈색된 뼈에 관심을 갖게 되었다. "뼈들은 내가 아는 어떤 것보다도 아름답다. 이상하게도 그것들은 살아 돌아다니는 동물들보다 더 살아 있는 것처럼 느껴진다… 뼈들은 이 사막 위에서 격렬하게 살아가는 무언가의 중심부를 날카롭게 잘라낸 듯하다." 그녀는 자신을 매혹시킨 힘에 대해 이렇게 설명했다.

오키프는 1930년대 초반에 뼈 그림들 연작에 착수했다. 초기의 작품들은 본질적으로 정물화였을지라도, 그 이전의 꽃 그림들과 마찬가지로 대상이 클로즈업 시점으로 그려져 압도적인 존재감을 드러냈다. 건강악화로 인해 한동안 붓을 놓았던 그녀는 1930년대 중반에 동일한 주제로 작업을 재개했다. 그러나 이번 그림들에는 새로운 환각적인 특징이 나타났다. 견고한 받침대 위에 놓여 있던 초기 작품과 달리 이 해골은 불가사의하게 하늘에 떠 있고, 그 아래에는 정형화된 풍경이 축소되어 나타났다. 그리고 언제나 그런 건 아니었지만, 때때로 뼈들은 거대한 크기의 꽃을 동반했다. 이런 형식은 오키프가 우연히 말 두개골의 안구 부분에 인조 장미를 놓고 그 효과에 만족하면서 시작된 것이었다. 이러한 조합은 뉴멕시코를 다룬 그림들에 매우 적절한 방식이었는데 라틴아메리카 사람들에게는 직물로 만든 정교한 꽃들로 무덤을 장식하는 풍습이 있었기 때문이다.

〈접시꽃과 함께 있는 양의 머리〉는 1936년 알프레드 스티글리츠Alfred Stieglitz 갤러리에 전시된 뼈 그림 중 하나였다. 사진작가이면서 편집자이자 화상이었던 스티글리츠는 미국에 현대 유럽미술을 널리 알린 인물로, 오키프를 비롯한 — 1924년 그는 오키프와 결혼했다 — 많은 현대 미국 작가들을 후원했다.

많은 비평가들이 작품 속에 감추어진 의미를 찾으려 했고, 대중은 뼈 그림에 아주 호의적으로 반응했다. 어떤 이들은 이 그림이 바니타스(312쪽 참조) 형식을 의도했을 거라 믿었고, 또 어떤 이들은 오키프가 초현실주의(336-347쪽 참조)적인 유희를 즐긴 거라고 생각했다. 그러나 정작 작가 본인은 그저 자신이 사랑한 미국의 한 지방에 대한 경의의 표시일 뿐이라고 말했다.

Georgia O'Keeffe, *Ram's Head with Hollyhock*, 1935, oil on canvas (Brooklyn Museum of Art, New York)

양식과 기법

오키프는 1920년대와 30년대 미국에서 번성한 정밀주의Precisionism라 불리던 양식의 그림을 그렸는데, 이 양식은 뚜렷한 윤곽 형태, 인위적인 빛을 중심으로 한 부드럽고 정밀한 기법을 특색으로 한다. 일반적으로 인간의 형상은 정밀주의자들의 그림에서 배제되었다. 이러한 양식에 속한 화가들은 경우에 따라 함께 작품을 전시하기는 했지만 공식적인 그룹을 결성하지는 았다. 오키프 말고도 정밀주의의 대표주자로는 찰스 데무스(1883-1935)와 찰스 실러(1883-1965)가 있다. 시대에 따라 그들은 입체–사실주의자Cubo-realists, 완벽주의자Immaculates, 혹은 건조주의자Sterilists로 불리기도 했다.

생명과 죽음을 상징하는 관습적인 이미지들의 병치는 비평가들이 그녀를 초현실주의자들과 연관시키게 했다. 하지만 그녀 자신은 이러한 연관성을 부정했다. 고도의 완성도를 보여주는 오키프의 기법은 외형상으로 르네 마그리트나 살바도르 달리 같은 작가들의 특징인 매끈한 표면 처리와 닮아 있기도 하다.

오키프의 자연 묘사는 아주 매력적이나 또한 고도로 양식화되어 있다. 이는 때때로 반추상적인 방법으로 형상을 그리는 정밀주의의 전형적인 특징이다.

오키프는 초기의 뼈 그림에서
물체를 받치는 지지대를 그렸다.
하지만 이 작품에서도 볼 수
있듯이 후기 작품에서 두개골은
불가사의하게 하늘에 떠 있다.

이 그림의 배경은 뉴멕시코에 있는
오키프의 집 근처 차마 강
계곡Chama River Valley의 붉은
언덕 한가운데이다. 화면의
이중시점은 공간 지각을 어렵게
만드는데, 두개골은 클로즈업
상태의 정면 눈높이 시점인 반면,
풍경은 먼 거리의 대기원근법으로
그려졌다.

접시꽃과 함께 있는 양의 머리　350 - 351

지역주의자들

오키프는 자신의 작품들에 대해 말하기를 꺼려했지만, 그녀의 뼈 그림들 중 일부가 '지역주의자들'로 알려진 화가 그룹의 작품들에 대한 반격으로 계획되었다는 점만은 인정했다.

지역주의자The regionalist들은 1930년대 전통적인 구상회화를 부활시키는 활동의 선두에 섰다. 이를 통해 그들은 에드워드 호퍼와 같은 화가들이 속한 '미국 정경회화'로 불리는 더 포괄적인 사조에 편입할 수 있었다. 지역주의자들의 성공은 대공황의 암울한 국가적 분위기와도 어느 정도 밀접한 관계가 있다. 이런 시대적 불행의 한가운데에, 투철한 애국심의 분위기로 무장한 채 편안하고 보수적인 미적 가치로 돌아가자는 열망이 자리 잡고 있었다. 지역주의자들은 유럽 미술의 아방가르드적 충동에 반발했고, 그 자리를 미국 시골 마을의 일상에 초점을 맞춘 애국적인 미술로 채워넣음으로써 사회의 요구에 화답했다. 이들은 1935년 이후 루스벨트 대통령이 뉴딜 정책의 일환으로 기획한, 미술가들에게 공공건물이나 공간을 장식하는 일자리를 제공했던 연방 미술 프로젝트에 큰 혜택을 받았다.

지역주의자 집단은 토머스 하트 벤턴(1889-1975), 존 스튜어트 커리(1897-1946), 그랜트 우드(1891-1942) 등에 의해 주도되었다. 이 그룹의 대변인이었던 벤턴은 미국인들의 생활 장면을 보여주는 뉴욕의 신사회조사연구원New School for Social Research 벽화를 비롯해 뛰어난 벽화 연작들을 남겼다. 미술은 일상의 경험으로부터 나와야 한다

그랜트 우드, 〈미국적 고딕 American Gothic〉, 1930.
미국의 시골 분위기를 청교도적 이미지로 그린 그랜트 우드의 대표작이다. 이 그림은 고딕 양식의 집을 배경으로 딸을 지켜주려는 듯한 자세를 취한 아버지를 그린 것이다.

는 믿음을 가졌던 커리는 자신의 고향인 중서부 지역의 장면들을 그려 인정받았고, 우드는 이 운동의 전형을 보여주는 대표작 〈미국적 고딕〉(1930)으로 유명하다.

미국 구석구석을 여행한 오키프는 일부 지역주의자들의 성과물에 대해 회의적인 반응을 보였다. 비록 그들의 애국적인 의도에는 갈채를 보냈지만,

존 스튜어트 커리, 〈캔자스의 세례 *Baptism in Kansas*〉, 1928.
캔자스의 한 농가에서 태어난 커리는 미국 중서부 지역 사람들의 일상과 대초원을 작품의 중심 주제로 삼았다.

그들 작품의 대부분이 구시대적이고 미국 지방의 이미지를 극단적으로 왜곡시켰다고 생각했다. 오키프의 해골 그림들은 이런 지역주의자들의 상투적인 그림들을 풍자하는 의미도 있었지만, 한편으로는 신선하고 흥미로운 방법으로도 얼마든지 미국의 시골 풍경을 찬미하는 것이 가능하다는 사실을 보여준 본보기였다.

에드워드 호퍼

밤을 새는 사람들

Nighthawks 1942
Edward Hopper 1882-1967

에드워드 호퍼는 1920년대와 30년대에 급속도로 퍼져나간 "미국 정경회화"를 대표하는 화가이다. 이 명칭은 미국인들의 생활을 있는 그대로 사실적으로 담아낸 그림이라는 의미로 붙여졌다. 호퍼는 칙칙한 사무실, 반쯤 빈 식당, 쓸쓸한 모텔 방, 그리고 고립된 주유소 등 가장 평범한 장소에 시적인 통찰력을 불어넣으며 조국의 풍부함과 다양성을 기록했다. 이 작품은 호퍼의 도시적 고독에 관한 그림들 중 가장 인상적인 그림이다. 뉴욕의 한 후미진 곳에서 밤을 지새우는 사람들이 밤늦은 시간을 조용하게 보내고 있다. 텅 빈 거리는 시간이 매우 늦었음을 암시하는데, 그들 중 누구도 서둘러 떠날 준비를 하지 않는다. 그림의 초점은 카운터의 가장자리에 있는 한 쌍의 남녀에 맞춰져 있다. 거의 닿을 듯한 그들의 손은 이들이 연인임을 의미한다. 그러나 그들의 얼굴은 무표정하고, 서로 대화하려고 하지도 않는다. 왼쪽에 홀로 앉은 남자처럼 그들 역시 자신만의 생각에 잠겨 있다.

호퍼는 자신의 작품에 대해 이야기하는 것을 꺼리기로 악명 높았으나 이 작품의 경우 예외적으로 몇 마디를 남겼다. 이 그림을 막연하게 '그리니치Greenwich' 거리에 있는 식당을 소재로 한 것이라고 운을 뗀 호퍼는 "〈밤 새는 사람들〉은 아마 내가 밤 거리에 대해 생각하는 방식일 겁니다. 내 눈에는 밤 거리가 특별히 외롭게 보이지 않아요. 나는 이 장면을 굉장히 단순화시켰고, 식당은 더 크게 그렸어요. 아마도 내가 무의식적으로 대도시의 고독을 그리고 있는 중인지도 모를 일이죠"라고 덧붙였다.

비평가들은 대개 호퍼의 그림에서 고독한 분위기를 강조했는데 이는 호퍼를 꽤 귀찮게 하는 일이었다. 그러나 여러 측면에서 고독은 그의 예술적 취향으로 볼 때 불가피한 귀결이었다. 호퍼는 군중을 그린 경우가 거의 없었다. 대신에 한두 인물에만 집중하는 것을 더 선호했다. 〈밤 새는 사람들〉에서는 예외적으로 네 사람이나 등장한다. 구성적인 측면에서 그는 캔버스에 넓은 빈 공간이 생겨나는 걸 즐겼다. 호퍼만큼이나 화면의 대부분을 황량한 거리에 할애하는 화가는 드물 것이다. 또한 호퍼의 인물들은 서로 간에, 혹은 관객과 거의 눈을 마주치지 않고 대개 자신의 일에만 몰두해 있다.

일반적으로 호퍼는 화면 속의 심리적인 흐름보다는 그림에서 보여지는 기술적인 문제들에 관심이 더 많았고, 특히 이중 광원의 묘사에 마음을 빼앗겼다. 낮을 그린 대부분의 장면들에서 호퍼는 어두운 방으로 흘러들어오는 밝은 햇살을 표현하였다. 하지만 여기서는 상황이 바뀌었다. 식당 안의 환한 불빛은 바깥에 있는 보이지 않는 가로등의 희미한 조명과 뚜렷한 대조를 이룬다.

Edward Hopper, *Nighthawks*, 1942, oil on canvas (Art Institute of Chicago)

양식과 기법

초창기 매우 빠른 속도로 작업했던 호퍼는 보통 일주일이면 한 작품씩 그려냈다. 그러던 것이 후기로 이르러 작품에 대한 고민의 시간이 길어지고 예비 작업 과정을 거치는 등의 큰 변화가 일어나 1940년대에는 일 년에 두세 점 정도만을 완성할 정도였다. 이 작품들을 위해 그는 인물의 자세를 실험한 다수의 드로잉을 제작했다.

〈밤을 새는 사람들〉을 위한 최종 스케치를 예로 들자면 연인 사이인 이 남녀는 서로 이야기하는 모습으로 그려졌다. 그러나 호퍼는 지나치게 정확한 드로잉은 피했는데, 미세한 부분 묘사는 캔버스 위에서 해결하는 것을 더 선호했기 때문이다.

어둠 속에서도 "단돈 5센트"라고 쓰인 광고 간판이 뚜렷이 보인다.
이는 허름한 주변 환경을 강조하는 역할을 한다.

이 그림의 좌측 절반에는 인물이 그려져 있지 않다
— 사실 인물들은 오른쪽 하단의 좁은 공간 안에 몰려 있다.
캔버스의 대부분은 인적이 끊긴 거리와 굽어 돌아가는 식당으로
채워져 있다. 호퍼의 신중한 손놀림과 형상의 단순화로 채워진
이 부분은 화면 전체의 이미지에서 스며나오는 고립과 적막감을
가중시킨다.

호퍼는 두 사람의 관계를 모호하게 그려냈다.
거의 닿을 듯한 그들의 손은 그들이 어느 정도
친밀하다는 것을 나타내지만 한편으로
그들 사이에는 아무런 접촉이 없다.
강한 불빛은 그들의 얼굴을 흰색 가면처럼
변화시켜 장면에 삭막함을 더한다.

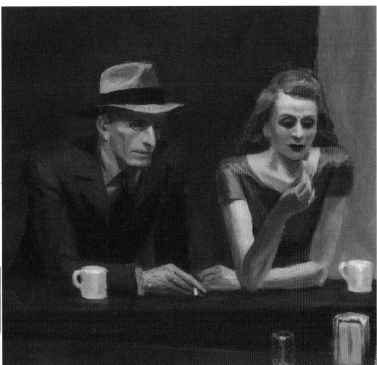

그림자에 반쯤 가려진 채 술잔을 꼭 쥐고 있는
익명의 인물은 작품의 외로운 느낌을 강화한다.

도시 생활의 연대기

호퍼는 자신이 그리고자 하는 주제에 익숙했던 덕분에 큰 성공을 거둘 수 있었다. 호퍼는 도시 생활의 중압감과 긴장을 담은 주요 작품들을 통해 가장 인기 있었던 현대 미술의 거리들 중 하나를 지나쳐갔다.

도시의 삶이라는 주제는 19세기 말 인상파 화가들에 의해 이미 많이 다뤄졌다. 그들은 전통적으로 화가로서의 성공을 보장했던 역사나 신화 같은 주제에서 벗어나 주변에서 흔히 볼 수 있는 파리 사람들의 삶의 모습을 화면에 담았다 (268-269쪽 참조). 그들은 주로 무도회장, 술집, 센 강에서의 보트 타기와 같은 도시의 여가 생활에 초점을 맞추었지만, 한편으로는 철도와 같은 새로운 문명과 함께 매음굴이나 압생트를 마시는 사람들의 모습 등 삶의 어두운 단면도 포착했다. 조르주 쇠라를 비롯한 신

월터 시커트의 〈암브로시아의 밤 *Ambrosian Nights*〉(1906)은 런던 음악 홀 관중들의 난폭한 반응에 포커스를 맞췄다.

인상주의자들은 종종 그림에 공장이나 부두 같은 비회화적인 요소들을 포함시키기도 했지만, 도시의 삶이라는 맥락은 계속해서 유지해나갔다.

영국에서 도시 생활이라는 주제는 제1차 세계대전이 발발하기 전 런던에서 활동하던 캠든 타운 그룹Camden Town Group에 의해 시작됐다. 이 그룹의 화가들은 월터 시커트(1860-1942)의 지도 아래 런던에서 가장 음산하고 가장 낙후된 구역 중 하나인 캠든 지역을 소재로 선택했다. 이들은

음악 홀과 같은 대중 오락 시설과 함께 낡아빠진 기숙사, 허름한 카페 등 가난한 마을 사람들의 생활 환경을 묘사했다.

같은 시기 미국에서는 재떨이파Ashcan School가 유사한 주제를 실험하고 있었다. 로버트 헨리(1865-1929), 존 슬론(1871-1951), 조지 벨로스(1882-1925) 등의 화가들이 선봉에 서서 1900년대 초 뉴욕의 삶을 화면에 생생하게 담아냈다. 영국의 캠든 타운 그룹이 그랬던 것처럼 이들 또한 혼잡한 슬럼

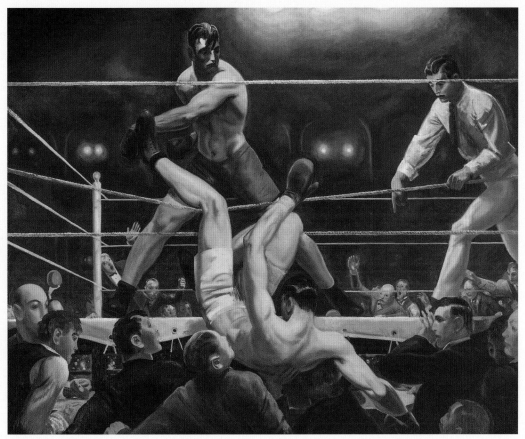

조지 벨로스, 〈뎀프시와 필포 *Dempsey and Firpo*〉, 1924. 권투 경기 장면은 벨로스의 도시 생활 그림의 중심 테마이다.

가의 모습이나 권투 경기 장면 등을 표현함으로써 사회의 빈곤한 면에 집중했다. 호퍼는 스승이었던 헨리를 통해 유파에 가담했으나, 그의 뉴욕 그림은 이들의 작품과는 사뭇 달랐다. 선배들의 부산하고 번잡스런 그림과는 대조적으로, 호퍼의 그림에는 황량한 거리와 삭막한 자판기의 모습이 등장한다. 이는 도시 생활의 침울한 이미지를 한층 더 잘 드러내고 있다.

잭슨 폴록

가을 리듬

Autumn Rhythm: Number 30 1950

Jackson Pollock 1912-56

잭슨 폴록은 1940년대 후반에 이르러 관중들의 상상력을 자극하는 매혹적인 추상화 연작으로 성공 가도를 달리게 된다. '액션 페인팅'이라 불리는 이 크고 활동력 넘치는 그림들로 인해 폴록은 추상표현주의(364-365쪽 참조)의 선구자로 불리며, 미국 미술계에서 최초로 진정한 슈퍼스타가 되었다. 〈가을 리듬〉은 그가 유명한 드리핑 기법을 이용해 제작한 마지막 작품이다. 드리핑은 날 캔버스 천을 작업실 바닥에 깔아놓고 그 위에 물감을 들이붓거나 붓과 막대기로 뿌리거나 튀기면서, 혹은 흙손이나 나이프까지 동원해 흘려가며 색채의 짜임을 통해 관객을 일종의 최면에 빠져들게 하는 기법이다. 이 그림의 경우에는 단 네 가지 색만이 사용되었는데 흰색, 검은색, 밝은 갈색, 그리고 청회색이 그것이다. 색들은 서로 뒤섞이며 가을 분위기를 연출했고, 이로 인해 이 그림에는 '가을 리듬'이라는 제목이 붙었다. 일부 비평가들은 폴록이 롱아일랜드에 있는 자신의 작업실 주변의 풍경 ─ 암청회색 바다, 비스킷색 모래, 그리고 허드슨 강에서 가끔 볼 수 있는 유빙流氷과 눈 ─ 을 상기시키기 위해 계획적으로 이러한 색감을 선택했을 것으로 추측했으나, 폴록 자신은 한 번도 이에 대해 확인해준 바 없다.

폴록의 〈가을 리듬〉의 작업 방법과 과정은 특별히 잘 기록되어 있는데 그가 사진작가 한스 나무스(1915-90)에게 작업하는 과정을 찍도록 허락했기 때문이다.

1950년 10월 말경에 시작된 이 작업은 폴록이 얼마나 완벽하게 창작 행위에 몰입했는지를 잘 보여준다. 작업실 벽에 세워진 그의 초창기 드립 페인팅을 배경으로 그는 빈 캔버스 위에 올라가 가운데 부분부터 작업하기 시작했다. 나무스의 카메라가 마치 안무 같은 폴록의 동작을 기록한 결과 한 가지 사실이 분명히 드러났다. 바로 페인팅의 행위 하나하나가 완성된 작품만큼이나 중요하다는 점이었다.

폴록이 〈가을 리듬〉을 제작할 무렵 그의 작업은 절정에 다다랐다. 그에게 명성을 가져다준 이 기념비적인 드리핑 회화들은 1947년에서 1951년까지 4년 동안 집중적으로 제작되었다. 1948년 뉴욕의 베티 파슨스Betty Parsons 갤러리에서 전시된 최초의 드리핑 작품은 엄청난 센세이션을 불러일으켰다. 『라이프 *Life*』지는 "잭슨 폴록: 미국의 가장 위대한 생존 작가인가?"라는 제목의 기사를 실었다. 반대로 조금 회의적이었던 비평가들은 그를 "잭, 물감 뿌리는 사나이"라고 불렀다. 한편 영국 사진작가 세실 비턴(1904-80)은 전혀 예상치 못한 지지의 손길을 보냈는데, 그는 폴록의 작업이 발산하는 생명력과 에너지에 깊은 인상을 받아 〈가을 리듬〉을 1951년 『보그 *Vogue*』 3월 호에 실린 화려한 패션 사진의 배경으로 사용하였다.

Jackson Pollock, *Autumn Rhythm: Number 30*, 1950, oil and enamel paint on canvas（Metropolitan Museum of Art, New York）

양식과
기법

나무스는 폴록의 매혹적인 작업 방식을 영화와 사진으로 남겼다. 폴록은 몸을 구부리며 배회하다가도 캔버스 위를 살금살금 걸어다녔는데, 이는 마치 고대 제식의 무용에 참여하는 것처럼 보였다. 사실 여기에는 폴록이 어린 시절 애리조나에서 목격했던 미국 원주민들의 제의 — 이들은 종교적 의식의 일부로 바닥에 모래 그림을 그렸다 — 에 대한 기억의 파편도 무의식적으로 작용했을 것이다. 속도와 즉흥성을 강조하려는 의도였지만 그의 그림은 무작위적이고 혼돈에 빠져 있다는 맹렬한 비난을 받기도 했다. 『타임 *Time*』지에 그의 작품에 대한 비난이 실리자, 폴록은 "당신들이 비난하는 혼돈은 여기 없어!"라는 전보를 보냈다.

비록 물감이 캔버스의 중앙에 밀도 있게 몰려 있지만, 물감을 뿌리고 튀기는 것은 캔버스의 가장자리에서도 계속되었다. 폴록은 "화면에 가득 찬 all over" 효과를 위해, 작업이 모두 끝난 후 캔버스의 가장자리를 자르고 팽팽하게 폈다. 이러한 올오버 효과는 거대한 크기의 이 작품(526×267cm)은 물론이고 모든 추상표현주의 작품에서 나타나는 공통적인 특징이다.

이 부분의 물감은 매우 두껍게 발라져 있어 일종의 물감 웅덩이를 이루는데, 이는 마르면서 울퉁불퉁한 표면질감을 형성한다. 때때로 폴록은 유화물감 덩어리가 응고되면서 만들어진 표피를 벗겨가며 그림에 새로운 질감을 더했다. 여기서도 갈색 물감 한 덩이가 주름지게 말린 같은 색상의 두꺼운 물감 웅덩이로 둘러싸여 있다.

바탕칠이 되지 않은 캔버스의 담황색이
그림 구석구석에 드러난다. 폴록은 주로
유화물감을 사용했지만 다른 여러
매체로도 실험했다. 〈가을 리듬〉에서의
검은색은 그의 작업 방식에 잘 맞는
액체 안료인 에나멜이다.

폴록의 작업 과정을 담은 나무스의 사진들은
작품의 작업 순서를 알려준다. 위를 향하고
있는 거꾸로 된 V자 모양, 즉 검은색 화살표
모양의 힘에 넘치는 물감 자국은 작품에 가장
먼저 뿌려진 물감의 흔적 중 하나이다.

추상표현주의

추상표현주의는 1940년대 후반 미국 무대에 혜성처럼 등장하여 순식간에 시대를 주도하는 미술운동이 되었다. 무엇보다도 이 사조의 가장 큰 의의는 미술의 중심을 파리에서 뉴욕으로 바꾼 데 있다.

'추상표현주의'라는 용어는 1919년 바실리 칸딘스키(1866-1944)의 작품을 설명하기 위한 목적으로 사용되었다. 그는 독일 표현주의를 이끌던 핵심 멤버이자 추상회화의 선구자였기에 이러한 표현은 논리적으로 완벽해보인다. 이 용어는 1945년까지 미국 현대 회화에는 적용되지 않았는데, 당시만 해도 추상표현주의란 거대한 힘이 느껴지는, 스케일이 큰 추상화를 그렸던 화가들의 작품을 설명하는 데에 한정되어 사용되었기 때문이다. 미국 추상표현주의의 뿌리는 제2차 세계대전(1939-45) 중 미국으로 도피했던 초현실주의자들로부터 나왔다. 특히 창조의 영역에서 무의식의 역할을 강조했던 초현실주의자들에게 많은 빚을 지고 있는데, 1951년 폴록은 라디오 인터뷰에서 이러한 생각들의 중요성에 동의했다. "흥미로운 사실은 오늘날 작가들이 자신의 내면을 떠나서 주제를 찾지 않는다는 점이죠. 현대의 화가들은 각양각색의 방식들로 작업합니다. 그들의 내면 세계로부터 말이에요!" 이러한 접근법은 폴록이 만성적인 알코올 중독을 치료하기 위해 참여한 융의 정신치료 과정에서 영감을 받았을 것이라는 설명과도 일치한다.

지리적으로 추상표현주의 운동의 중심은 뉴욕이었다. 이는 곧 뉴욕이 파리를 대신해 아방가르드 회화의 중심지가 되었음을 선포했다. 한편 추상표현주의를 양식상으로 정의 내리기란 쉽지 않다. 추상표현주의는 어느 한 비평가가 "시내 한복판의 거친 남자들"이라고 묘사한 빌럼 더 코닝, 잭슨 폴록, 프란츠 클라인의 작품들로부터 마크 로스코와 바넷 뉴먼의 잔잔하고 평온한 "색면" 회화에 이르기까지 광범위한 양식을 포괄하고 있기 때문이다.

프란츠 클라인,〈무제 *Untitled*〉, 1952-56년경.
클라인의 강력한 캘리그래픽 스타일은 자신의 그림의 작은 부분을 확대하여 보면서 착안되었다.

2백 개의 캠벨 수프 깡통

Two Hundred Campbell's Soup Cans 1962

Andy Warhol 1928-87

언젠가 워홀은 자신이 수프 깡통으로 기억되길 원한다는 농담을 던진 적이 있었는데, 어떤 면에서 그의 소원은 이루어졌다고 볼 수 있다. 이 깡통 이미지는 그가 명성을 쌓는 발판이 되었고, 이후 팝아트의 대표적인 아이콘이 되었기 때문이다(370-371쪽 참조). 초기에 워홀은 상업 화가로 활동했다. 그의 첫 번째 작품들은 이러한 경험에 의존한 바가 크다. 1960년대 초반 워홀은 줄지어 있는 코카콜라 병, 브릴로 비누상자, 그리고 캠벨 수프 깡통 등을 포함해 일상에서 접할 수 있는 상품들을 주제로 삼았다. 이런 상품들은 대중적 인기도에 따라 — 캠벨은 통조림 수프 중 미국에서 가장 잘 팔리는 브랜드였다 —, 그리고 화가의 개인적인 취향에 따라 선택되었다. 워홀은 점심 식사를 보통 수프와 탄산수로 해결했는데, 그러다보니 빈 용기들이 자연스레 그의 책상 위에 쌓여만 갔다.

워홀은 깡통이라는 주제를 접하면서 이를 여러 가지 방법으로 풀어나갔다. 우선 가장 일반적인 방법으로 워홀은 캔 하나를 실물보다 큰 크기로 그렸다. 이런 유형의 작품들을 통해 그는 뭔가 의미심장하고 영원하며 아름다운 것을 예술적 주제로 삼는 전통적인 관념을 쉽게 쓰고 버릴 수 있는 값싼 현대 소비 사회의 사물성과 대비시켰다. 이와는 달리 백 개 혹은 이백 개의 수프 깡통으로 이루어진 격자형 작품을 실험하기도 했는데 이는 마치 공장의 생산 라인이나 슈퍼마켓에 진열된 깡통들의 모습을 연상시킨다. 깡통을 재현한 작품을 통해 워홀은 대량 생산과 소비로 대변되는 사회의 전형을 보여준다. 워홀은 또한 동일한 주제를 세 번째로 변형하여 사용 후 찌그러지거나 라벨이 찢어진 캔을 보여주기도 했다. 그가 묘사하는 사물은 어찌보면 쓰레기 한 점에 불과하지만 이런 그림들에서는 종종 폭력적인 분위기가 스며나온다.

워홀이 이와 같은 주제를 다룬 최초의 화가는 아니었다. 1960년에 미국의 동료 화가 재스퍼 존스(1930-)는 이미 두 개의 맥주 캔으로 된 조형물 〈채색된 청동 *Painted Bronze*〉으로 미술계에 파란을 일으켰다. 워홀은 적절한 스타일을 찾기까지 많은 시간을 보냈다. 그는 수프 깡통을 그린 초기 작품들에서 추상표현주의(364-365쪽 참조)를 연상시키는 즉흥적 유형의 양식을 드러내기도 했다. 하지만 1962년에 이르러 그는 이런 겉치레를 벗어던지고 반反미학적인 접근 방식을 표방했다. 워홀은 "냉정한 노코멘트 스타일"이라 불린 이러한 접근법을 무생물체뿐만 아니라 대중문화의 스타 — 대표적으로 마릴린 먼로와 엘비스 프레슬리 — 에게도 적용시키면서 이들 역시 소비 사회의 산물이라는 메시지를 강하게 남겼다.

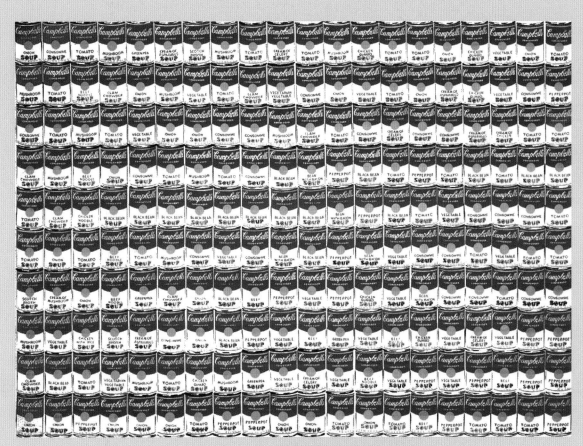

Andy Warhol, *Two Hundred Campbell's Soup Cans*, 1962, oil on canvas (Leo Castelli Gallery, New York)

양식과 기법

〈2백 개의 캠벨 수프 깡통〉과 같은 위홀의 초창기 작품들은 주로 손으로 그려졌는데, 이는 인내를 요하는 무척이나 수고스러운 작업이었다. 고민 끝에 위홀은 노동력을 절감할 수 있는 여러 가지 기법들을 실험했다. 반복적인 격자형 그림에서 그는 손으로 자른 스텐실을 유용하게 활용했고, 크기가 더 큰 수프 깡통은 오버헤드프로젝터(OHP)로 캔버스에 직접 투사하며 그리기도 했다. 이런저런 실험을 통해 위홀은 이런 종류의 이미지에는 실크스크린이 제격임을 발견했다. 그는 주로 신문에 있는 사진 이미지를 확대한 후 여러 번 계속해서 사용할 수 있는 실크스크린 판을 만들었다. 그가 구사한 방법은 그가 소재로 삼은 대량 생산품만큼이나 무한한 증식을 가능케 했다.

워홀은 반복적 이미지의 격자형 그림 속에 작은 변형들을 만들어냈다. 일부 작품에서 위홀은 생산 라인 혹은 슈퍼마켓에 쌓인 캔 더미와의 연관성을 강조하기 위해 깡통에 모두 똑같은 라벨을 그려넣었다. 그러나 여기서는 서로 다른 라벨이 붙은 깡통들을 무작위로 배열했다.

워홀은 수프 깡통을 확대해서 그린 다른 몇몇 작품들에서, 실제 캠벨 깡통의 포장에 붙어 있던 금메달 무늬를 그대로 그려넣었다. 그러나 이 작품에서 그는 메달을 금색 동그라미로 대체함으로써 이미지를 최대한 단순화하고자 했다.

워홀은 그의 다양한 이미지들이 완벽하게 단조로운 형태로
나타나길 원했는데, 이는 미적이거나 개성적이지 않은
반복적인 이미지를 만들기 위해서였다.
따라서 캔에 붙어 있는 라벨들은 하나같이 획일적으로
정면을 바라보고 있다.

팝아트

카멜레온 같은 성격과 매체를 다루는 탁월한 재능 덕분에 워홀은 짧은 시간에 미국 팝아트에서 가장 유명하고 쟁점 적인 인물이 되었다.

'팝아트'라는 용어는 1950년대 중반경 비평가 로렌스 앨러웨이(1926-90)에 의해 만들어졌다. 이 운동은 1940년대 후반부터 미술계를 휩쓸었던 다양한 추상적 양식에 대한 대응으로 영국과 미국에서 등장했다. 미술계의 엘리트적 근성을 타도하기로 결의한 팝아티스트들은 의도적으로 모든 사람이 접근하기 쉬운 주제에 초점을 맞추었다. 워홀이 지적한 대로, 팝아티스트들은 "브로드웨이를 지나다니는 누구라도 순식간에 알아볼 수 있는 것들, 즉 만화책·유명인사·냉장고·코카콜라 병 등, 그리고 추상표현주의자들이 주의를 기울이지 않았던 모든 현대적인 사물들"을 이미지화했다.

팝아트는 특히 음식 포장지나 신문의 삽화, 광고 같은 대량 생산품들과 쉽게 쓰고 버리는 일회용품들을 강조했다. 종종 이것들은 눈부시게 발달한 매체나 시스템을 통해 새로운 모습으로 태어났다. 예를 들어 로이 릭턴스타인(1923-97)은 만화 장면을 인쇄가 아닌 회화작품으로 확대한 새로운 버전으로 유명해졌다. 비슷한 맥락에서 클래스 올덴버그(1929-)는 패스트푸드를 부드러운 솜으로 만든 조형물을 제작했다.

팝아트는 순수회화와 상업미술 간의 경계를 지워버렸다. 현대미술의 많은 뛰어난 화가들이 상업작가로 출발했다. 앤디 워홀·르네 마그리트·살바도르 달리가 대표적이다. 그러나 이 분야는 언제나 순수회화에 비해 하찮게 여겨져 왔다. 실제로 활동 초기 워홀은 화상들이 작업실을 방문할 때마다 그의 상업디자인물을 숨기기에 바빴다고 한다. 그러나 상업미술을 향한 편향적 시각은 곧 사라졌다. 팝아티스트들은 광고나 포장지에 있는 보

클래스 올덴버그, 〈마룻바닥의 햄버거 Floor Burger〉, 1962. 패스트푸드를 주제로 한 올덴버그의 거대한 조형작품은 대량 생산과 소비에 대한 팝아트의 관심을 집약적으로 보여준다.

잘것없는 형상들로부터 영감을 끌어냈으며, 합성 그림과 인쇄기술을 활용했고, 계속해서 상업미술 주문을 받아들였다. 팝아트의 가장 잘 알려진 대표작품이 회화도 아니고 조각도 아닌 피터 블레이크(1932-)가 디자인한 비틀즈 앨범 「Sergeant Pepper's Lonely Hearts Club Band」(1967)의 표지라는 사실은 우연이 아닐 것이다.

영국의 팝 아티스트 피터 블레이크가 1967년 발매된 비틀즈의 앨범 「Sergeant Pepper's Lonely Hearts Club Band」를 위해 제작한 앨범 표지.

인명색인